从素描到线描

方正　著

中国美术学院出版社

责任编辑：郑亦山

封面设计：李　文

版式制作：胡一萍　苏宗辉

责任校对：纪玉强

责任印制：张荣胜

图书在版编目（ＣＩＰ）数据

从素描到线描 / 方正著 . -- 杭州 ：中国美术学院
出版社， 2022.4
 ISBN 978-7-5503-2770-2

Ⅰ．①从… Ⅱ．①方… Ⅲ．①素描技法－高等学校－
入学考试－自学参考资料 Ⅳ．① J214

中国版本图书馆 CIP 数据核字（2021）第 262064 号

从素描到线描

方正　著

出 品 人：祝平凡

出版发行：中国美术学院出版社

地　　址：中国·杭州市南山路218号 / 邮政编码：310002

网　　址：http://www.caapress.com

经　　销：全国新华书店

印　　刷：浙江海虹彩色印务有限公司

版　　次：2022年4月第1版

印　　次：2022年4月第1次印刷

印　　张：19

开　　本：889mm×1194mm　1 / 8

字　　数：195千

印　　数：0001－2000

书　　号：ISBN 978-7-5503-2770-2

定　　价：120.00元

序

一、素描

素描是造型艺术的基本手段，是画家主观感受的视觉记录，表达物体形象、动态、量感、质感、明暗、空间、色彩、比例，以及画面的构图、变化统一、疏密等，是绘画的基础与骨骼。作为素描最早的雏形就是那些古代岩洞的岩画与符号，而这些简洁朴素的描绘正是人类祖先对自然界的真实感受与表达。希腊的瓶绘、雕塑，以及文艺复兴的杰作的创作者都有良好的素描基础。初期的素描被视为绘画的底稿，创作壁画先要有构想的草稿，而后有素描的底稿，以及手、脸部分精密的素描图稿。16世纪的意大利出现美术学院之后，素描以正式身份出现在美术学府的画室中。从素描的发展历史上看，从古埃及、两河流域到古希腊、古罗马，从中世纪到文艺复兴，从欧洲17世纪古典画派到20世纪现代派，已经形成了一个完美的体系。近代素描，已脱离了原来的底稿和习作的地位，素描不仅培养造型的能力，其本身也可以成为正式的艺术创作。

二、美院考试必考科目的多元化

从作画时间上说，素描可分为长期素描、短期素描、速写、默写等。从表现的目的而言，素描是提高造型能力的基本绘画训练手段，或作为创作前的整理或局部草稿练习、素材的搜集方法。

1912 年，上海美术专科学校正式开设素描课程，到"文化大革命"时期又受到冲击。直到1976 年，全国各大美院才恢复素描课程。随着我国高等教育的发展，素描考试成为美术专业考试的主要科目，如何在高考中提高素描成绩，是美术教学的重中之重。

素描是测试考生人物造型基本功的主项。美术学院的素描速写主考科目为头像、半身像、全身像、速写、默写，尤其像素描半身像通常是美术学院的必考科目。近年国内各大美术学院校考素描大部分专业都考半身带手写生，其中中国美术学院要求以"线性素描"应试。

速写同样是美院考试必考的科目之一。作为素描的一种形式，考题方式是形式多变的快写或慢写、静态或动态、单人或组合场景写生、默写。

素描全身像是以往较少涉及的考试项目，之前常作为硕士研究生、博士生考试专业科目，近几年美术学院本科考试中也偶尔出现全身像写生项目。

由此可见，各大美术学院招生考试的改变不只是难度的增加而且是伴随着考题的多元化，力求考查考生造型能力的全面性从而达到优选的目的，这就要求考生在平时的训练中必须注重真实的素描能力的培养，摒弃僵化单一的训练模式。

三、素描、线性素描与速写

近年中国美术学院在考试改革中提出的线性素描概念，是结合半身像、全身像、速写的新趋势。素描的表现语言是多元的，并非单一模式。实际教学中，线性素描比光影素描更直接、自由，更具表现力，是与以往我们所熟悉的应试素描模式相参照的一种偏重以线为主体直接、敏感、微妙、深入地描绘对象的写实素描方式，它是开放的、鲜活的。

线性素描强调对形体结构更本质的主观处理、减弱光影等偶然性因素，但不排斥利用必要的虚实明暗来表达结构转折和色调质感。线性素描中的调子不受光的局限更具有主观性。线性素描当然离不开"线"的处理表达。对"线性"的狭义理解往往认为线性素描即是线描。线性素描在强调线的表现力的同时揉合了结构素描、意象素描、全因素素描的某些元素，表达形象最本质的结构、节奏、质感、色调、透视、空间等关系。线性素描强调以"线"造型，就是以线为主要的造型语言来表现形象，着重呈现线条开放、深入、微妙的表达力。

"线性素描"这一提法并非是基于"明暗"素描的对立也不是指单纯地以"线"来进行素描表达。

"线性素描"的提出更重要的是针对当前教条化、模式化的美术考前训练的弊端。我们在教学中提倡"线性"概念是为了帮助学生更好地理解造型本身。

线性素描的本质其实就是唤起素描作为单纯艺术类型的自觉意识，也就是说让素描本身的艺术属性得以彰显。

线性素描中的线是主体，从功能上看，则可分为三种：一种是轮廓线，顾名思义是指造型中物象图形的边线；另一种是内形结构线，是指造型中的整体物象并联的内部结构边线、形体形状的结构线，是以结构为主结合光影成为认识点，分析形体明暗等结构间的关系而生发的线并能表示出笔迹感和质量感；第三种是主观表现的线，它蕴含着画家的情感因素，是审美的、具有总结性可随着画家对物象感受的不同自然而然地生发。

四、本书内容

本书所选作品以中国美术学院附中学生课堂训练的优秀习作作为主体，包括半身带手写生、全身像写生和速写三个部分，核心价值在于贯穿始终的线性素描的教学理念。线性素描教学是立足于对学生真正艺术表达能力、艺术品格的培育和提高，具体到整个教学过程中，它的核心又是围绕对西方大师素描经典作品的学习，从素描语言及艺术风格多样性的把握中完成学生素描能力的提高。线性素描教学过程的一个显著特征就是去标准化，释放学生的艺术天赋。培育富有个性的创造力才是线性素描教学的真正目的。

广大读者特别是准备参加美术高考的考生们也可以通过对中国美术学院附中学生的优秀作品的阅读和学习判断当前考生总体水平和动态变化，从而更好地为考试做准备。

素描是绘画的基础，绘画的骨骼，是研究绘画艺术所必须经过的一个阶段。文艺复兴绘画，希腊的瓶绘、雕塑都与素描艺术相关。初期的素描被视为绘画的底稿，作壁画先要有构想的草稿，然后有素描的底稿，同时也要有手、脸部分的精密素描图。作壁画习惯上是不看模特儿写生的，完全要靠事先准备的素描习作和画家的记忆。近代素描，已脱离了原来的底稿和习

作的地位，成为独立的艺术品。素描培养描写能力的同时也培养理解造型的能力，也成为各大美术院校选才的重要项目。素描是用木炭、铅笔、钢笔等，以线条及明暗来描绘物象的单色画，在严格的解释上只有单色的黑与白，但如加上淡彩或颜色，仍可认作素描。素描按表现方法可分成结构素描、全因素素描、线性素描、线描等。素描按目的又可分为构想的素描、用作底稿的素描、收集素材的速写、素描习作等。素描捕捉自然物象的形态与神彩，不同的线条与笔触营造出不同的形象及光影关系、节奏、体积、色调、质感。素描是一种正式的艺术创作，以单色线条来表现直观世界中的事物，亦可以表达思想、概念、态度、感情、幻想、象征甚至抽象形态。

　　本书是中国美术学院专业教师从实践教学经验出发，精选中国美术学院附中学生的优秀课堂习作，其中以线性素描与速写为主体，为冲刺各大美术学院校考的同学们提供教学现场的精彩实践样本。

　　近年各大美院招生考试测试难度的增加客观上要求考生具备更全面、更扎实的造型能力，这恰恰是以往短期填鸭式考前集训所不能达到的，从一流美术院校选拔人才的初衷而言，优秀的素描并不存在既定模式，只要它是生动的，充满表达力的就行。扎实的训练、良好的悟性、多元的视野在选拔中同样重要。

　　本书把半身像与全身像、速写与素描、线性素描与线描并置在一起，我们可以把这些不同的类型联系起来训练，其核心是形与结构，而线性素描中线面结合的描绘方式是对人物造型最本质而有效的表达形式。

　　线性素描的基本要素是点、线、面的造型语言，线性素描中调子的运用是极为讲究的，它不受光的抑制，不受黑白的局限，仅仅抓住物象的主体部位使用。线性素描的调子更具有主观性，是画家对自然物象认识、分析之后进行表现的主观感受。线性素描在强调线的表现力的同时，揉合了结构素描、意象素描、全因素素描的某些元素，表达形象最本质的结构、节奏、质感、色调、透视、空间等关系。光影素描是素描体系中的一种，相比较而言，线性素描更直接，更自由，更具表现力。线性素描强调对形体结构大胆的主观处理，减弱光影等偶然性因素，但不排斥利用必要的虚实明暗来表达结构转折和色调质感。线性素描中的调子不受光的局限，更具有主观性。

目录

第一章　素描半身像写生

　　素描头像和半身像通常是美术学院的主考科目。近几年全国美术学院校考中，素描科目除个别专业考头像写生外，几乎所有专业都考半身带手写生，其中中国美术学院图媒各专业均要求考生以"线性素描"应试。相对各省的联考头像默写而言，半身像写生难度较大，不但要求考生对头部写生的把握而且要掌握身体形态与手部构造的准确关系并作扎实塑造，　是一种更有难度的绘画基础考核。与联考的常规头像默写或画照片不同，　需要考生有全面而良好的造型基础并且在考前有相当充分的半身人物写生训练。

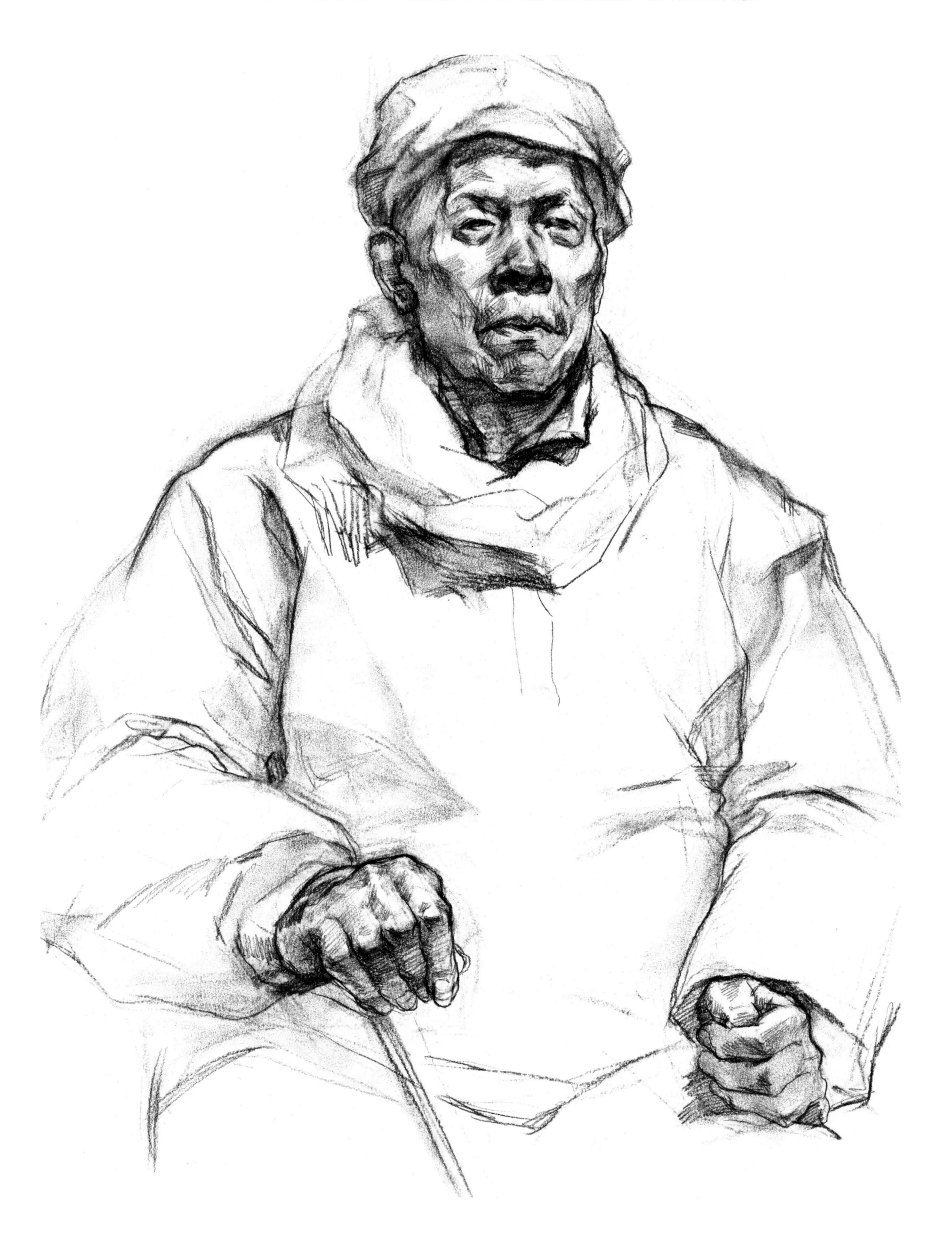

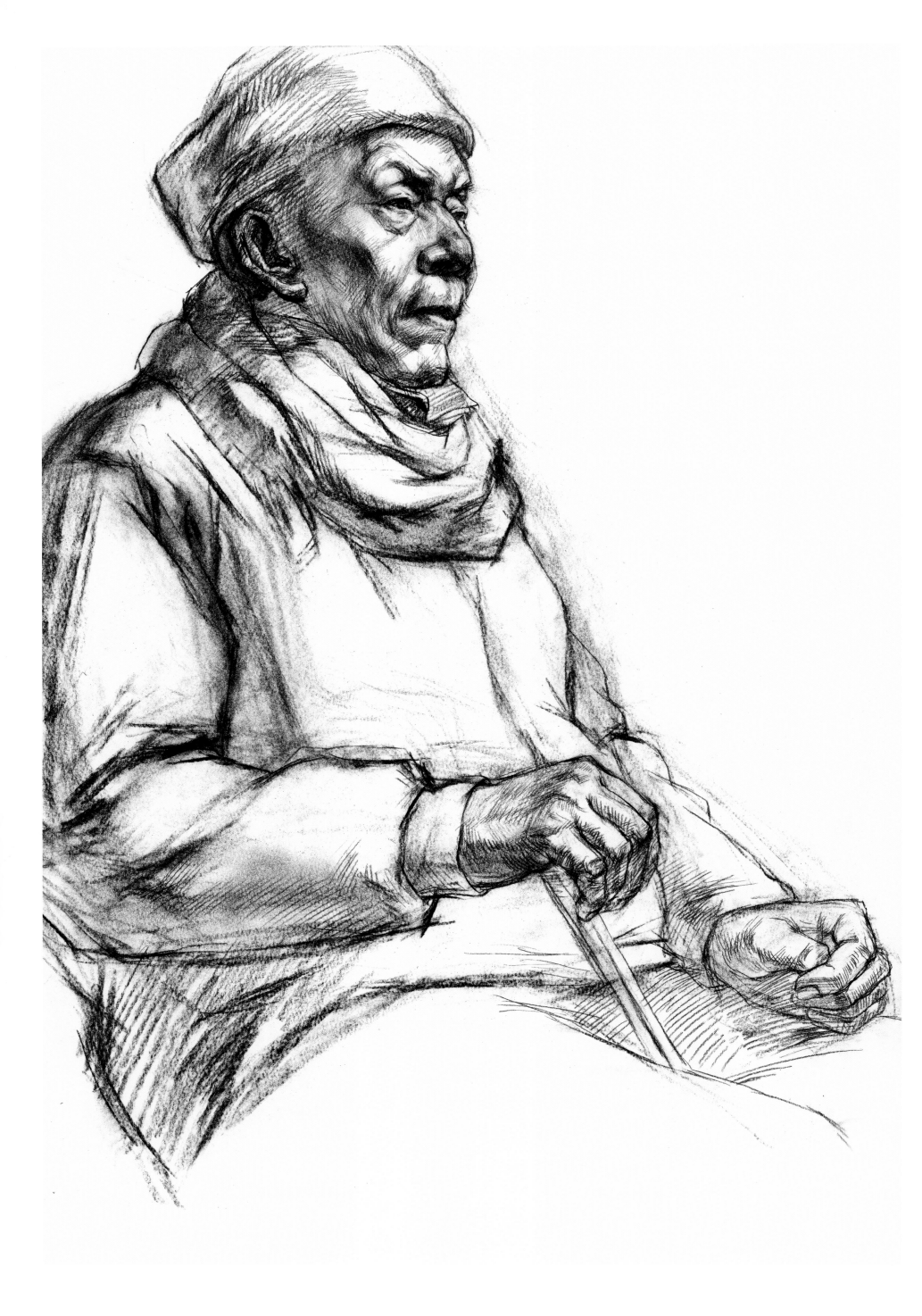

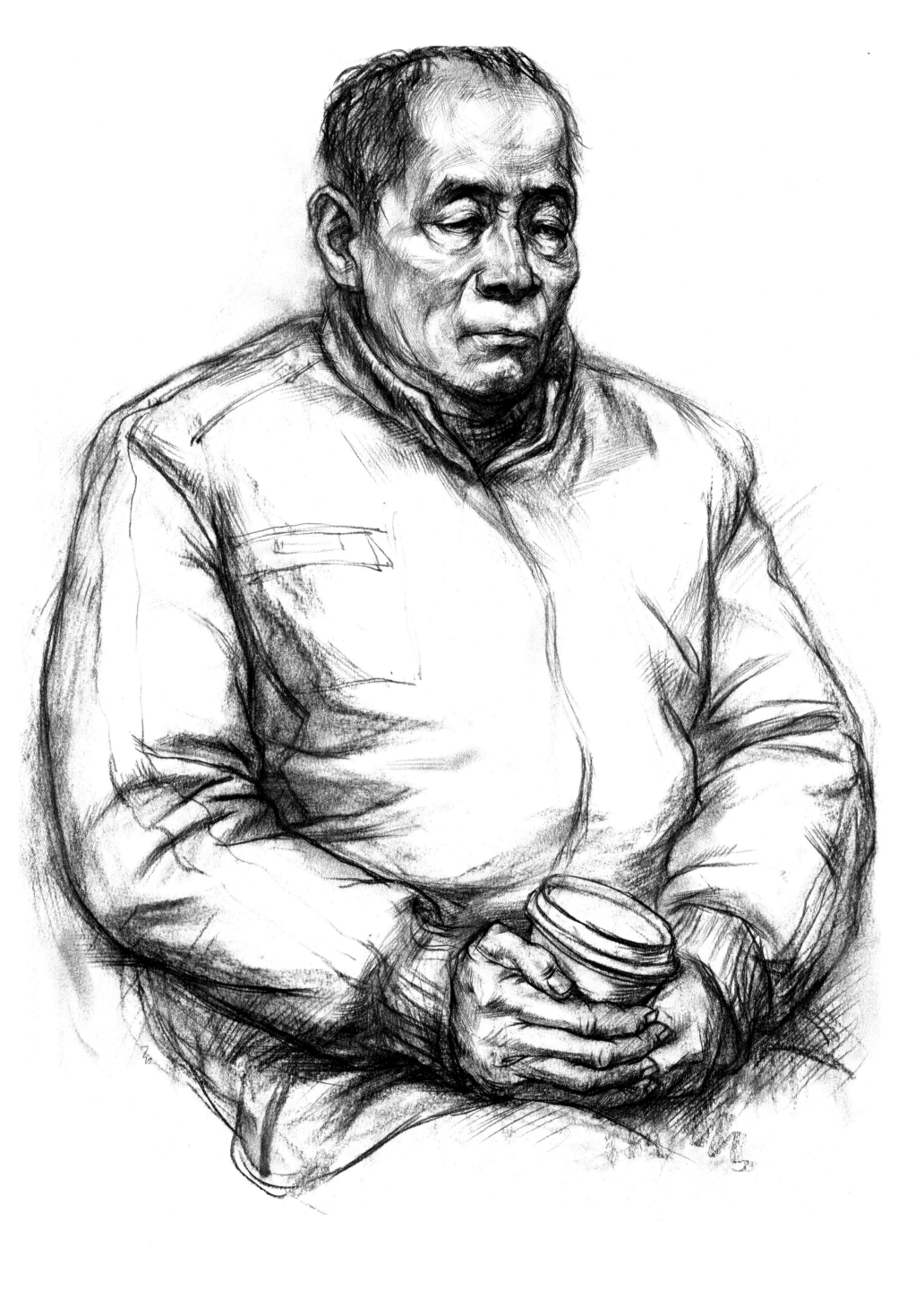

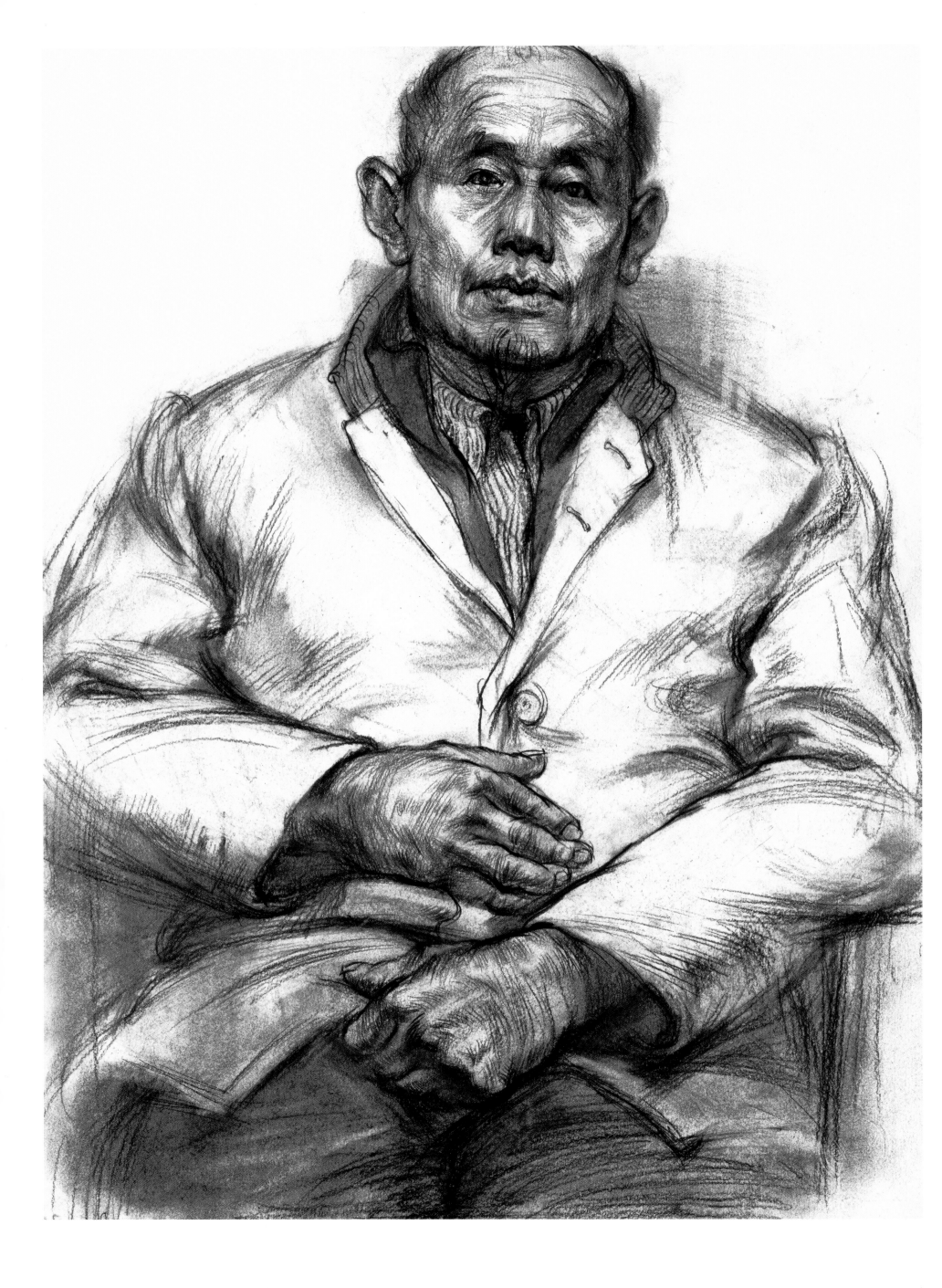

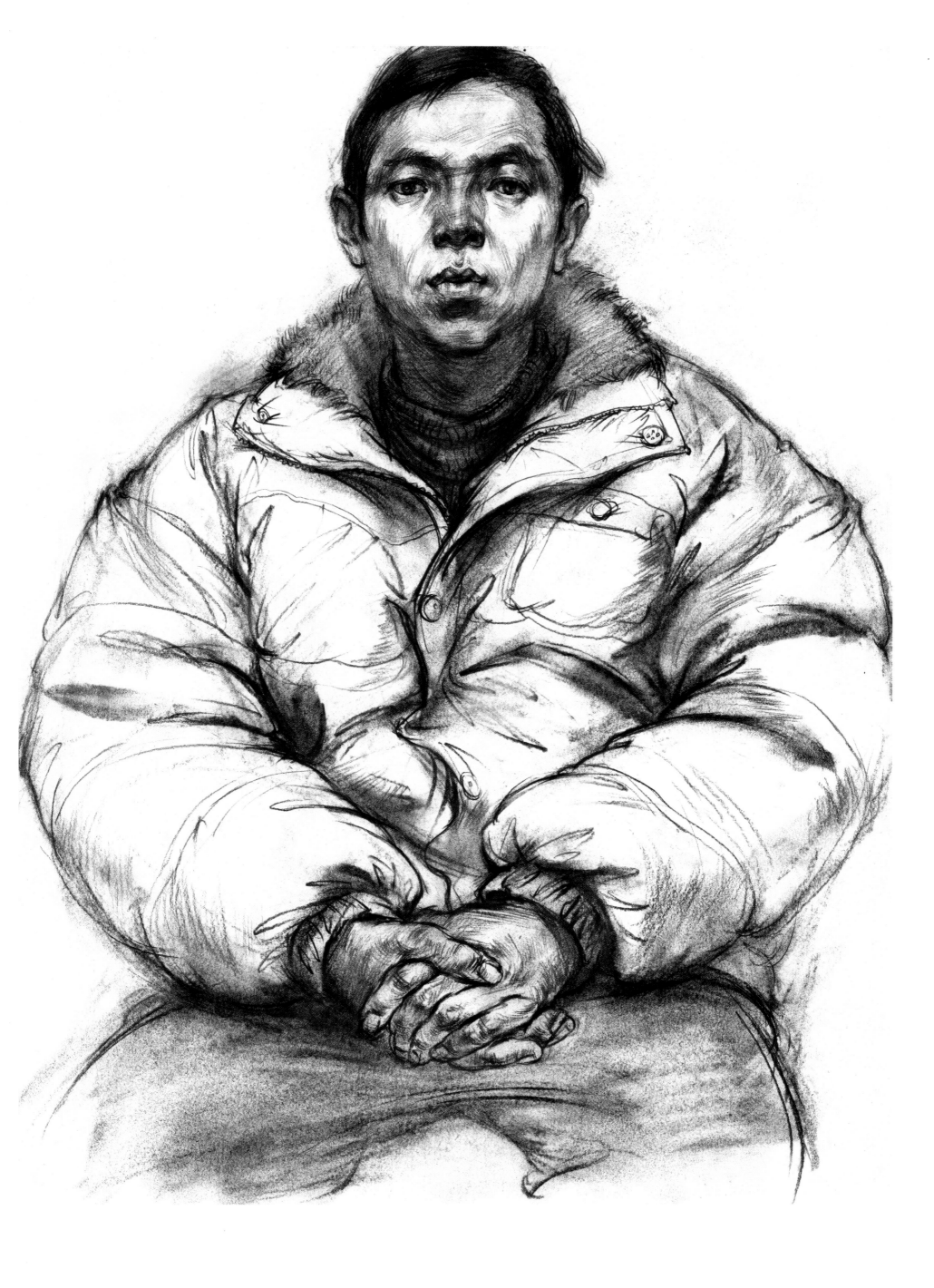

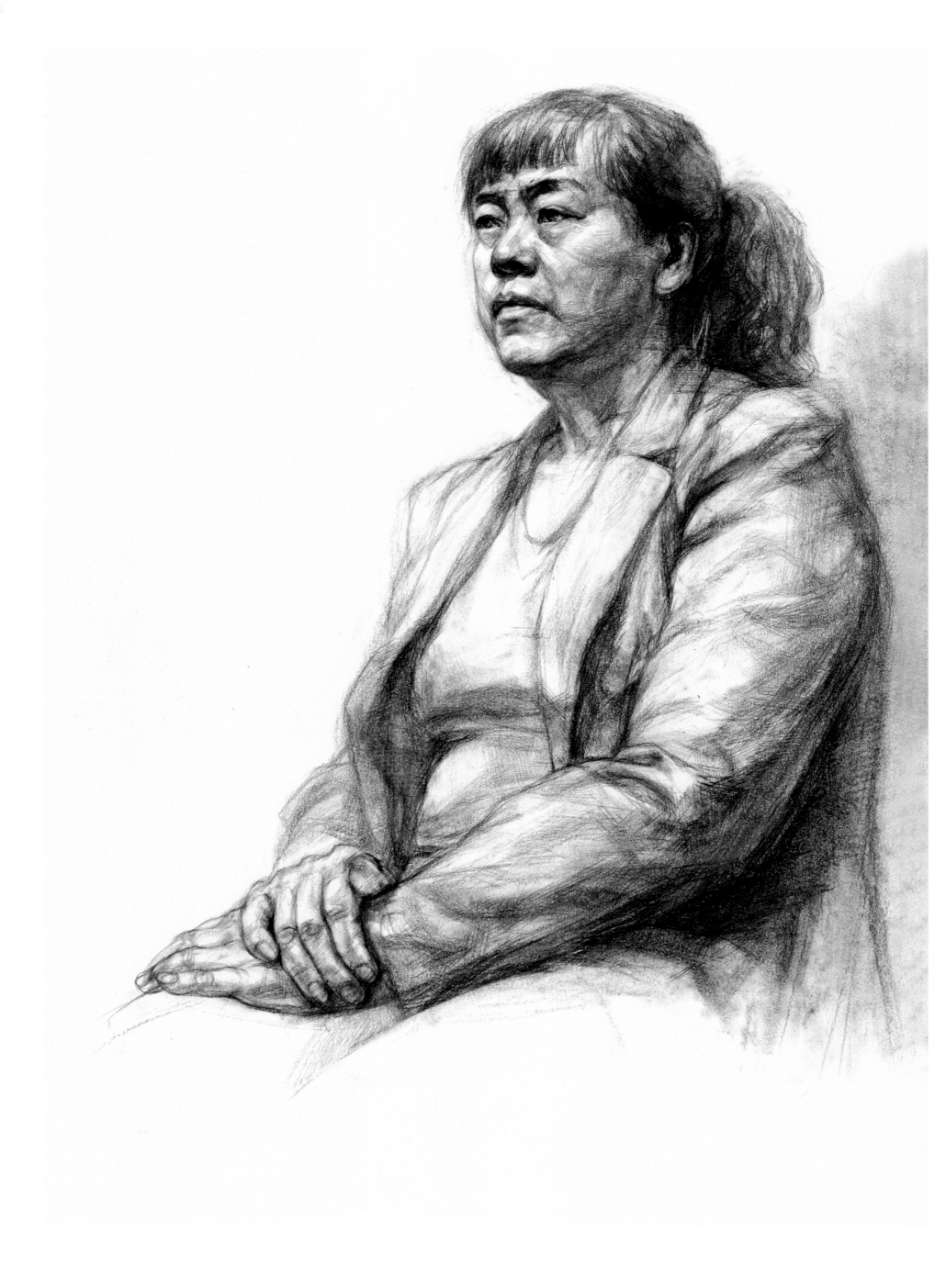

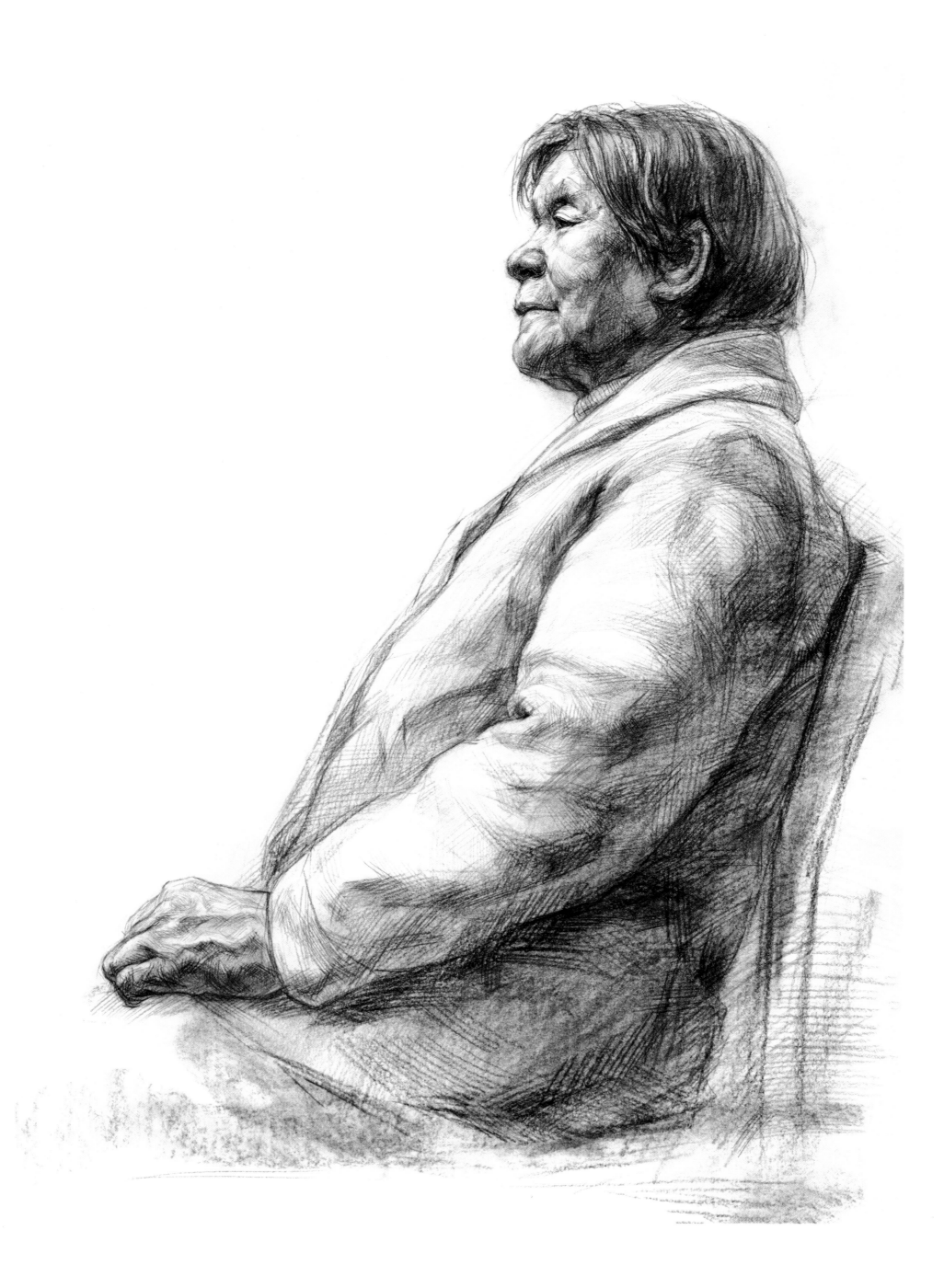

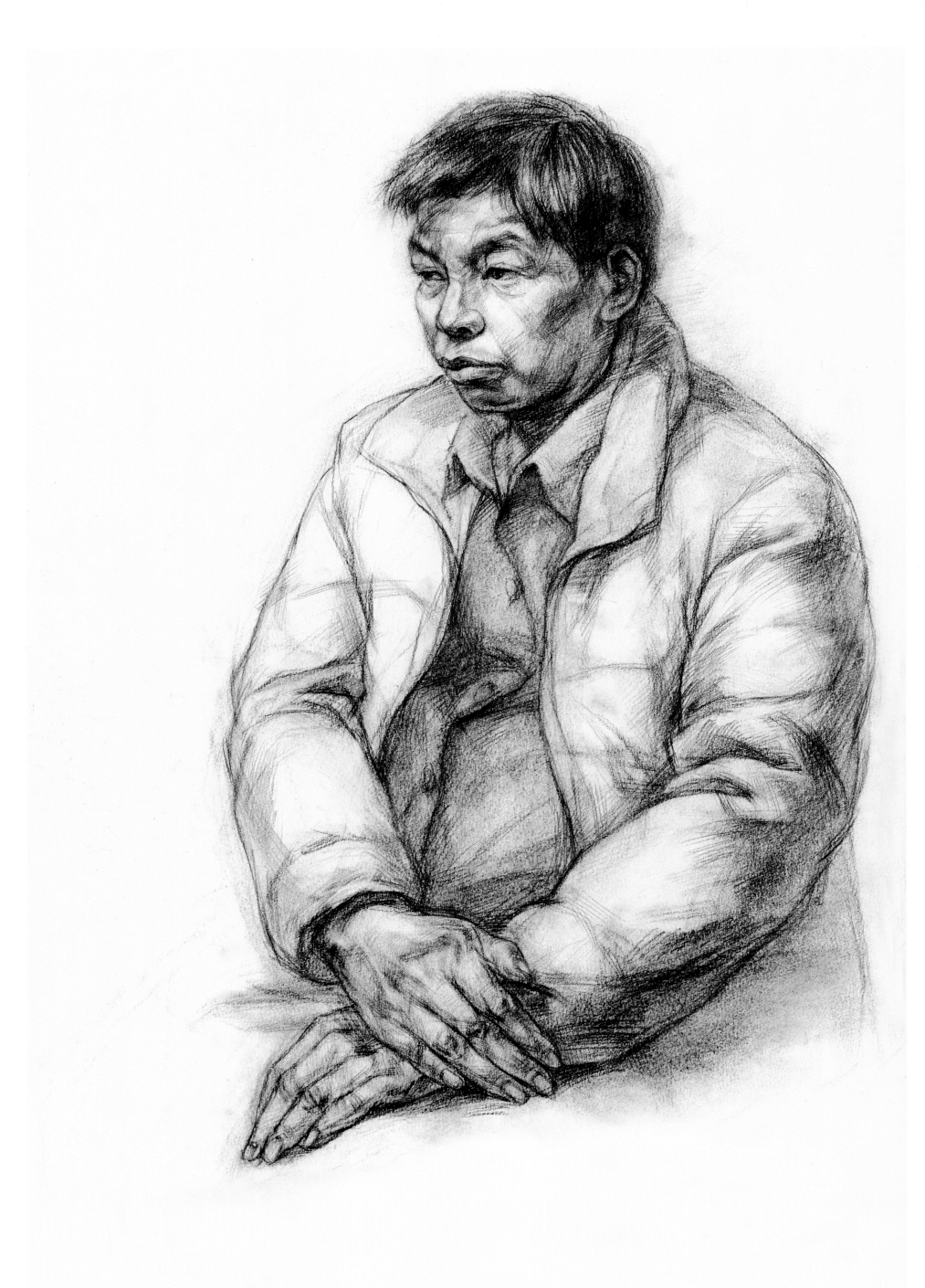

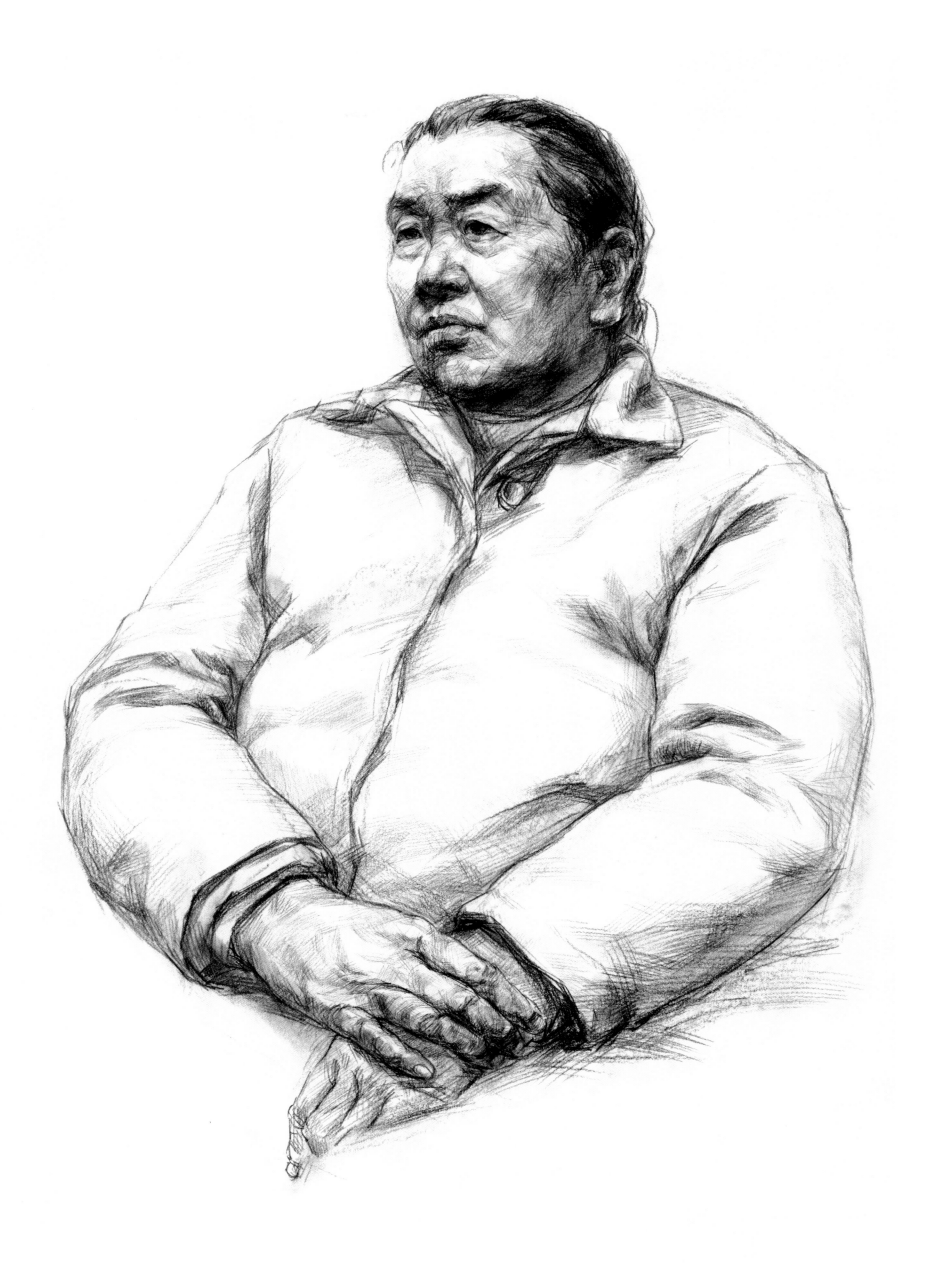

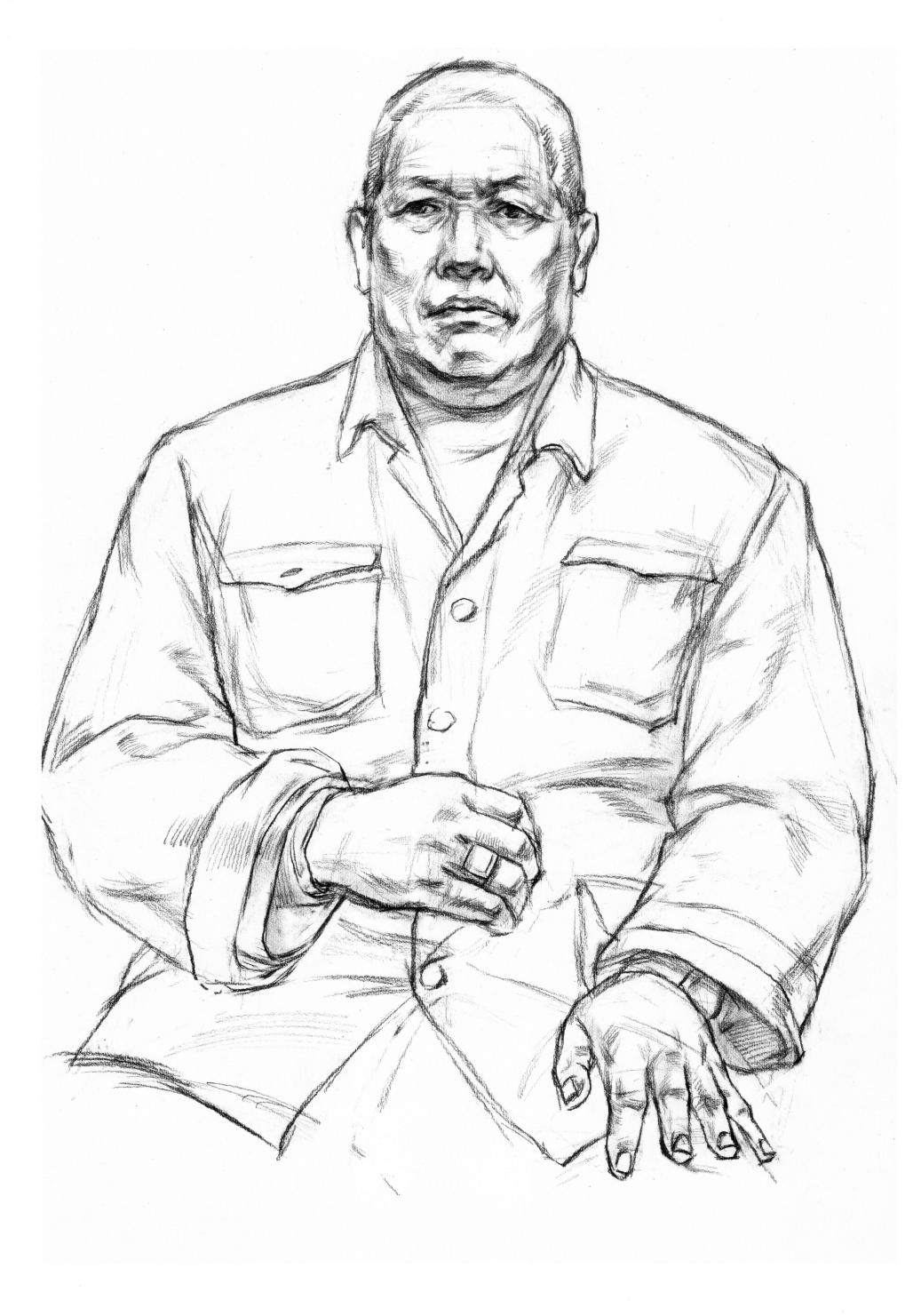

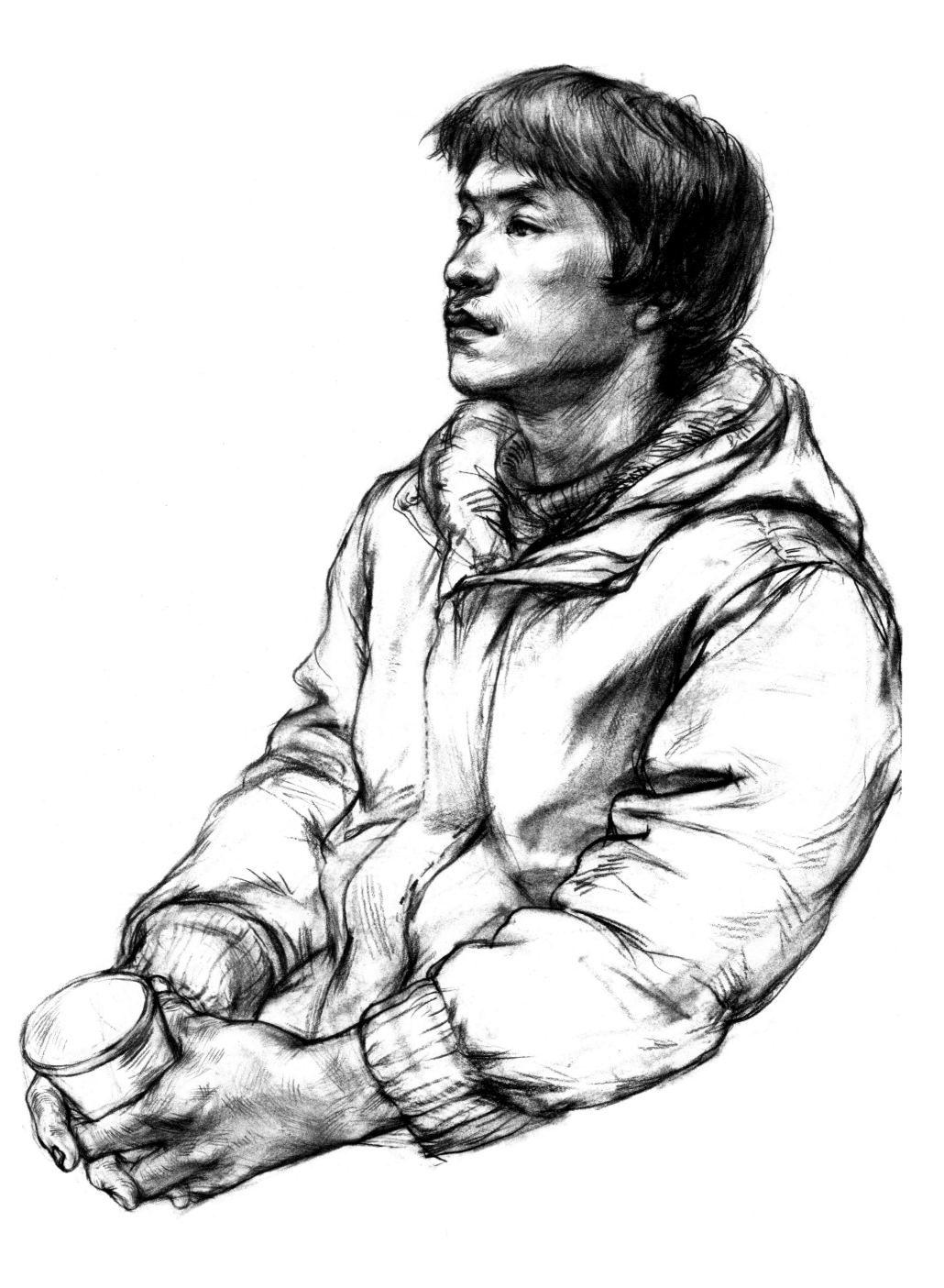

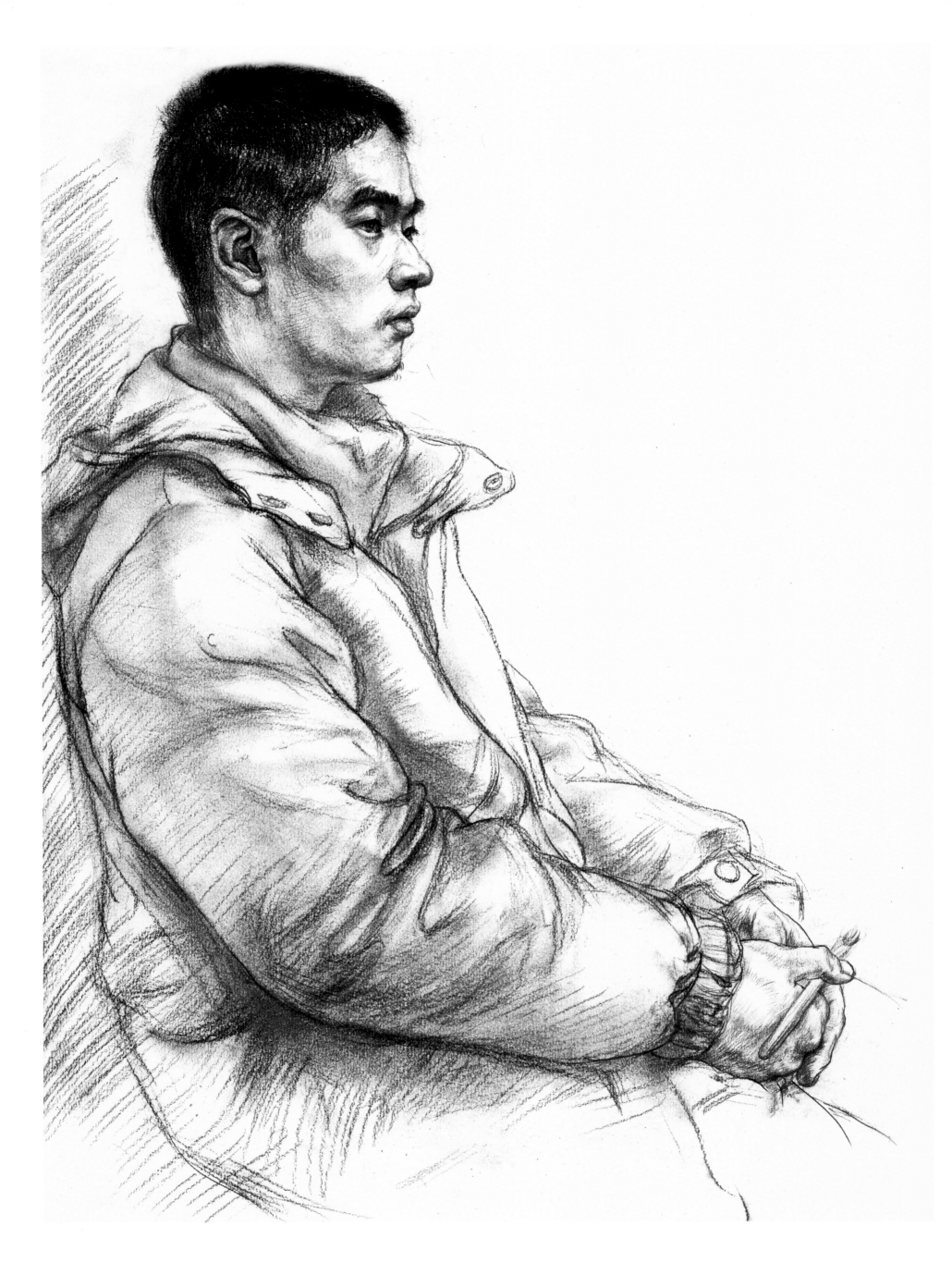

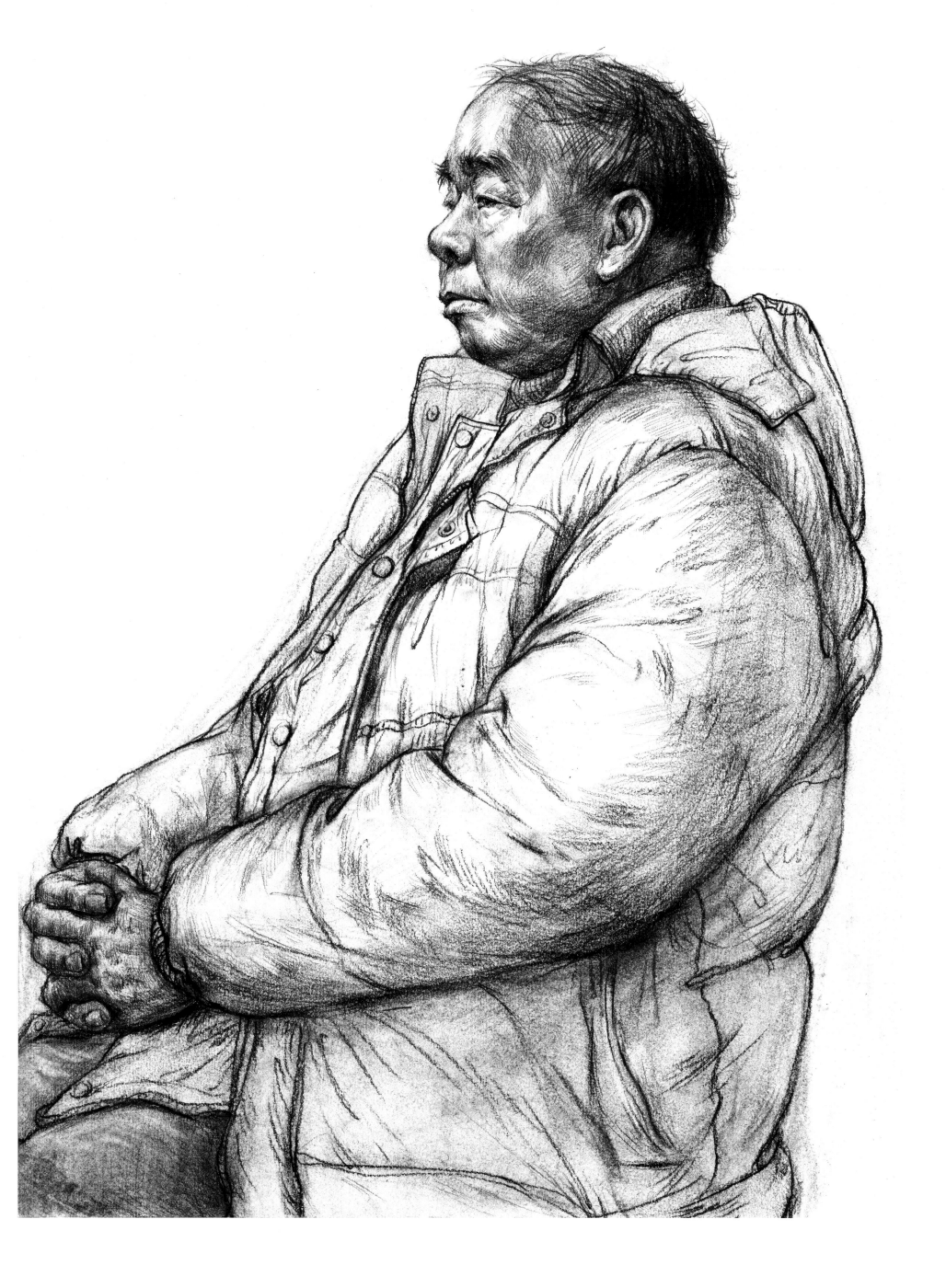

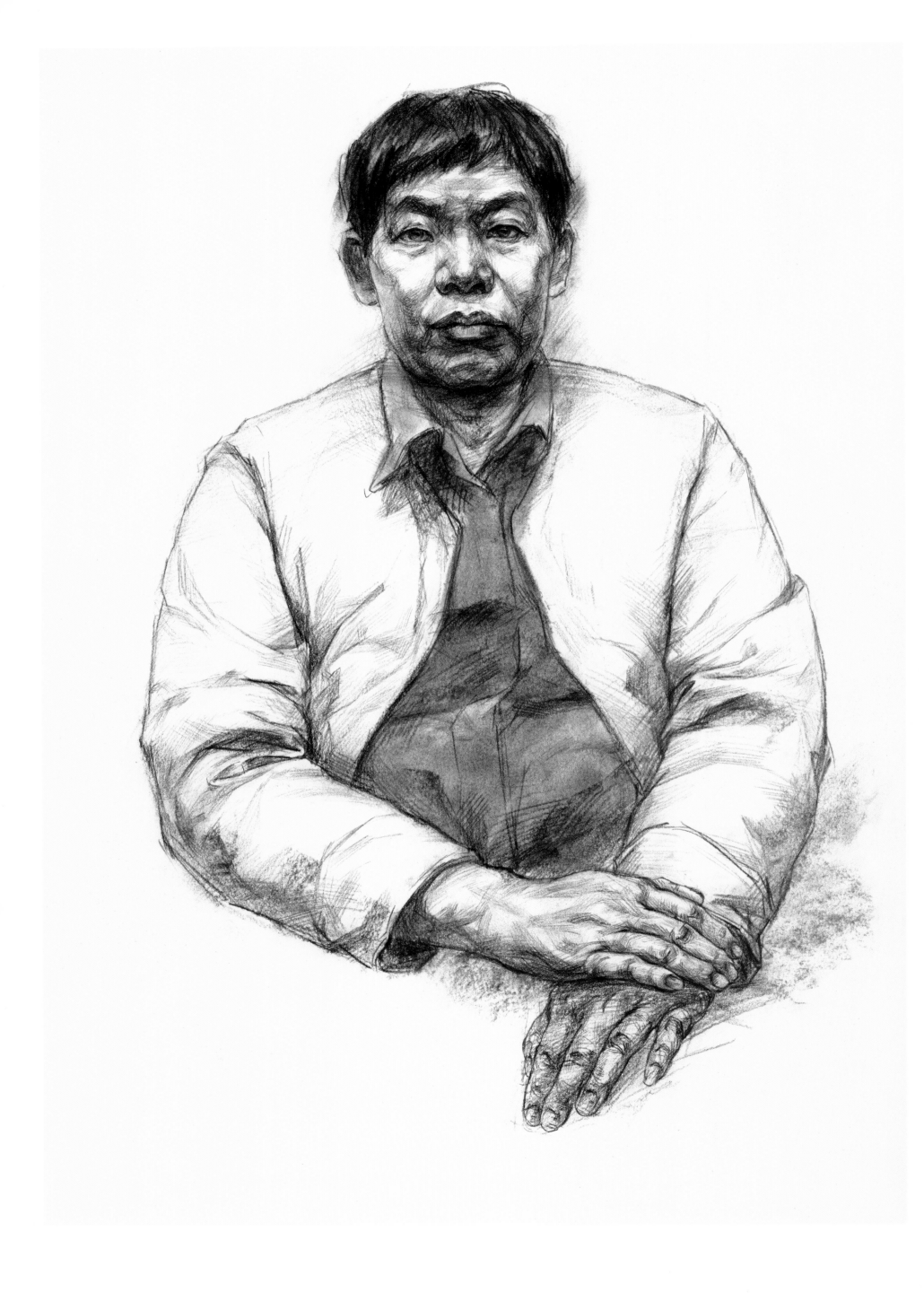

14

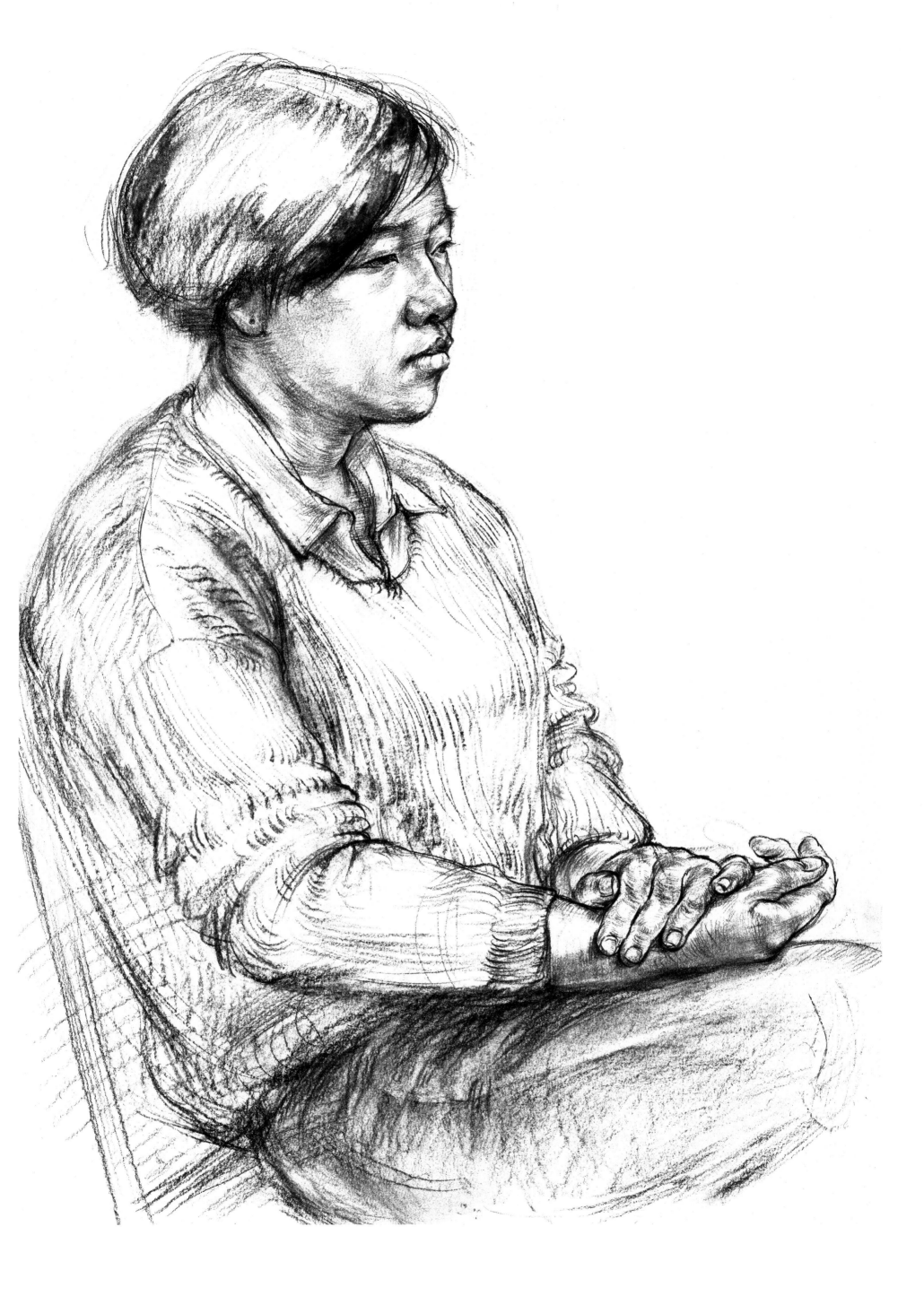

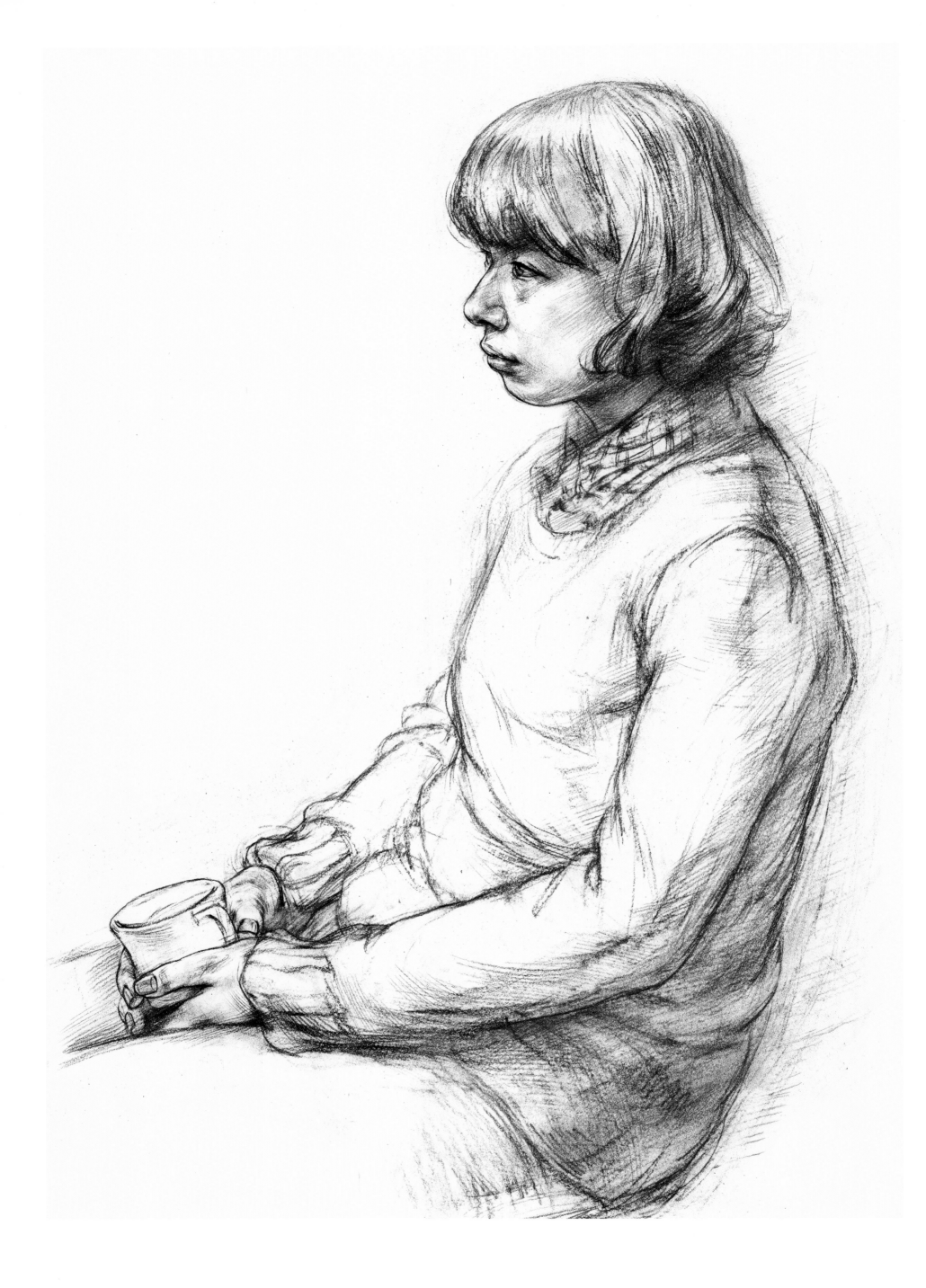

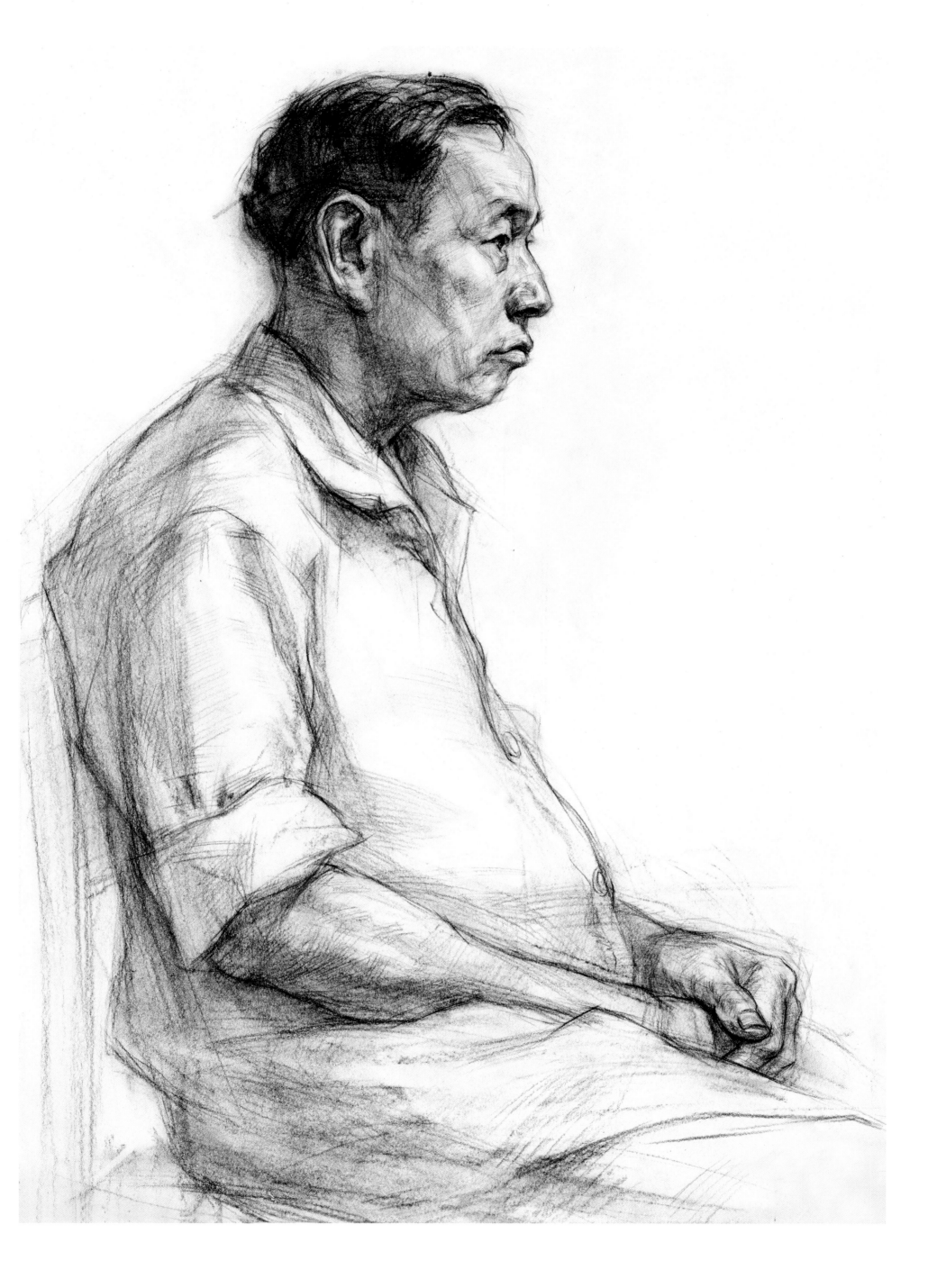

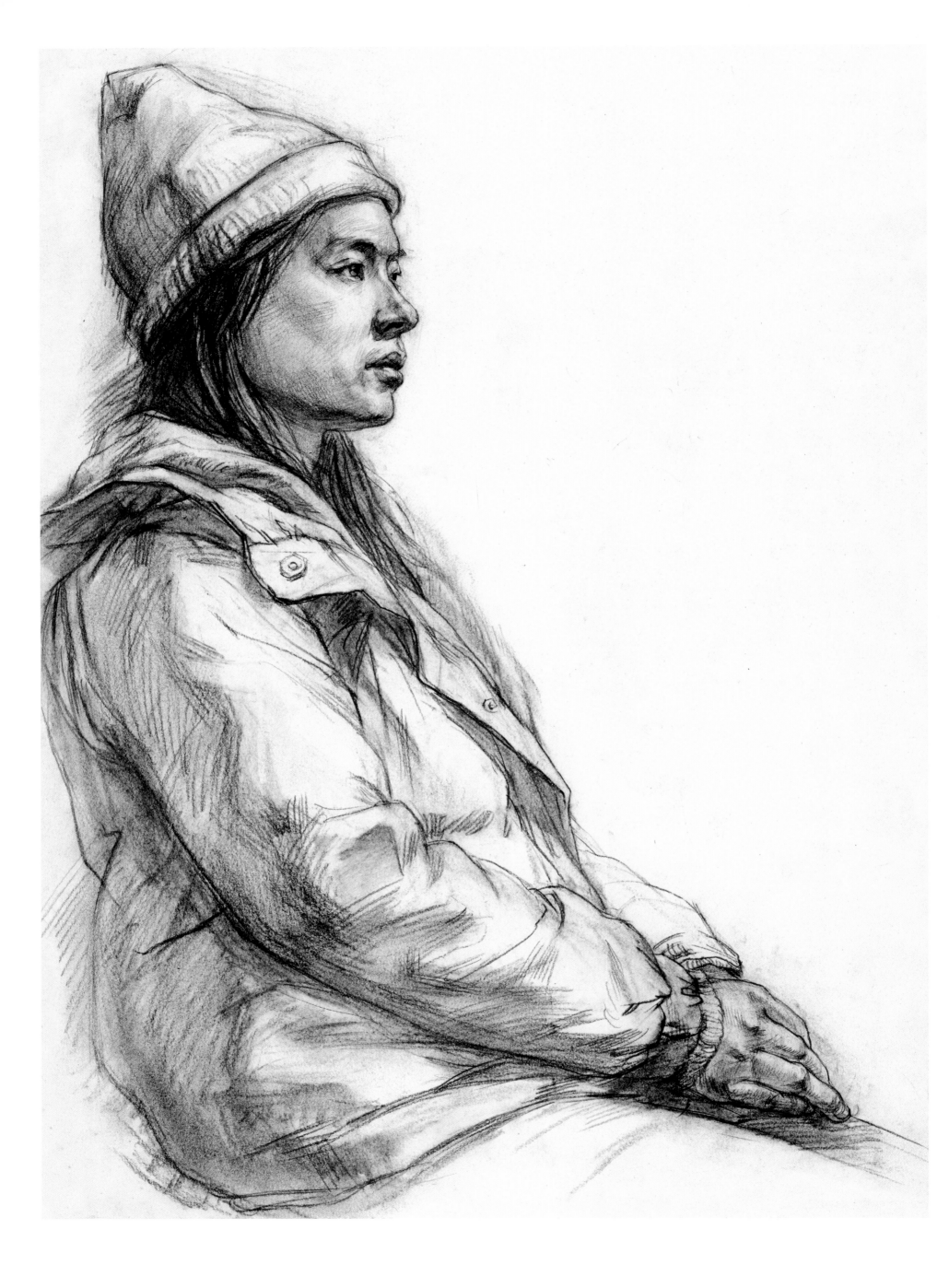

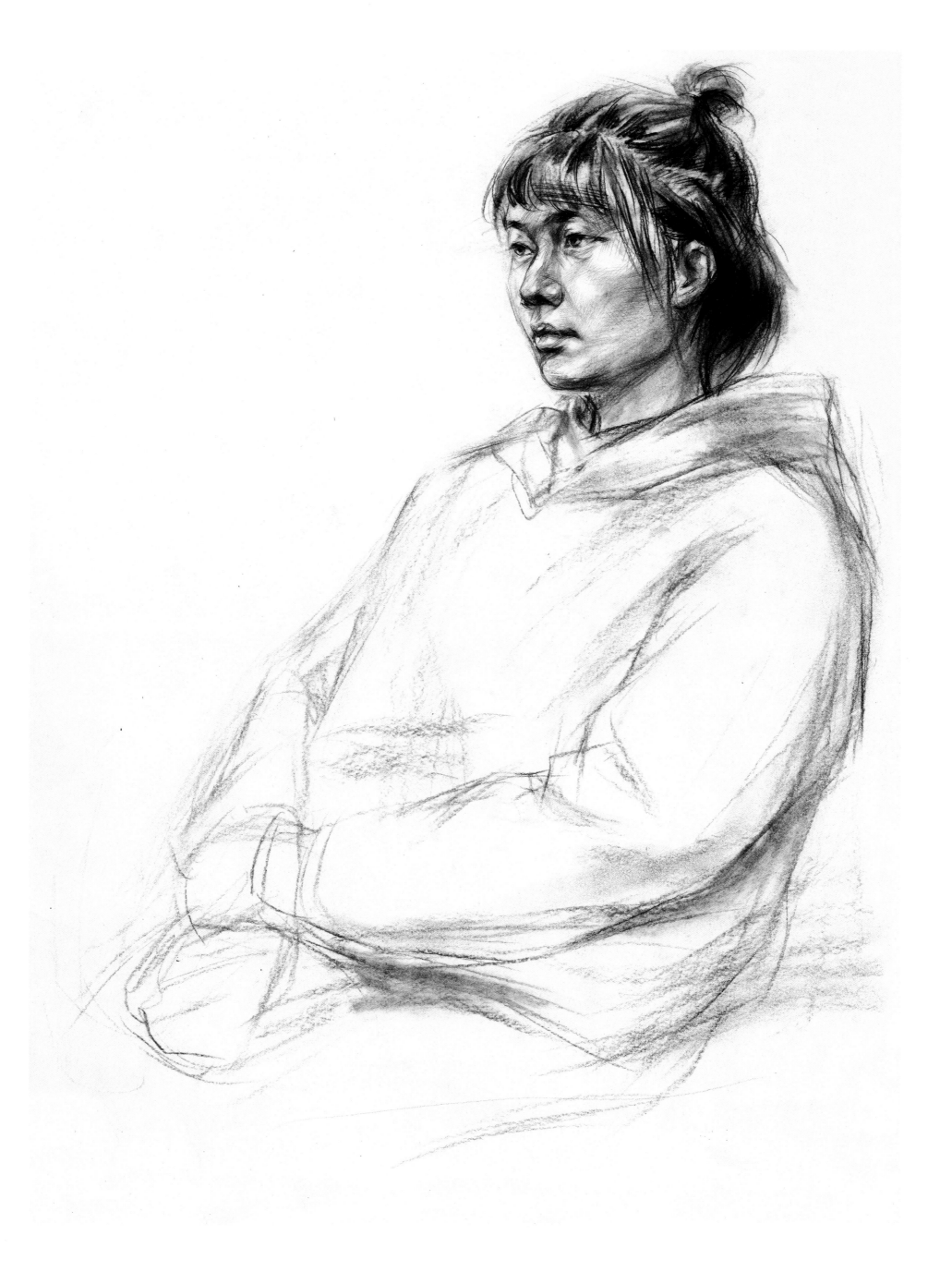

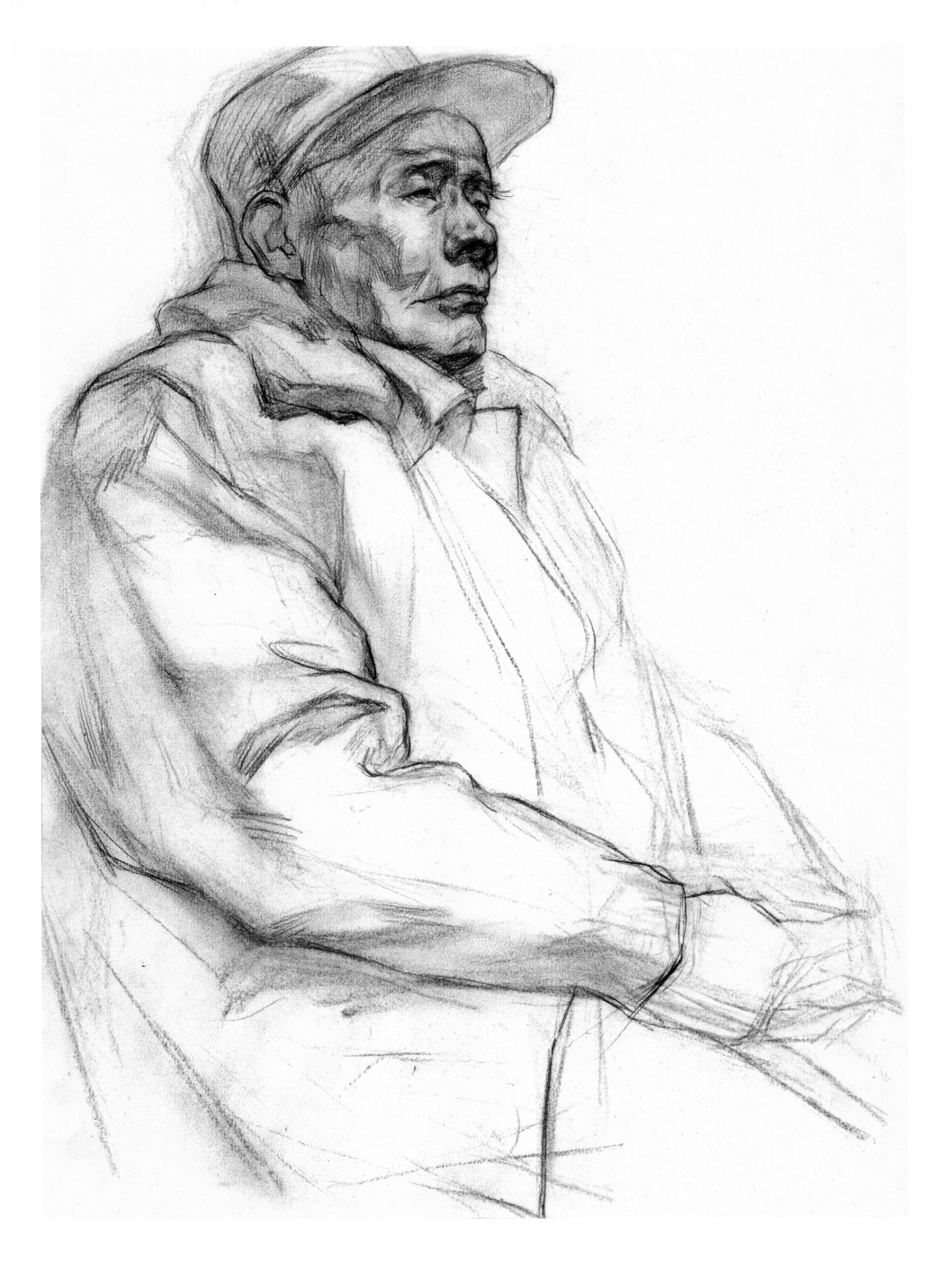

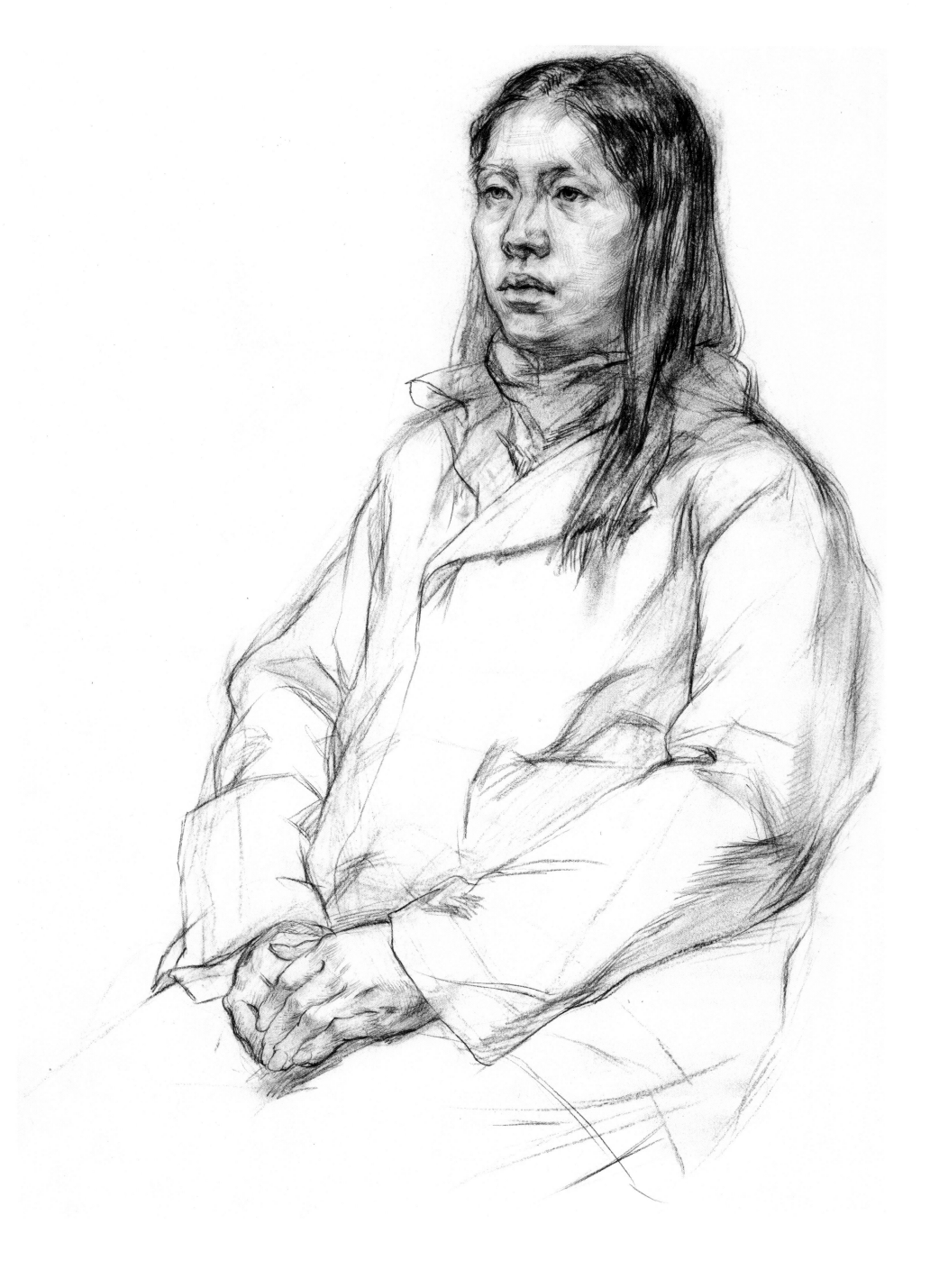

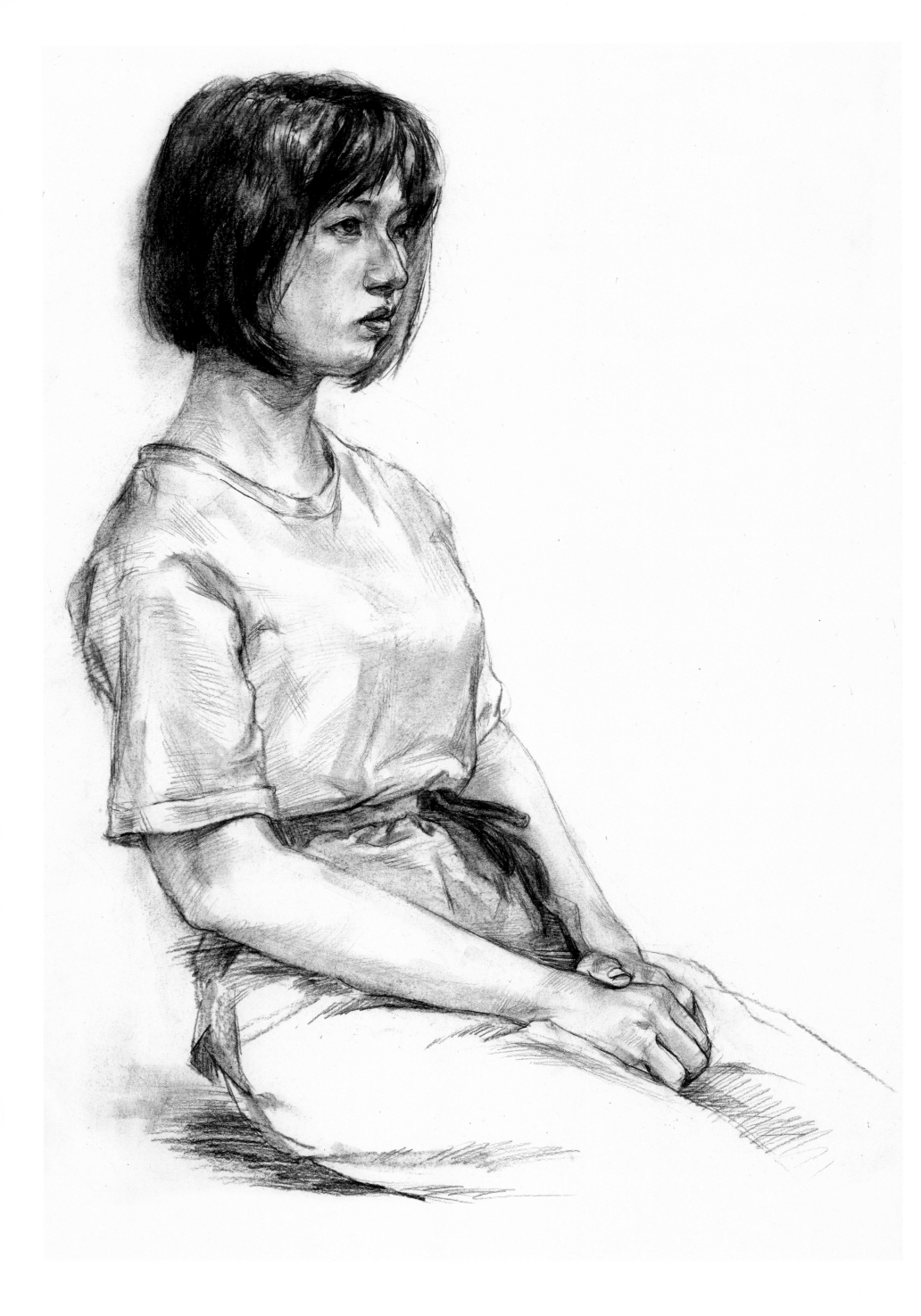

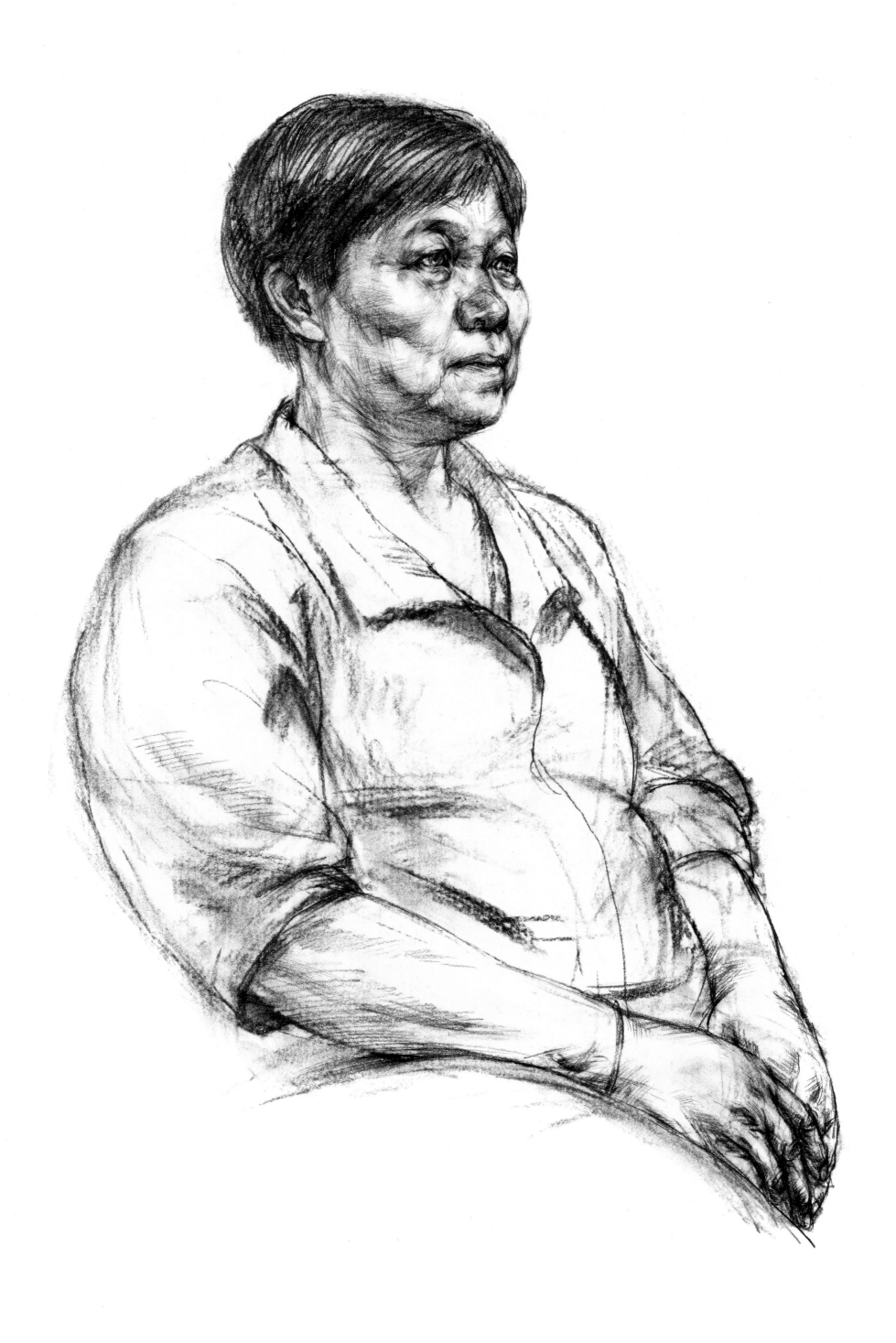

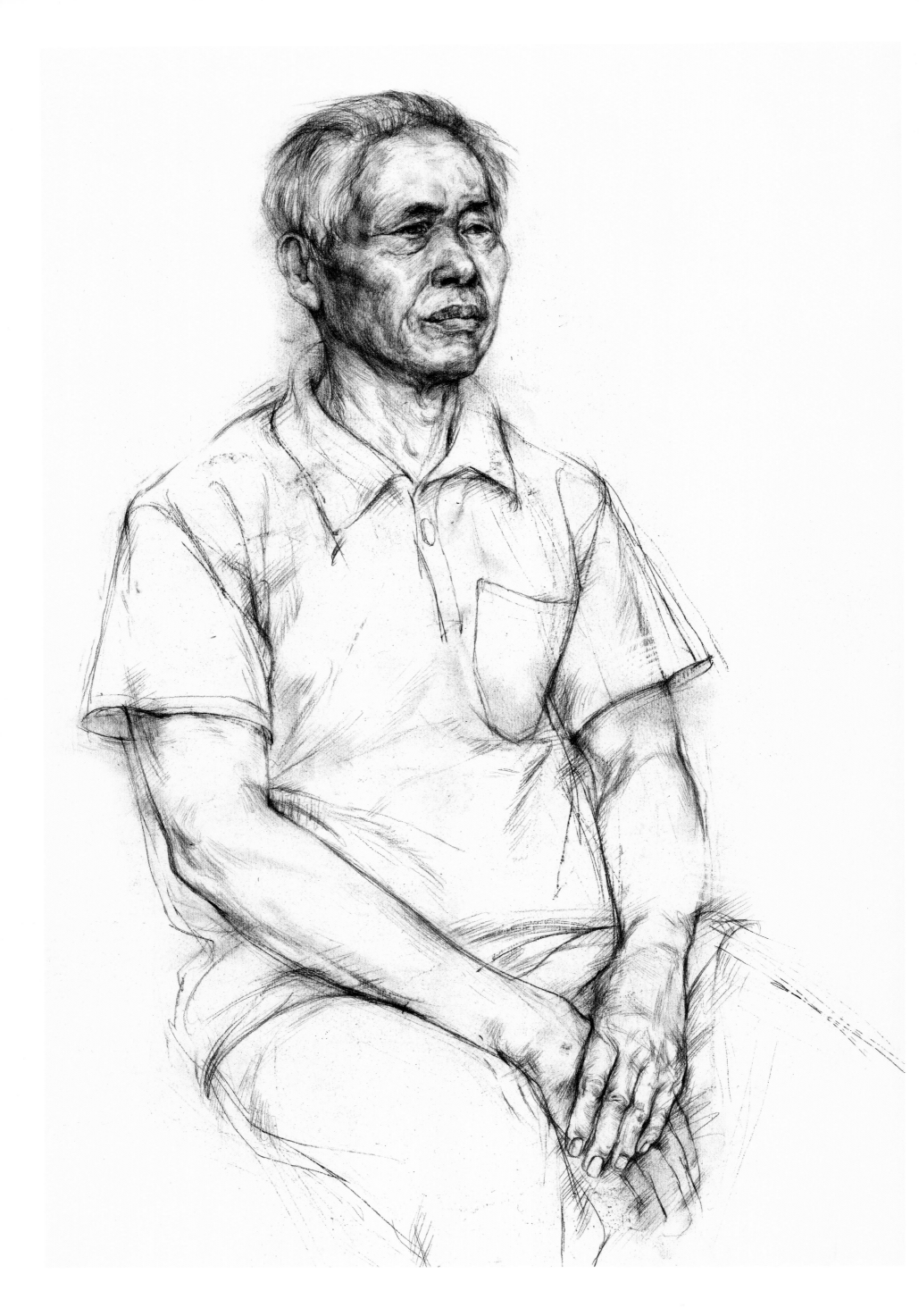

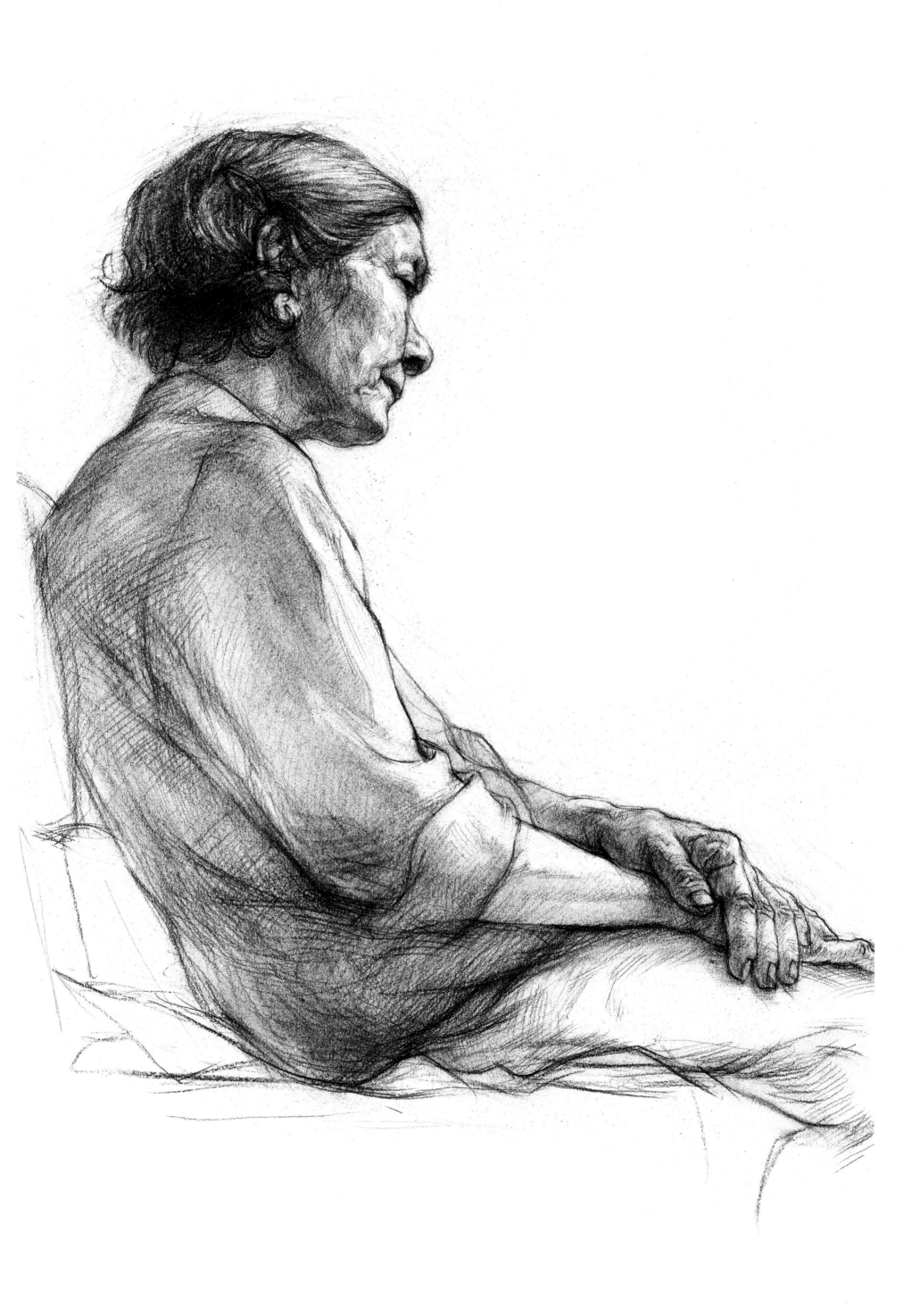

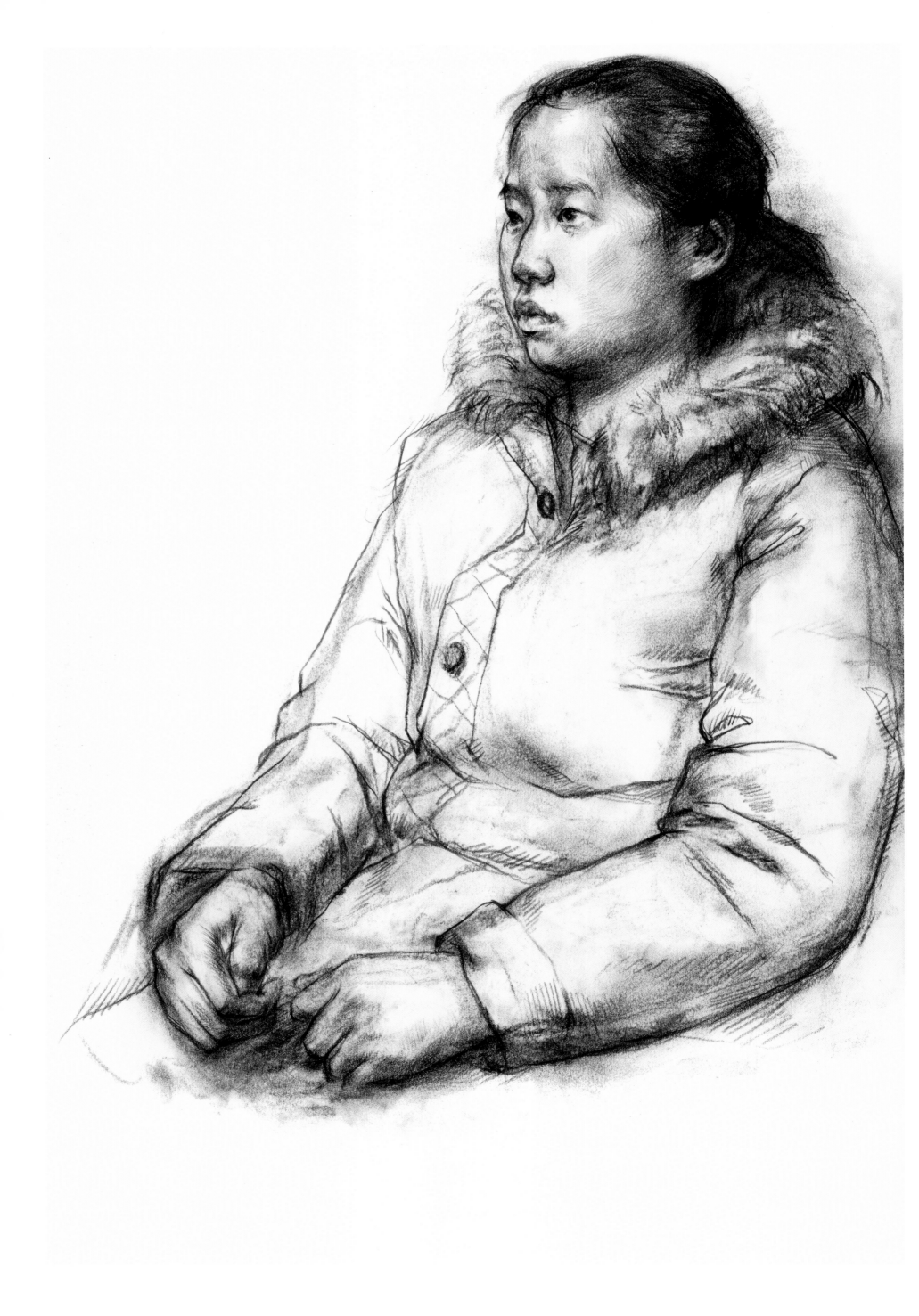

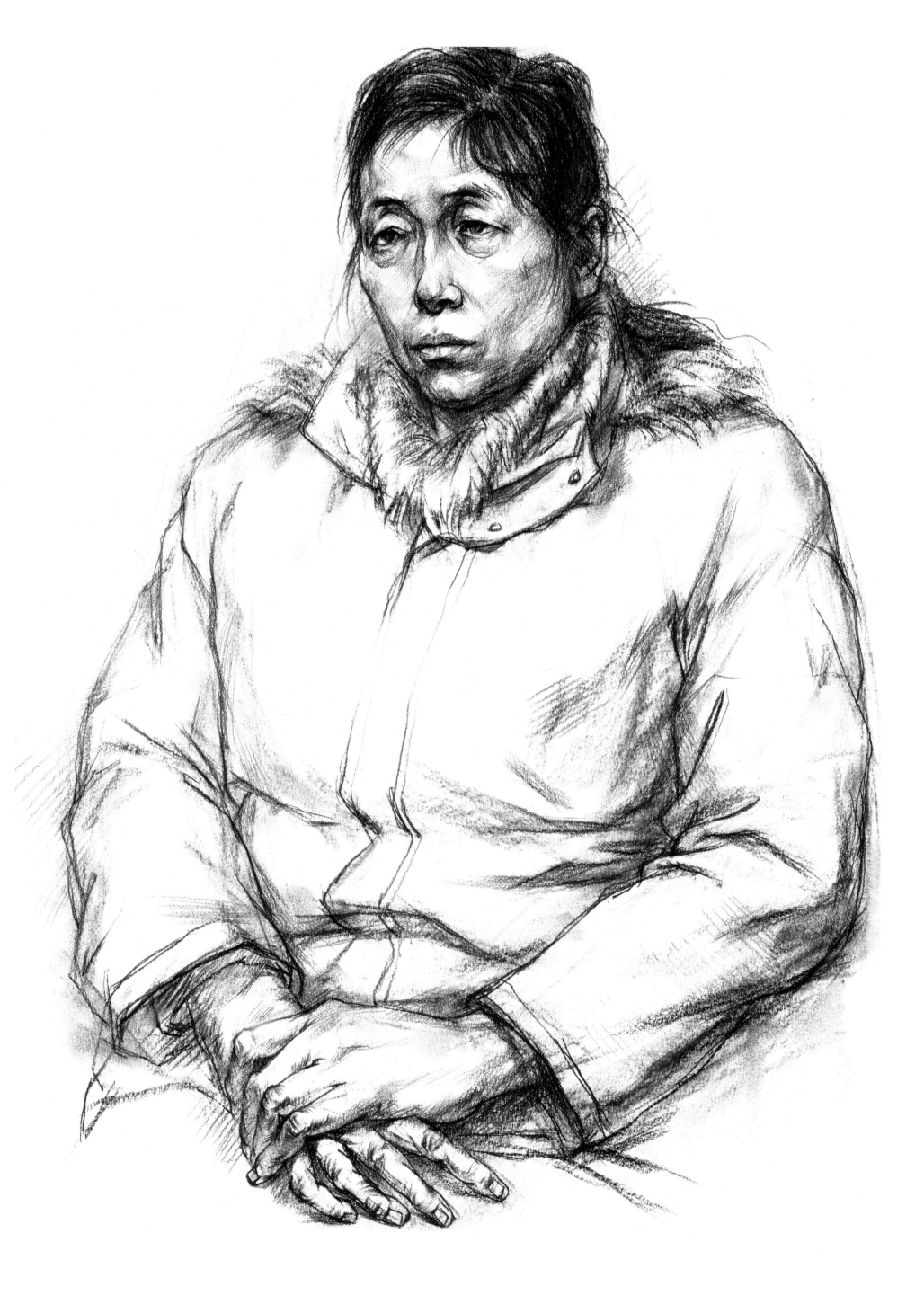

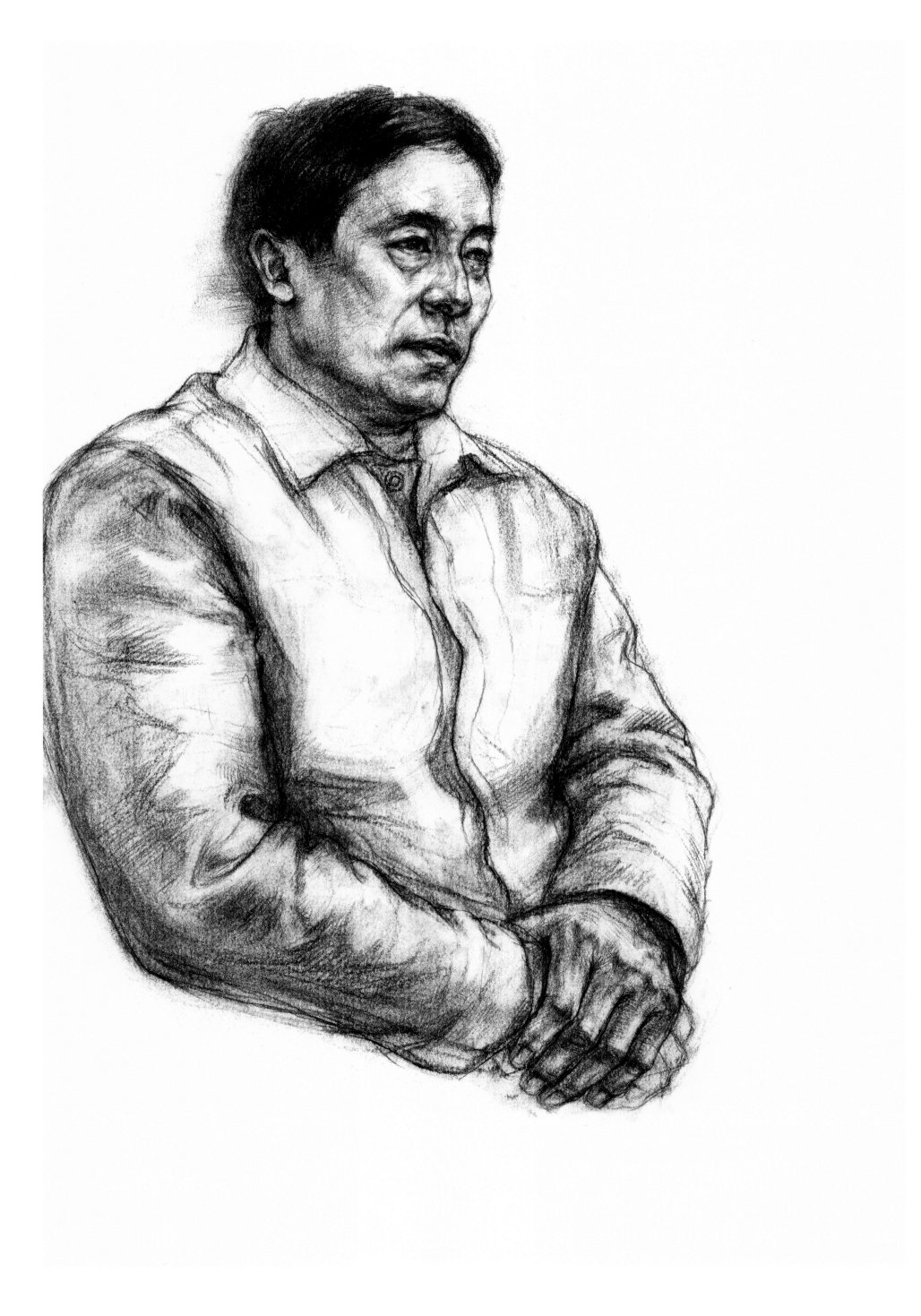

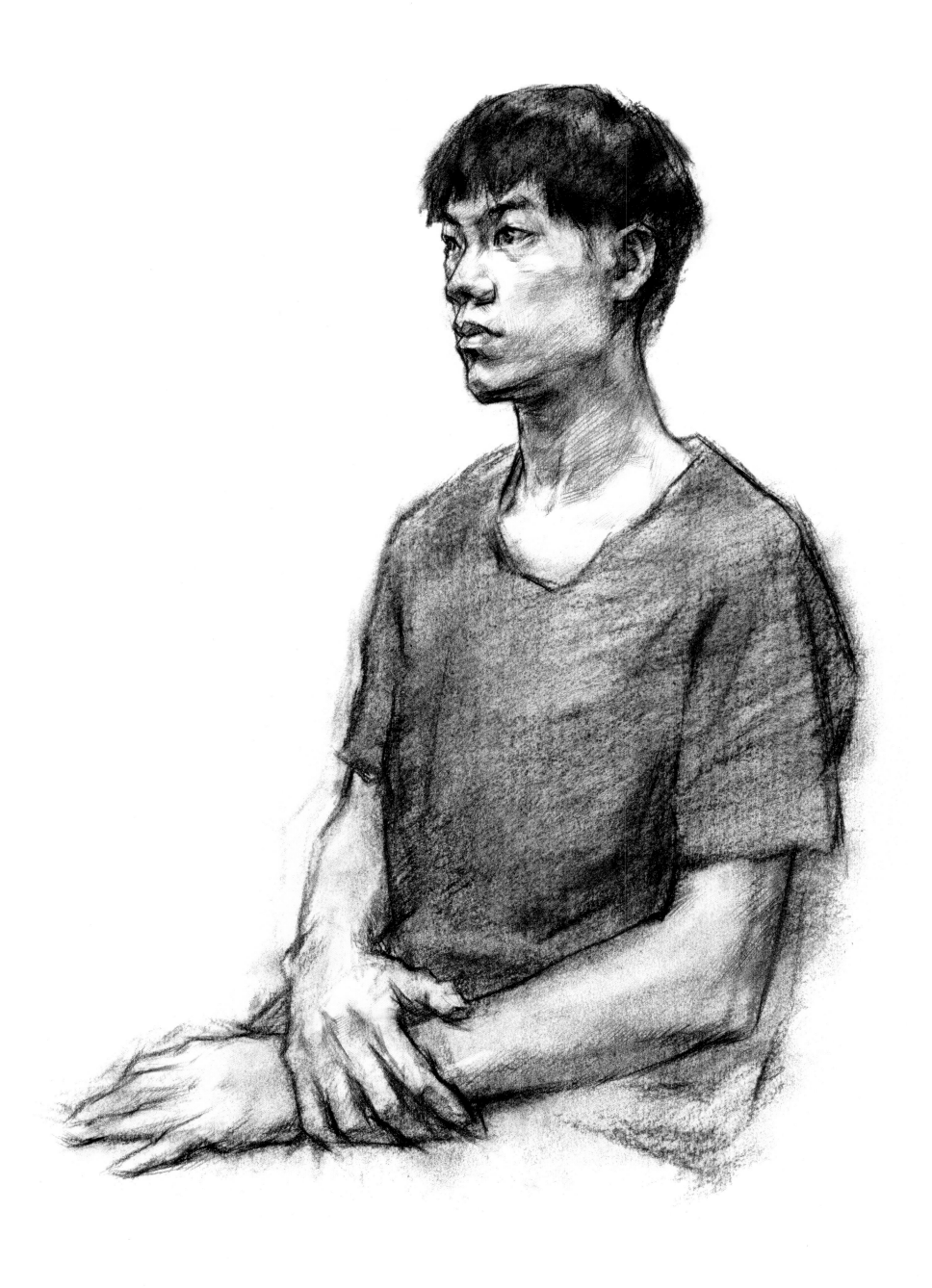

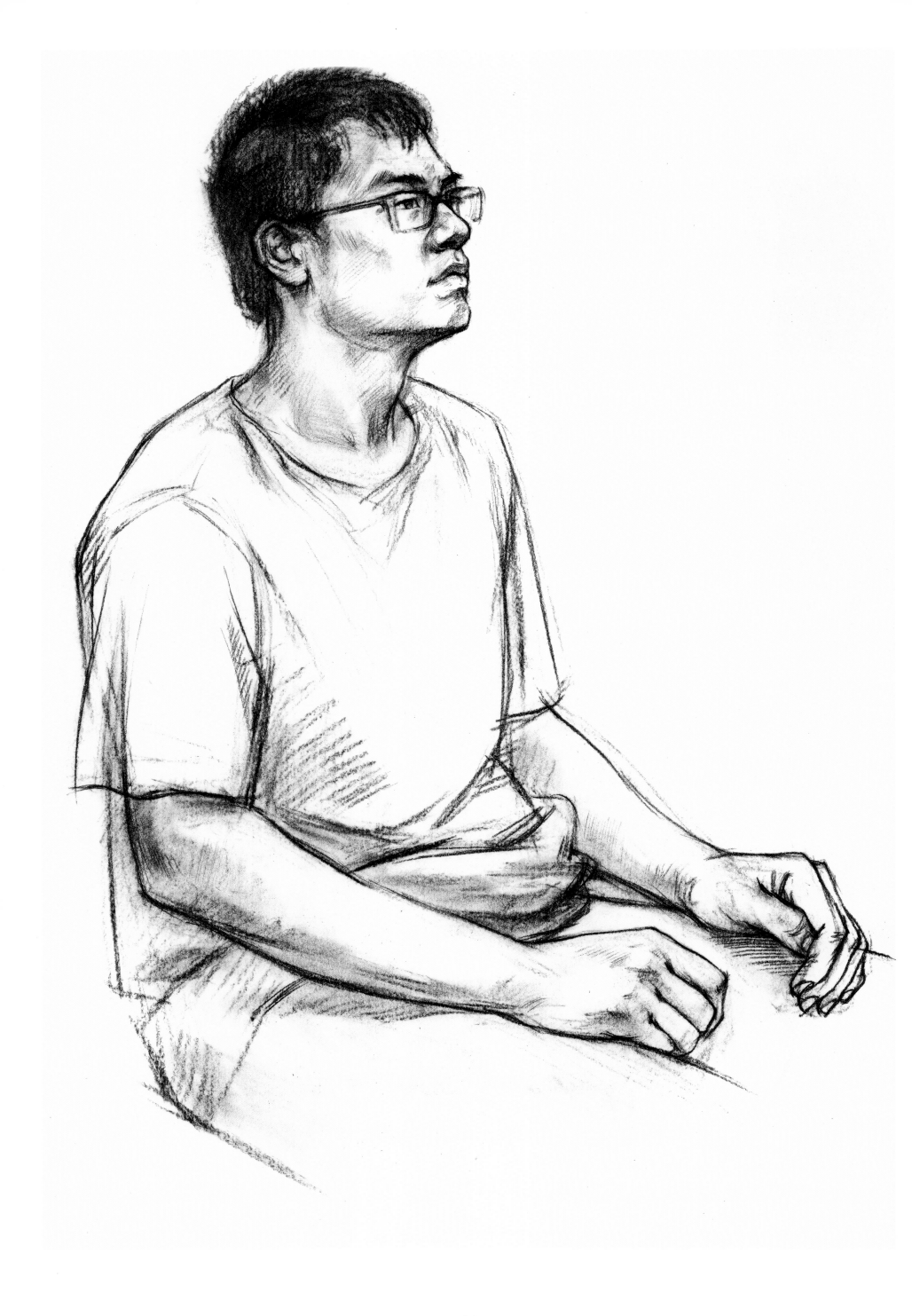

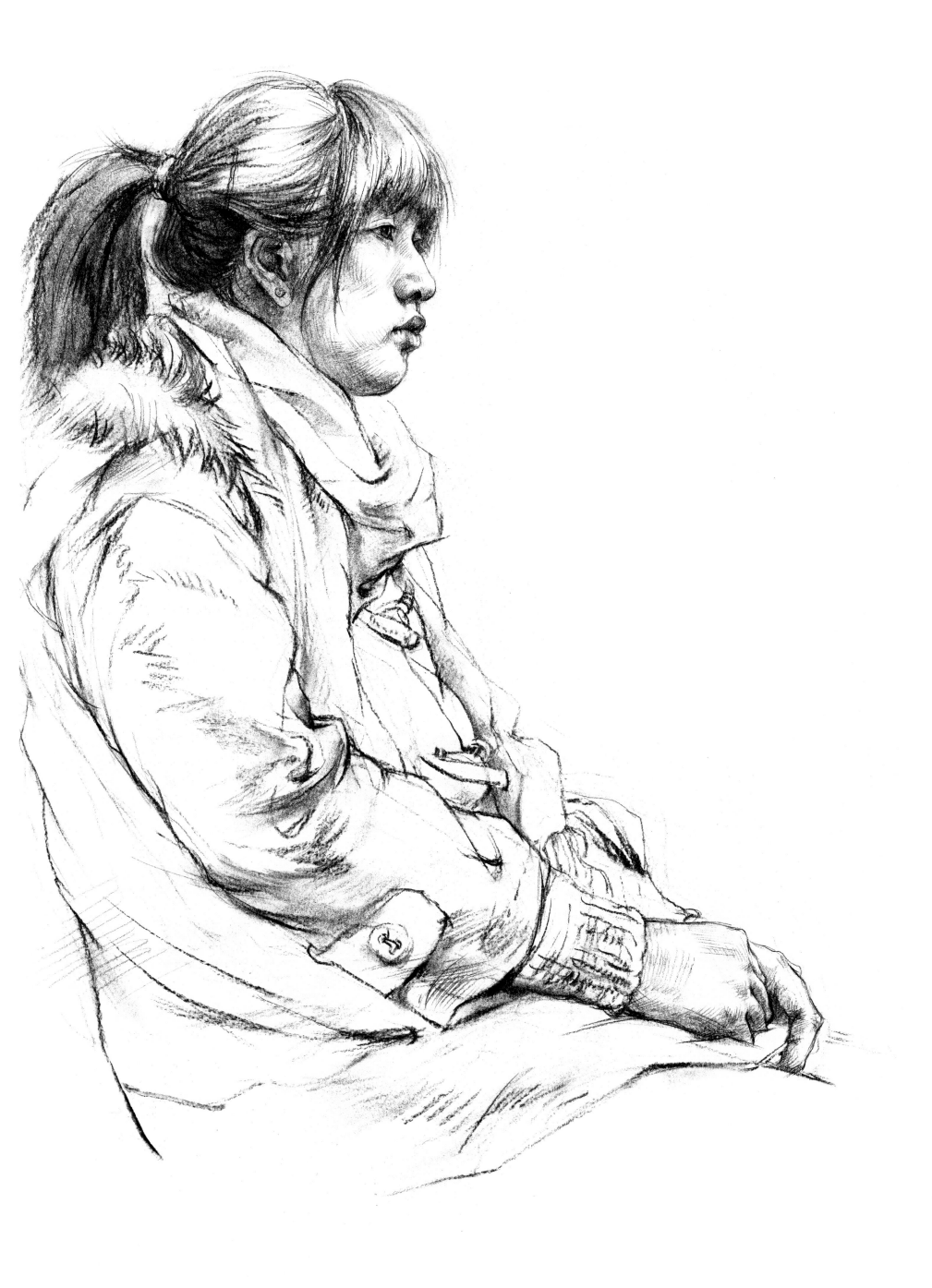

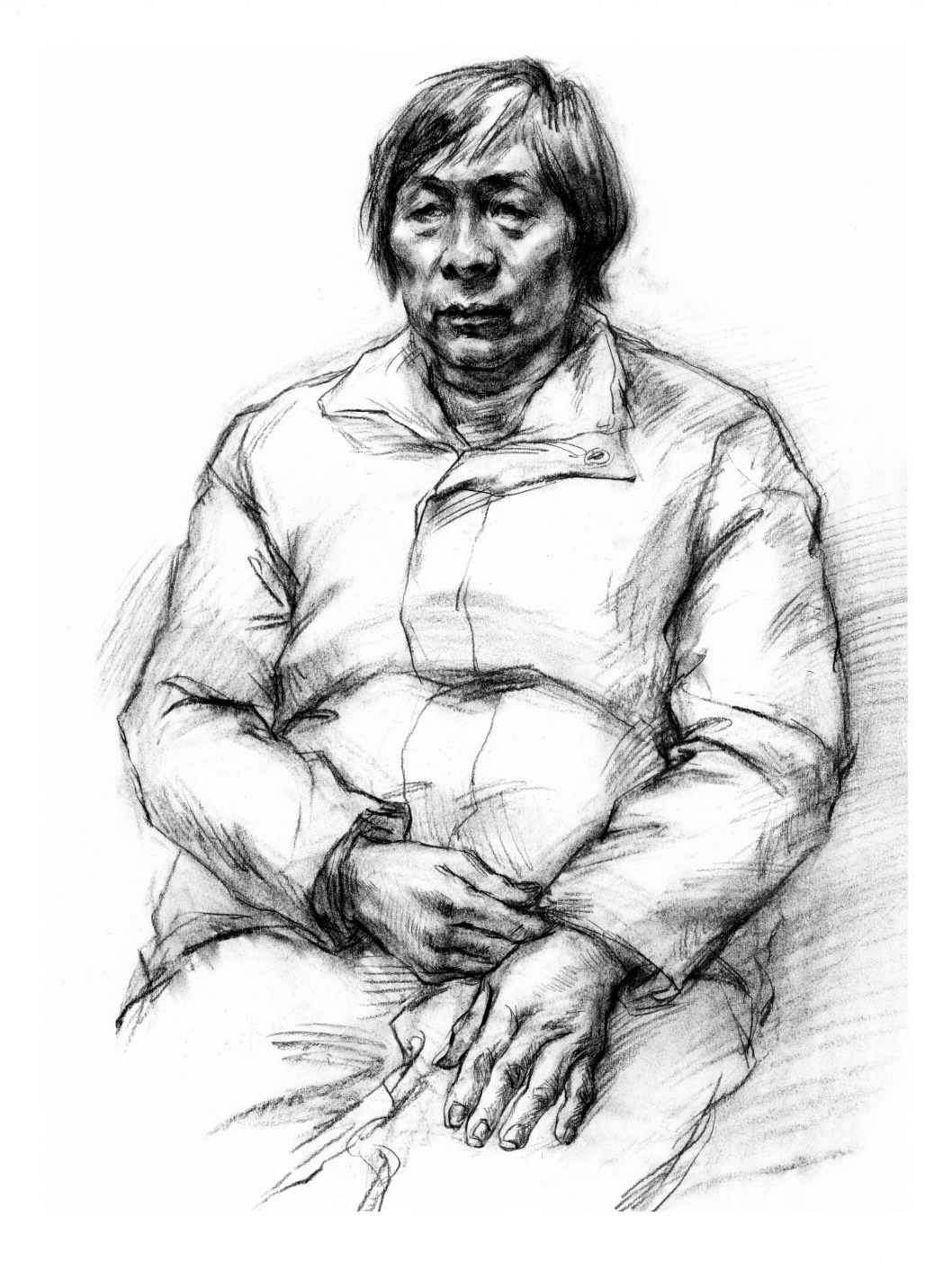

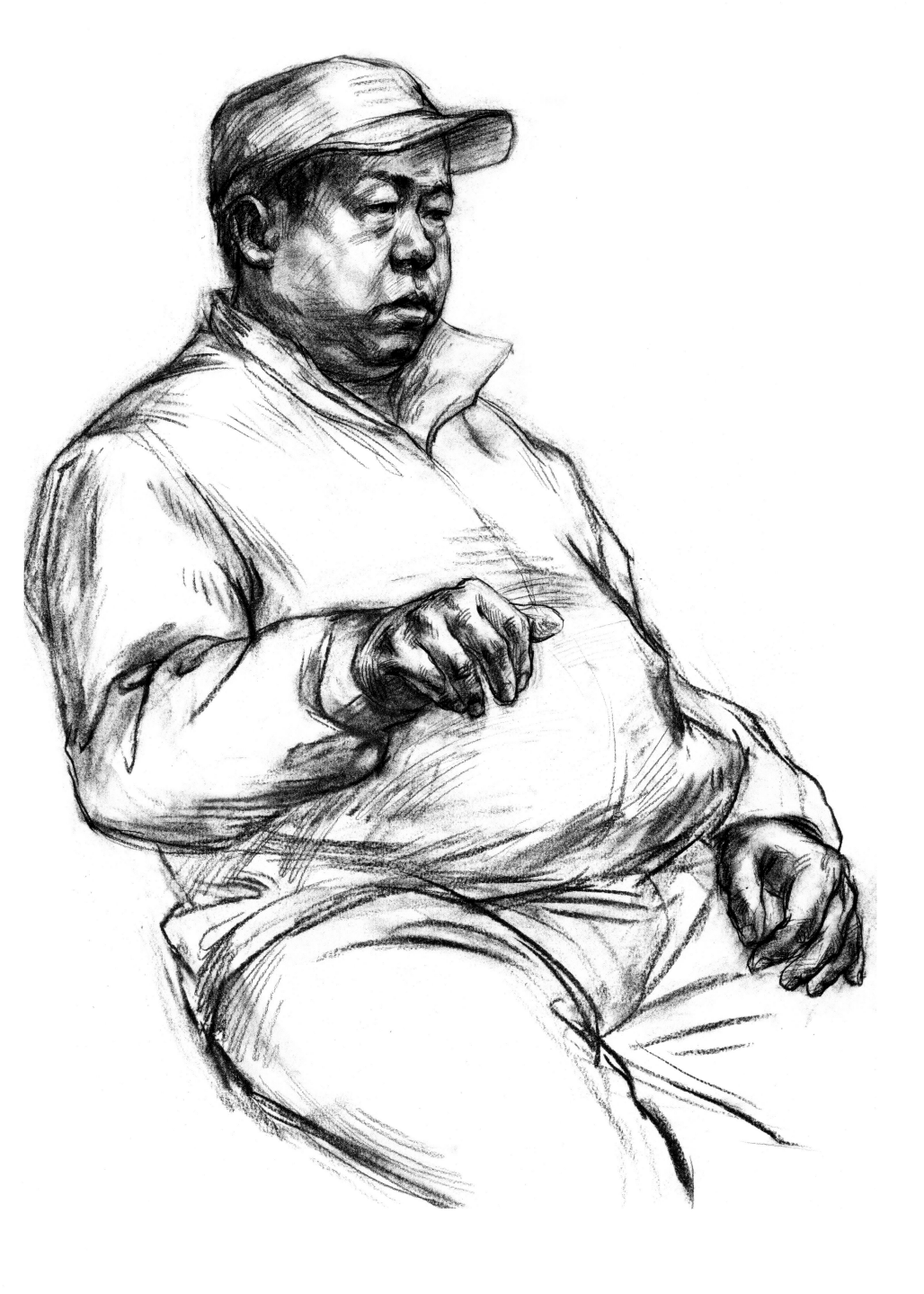

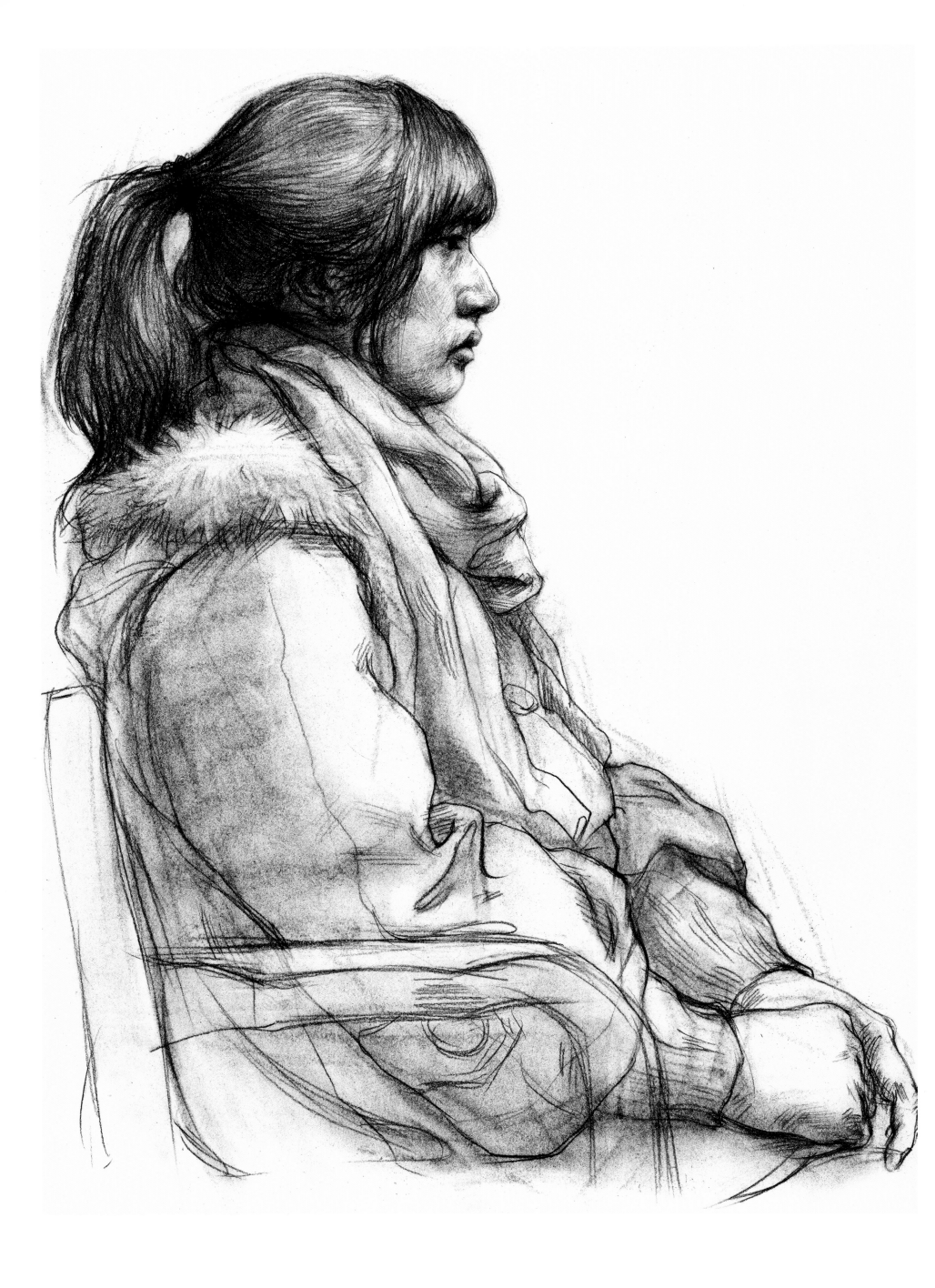

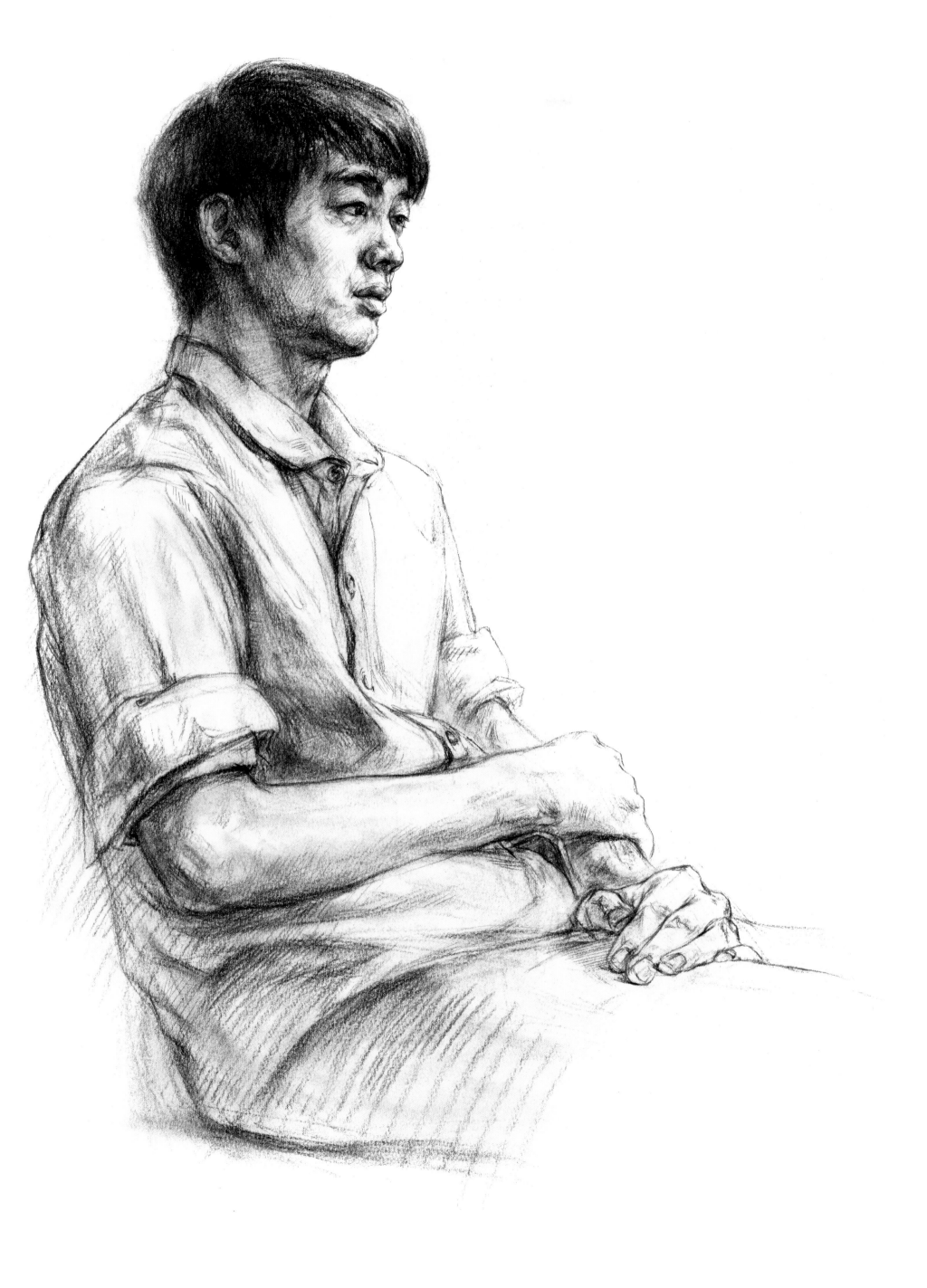

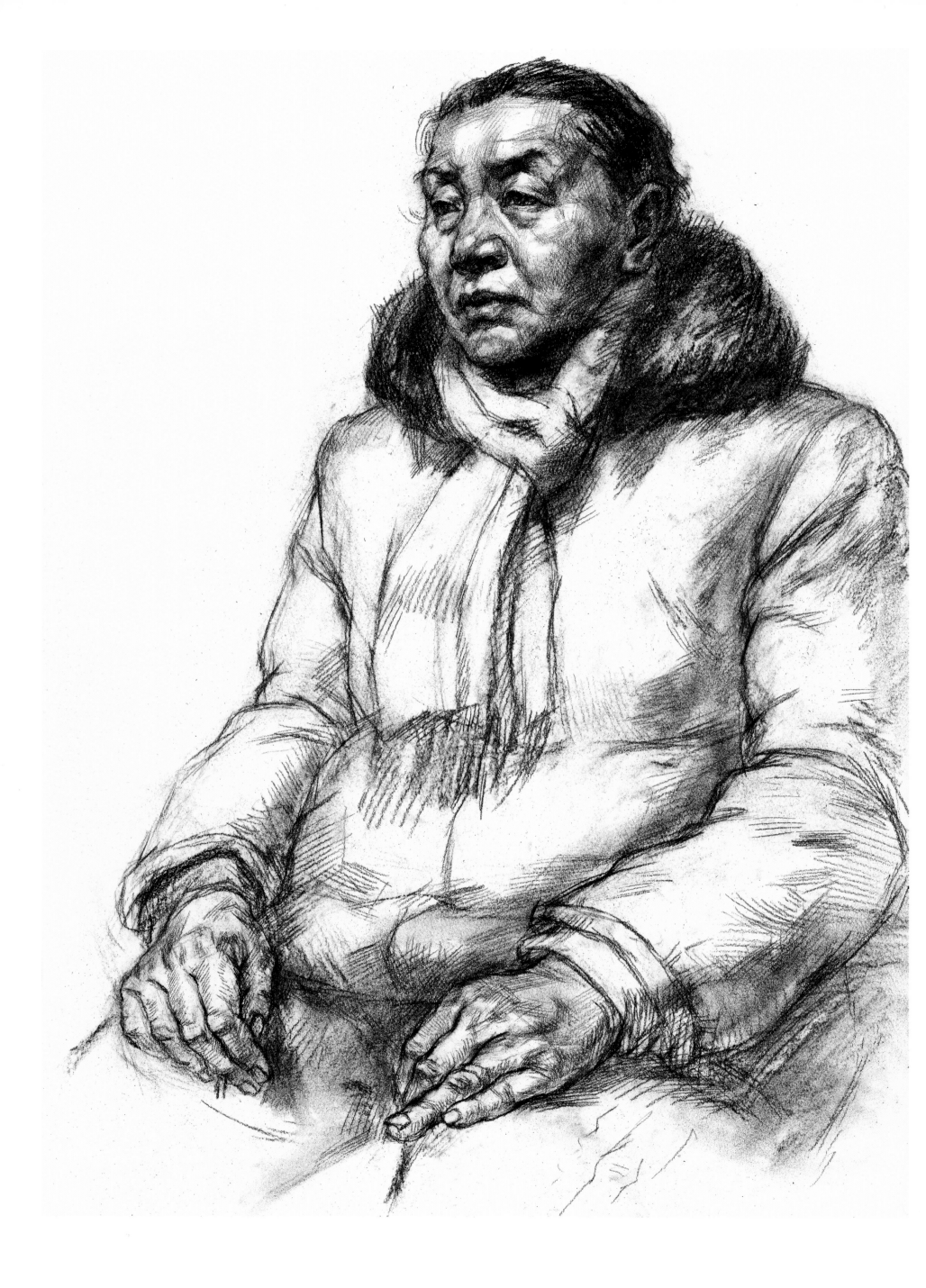

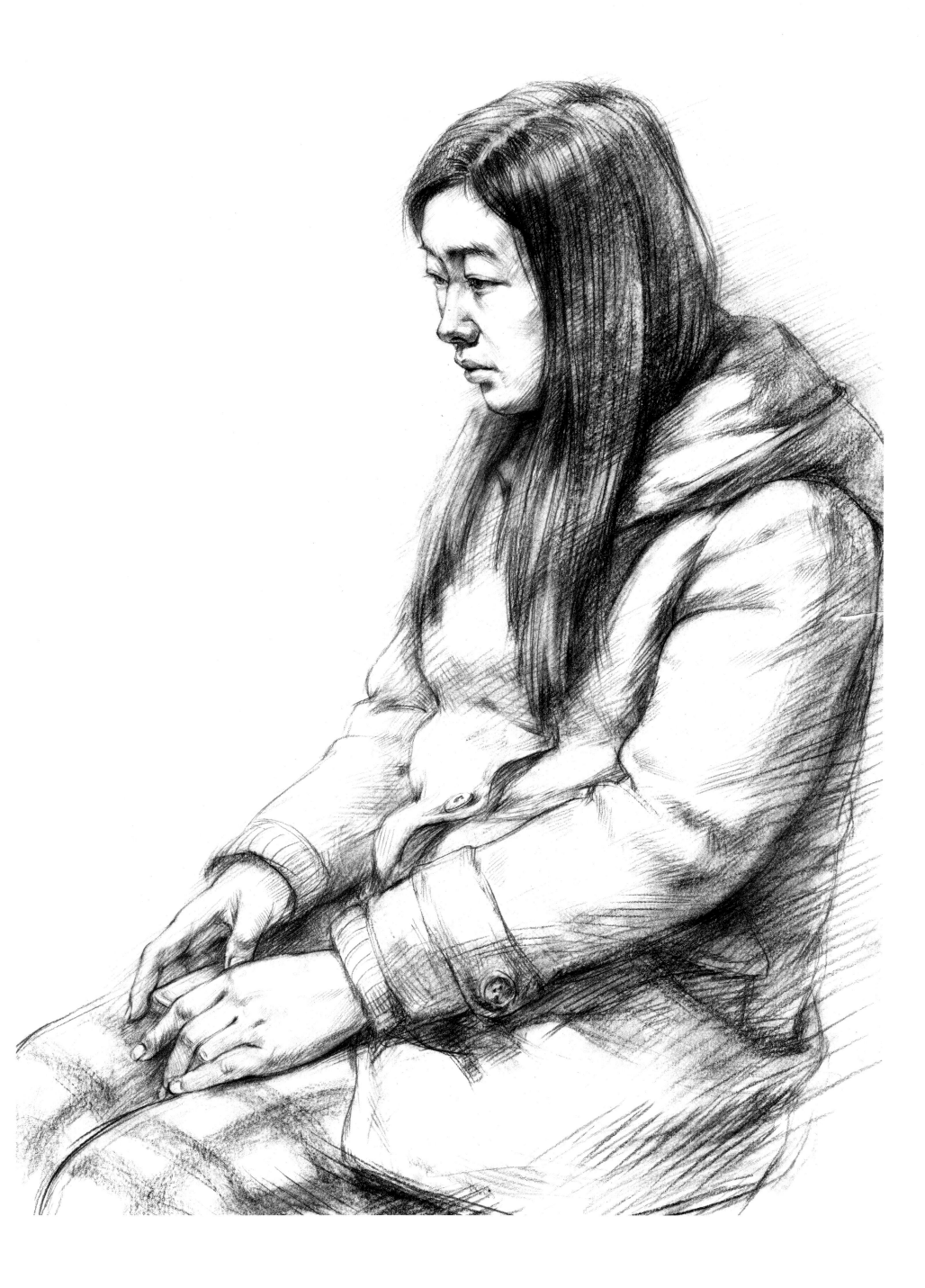

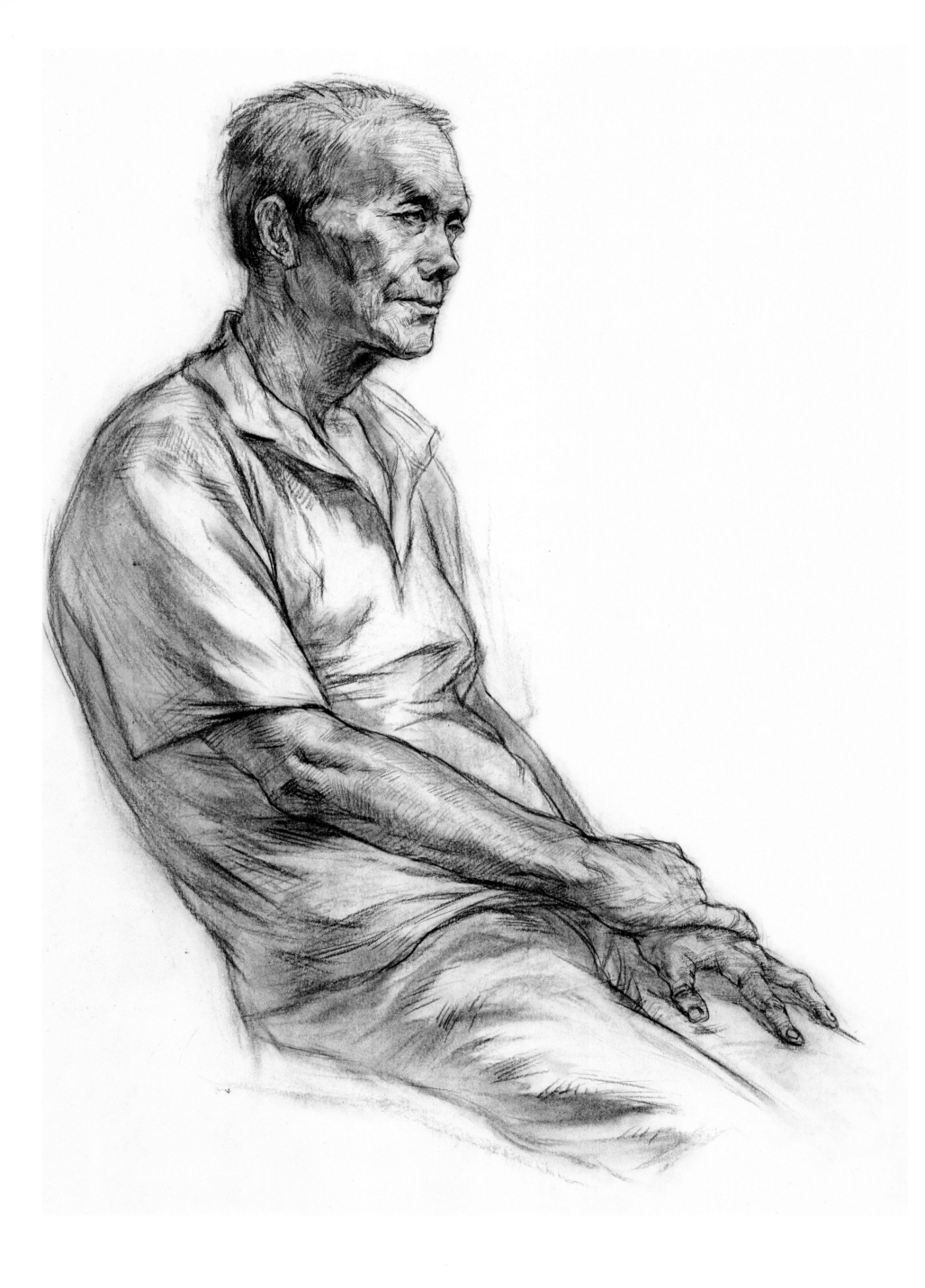

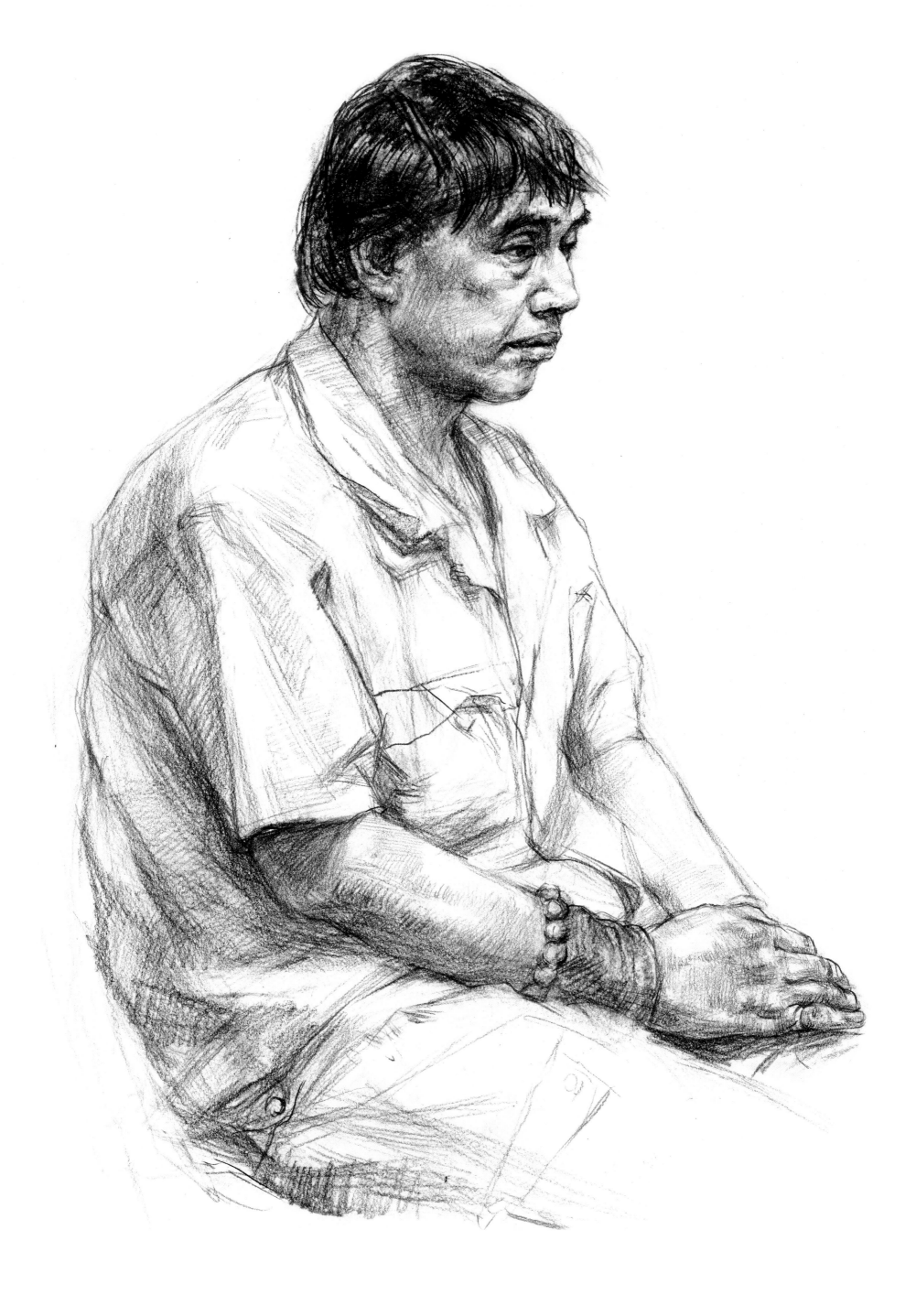

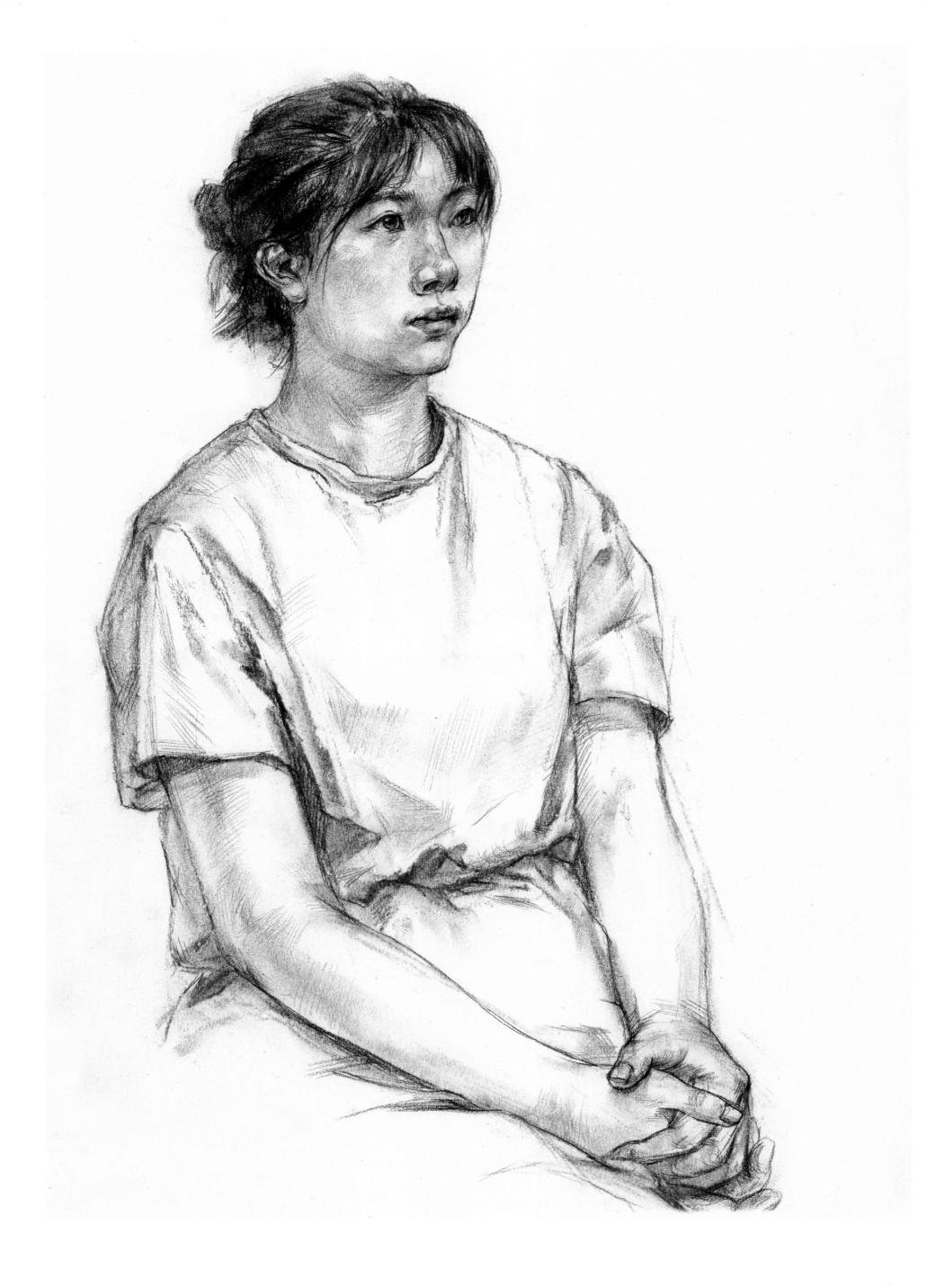

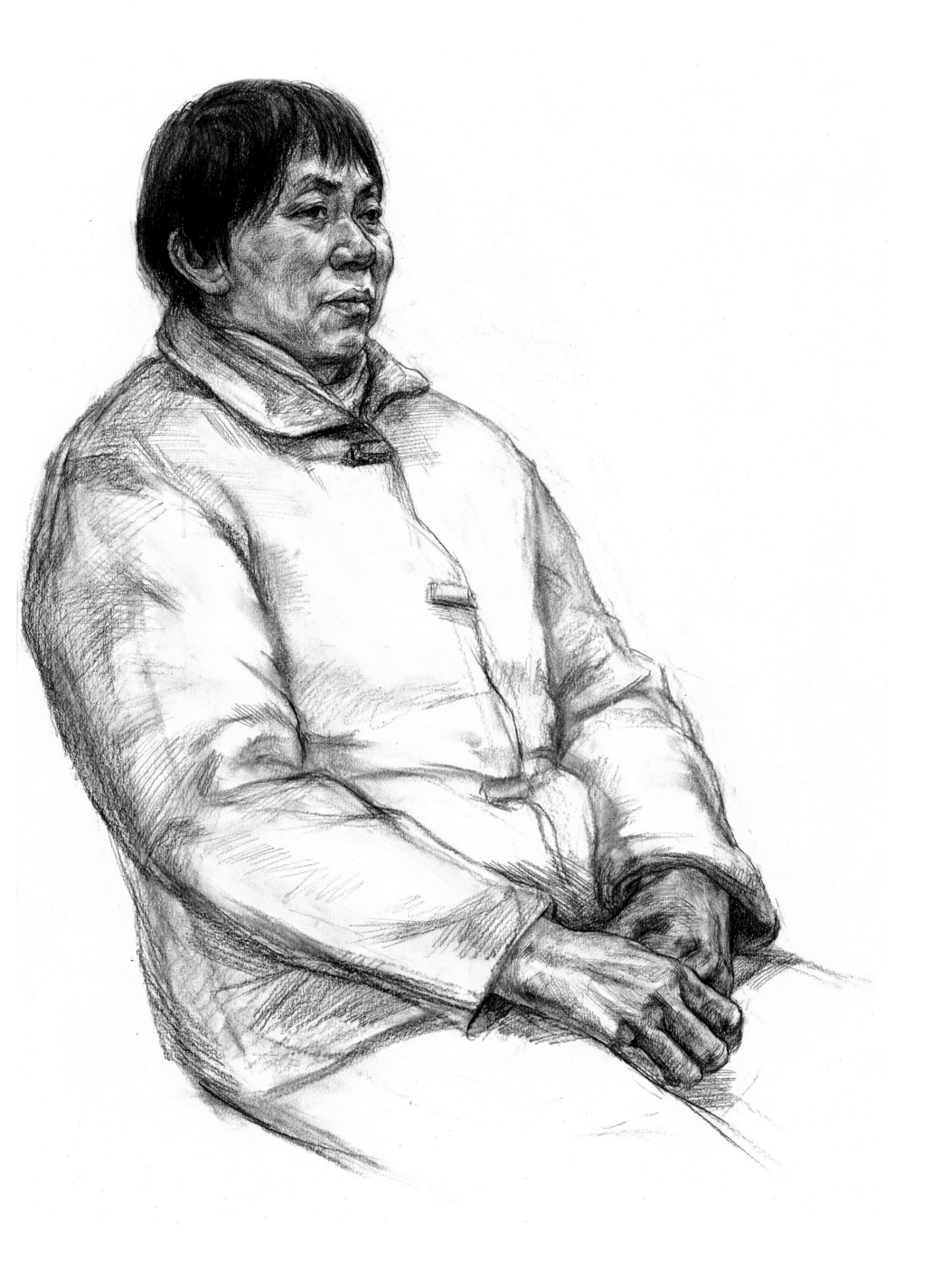

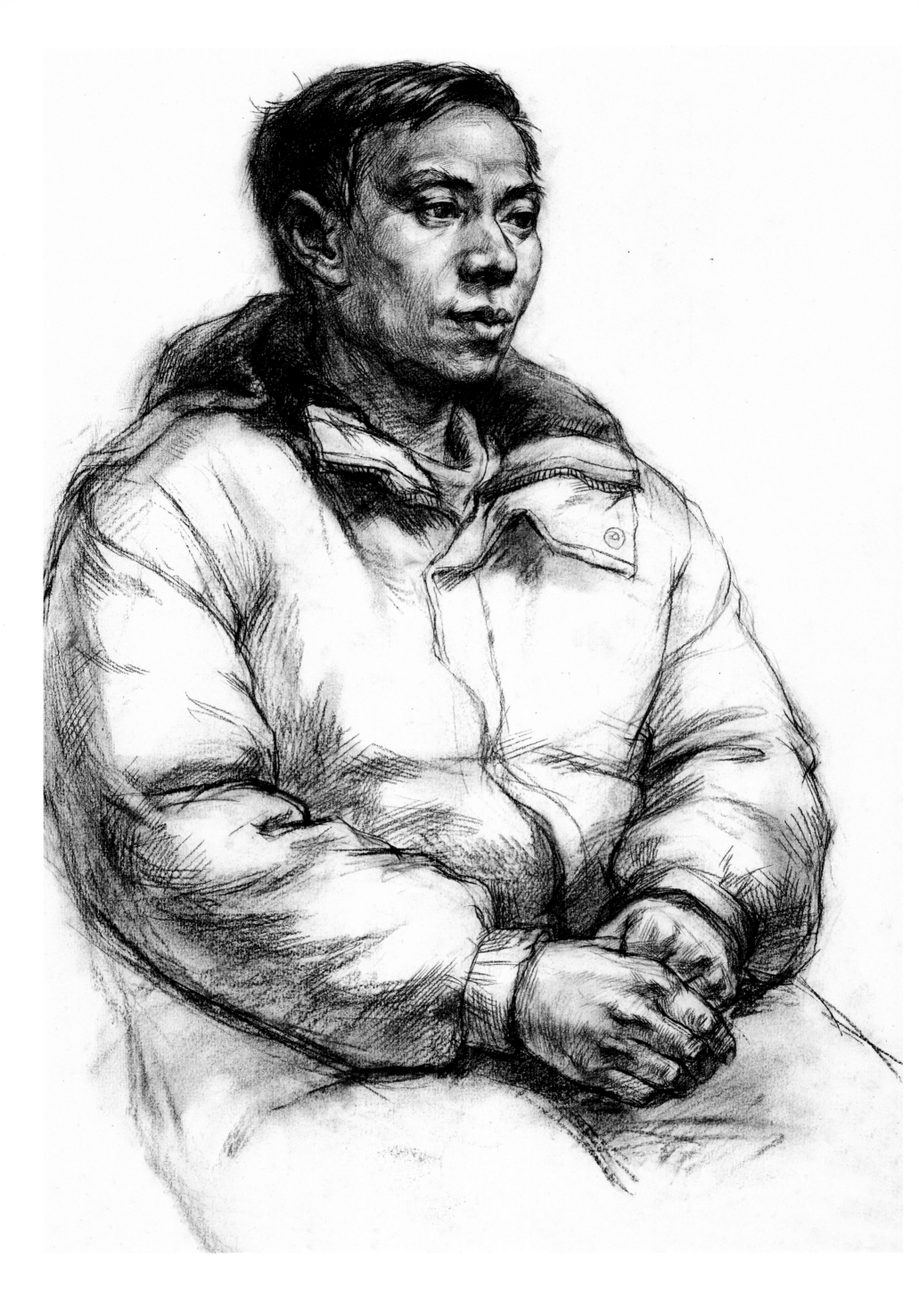

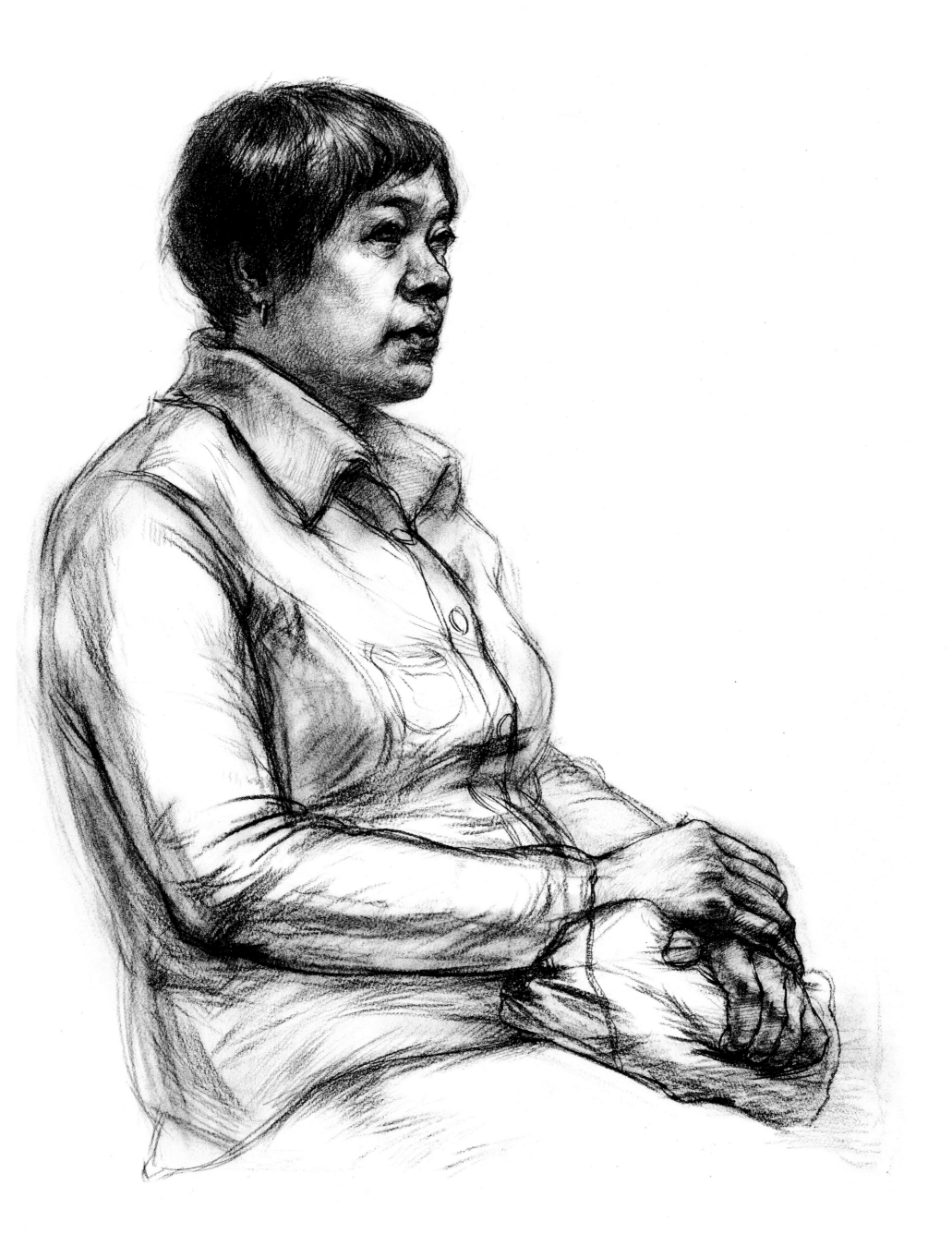

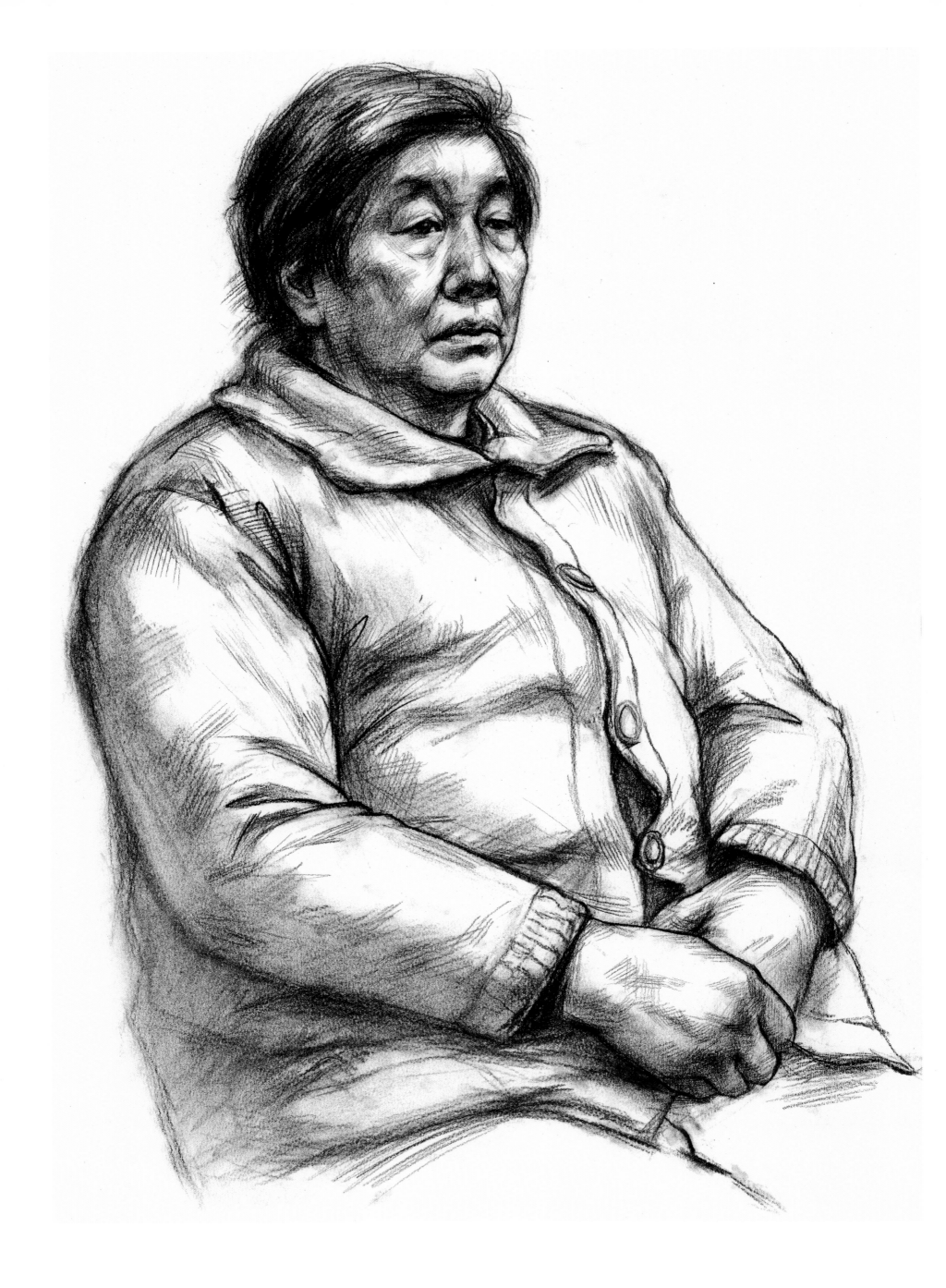

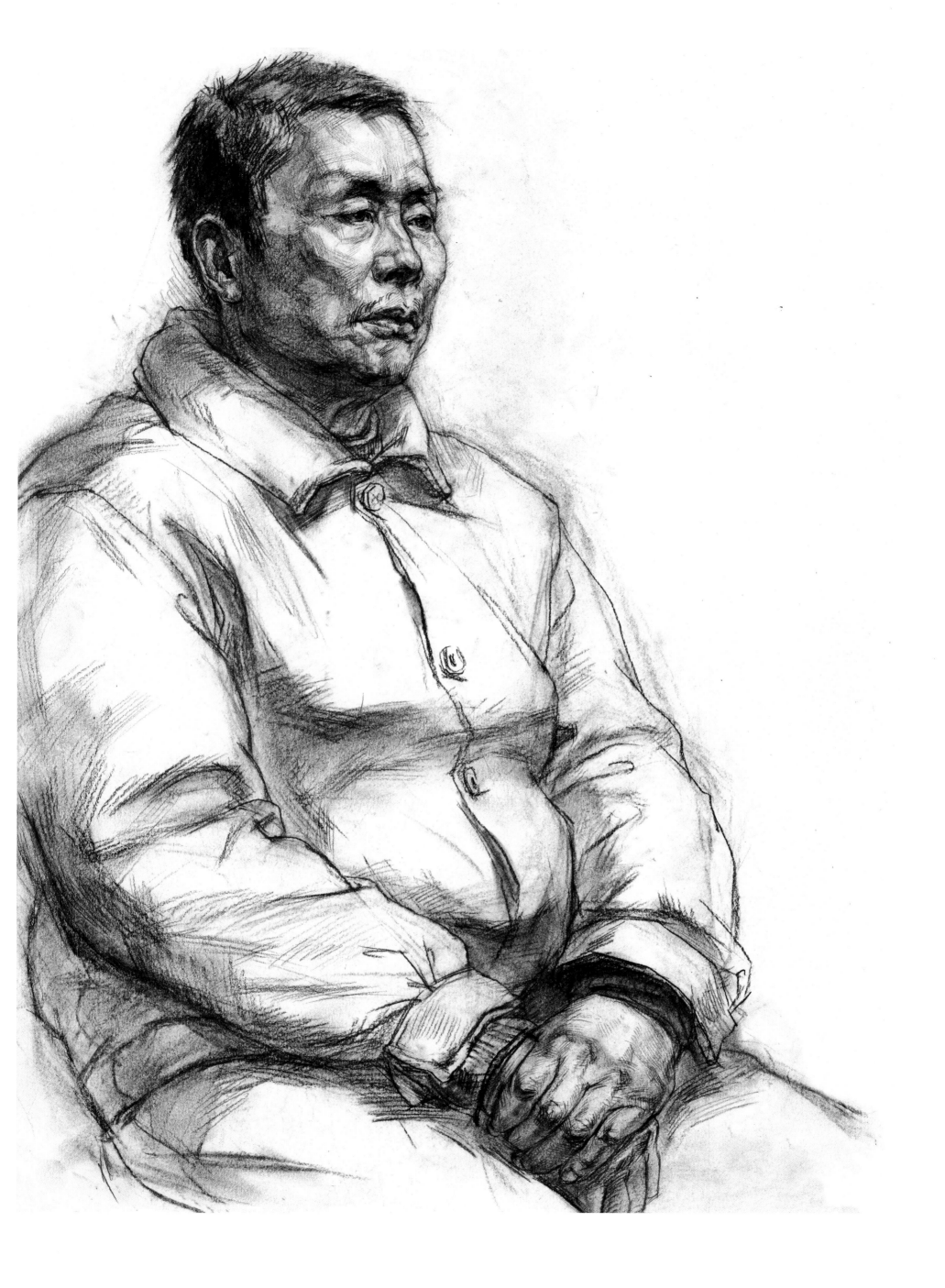

第二章　全身速写

　　速写也是美院与联考专业考试必考科目，形式是多变的，如快写与慢写、静态与动态、单人或组合、场景或照片、写生或默写等。需要把握好比例、动态、结构、空间、特征、节奏等诸多要素。

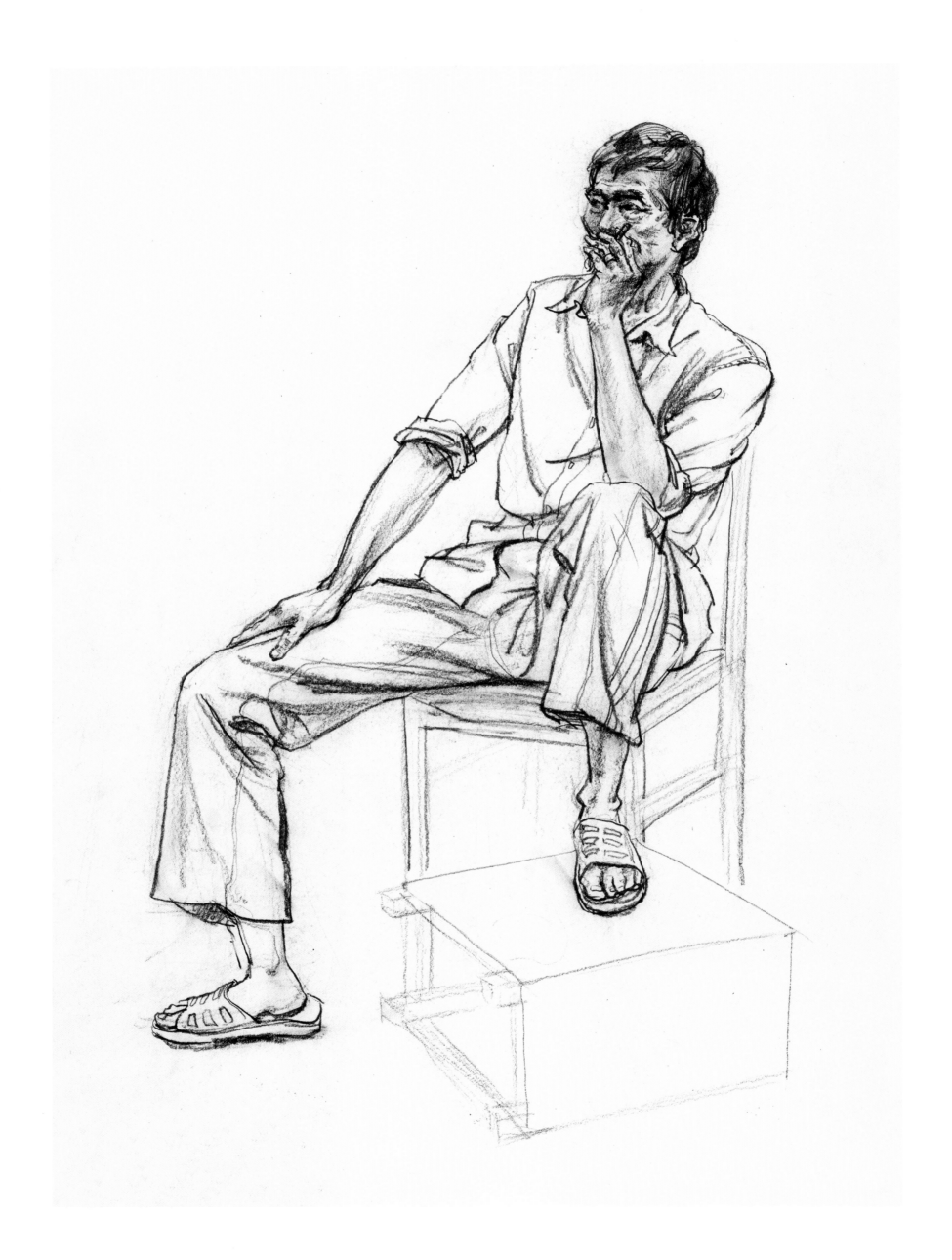

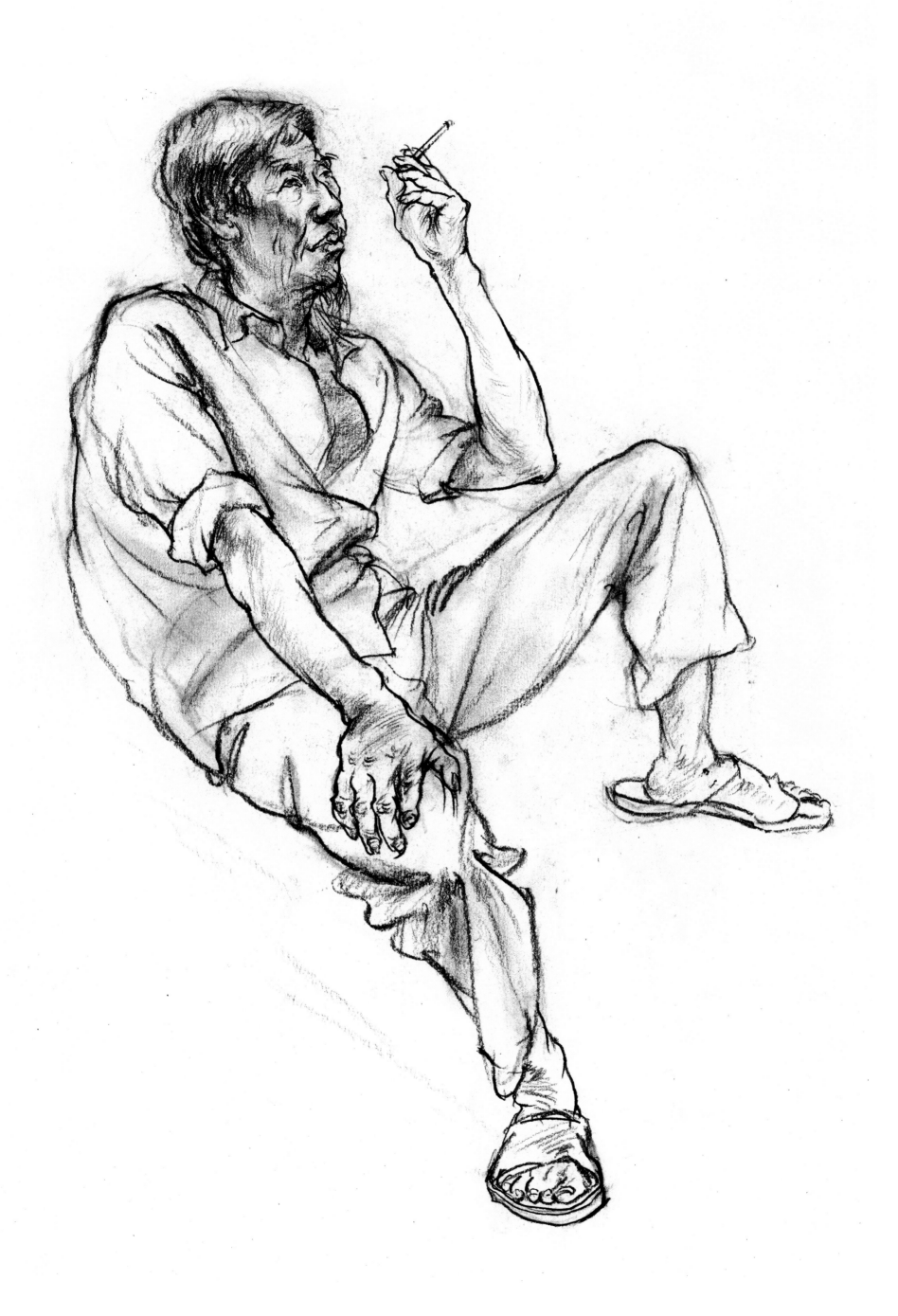

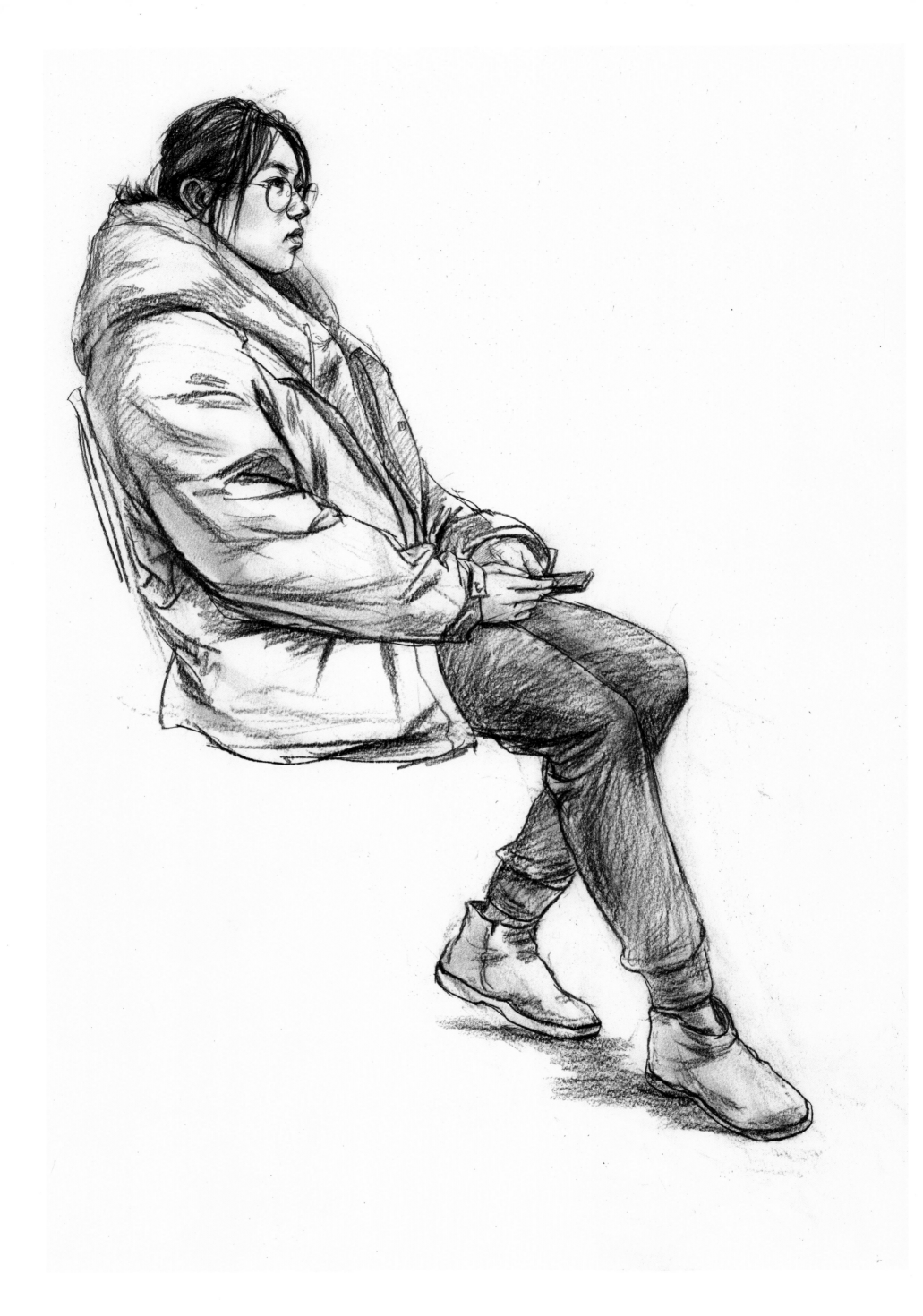

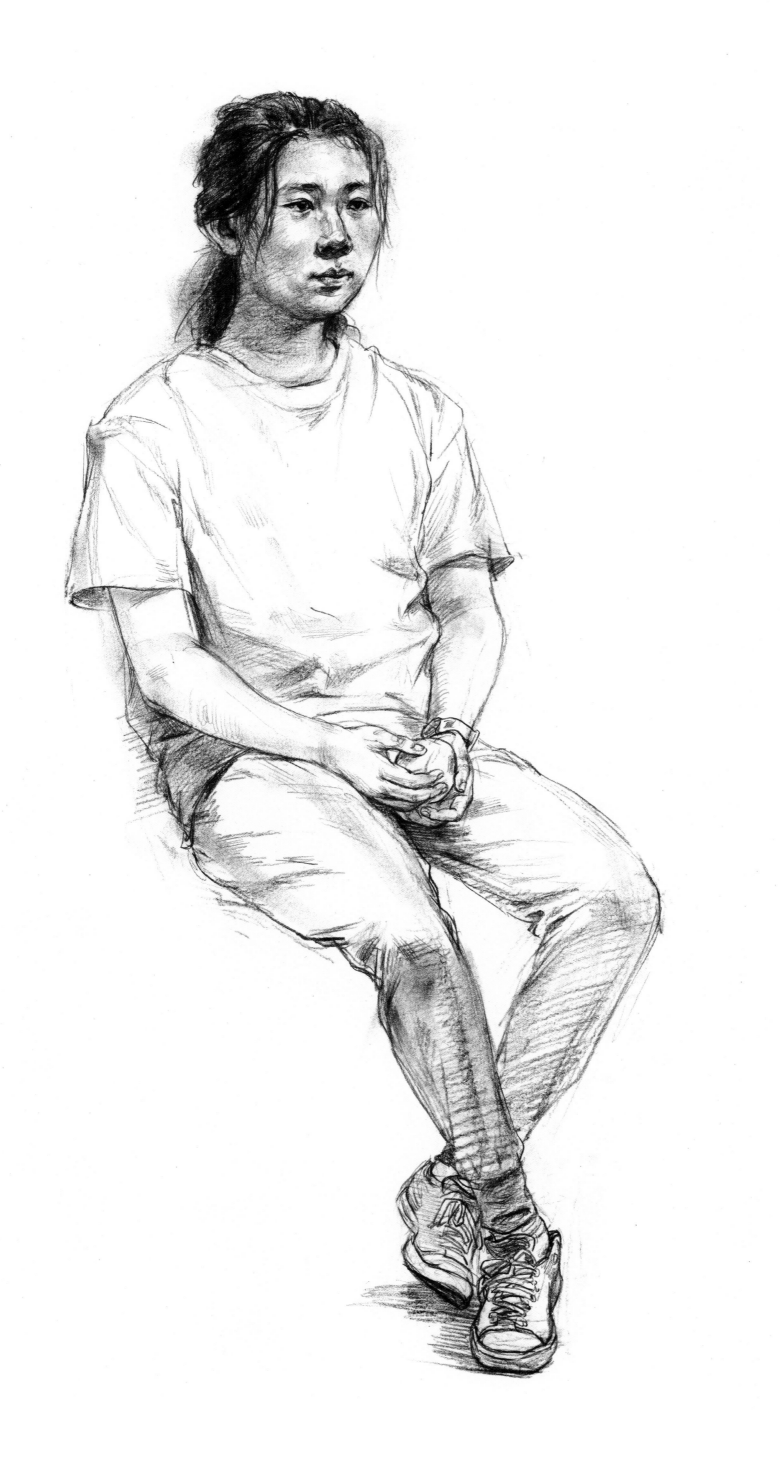

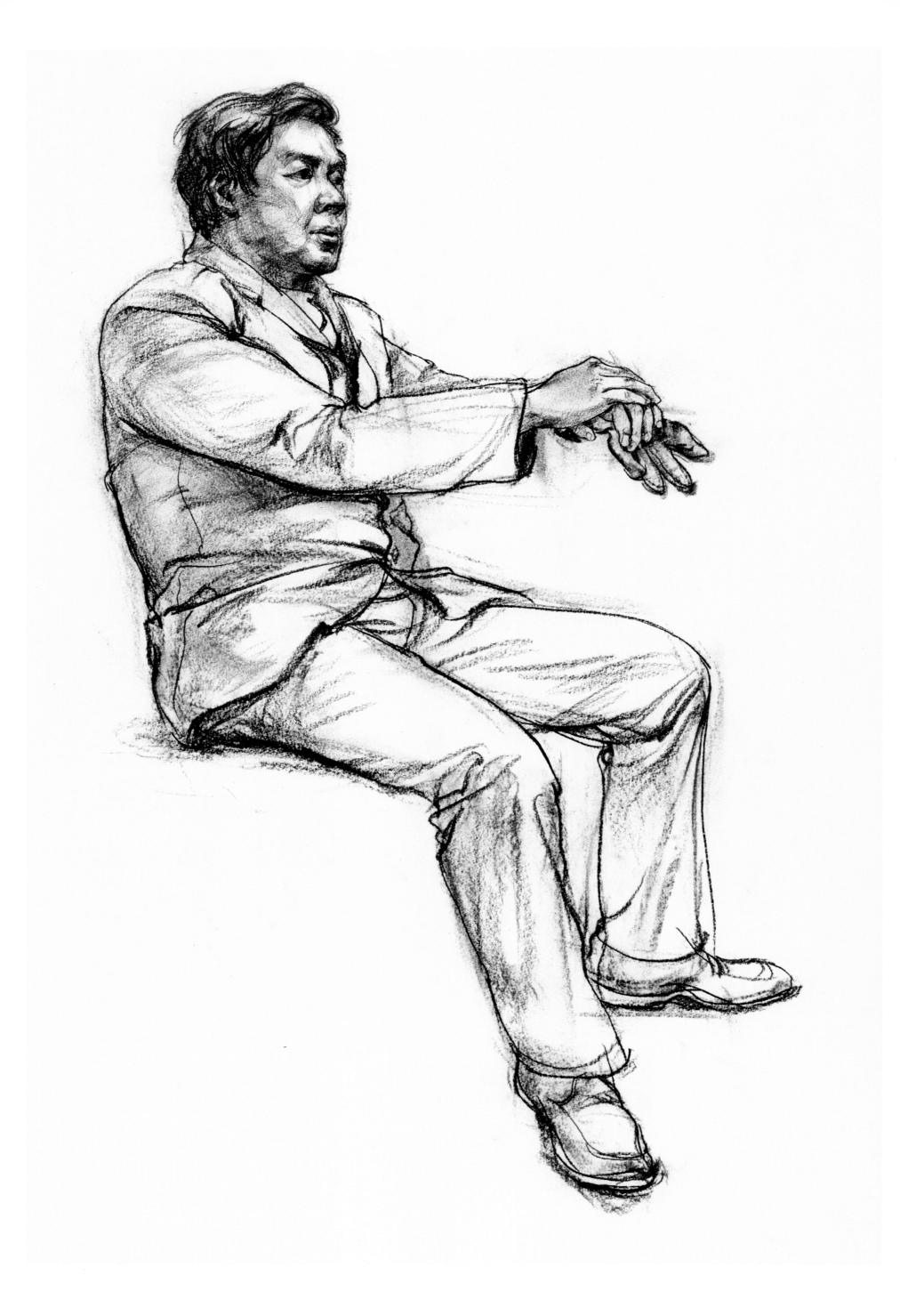

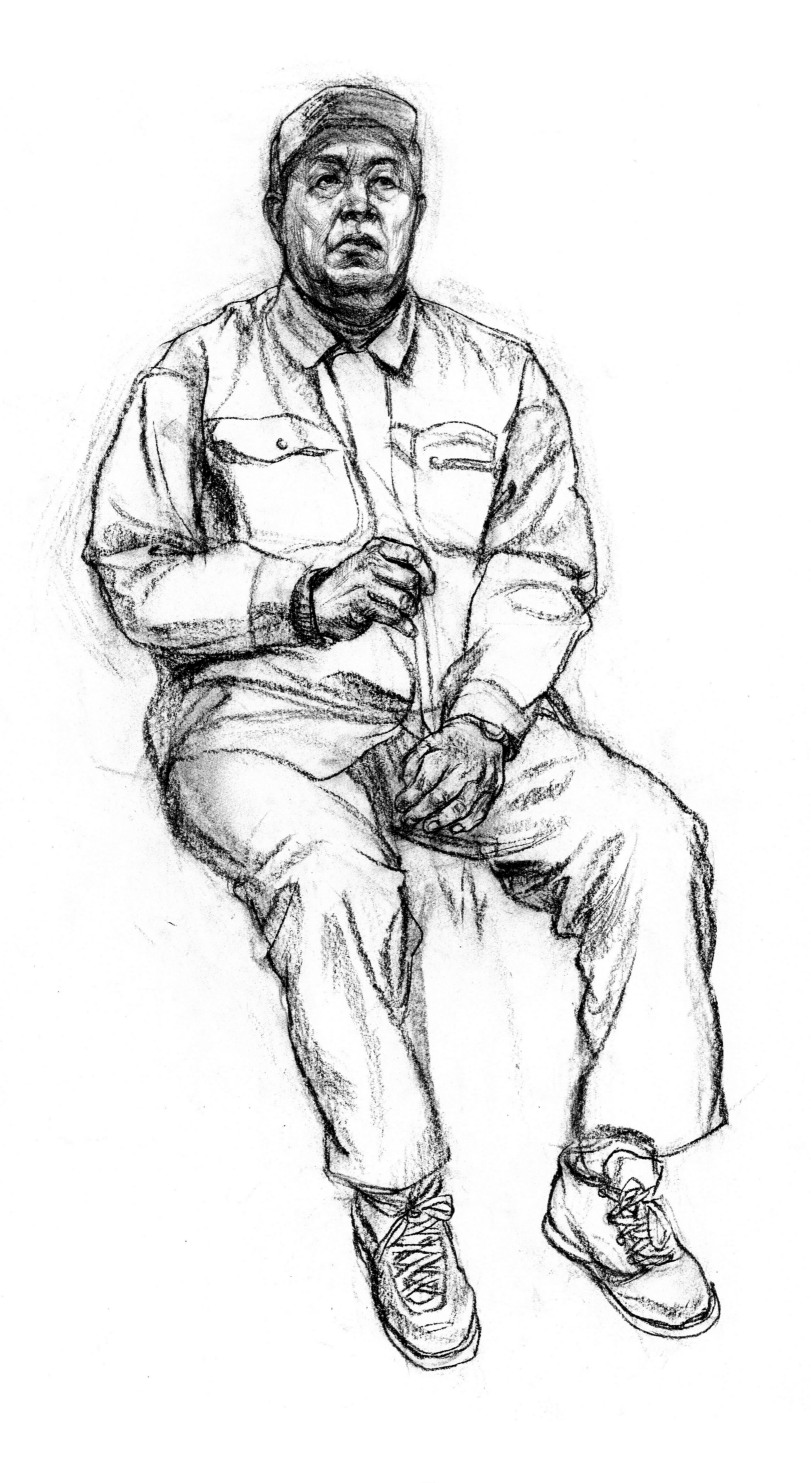

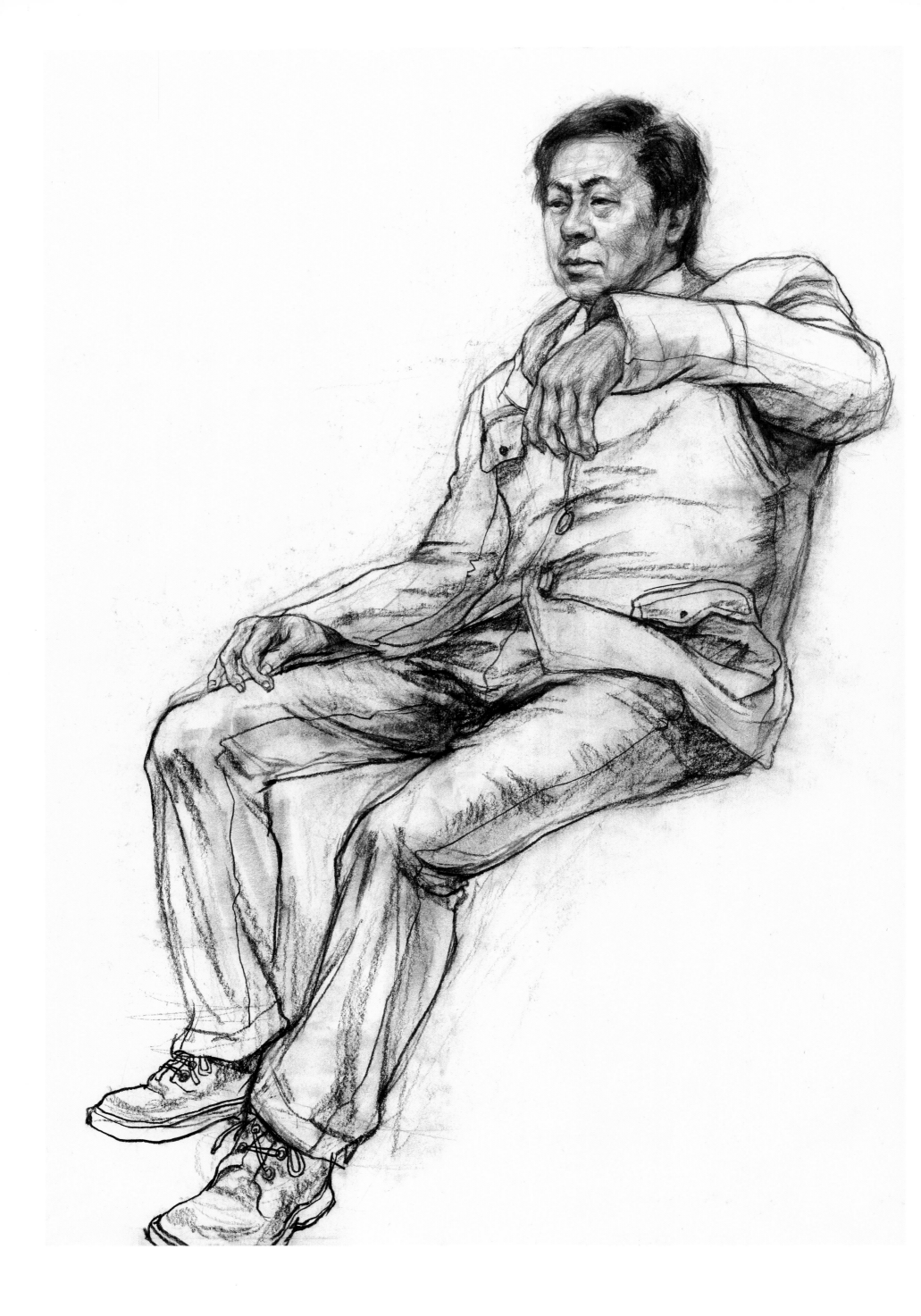

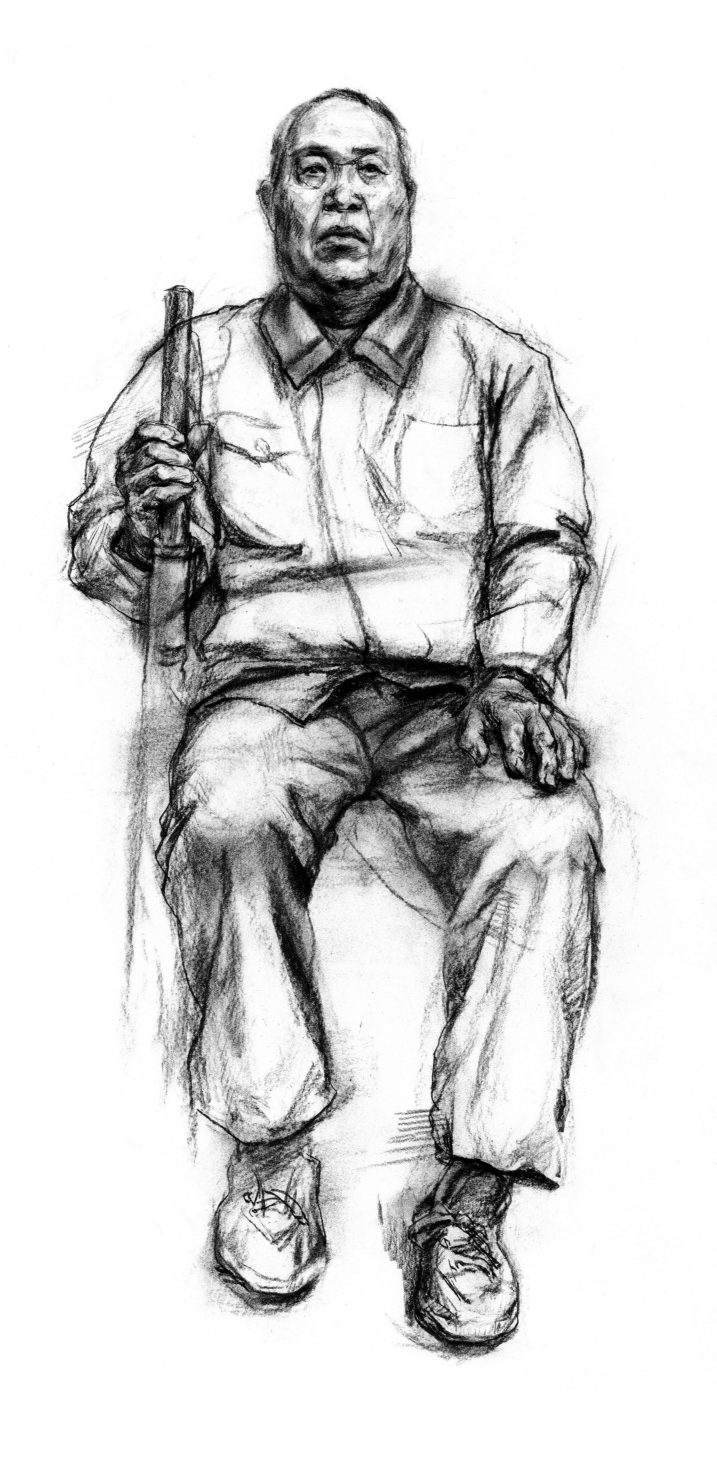

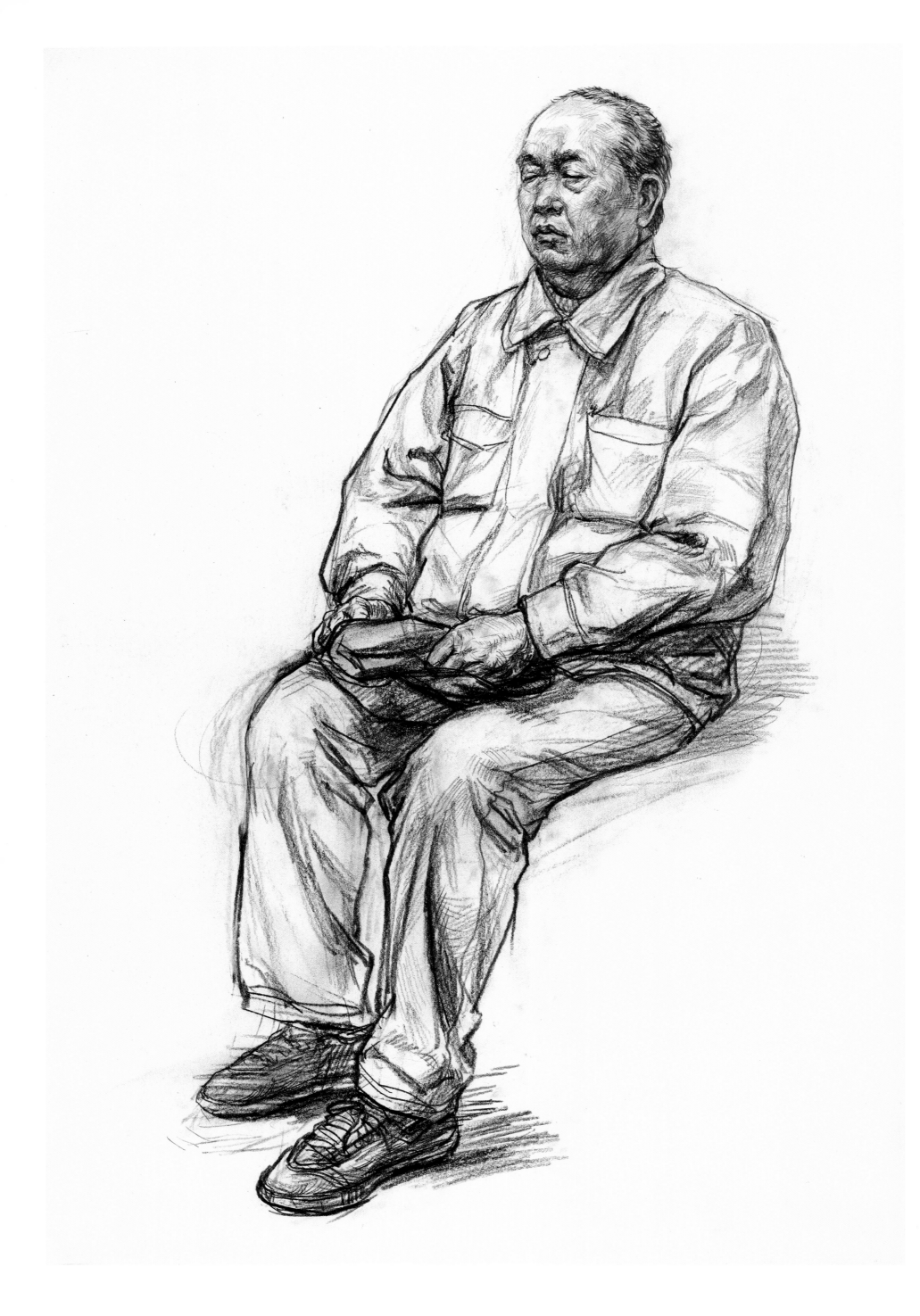

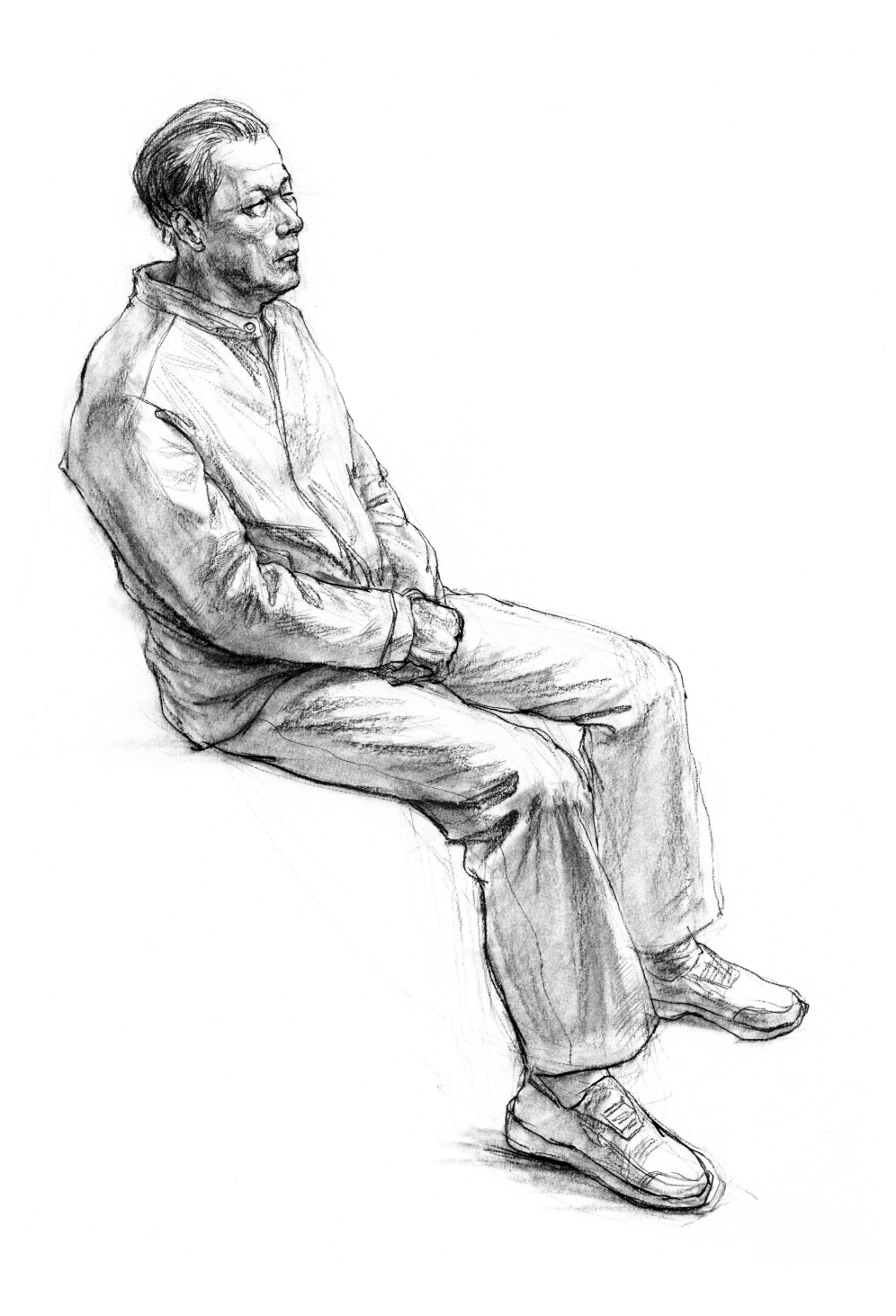

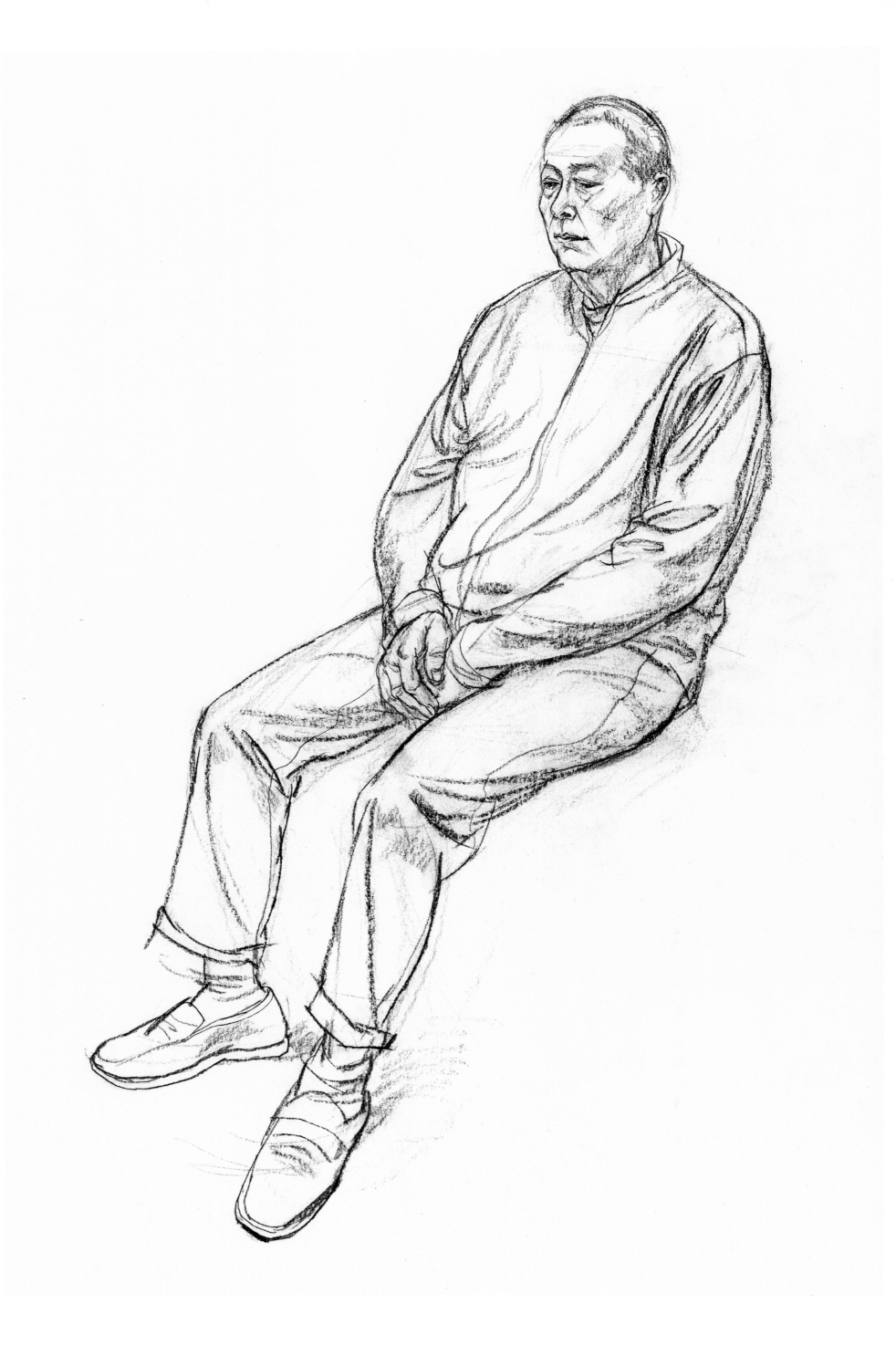

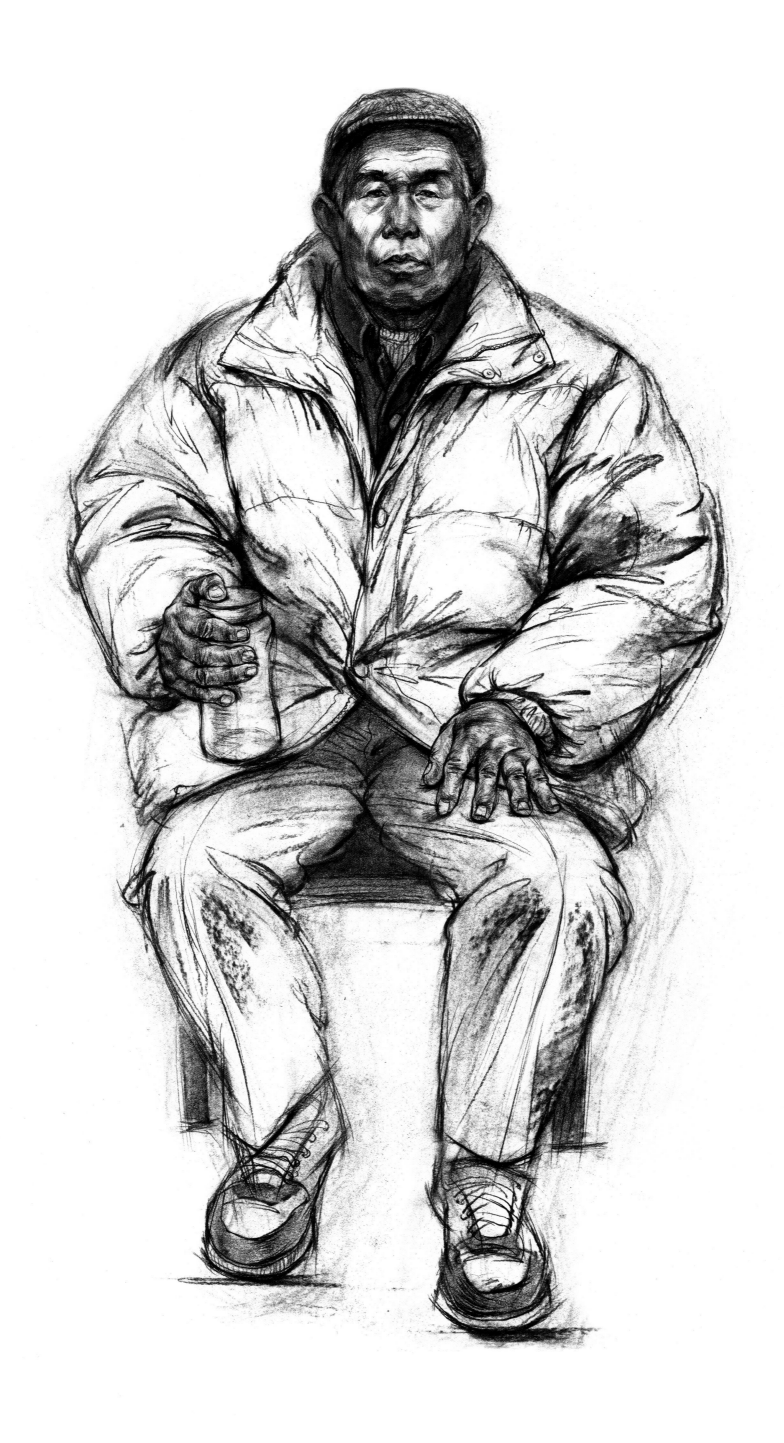

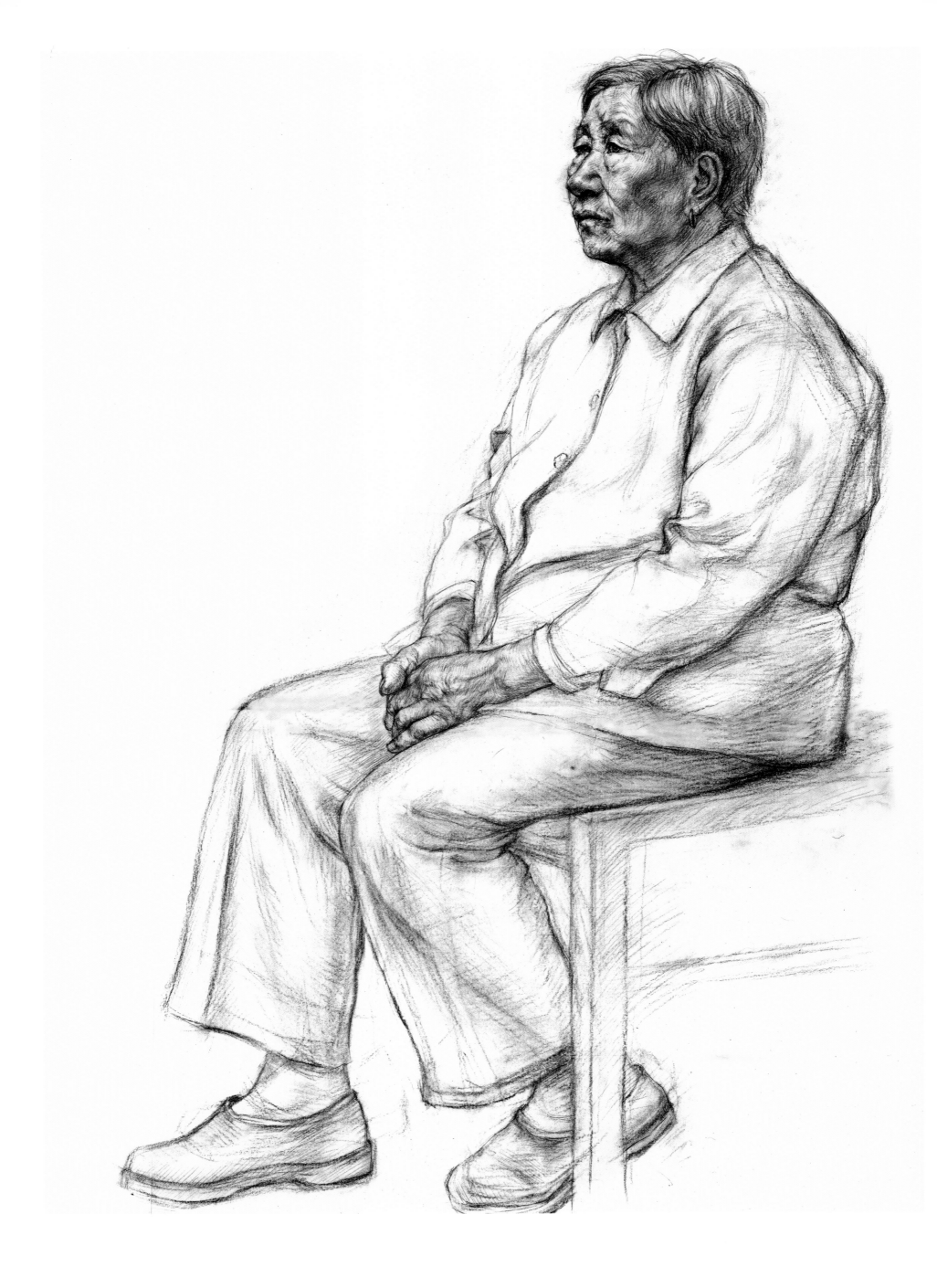

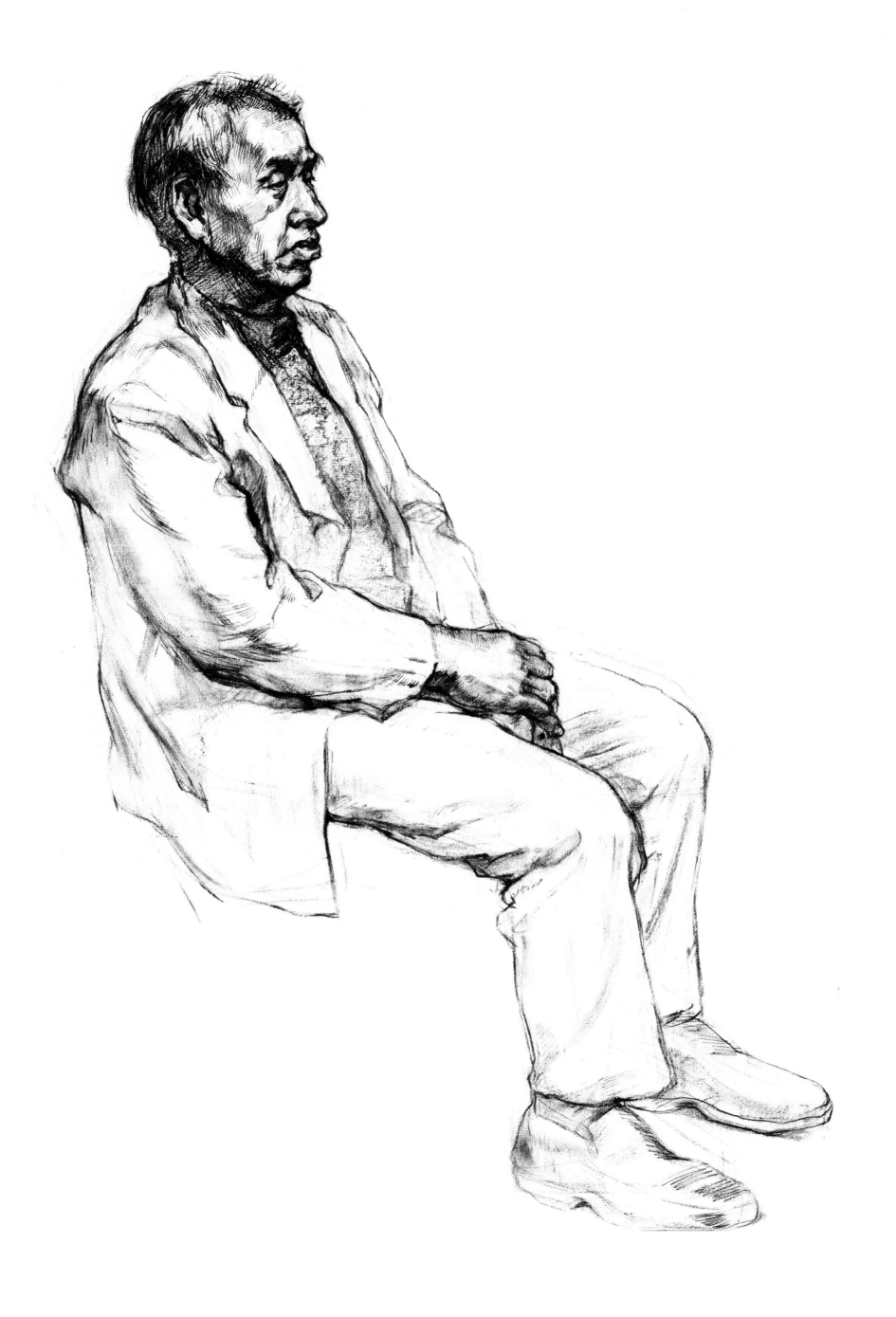

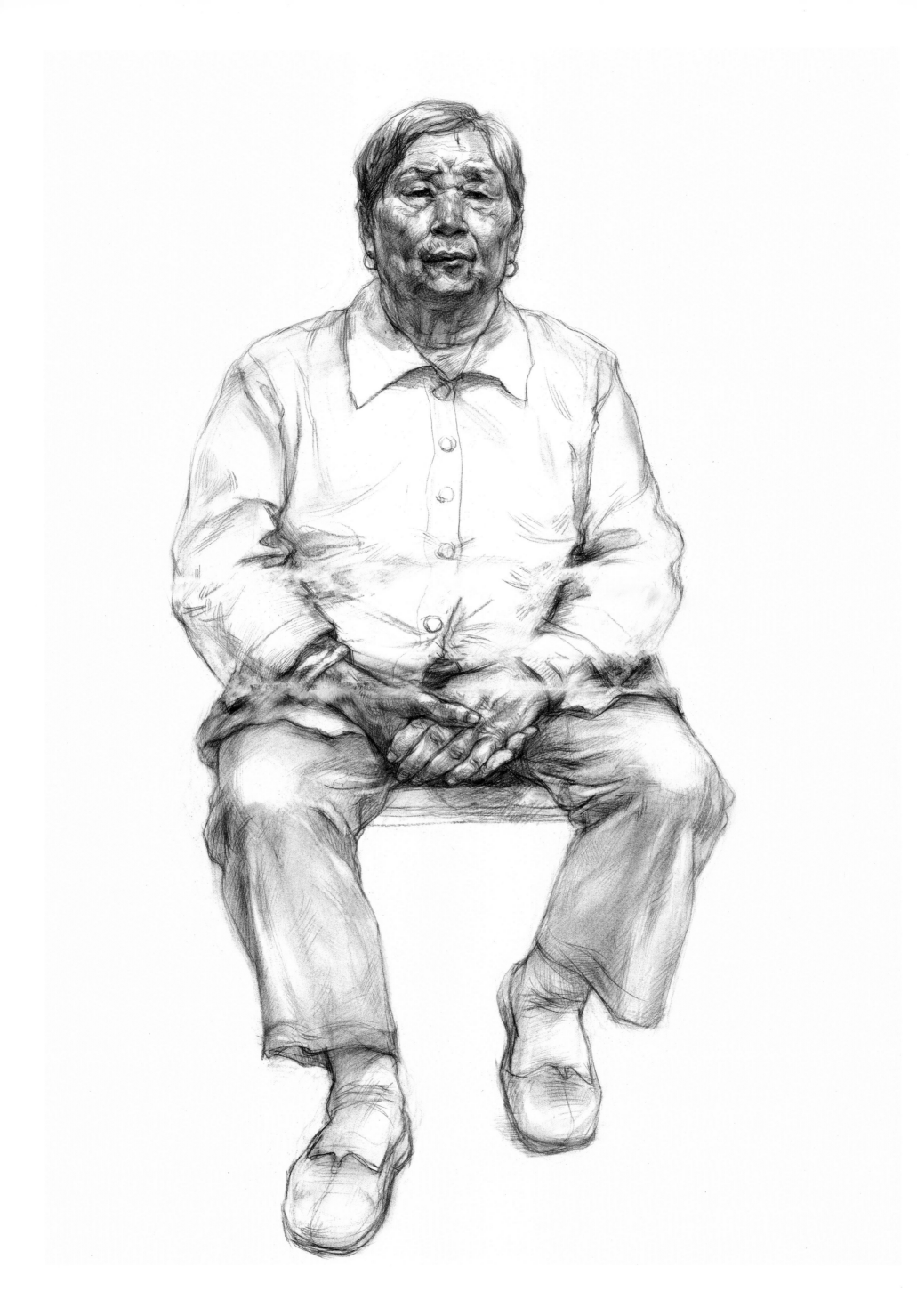

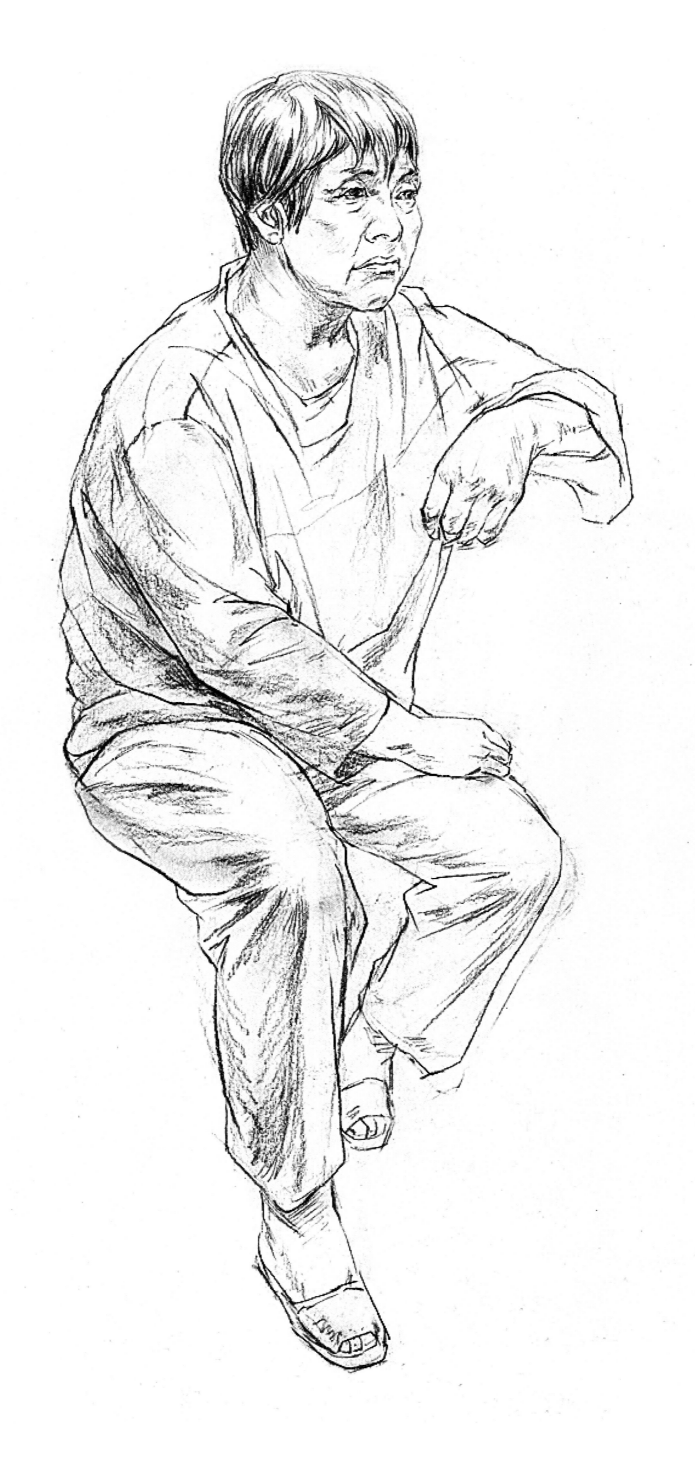

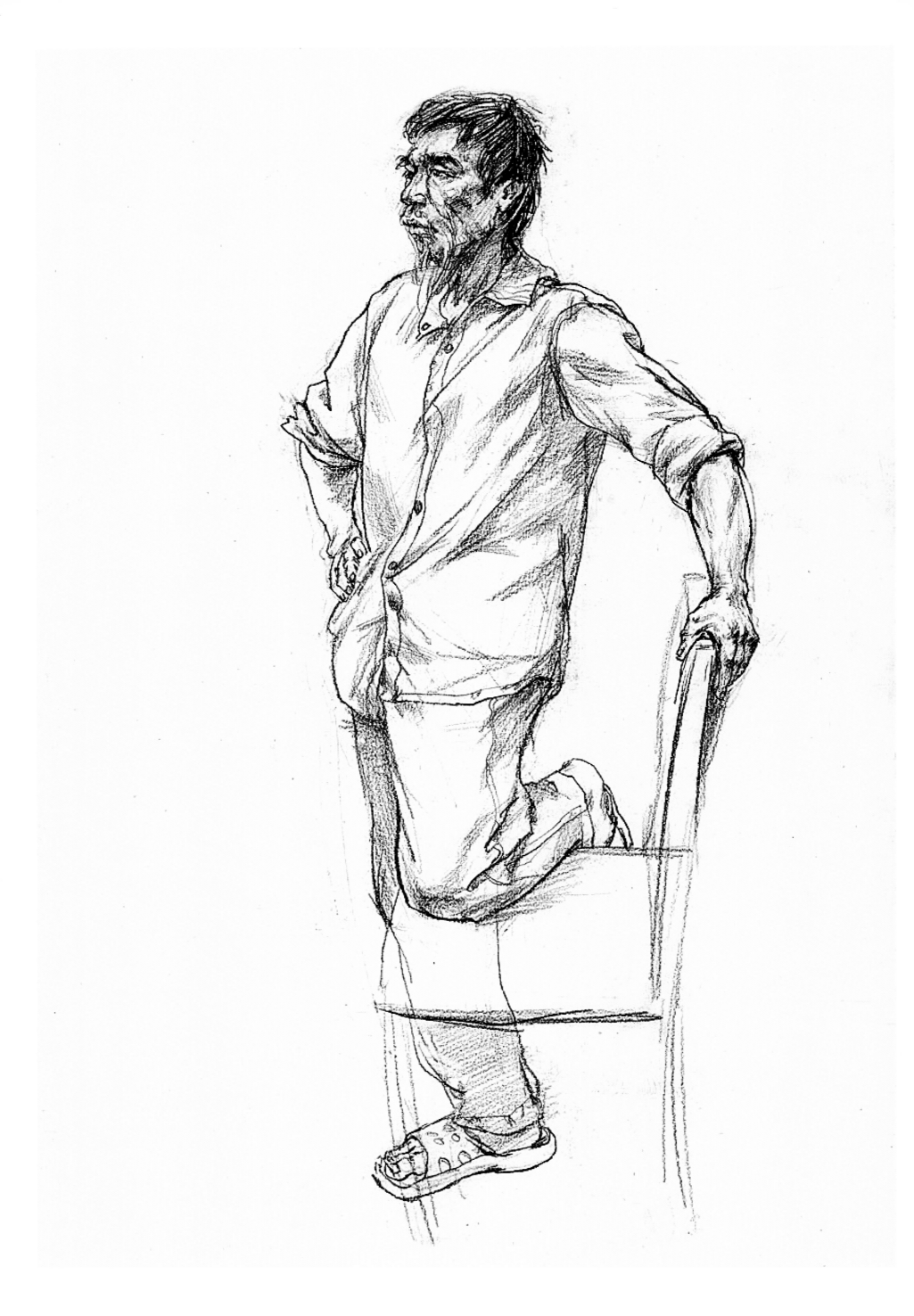

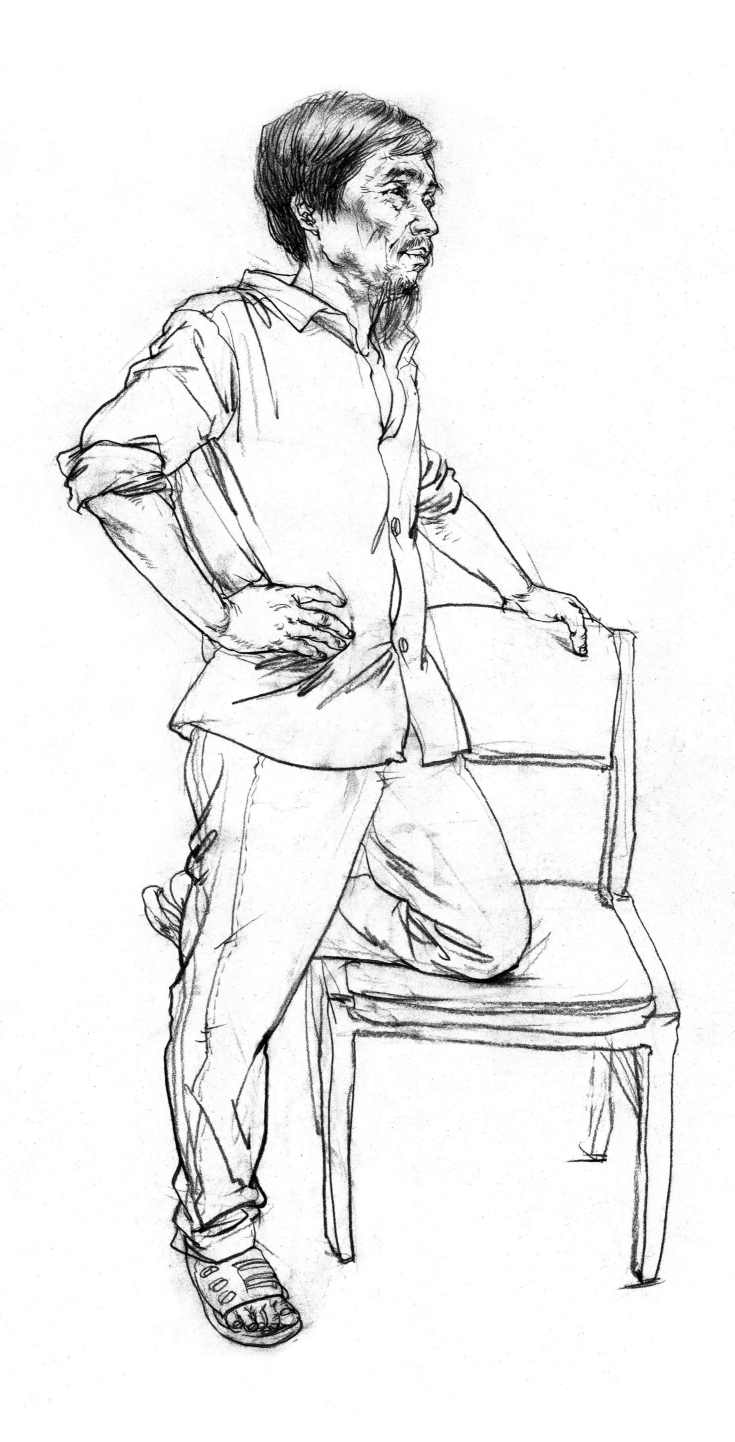

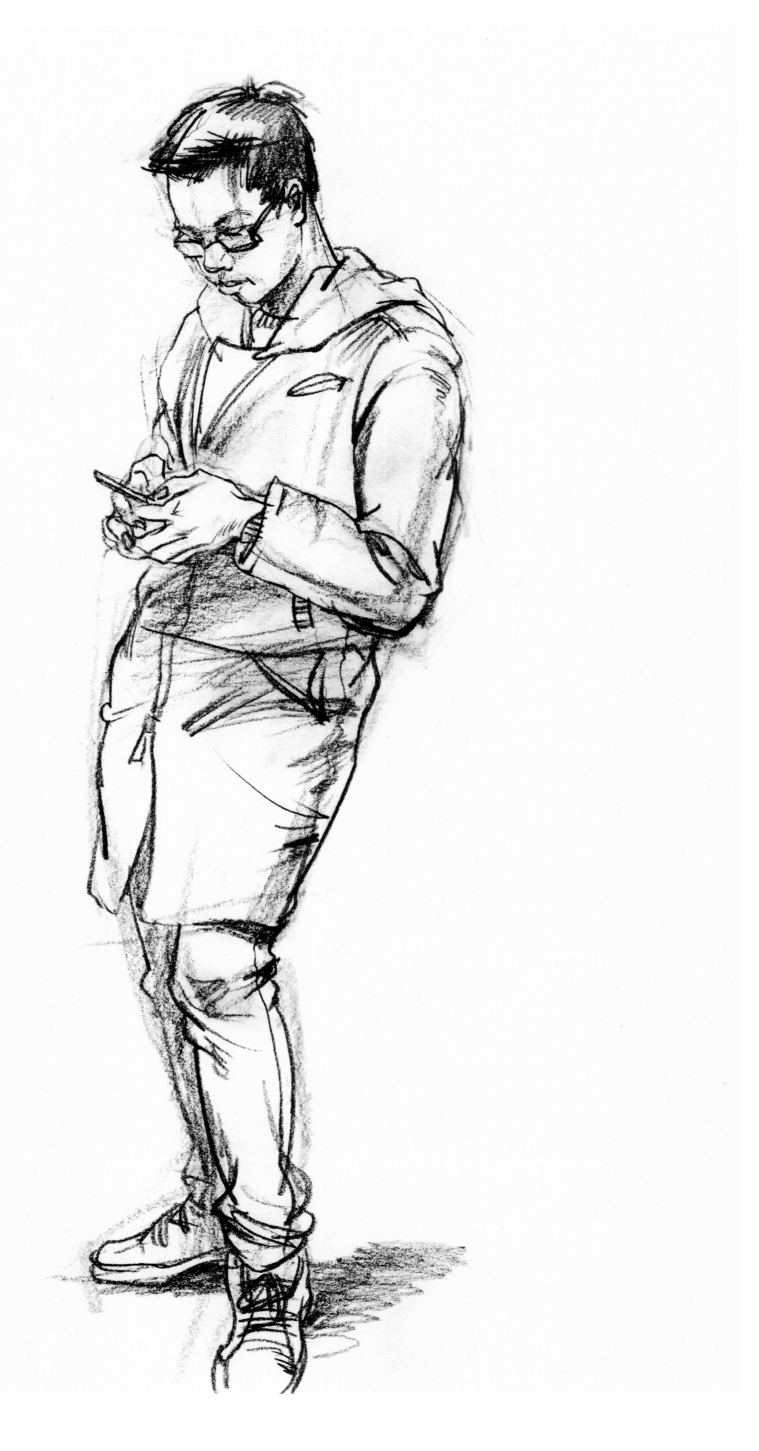

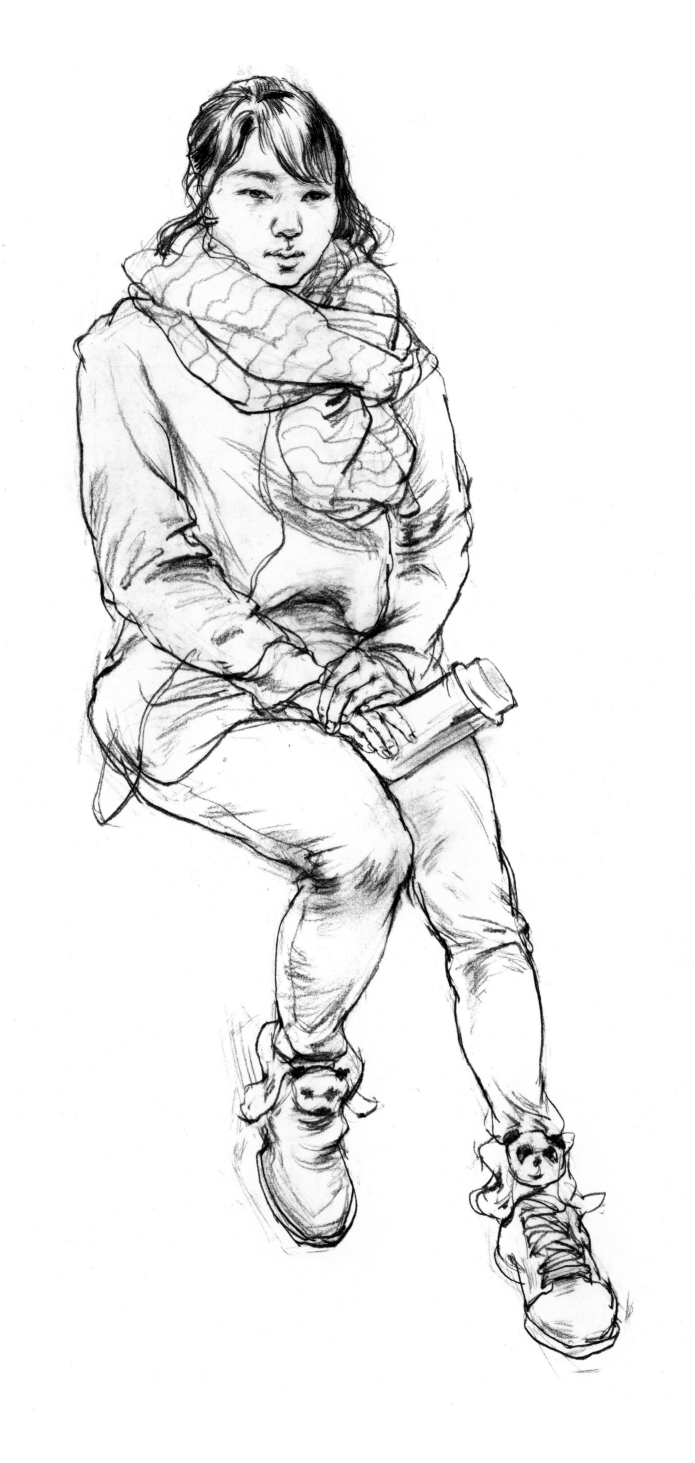

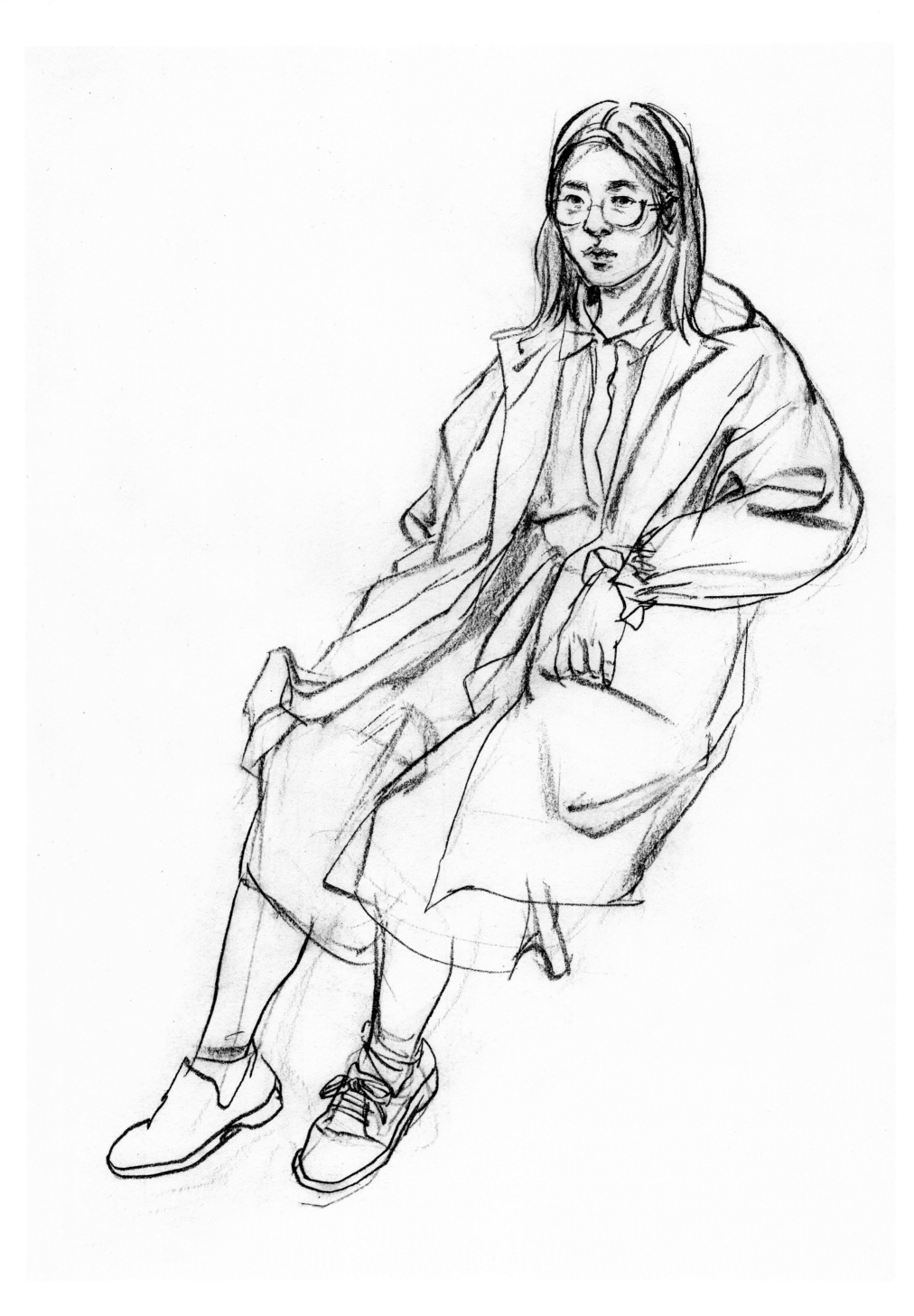

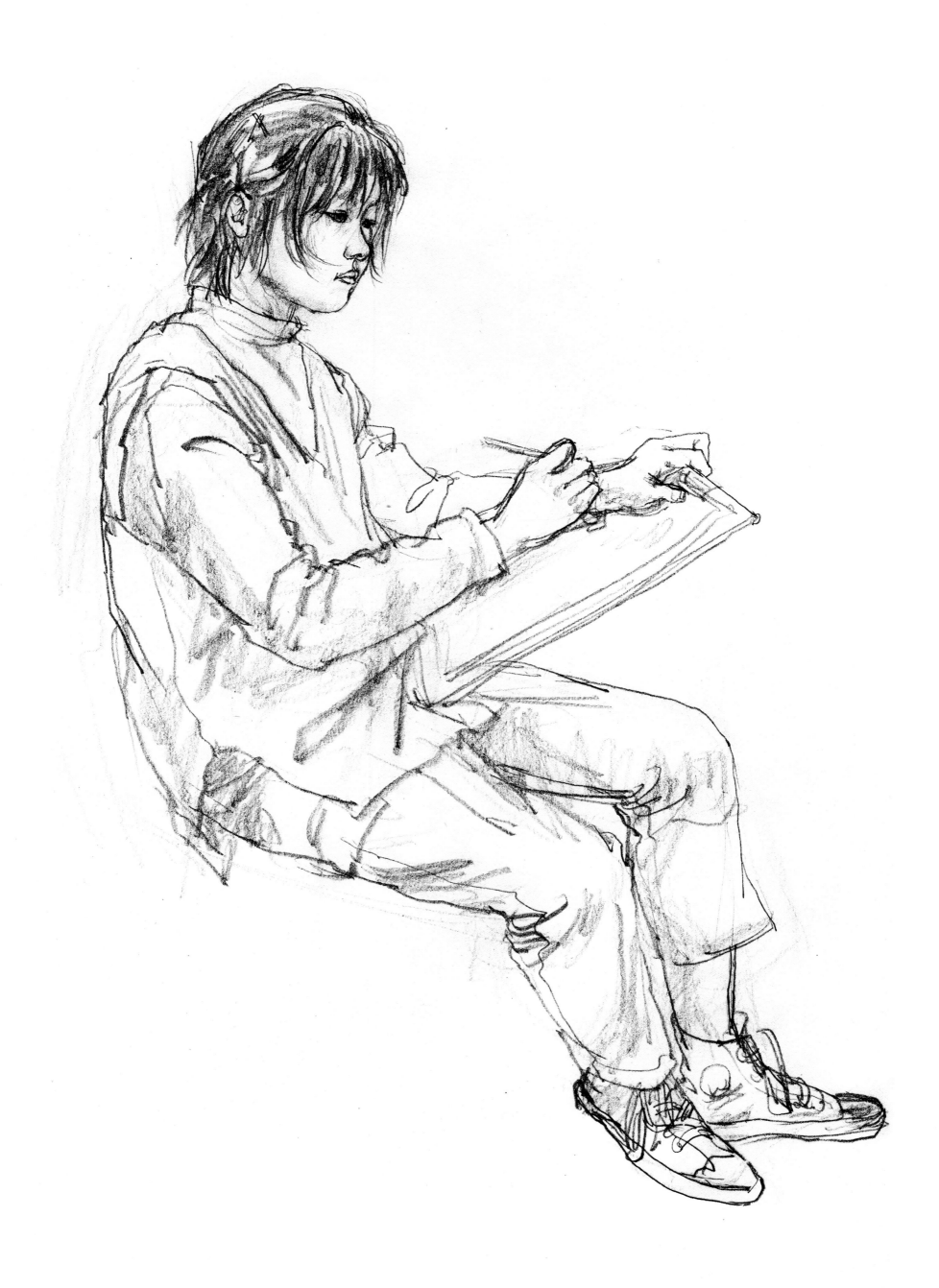

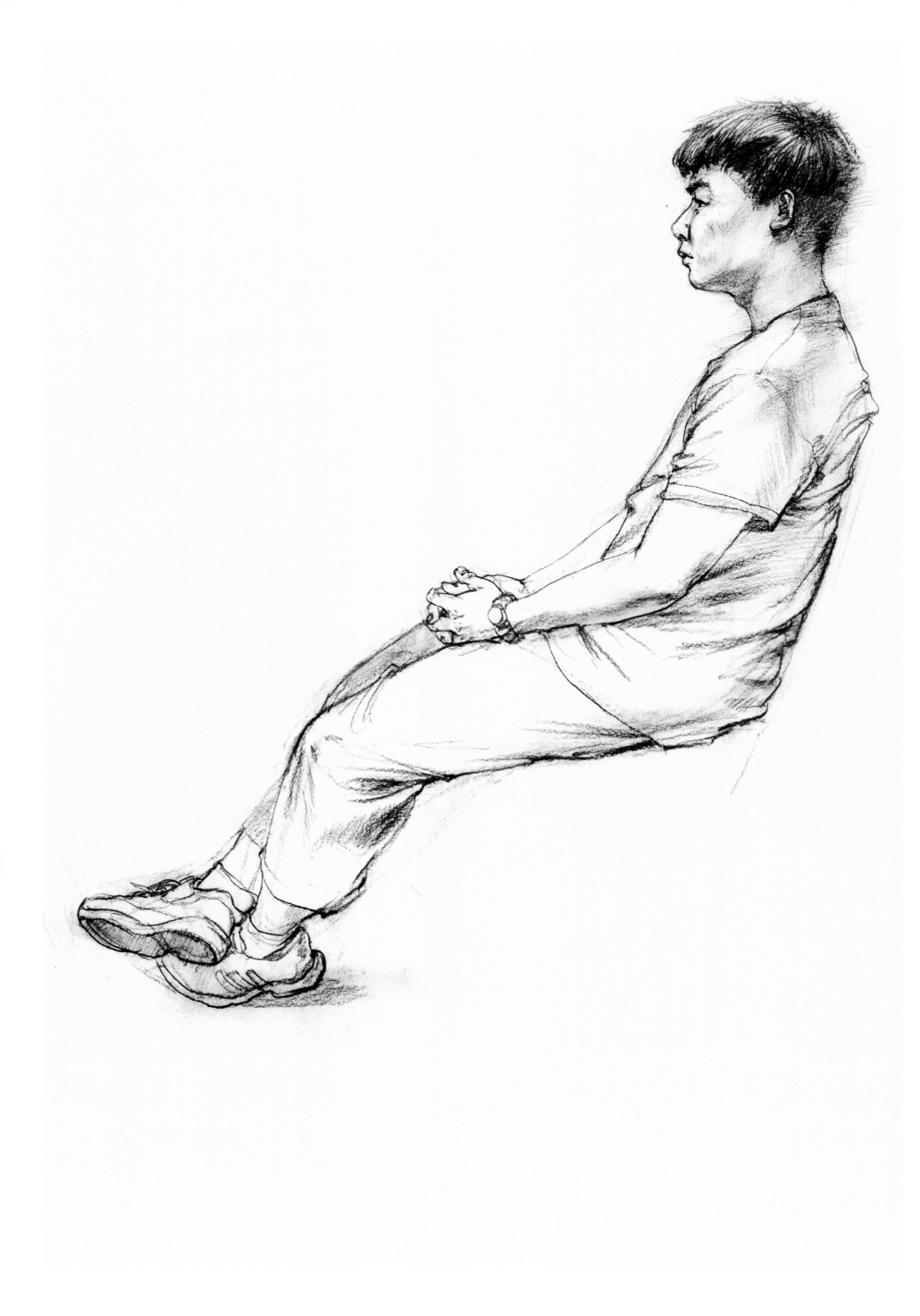

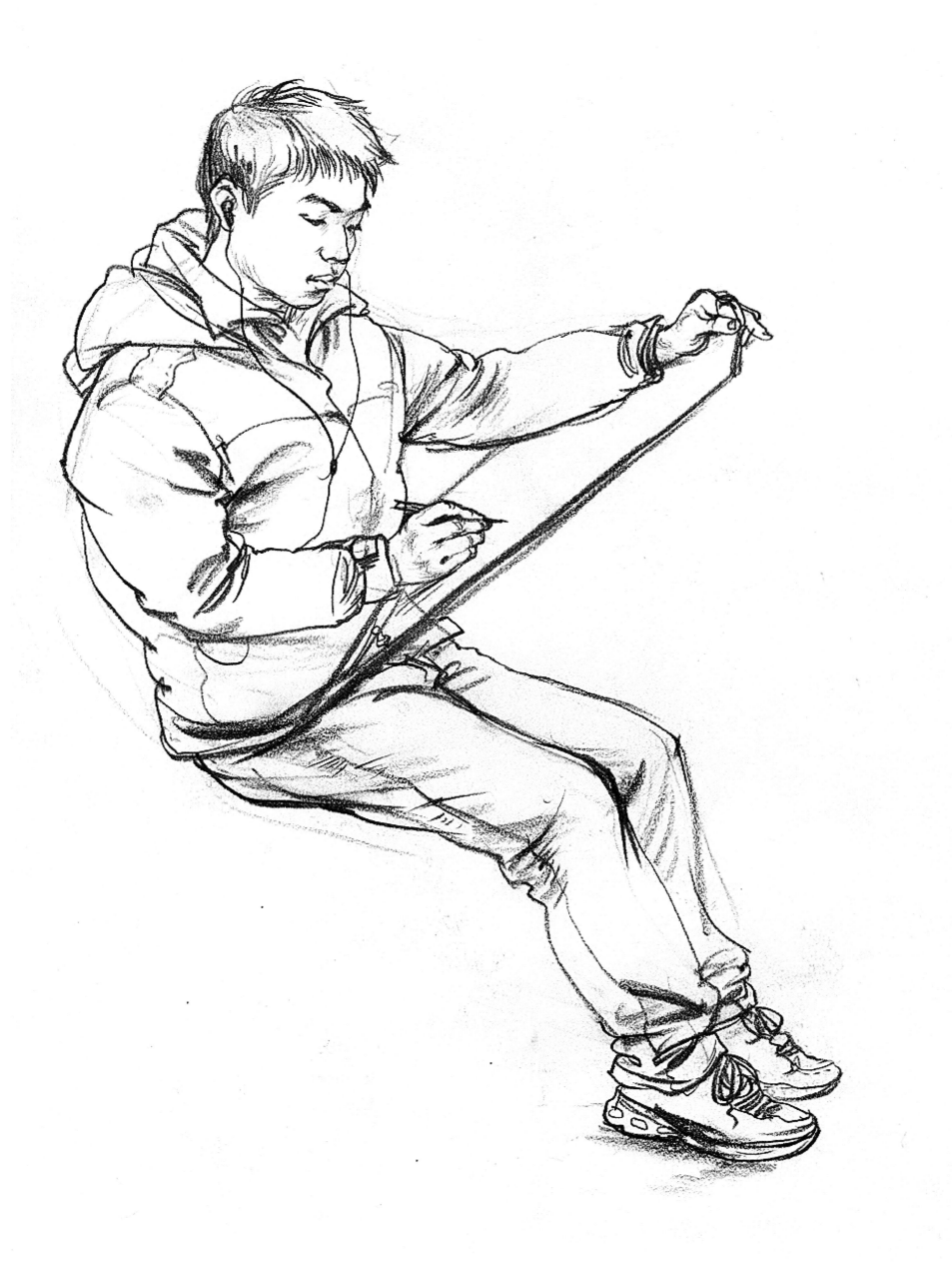

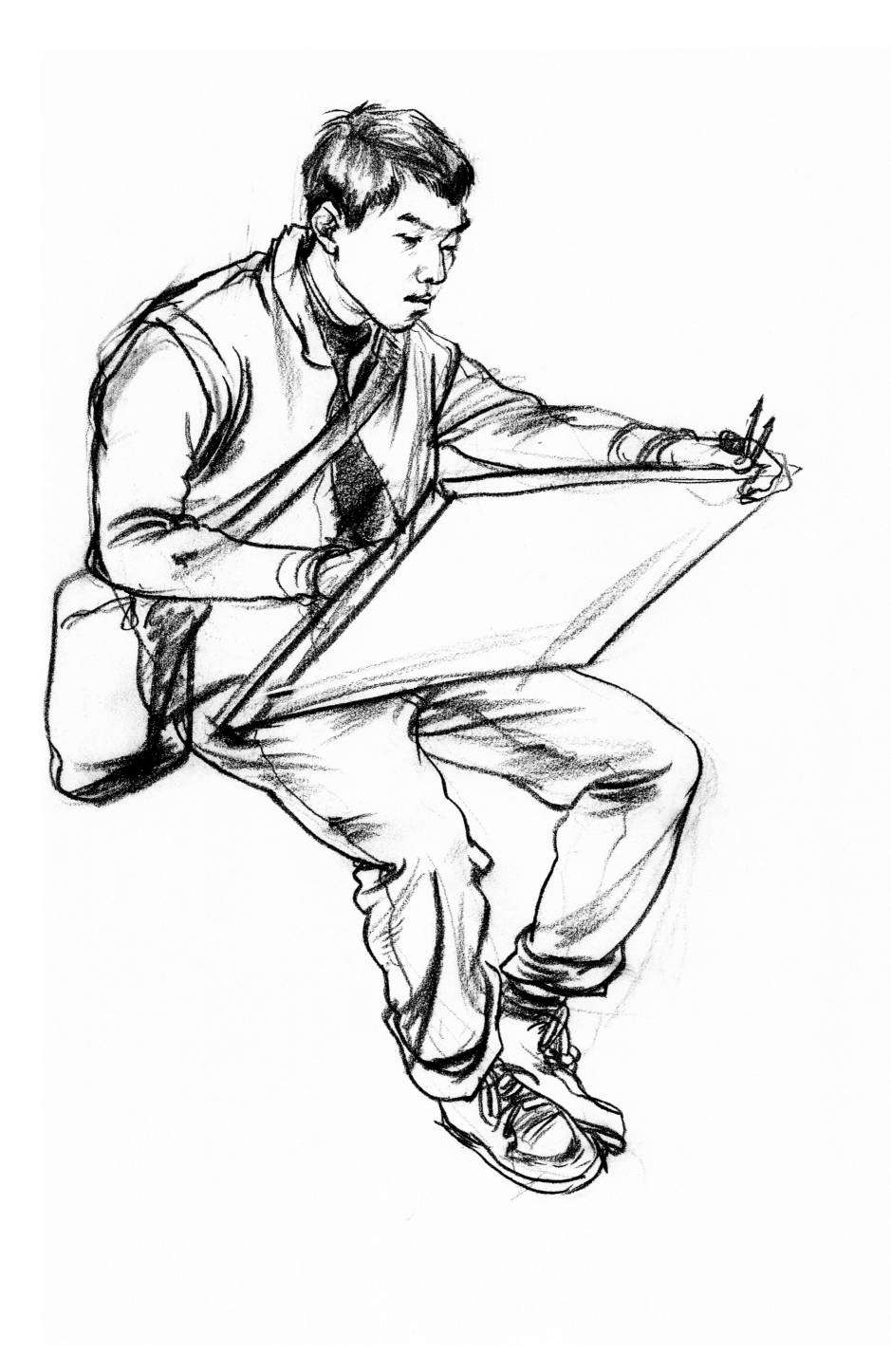

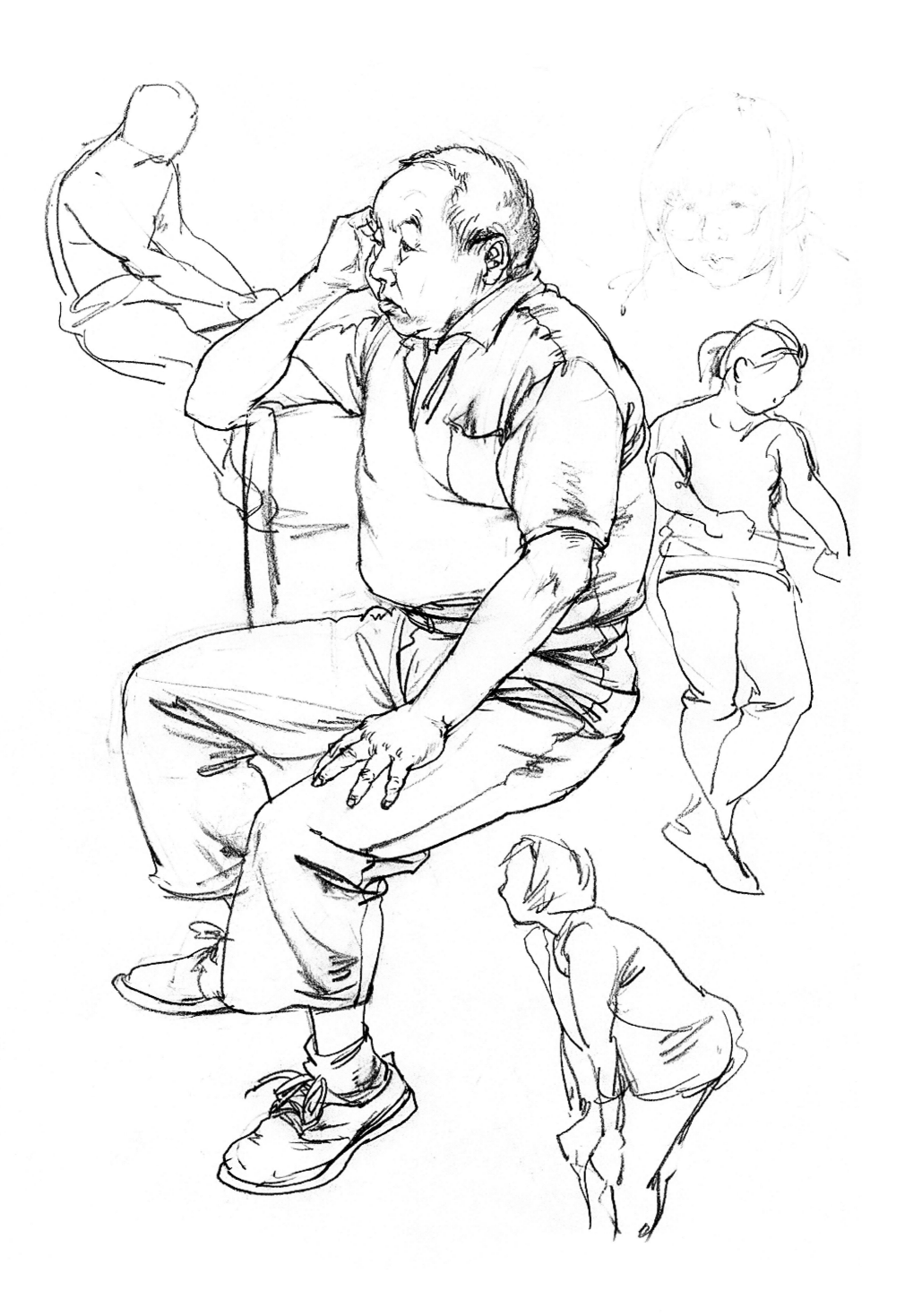

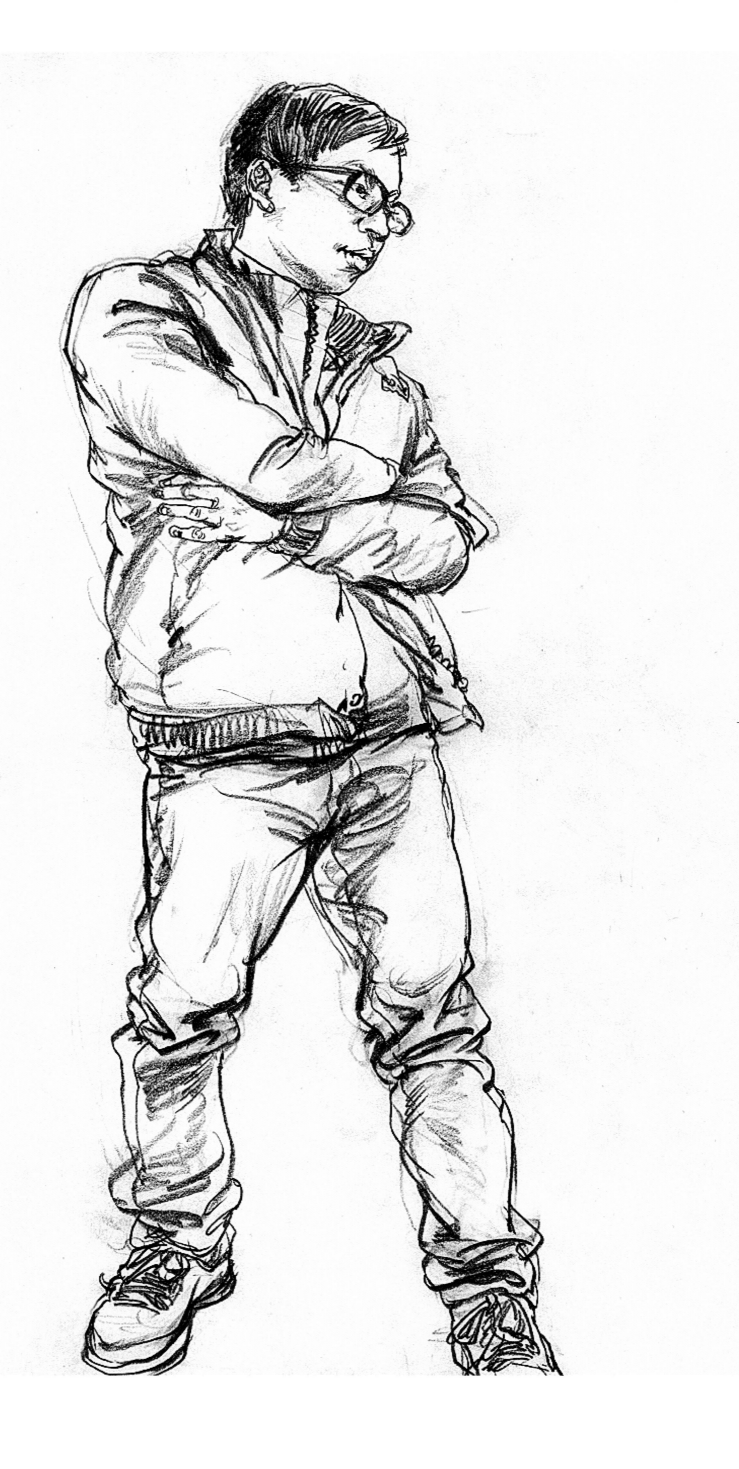

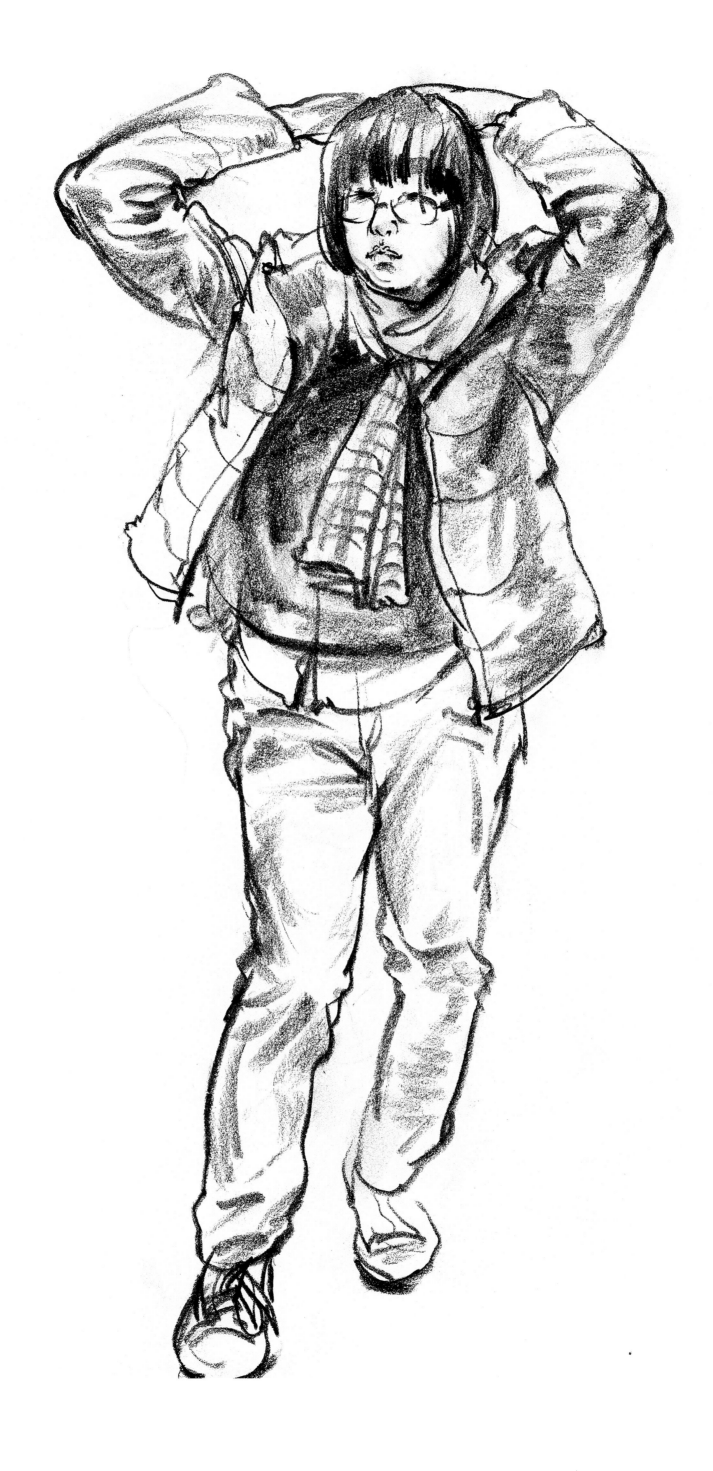

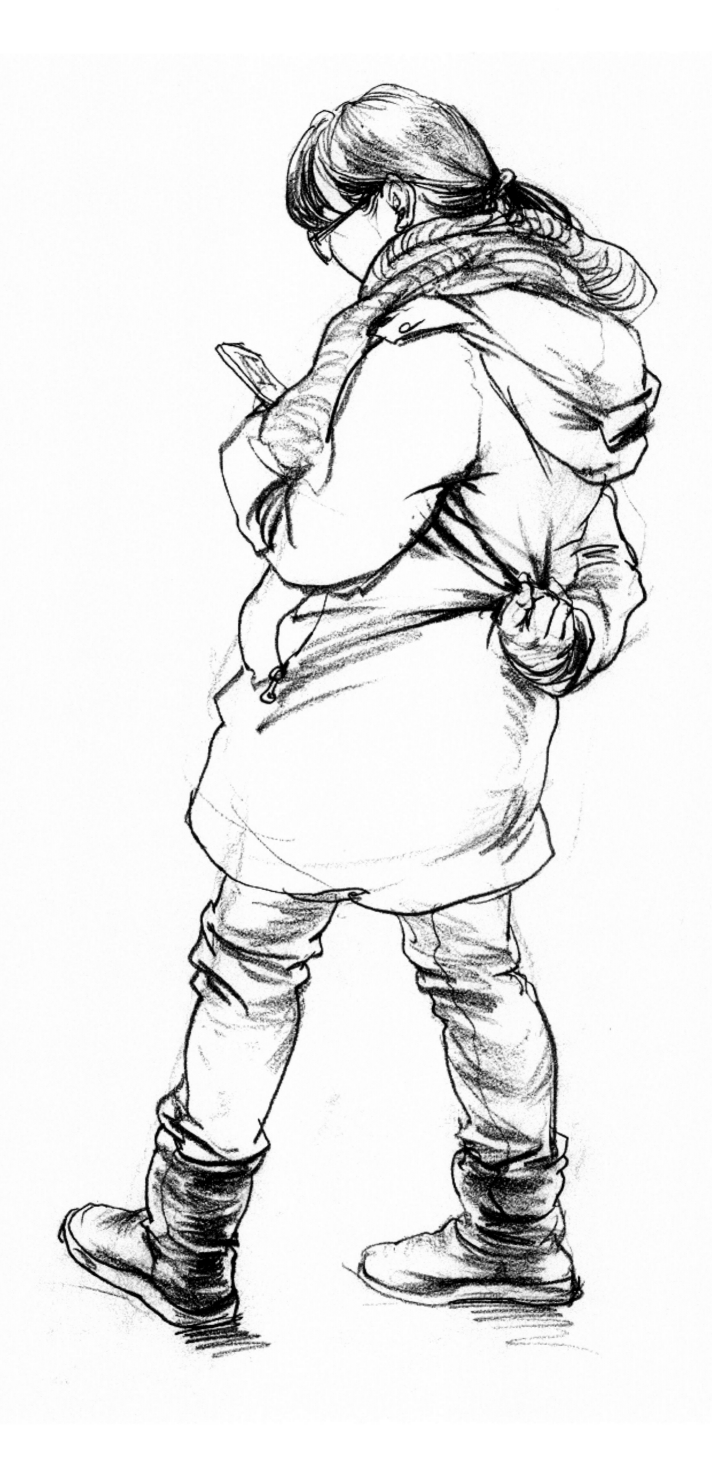

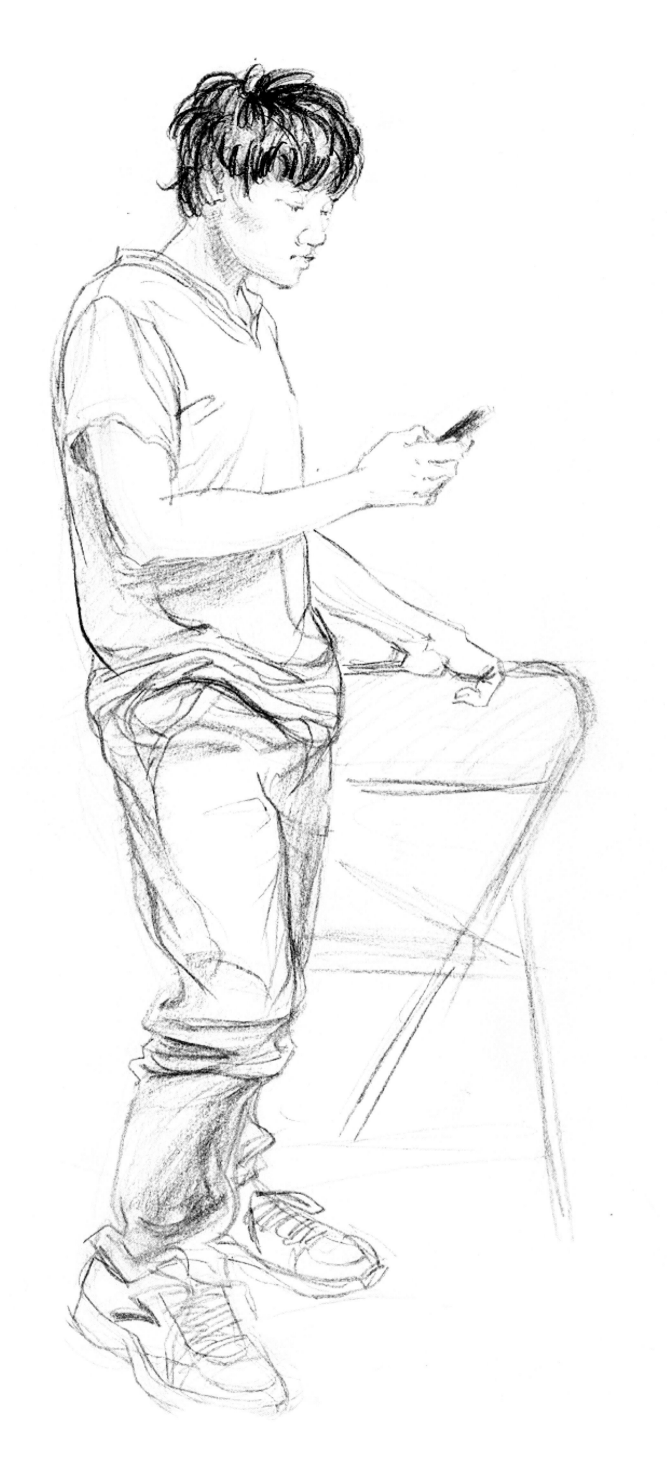

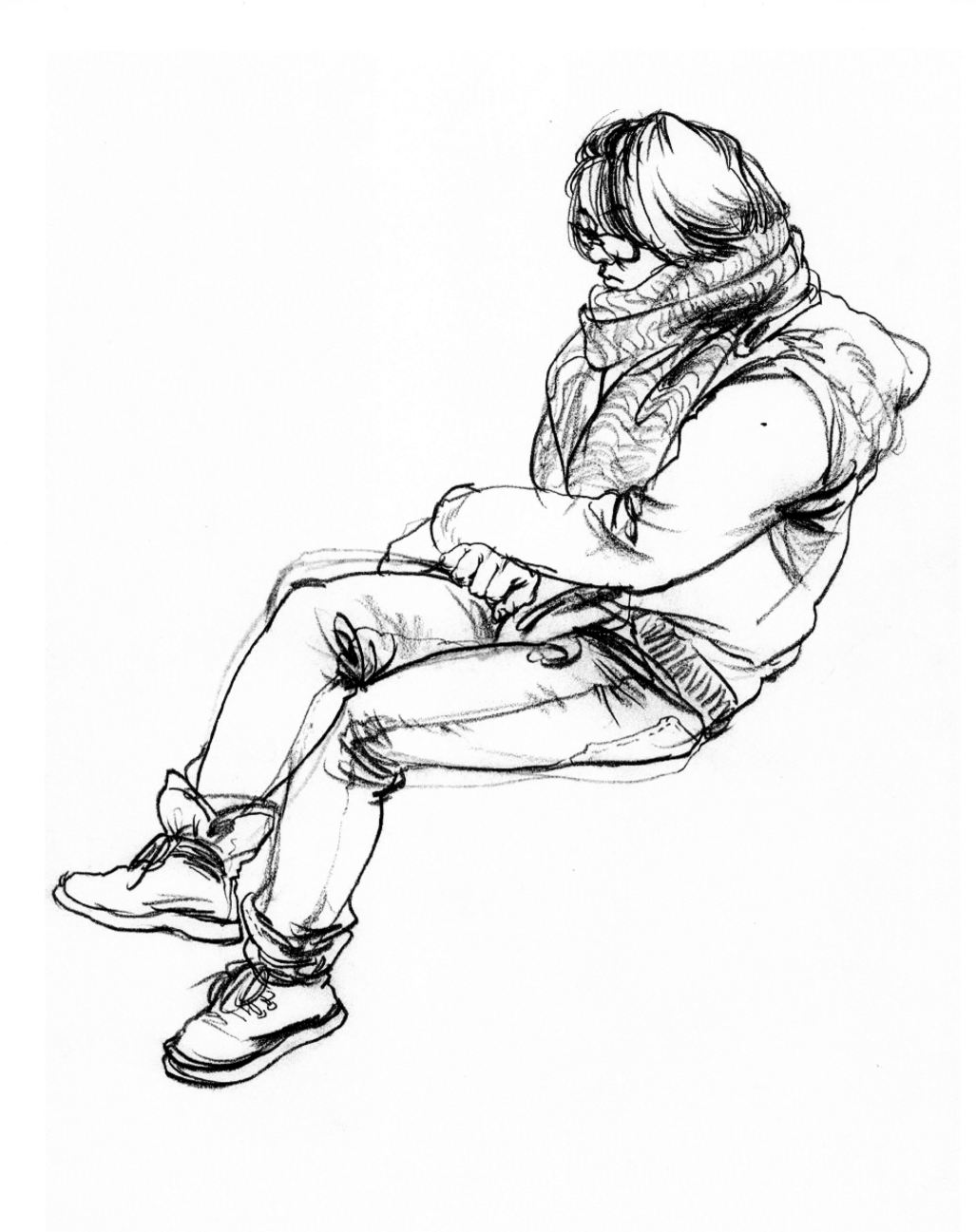

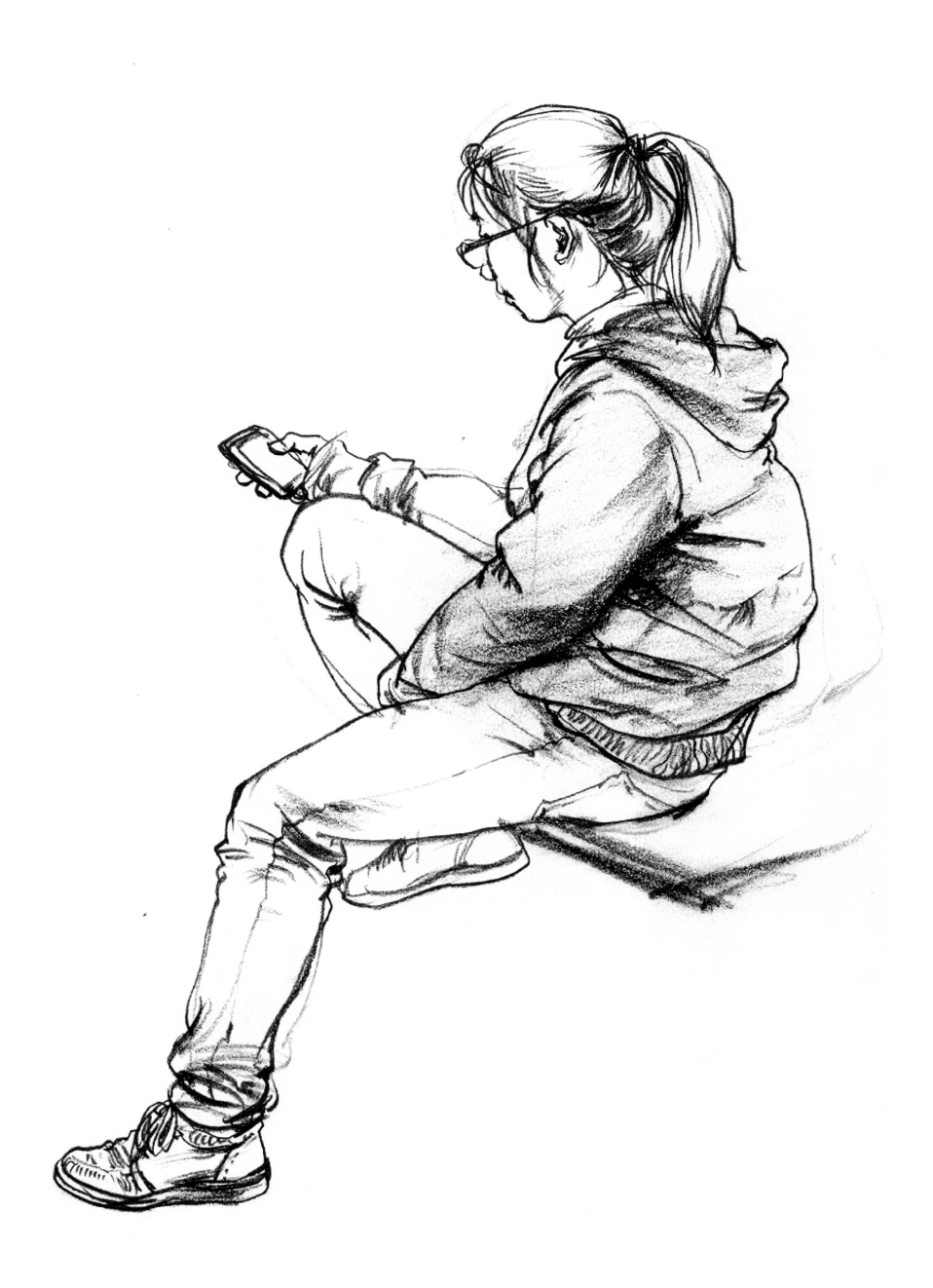

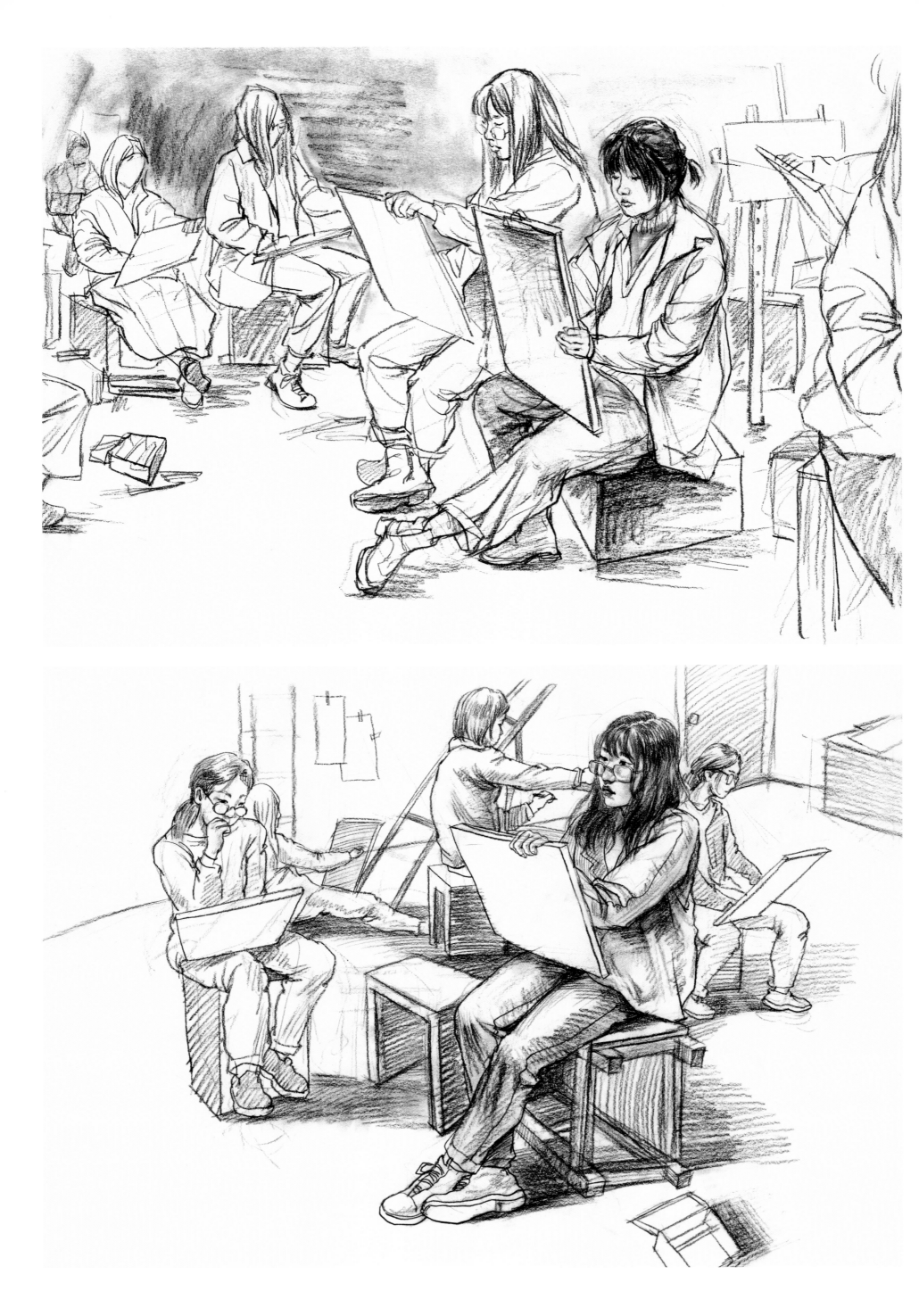

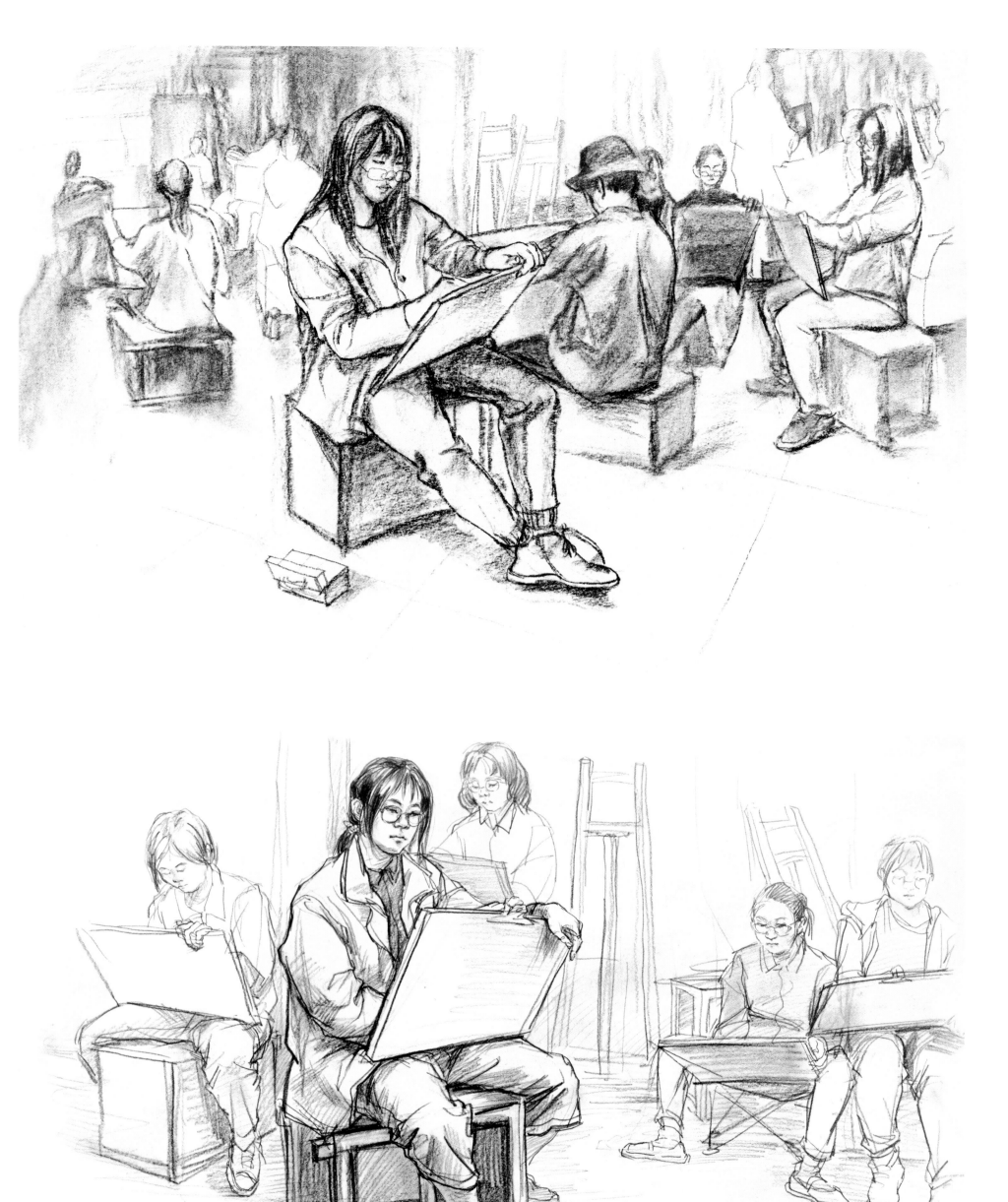

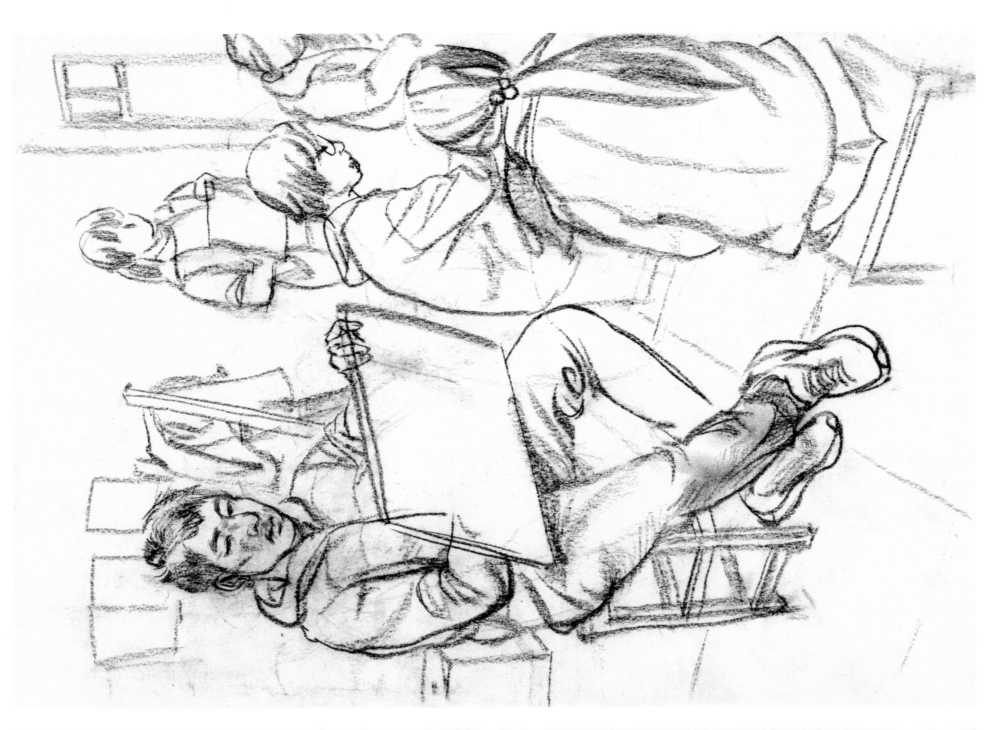

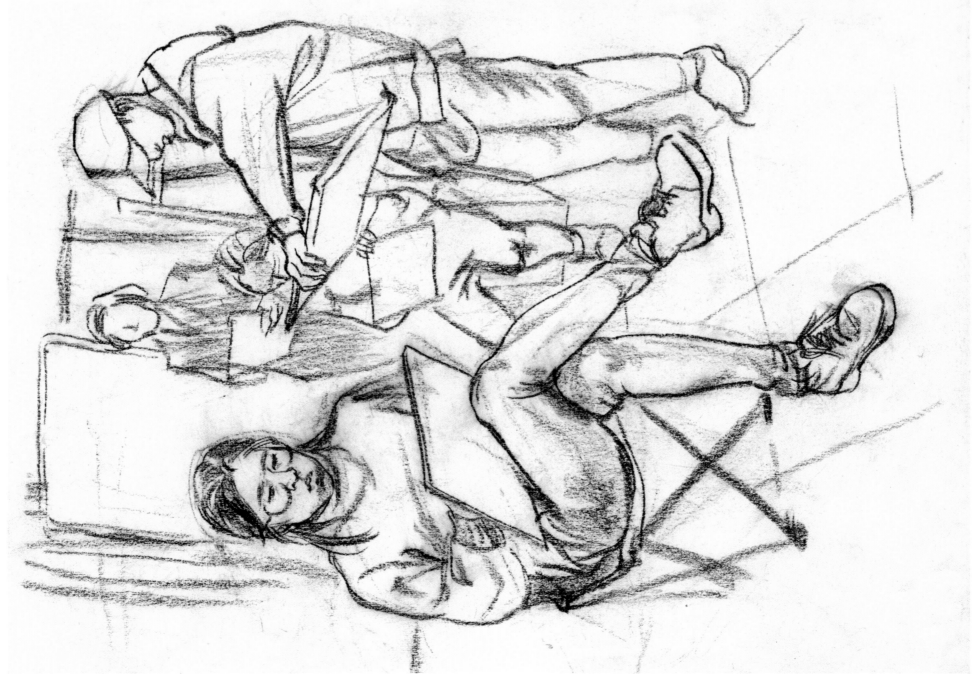

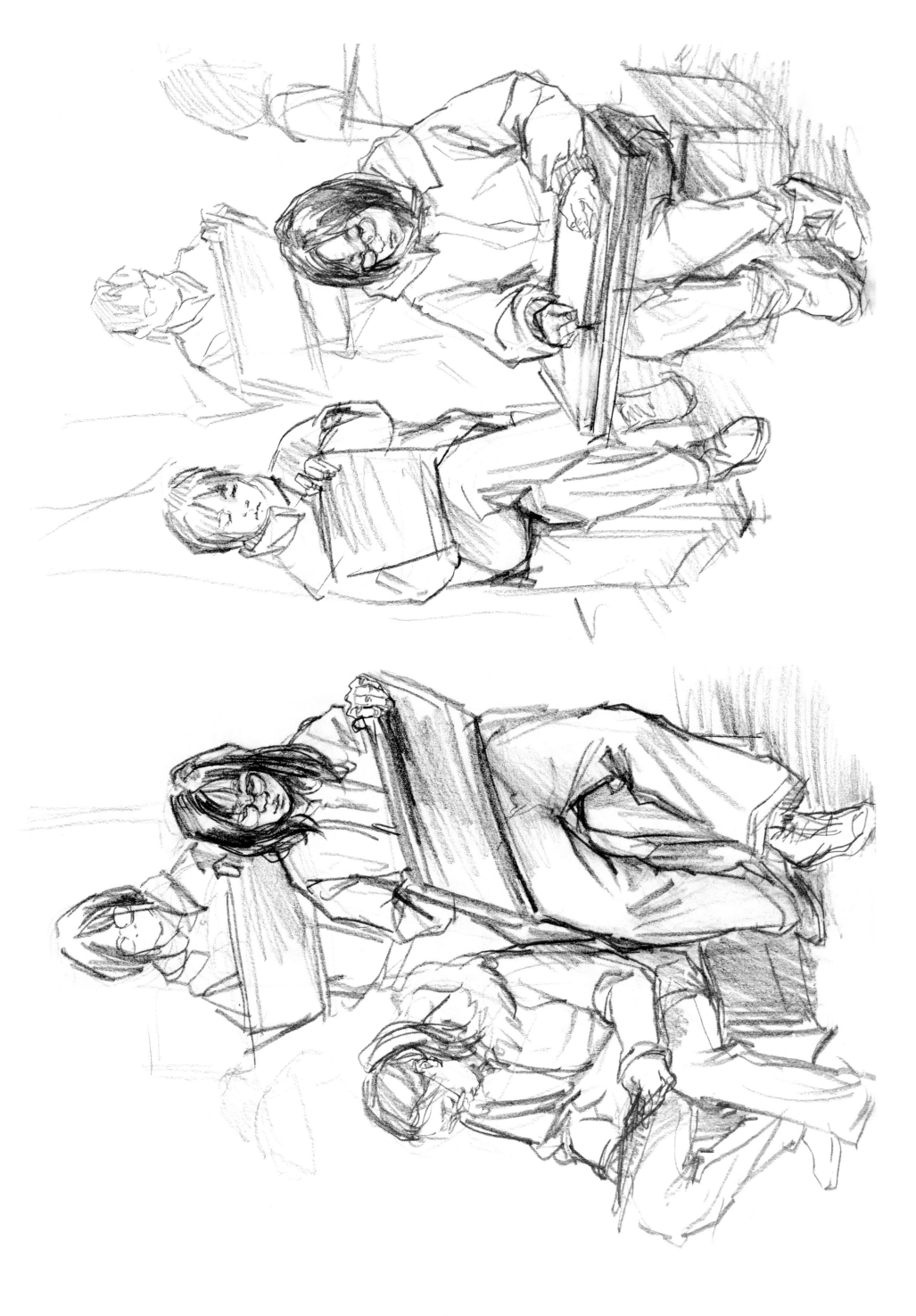

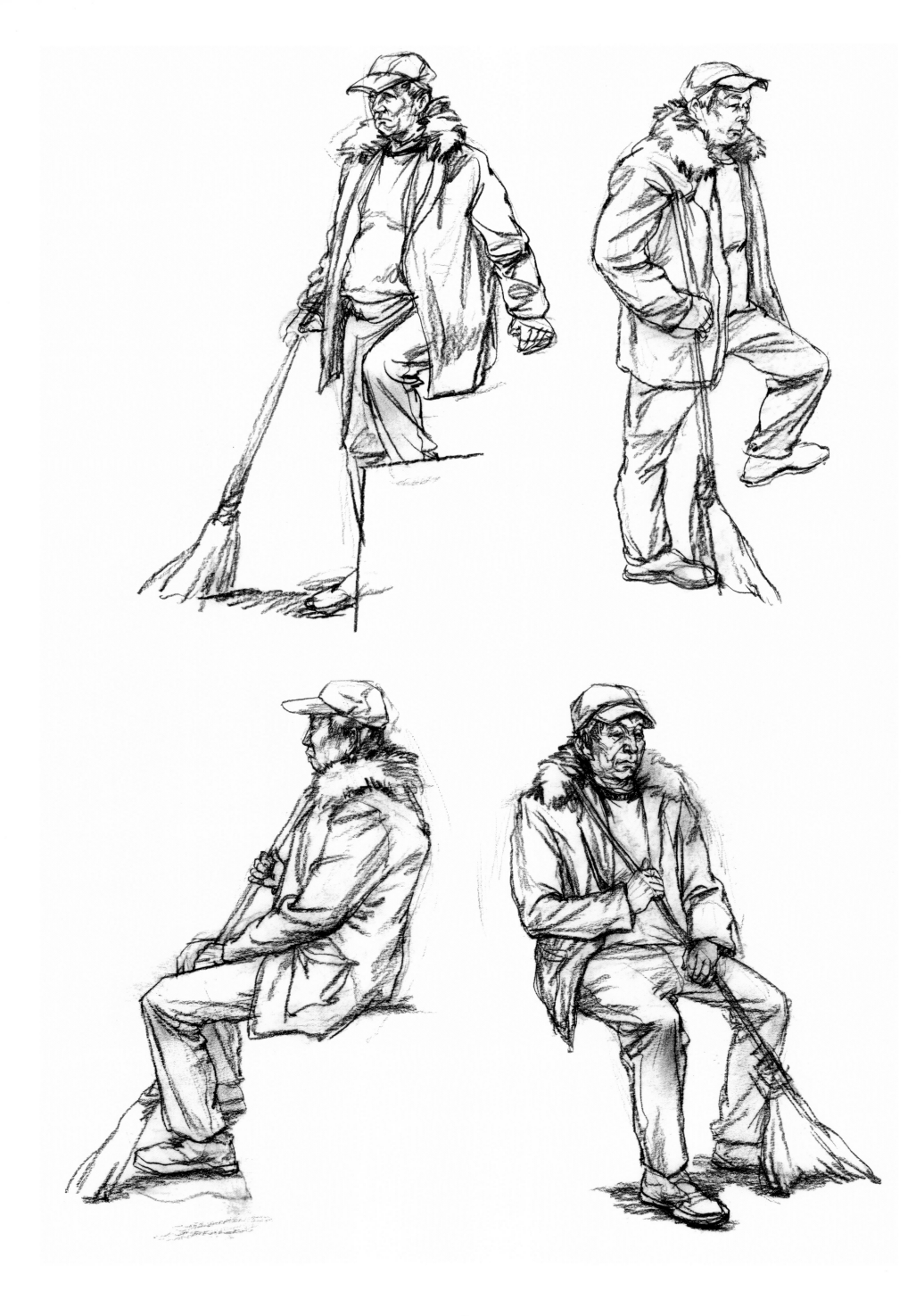

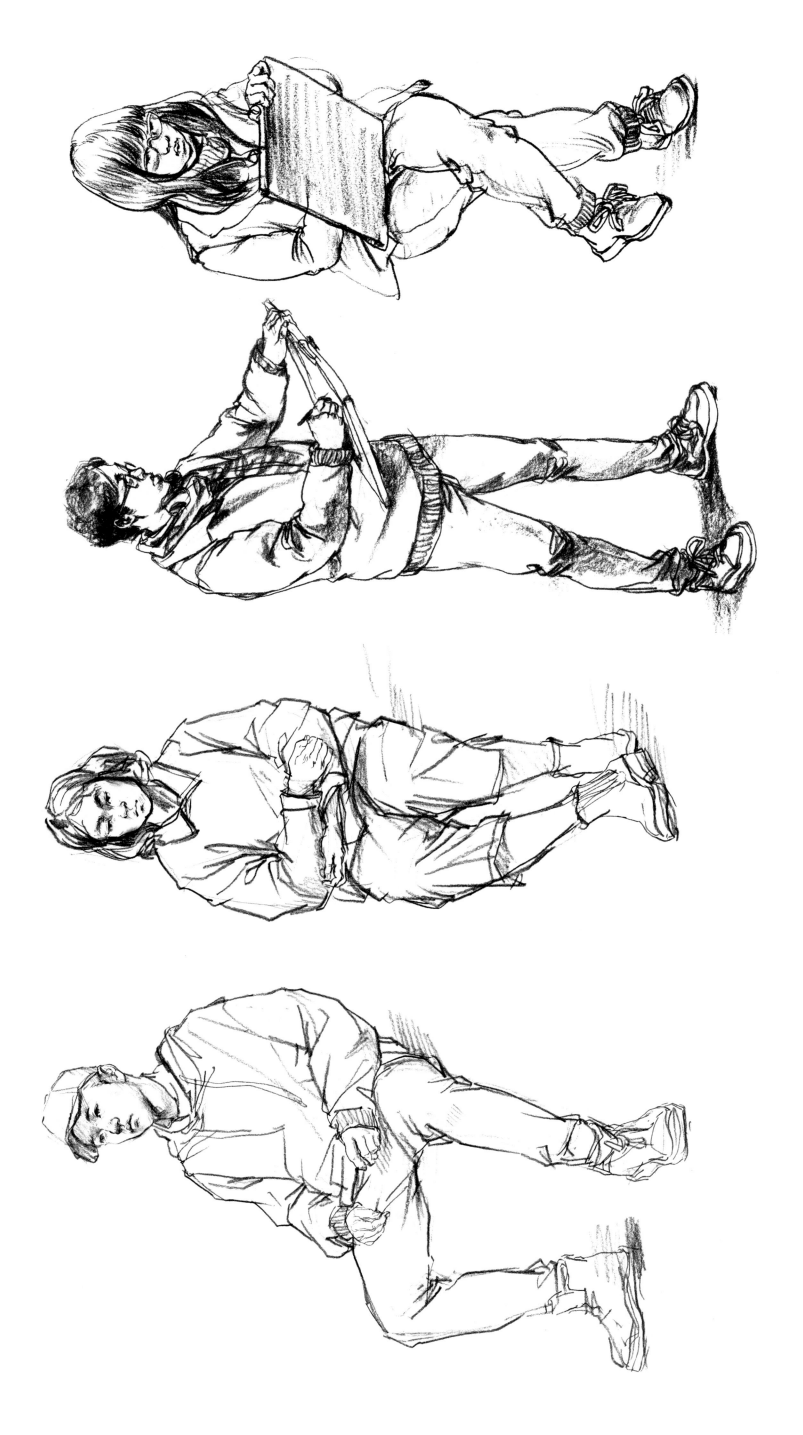

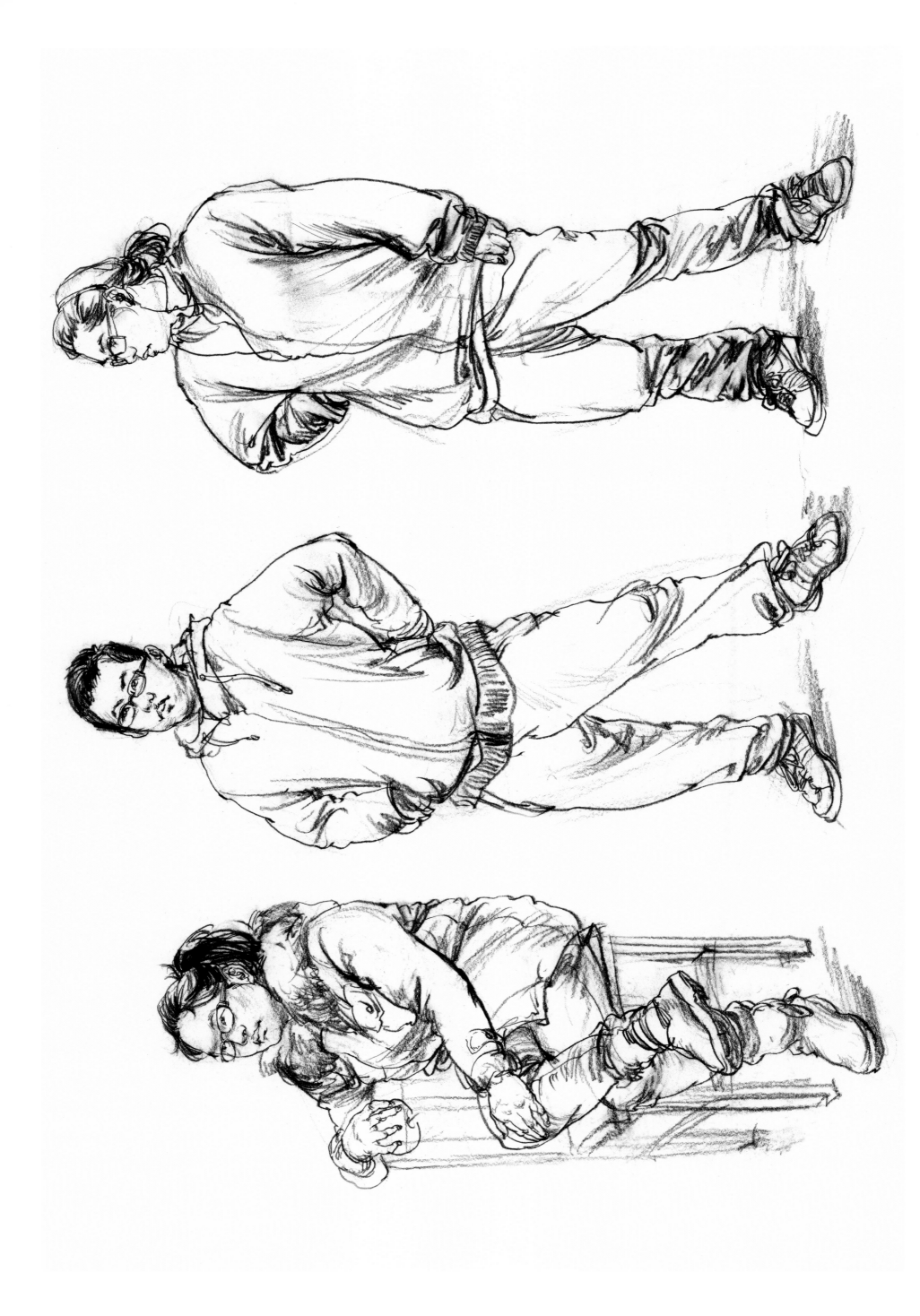

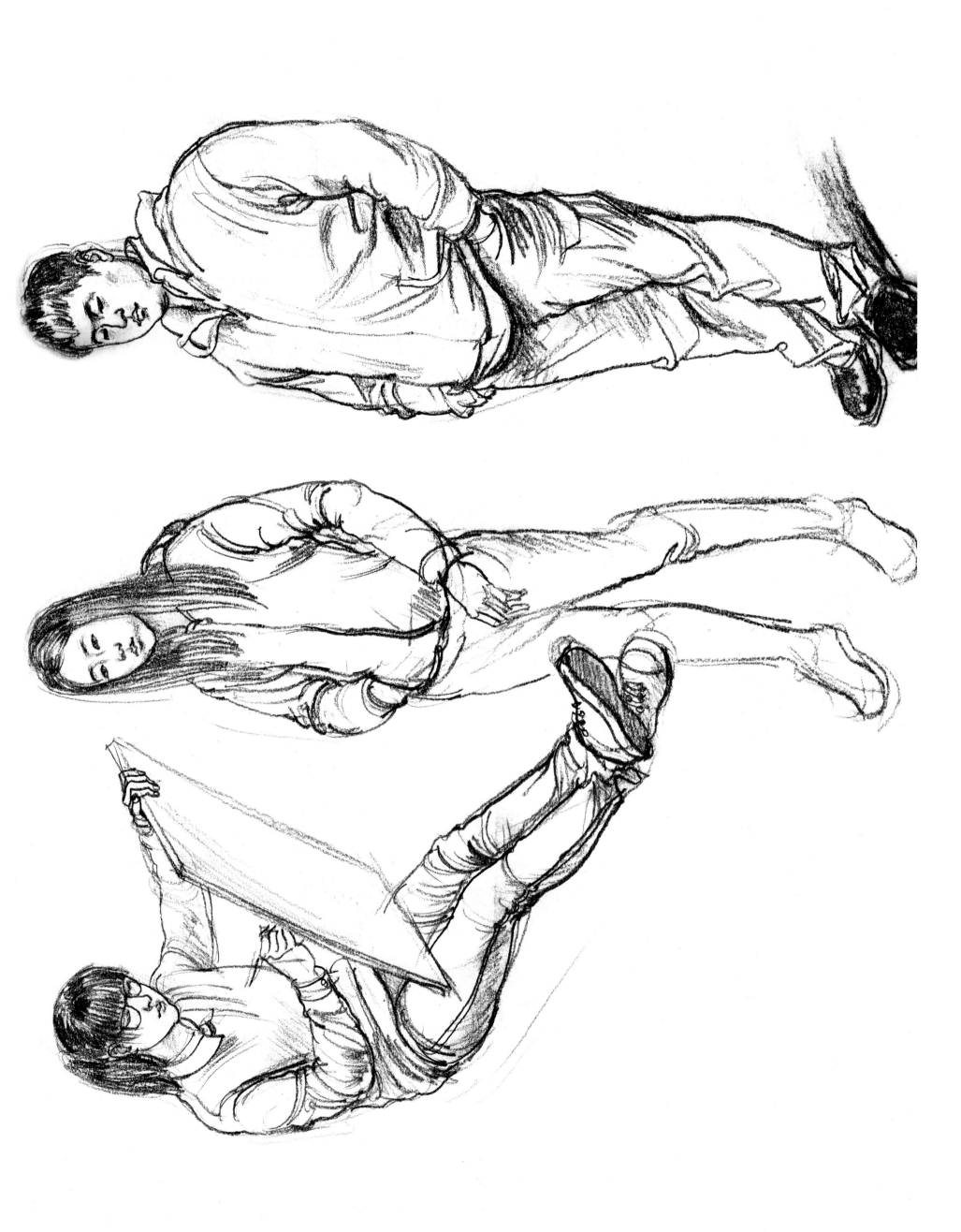

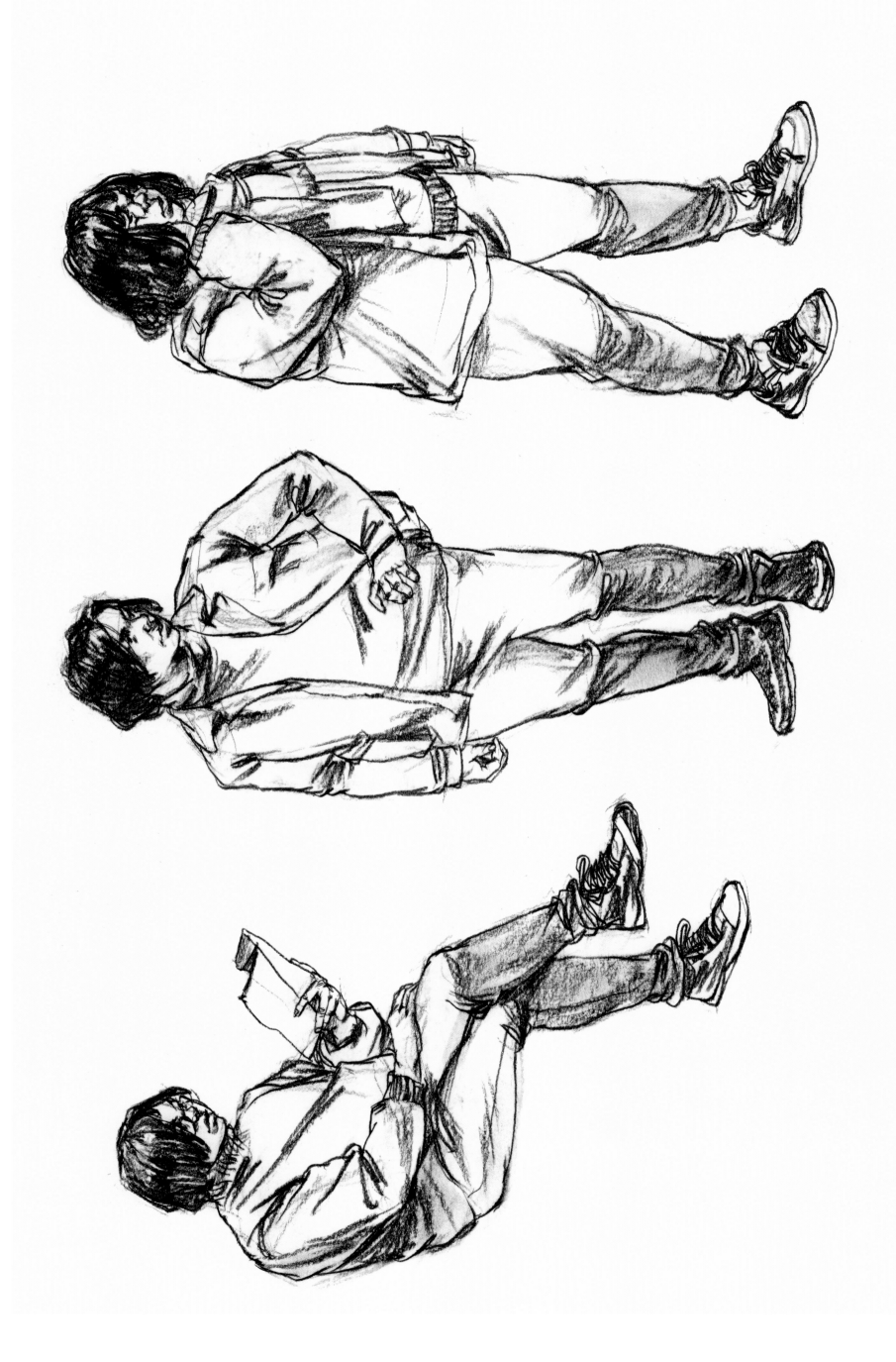

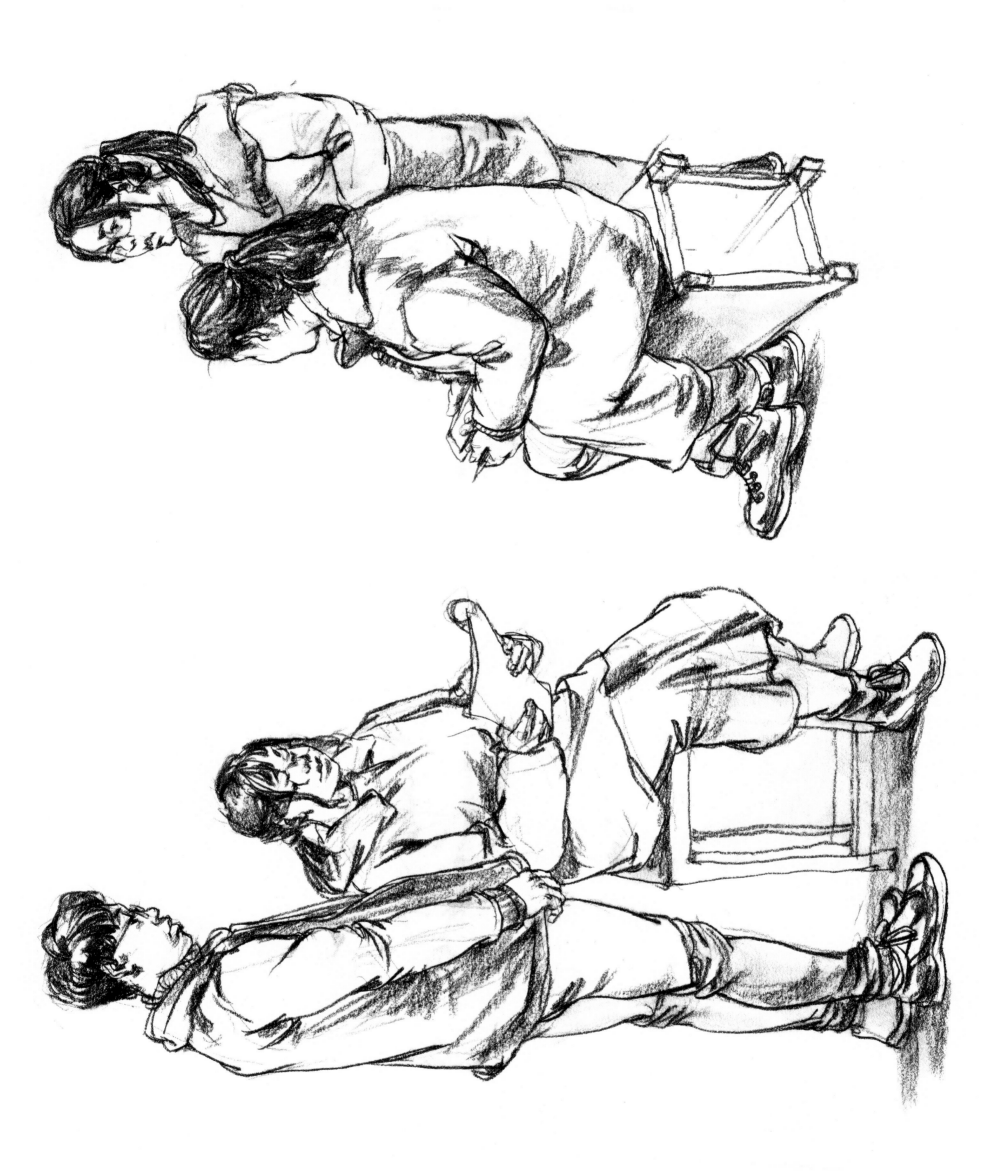

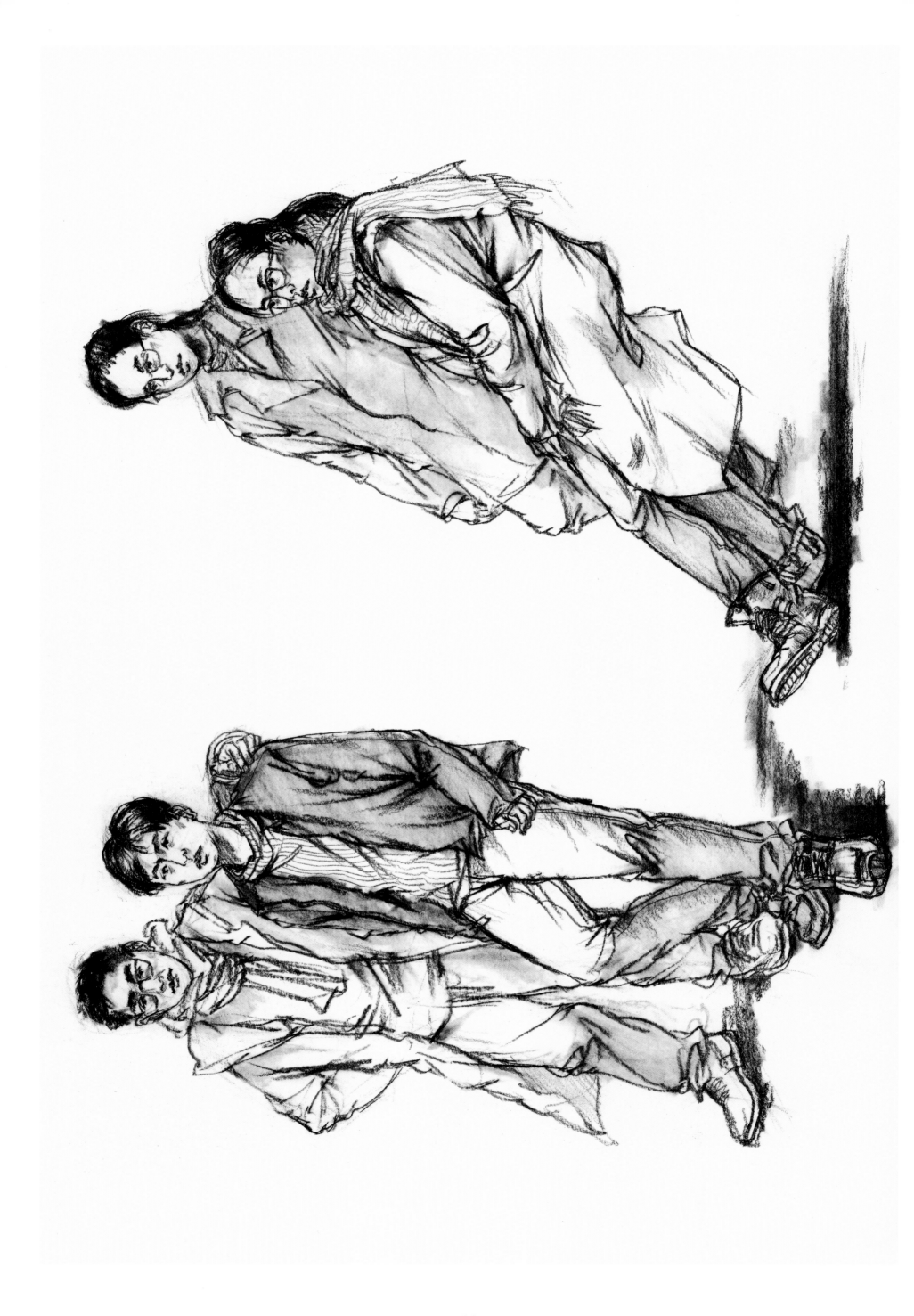

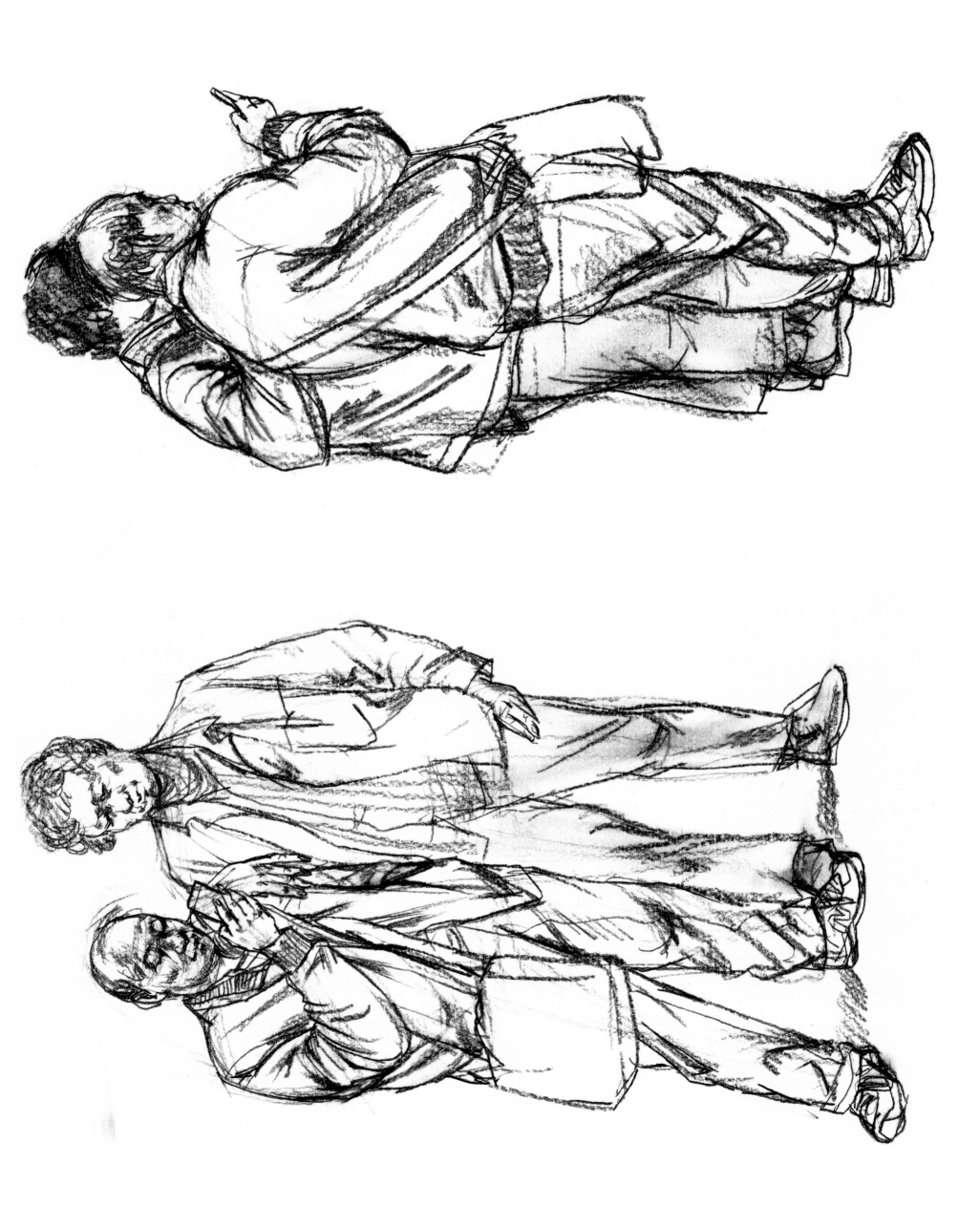

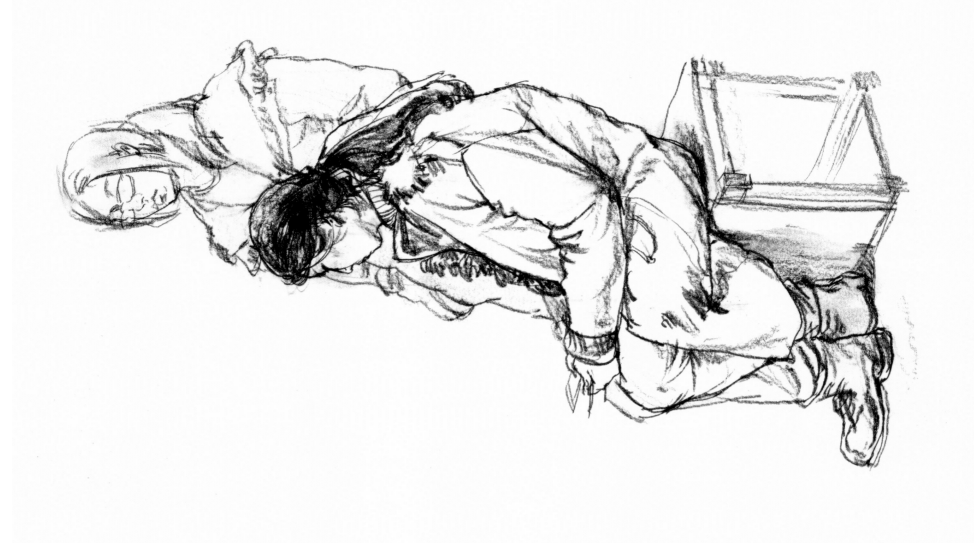

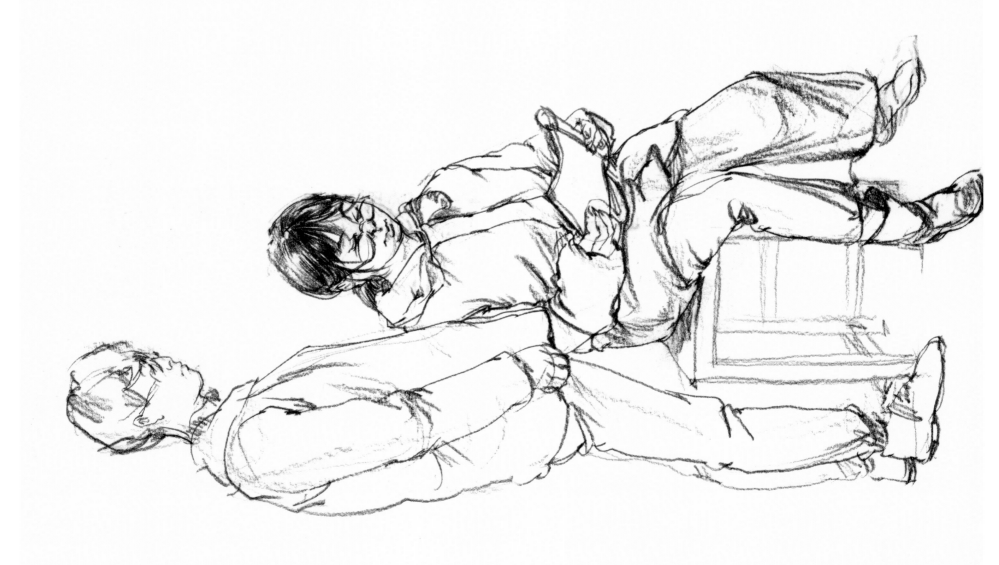

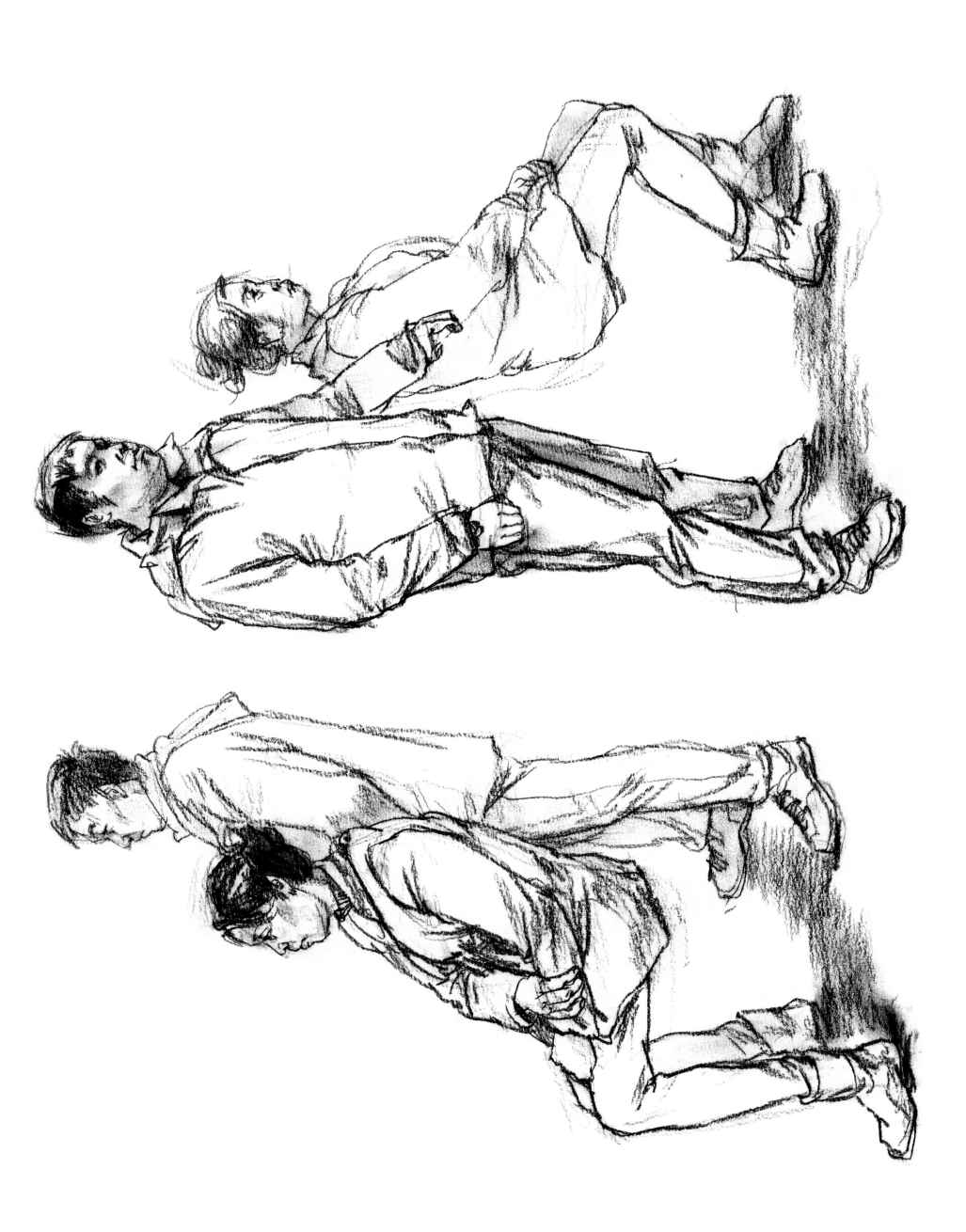

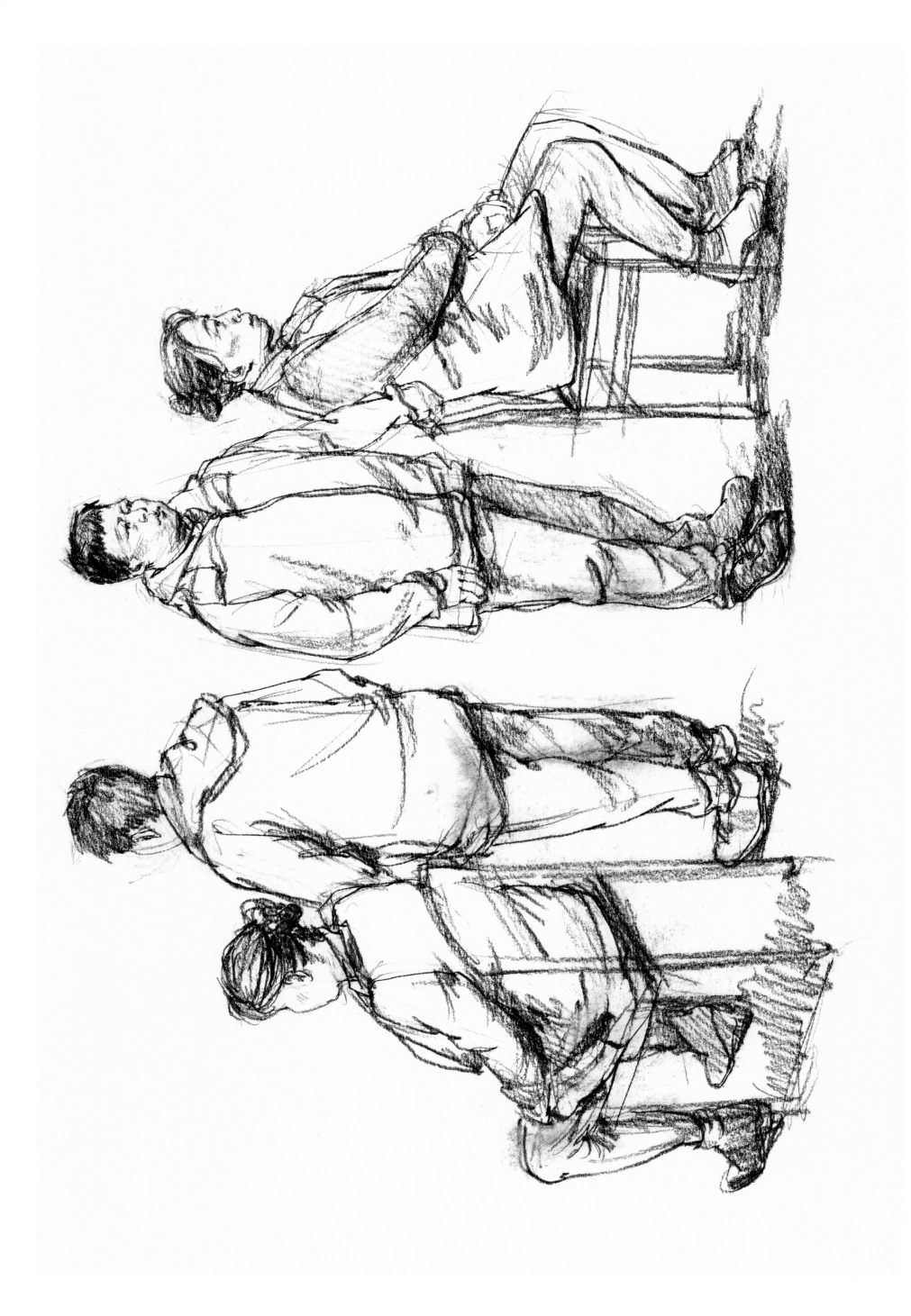

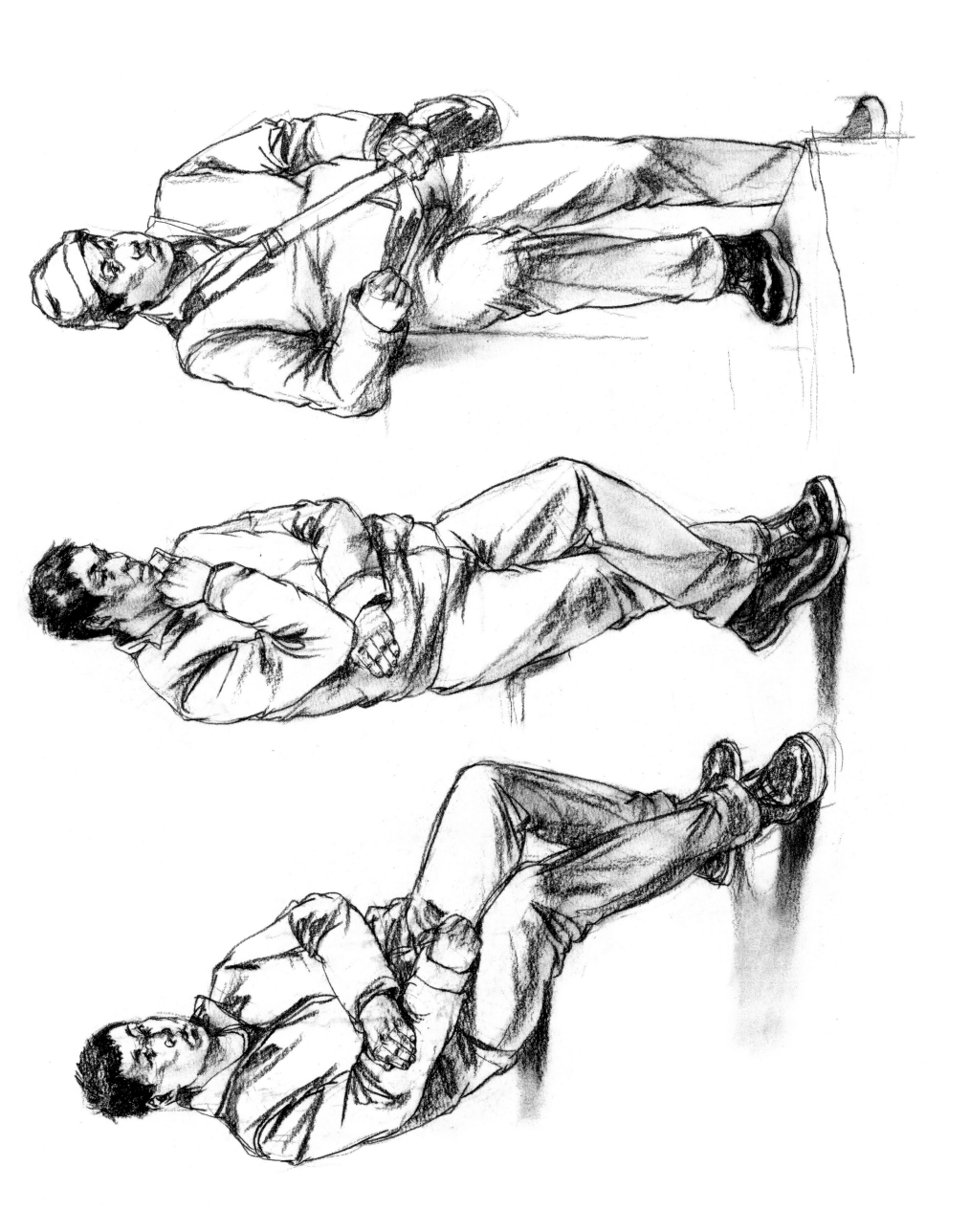

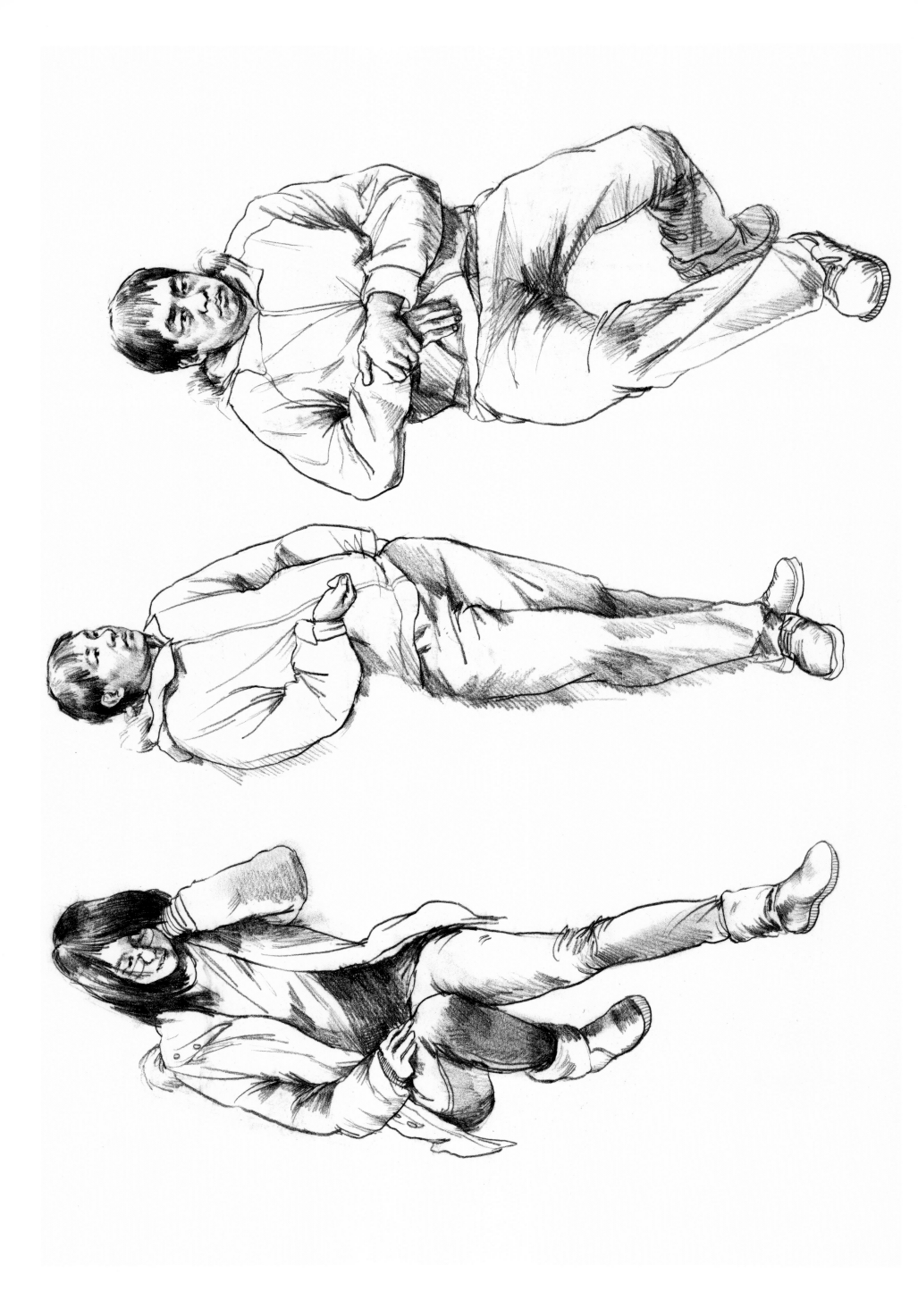

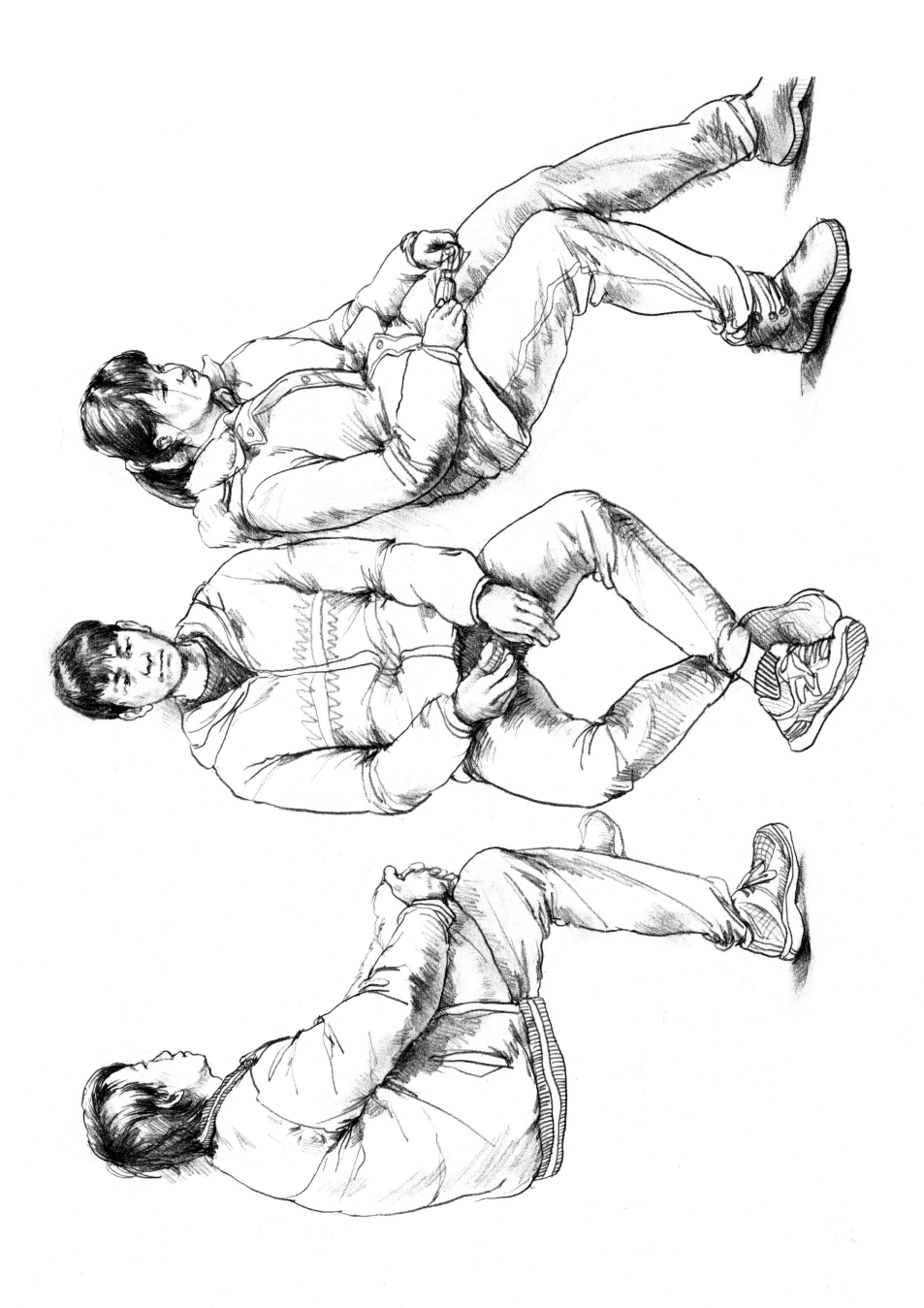

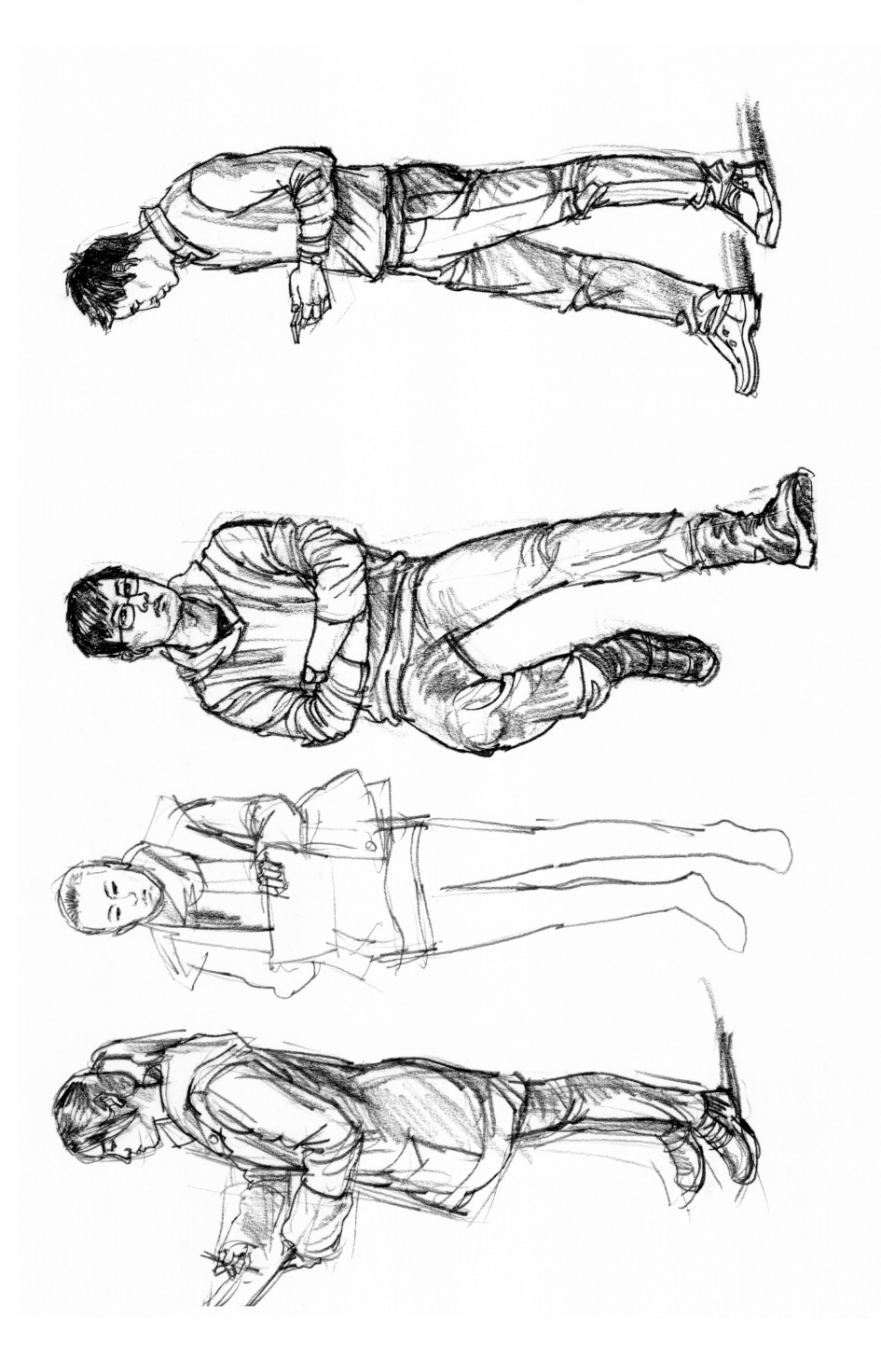

第三章 全身慢写

　　素描全身像是以往较少涉及的考试项目，一般作为硕士研究生、博士生考试专业科目。近年中国美术学院"三位一体"本科考试素描题目为全身像写生。全身慢写是全身速写基础上的深入与细化。

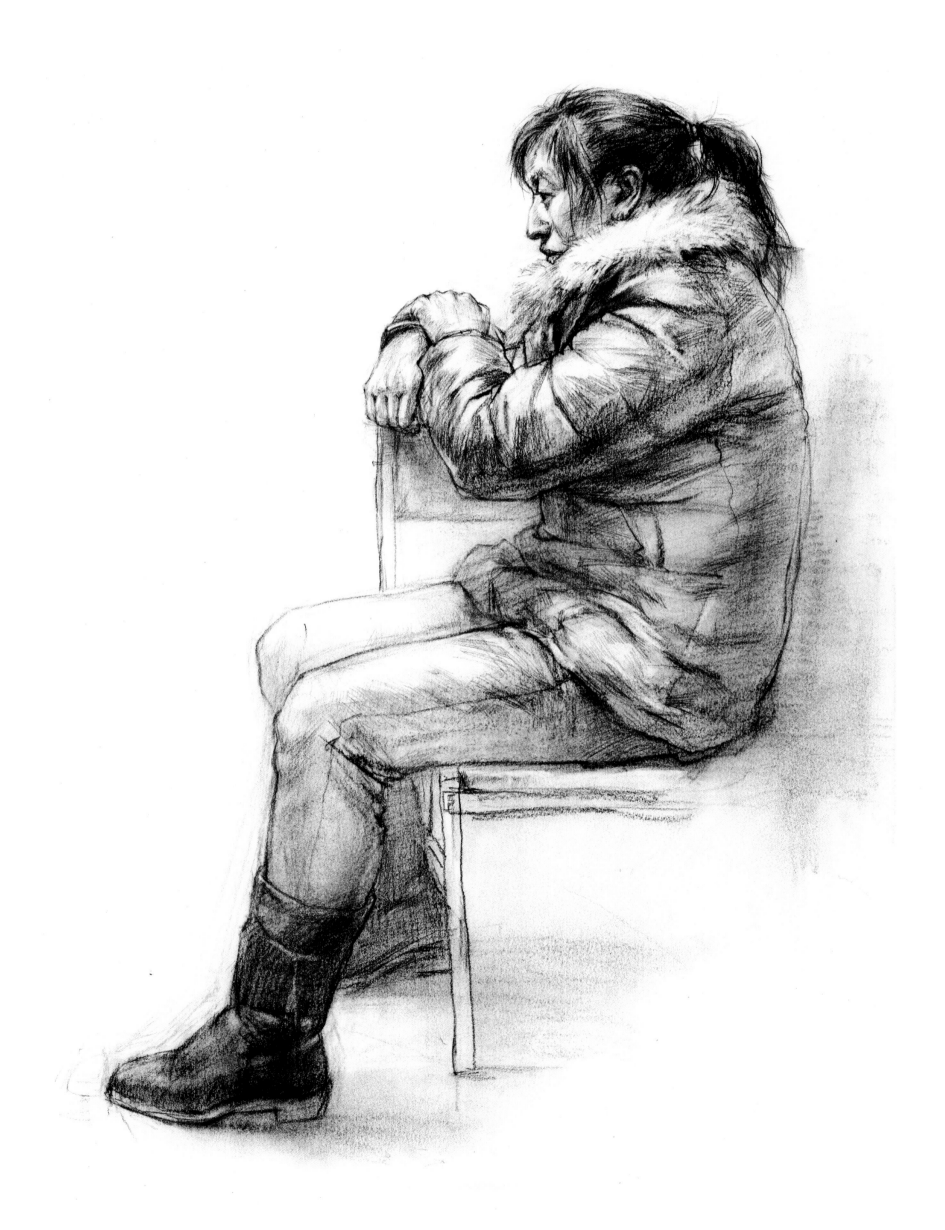

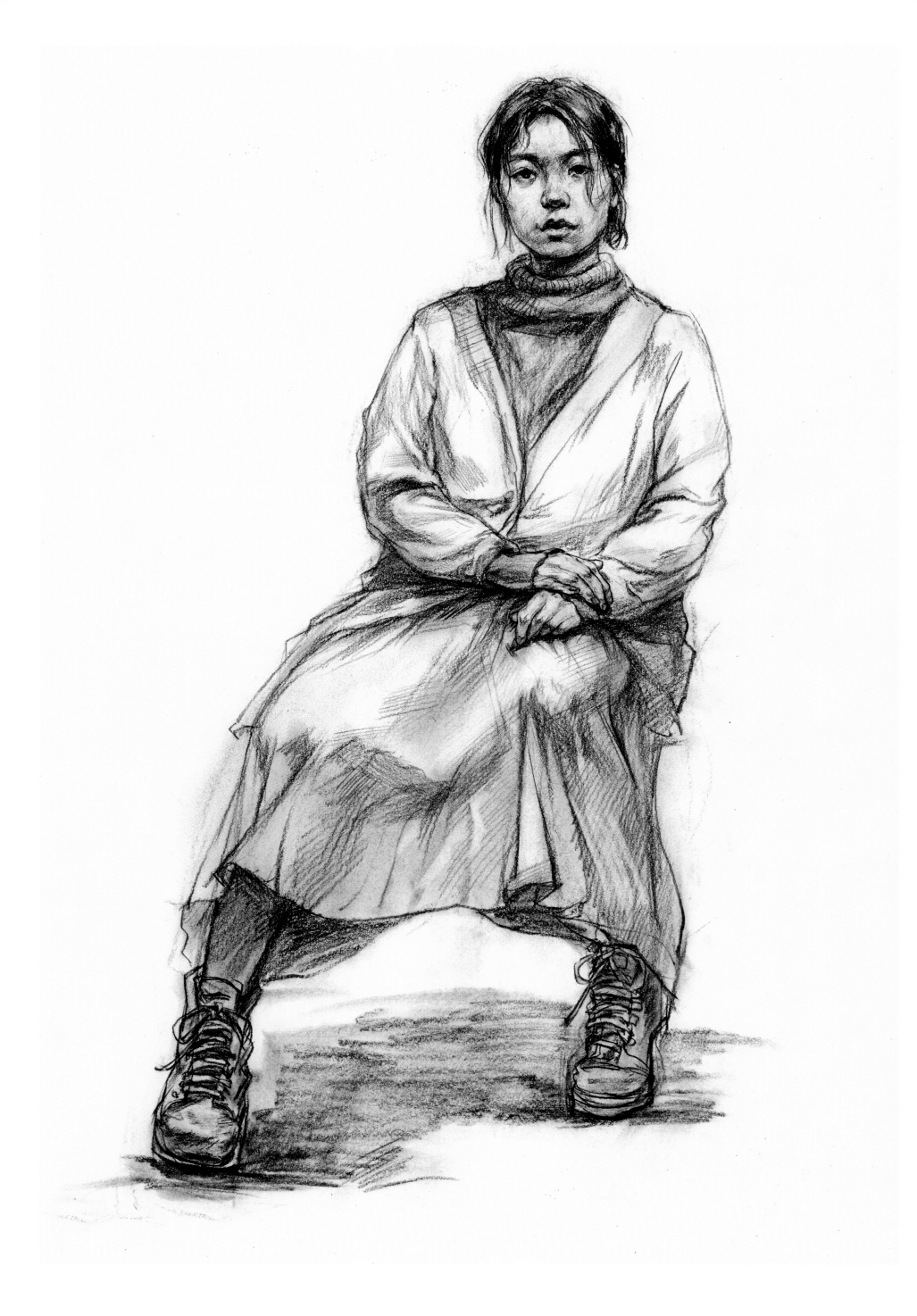

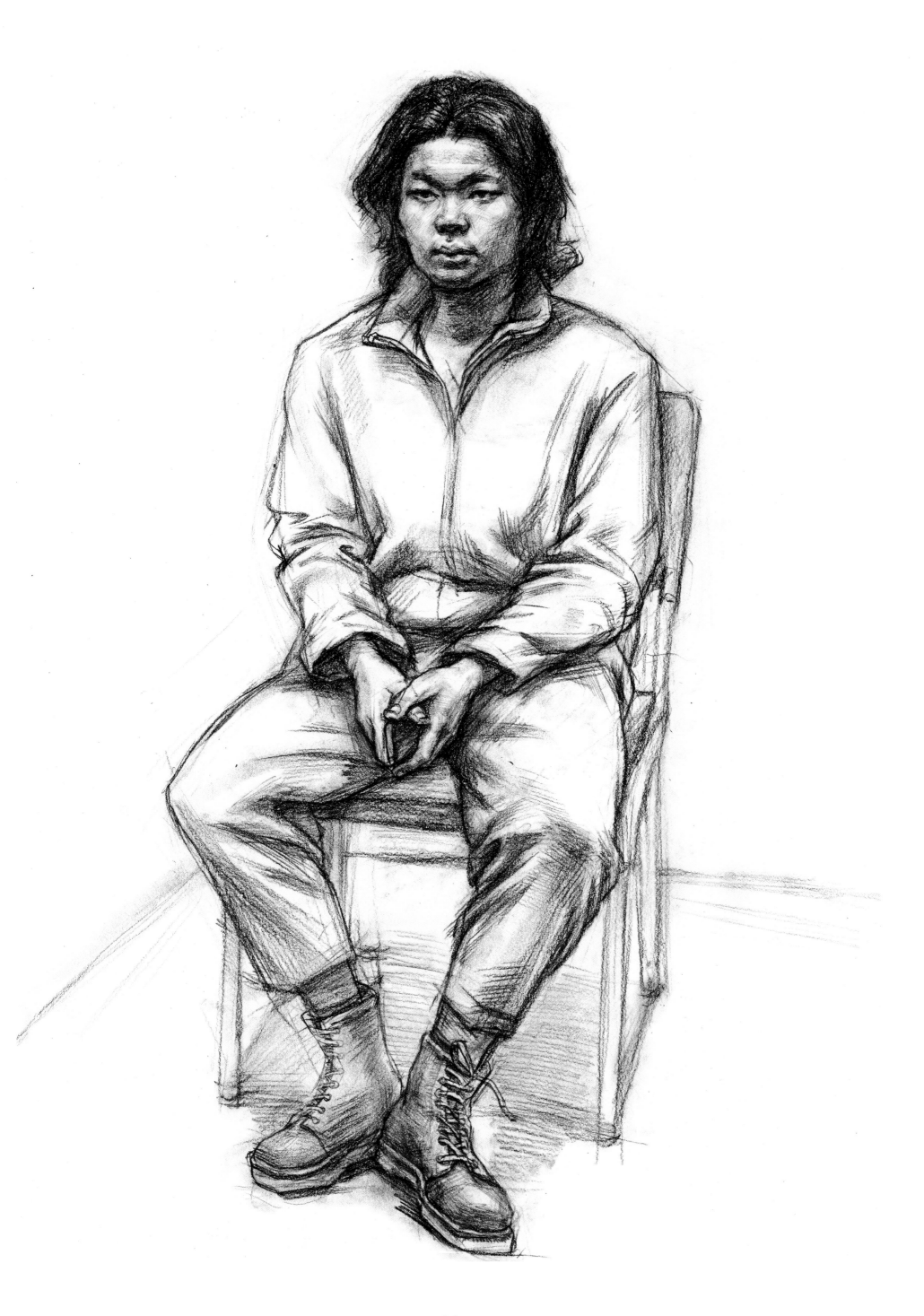

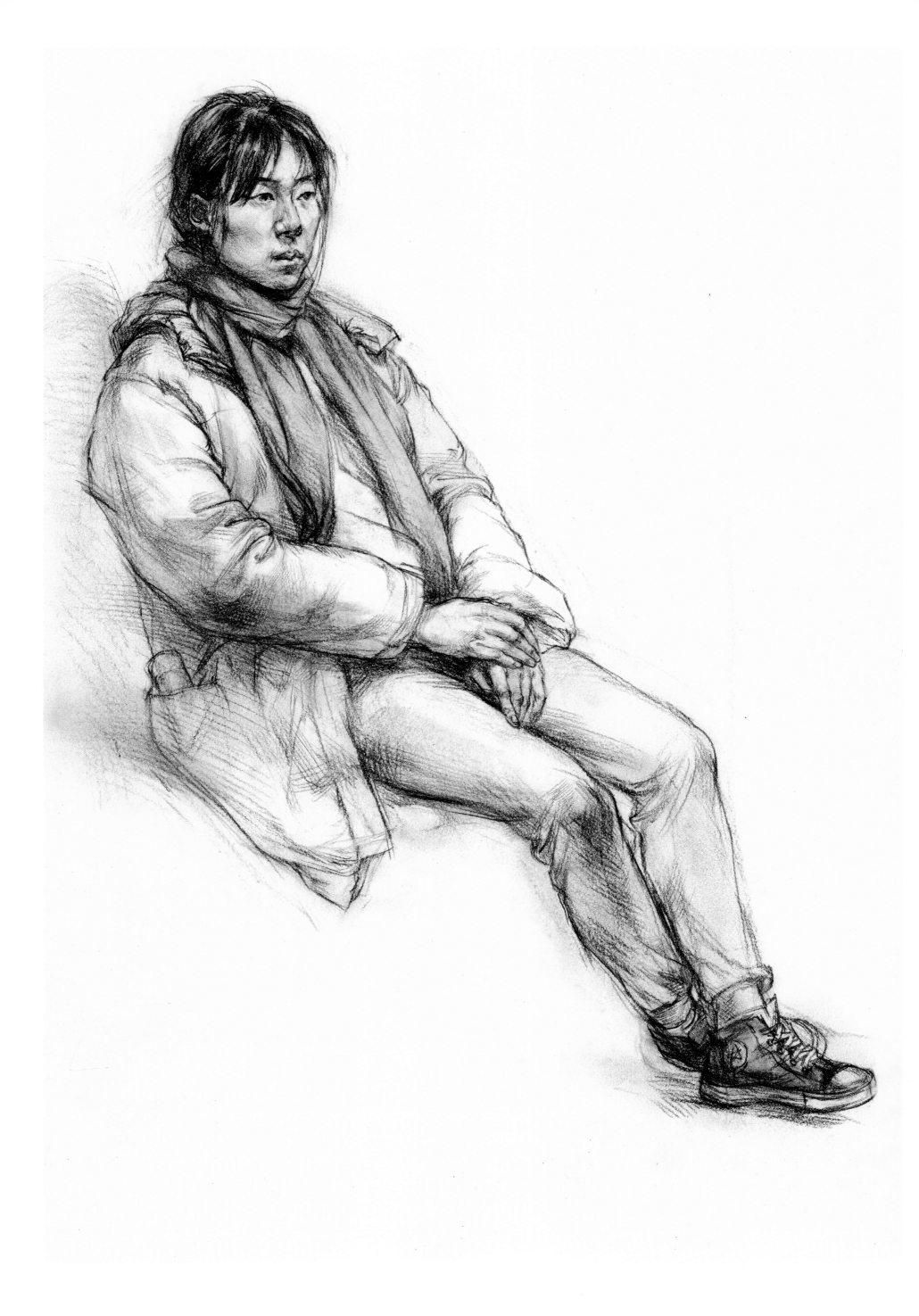

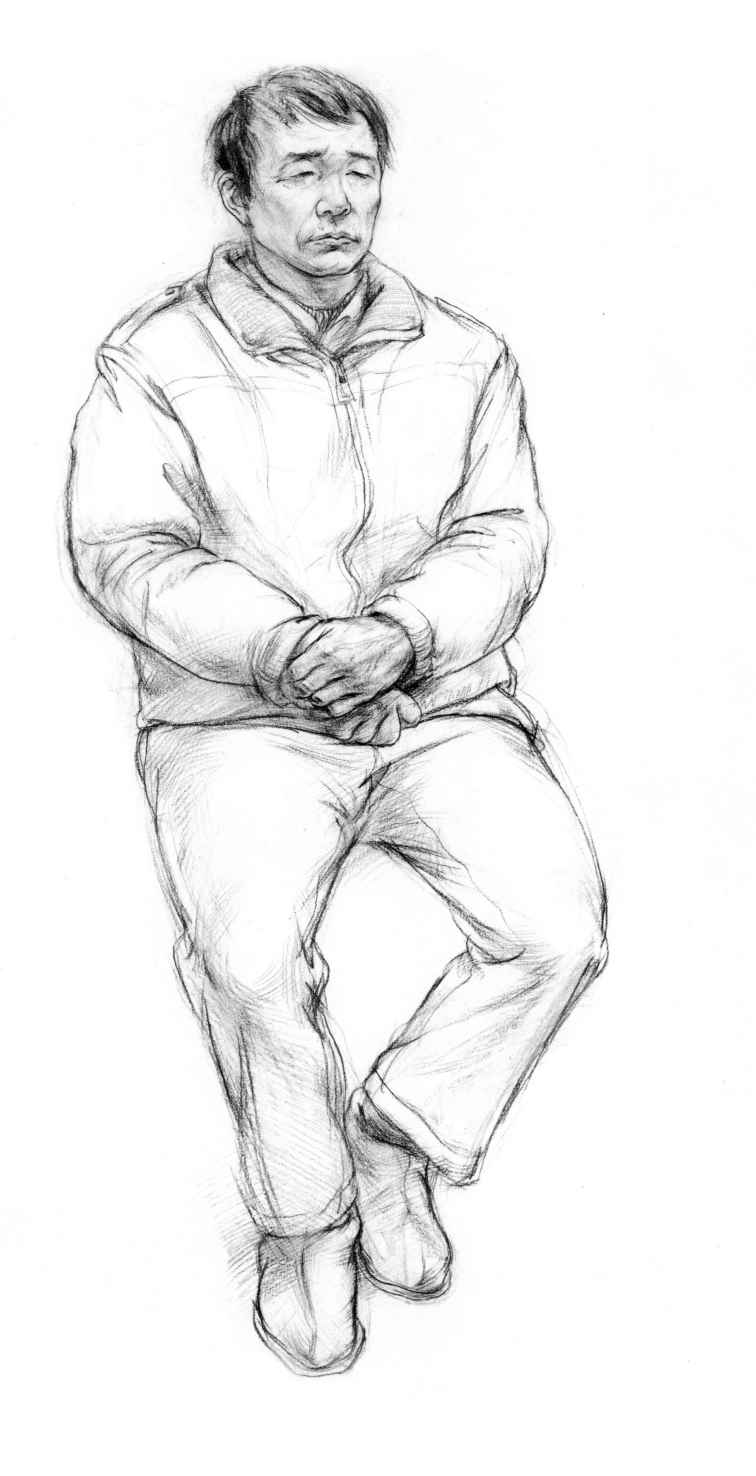

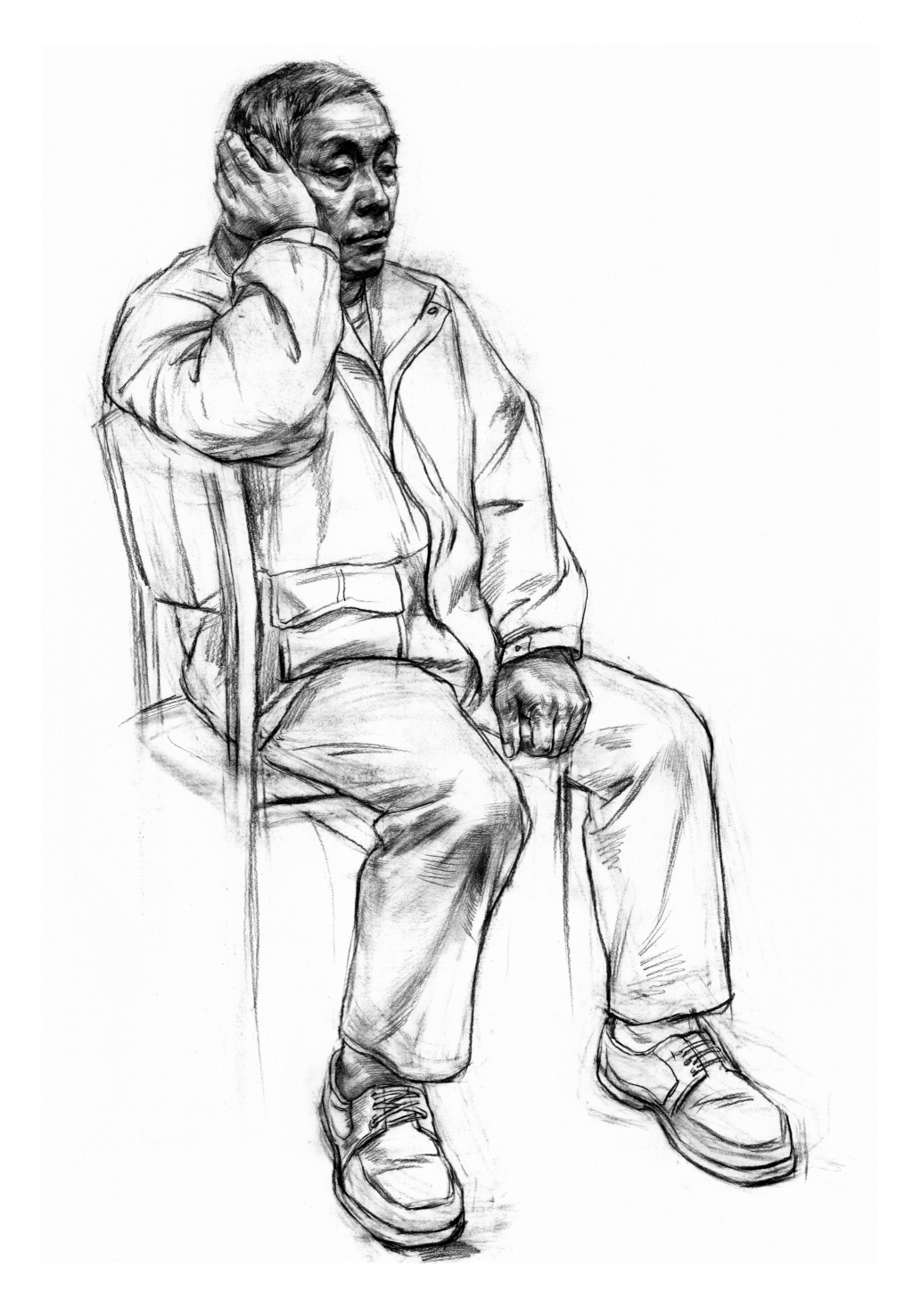

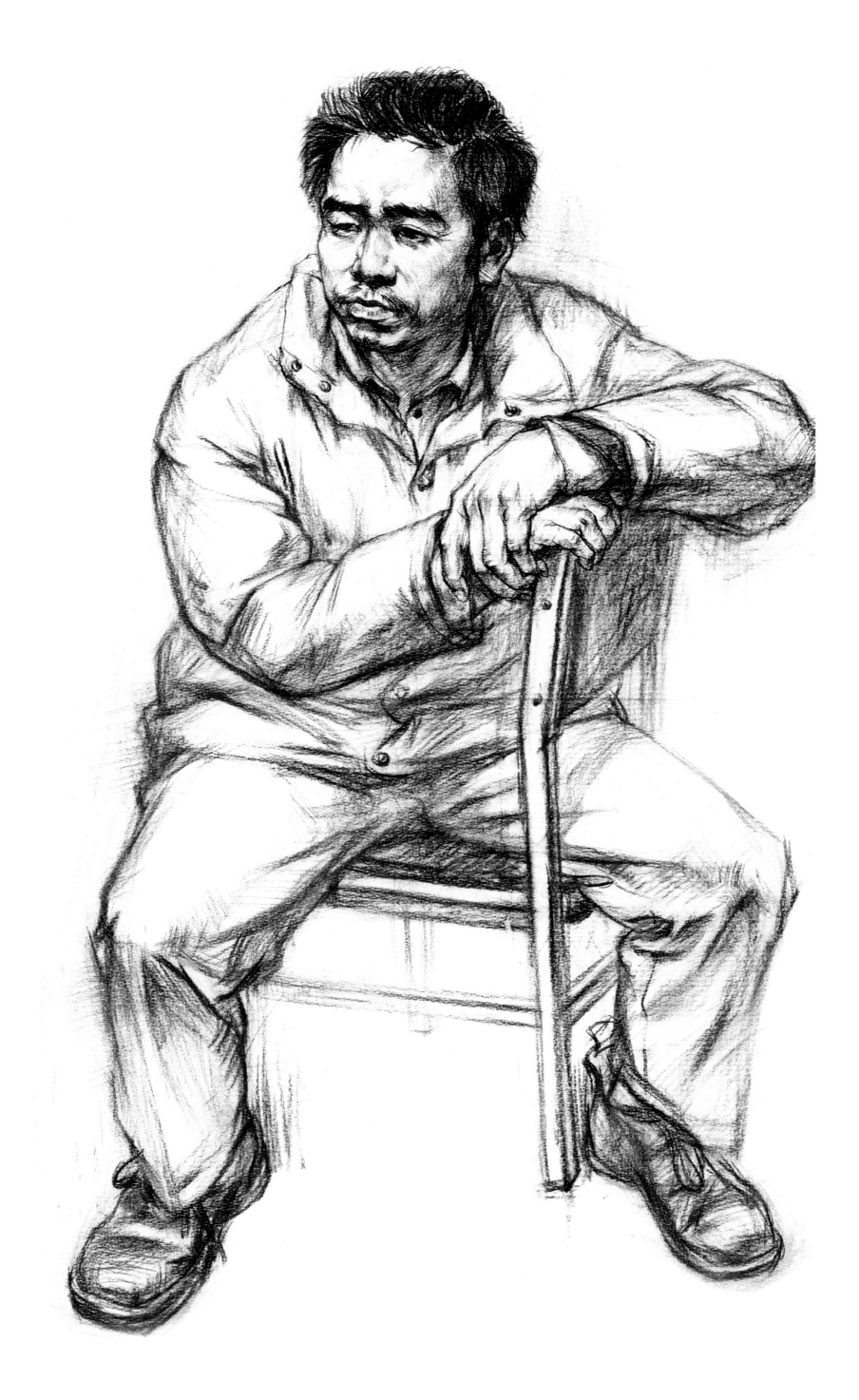

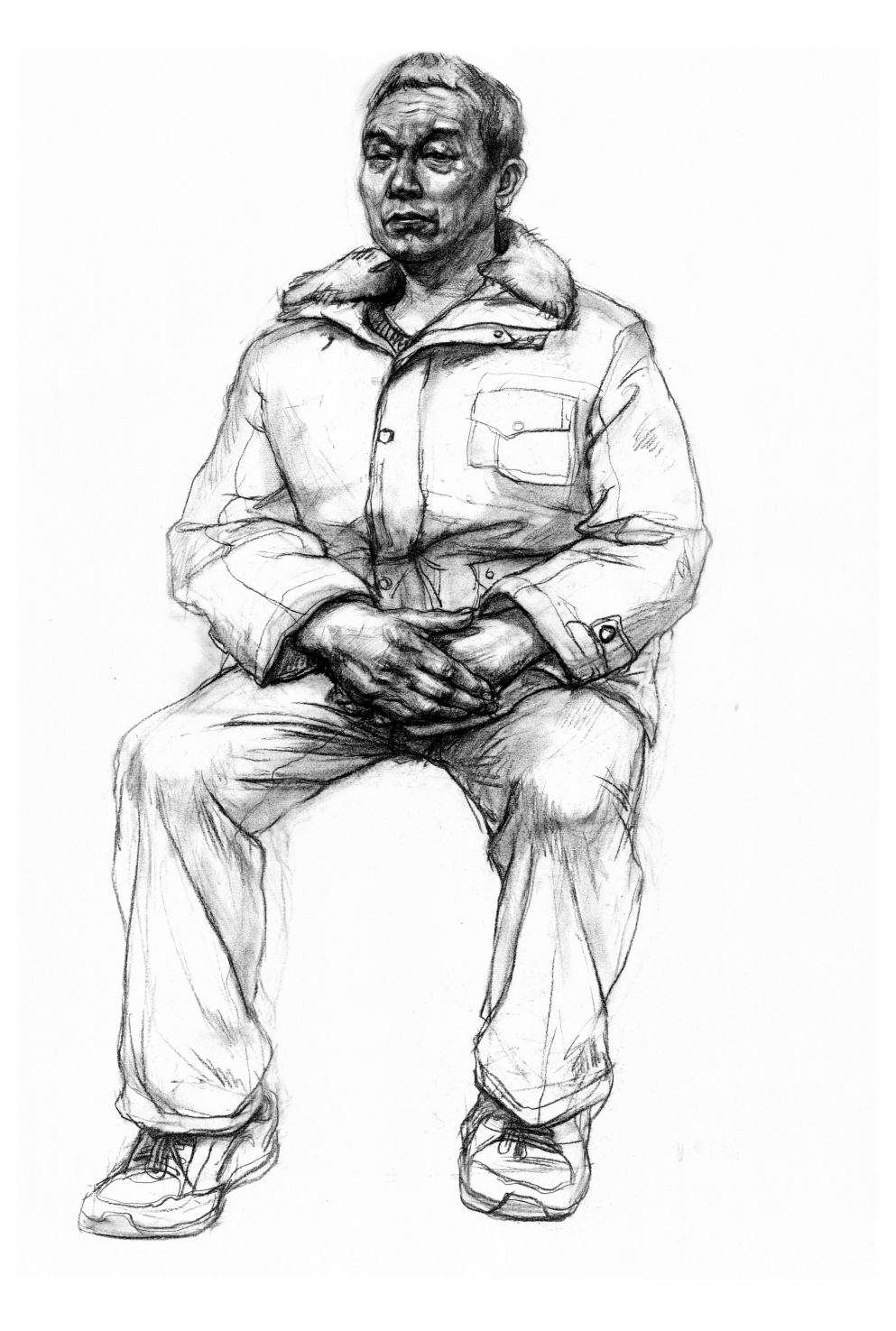

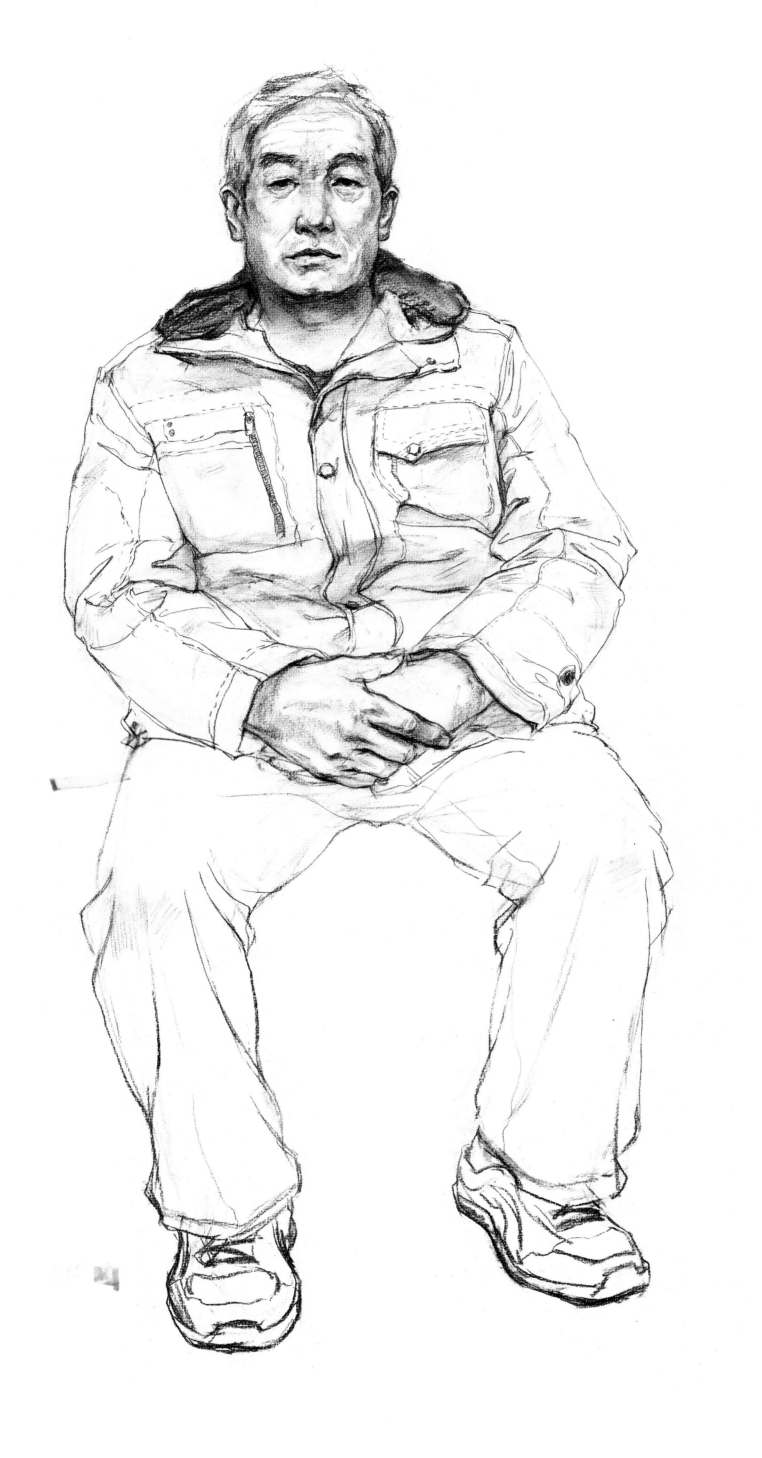

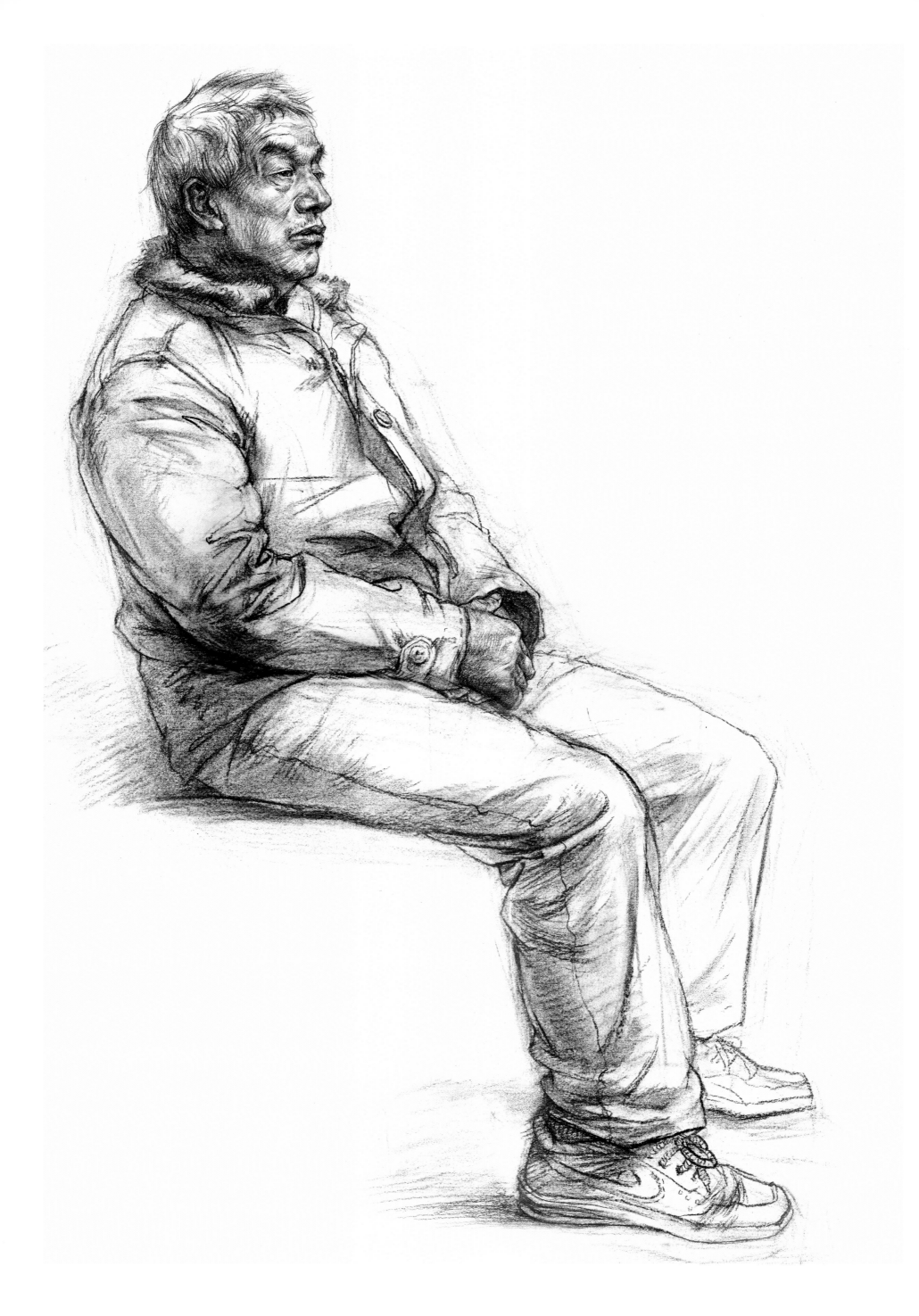

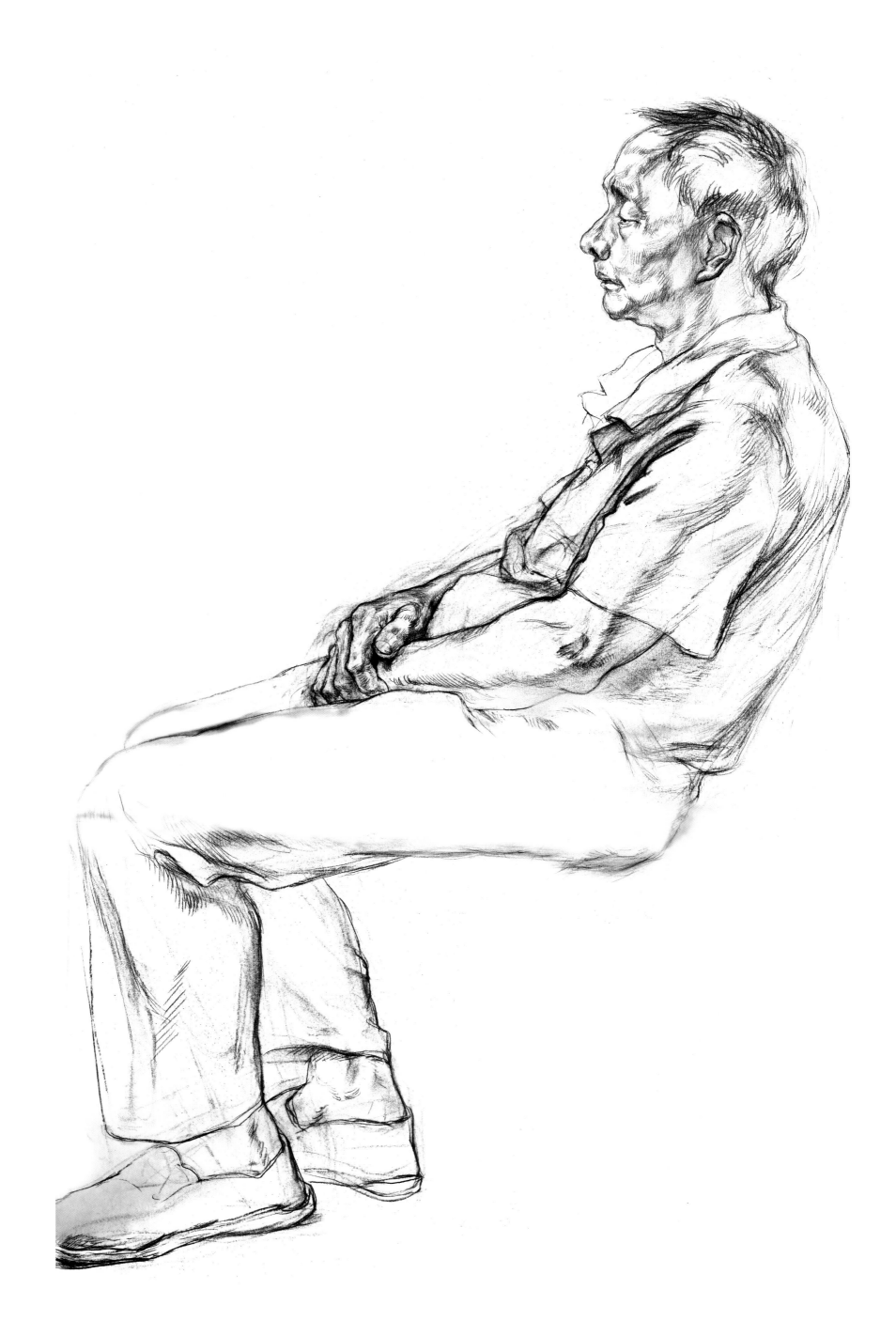

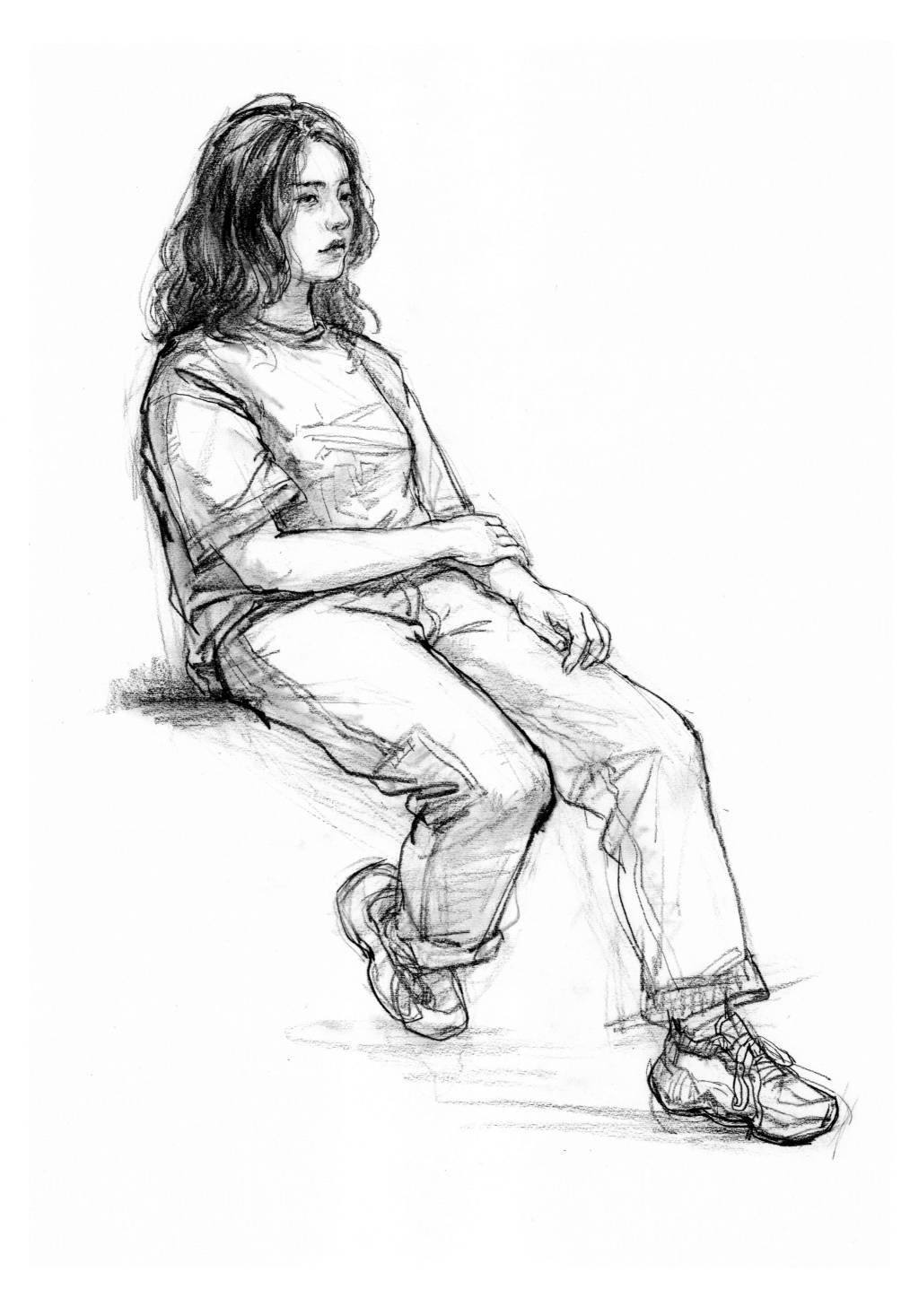

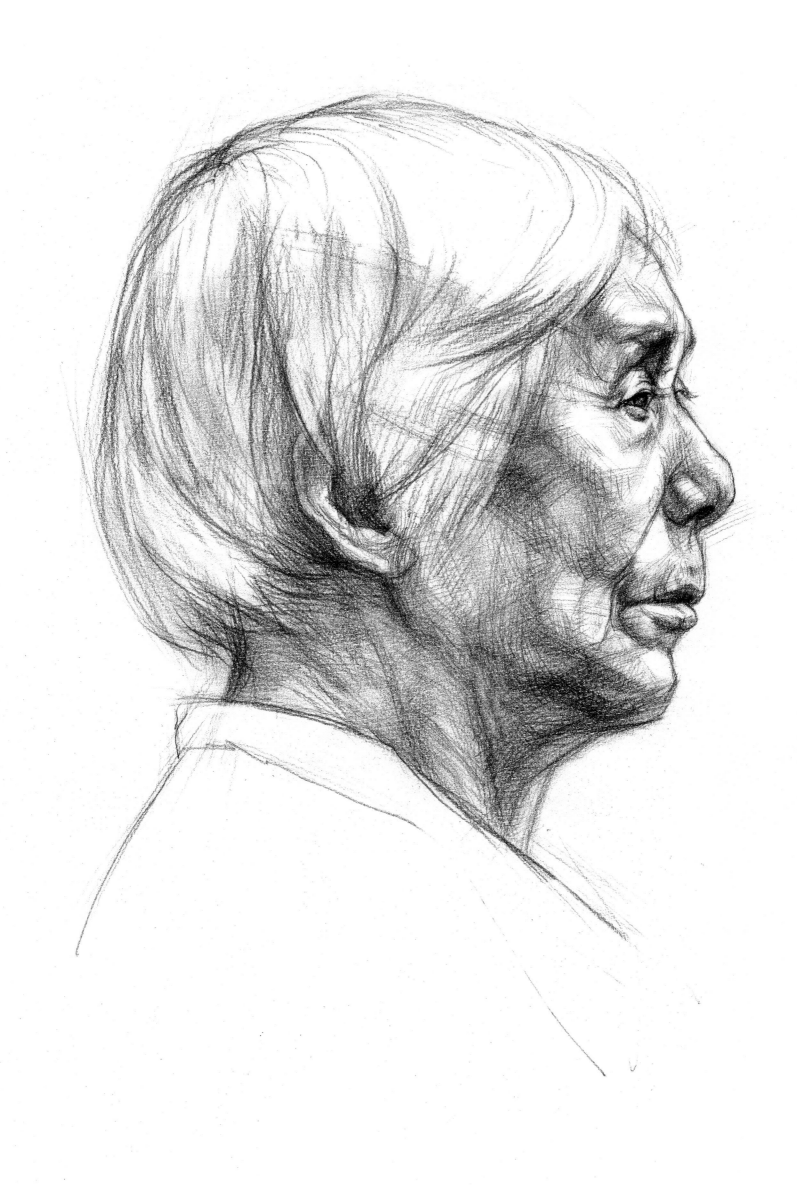

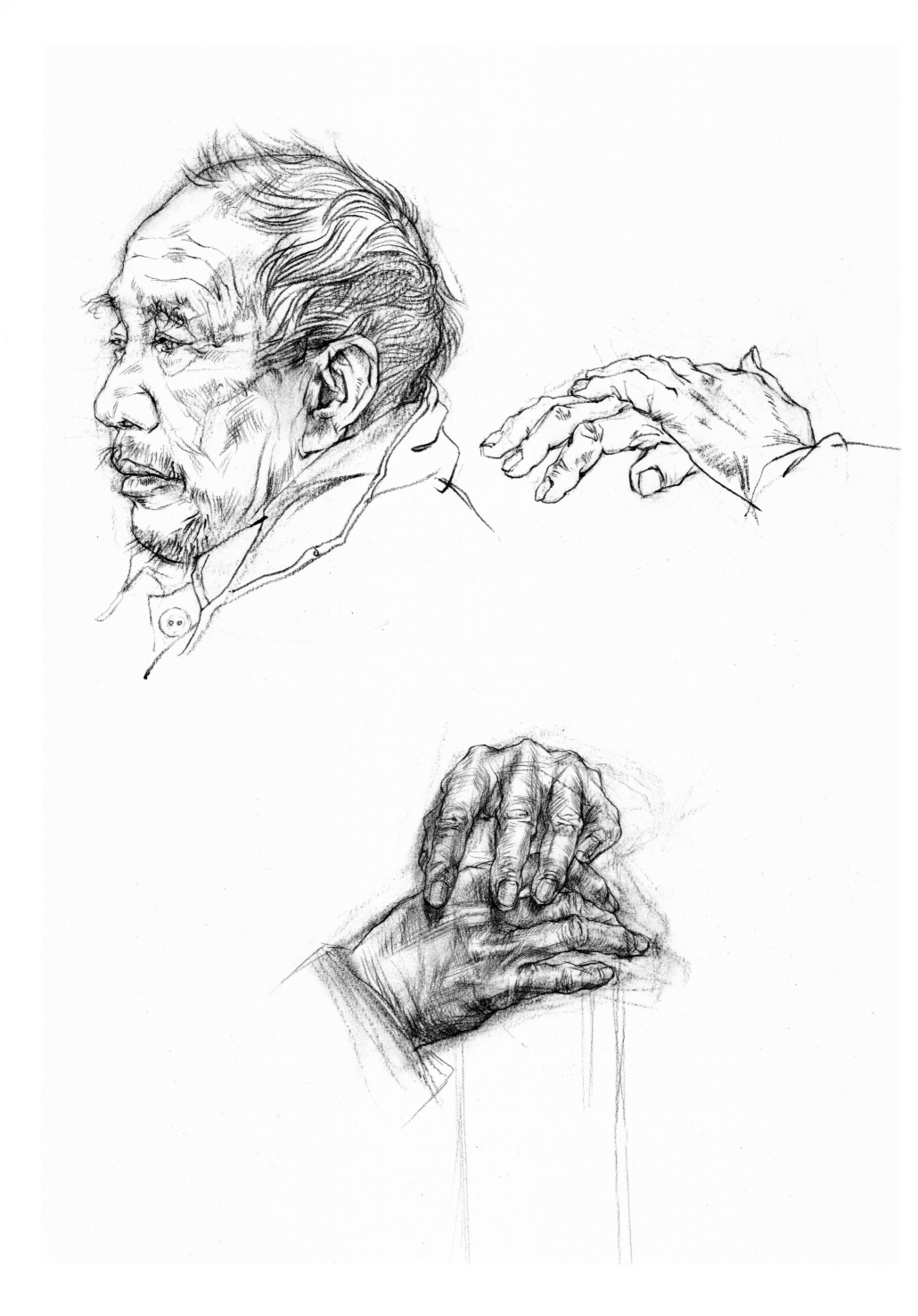

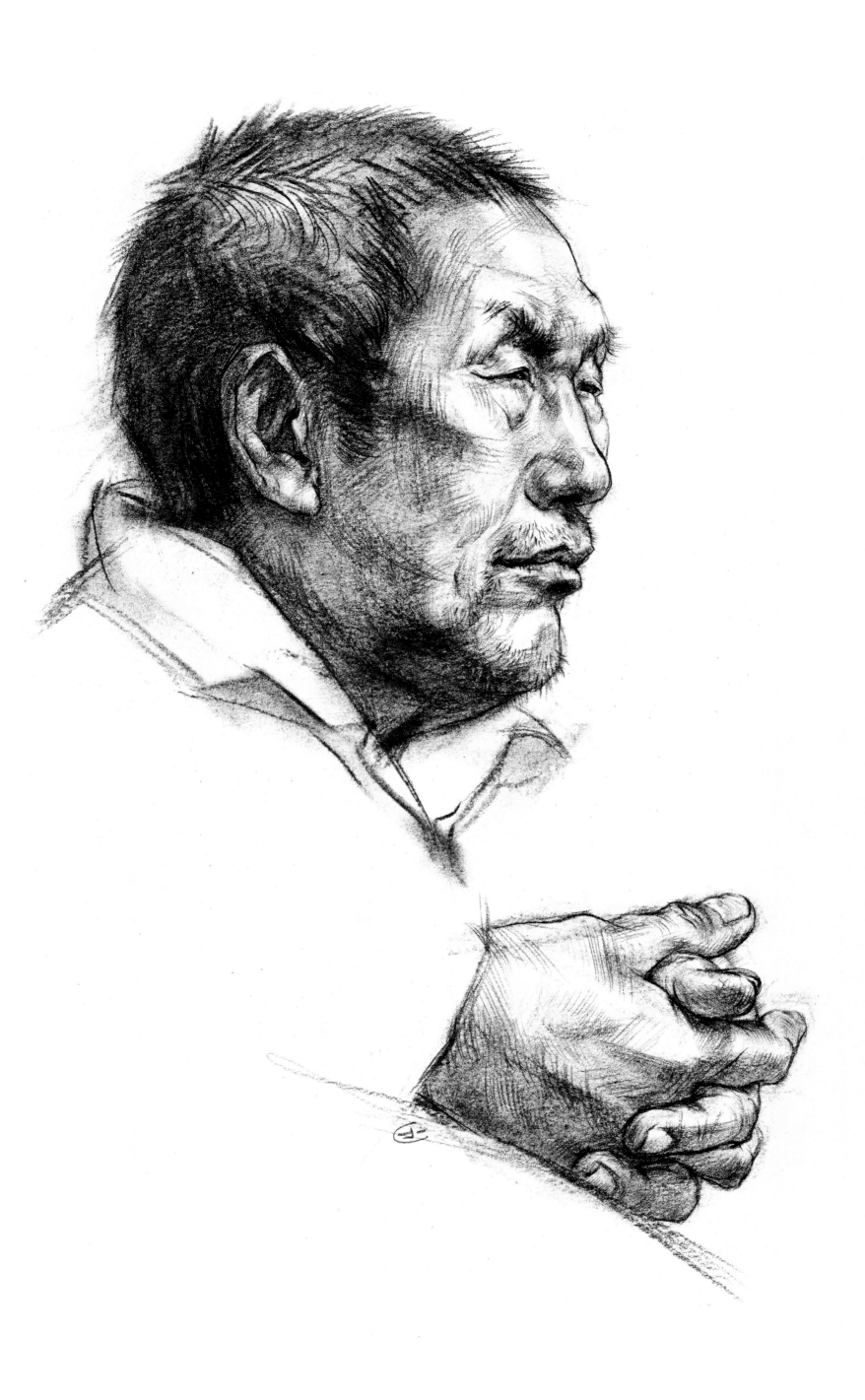

第四章　线描半身像

　　线描半身像原为各大美院中国画系的白描考试项目，但是现在很多美术学院的其他专业也开始将其列入考试项目。它强调以"线"造型，就是以"线"为造型语言来表现形象，着重呈现线条开放、深入、微妙的表达力。

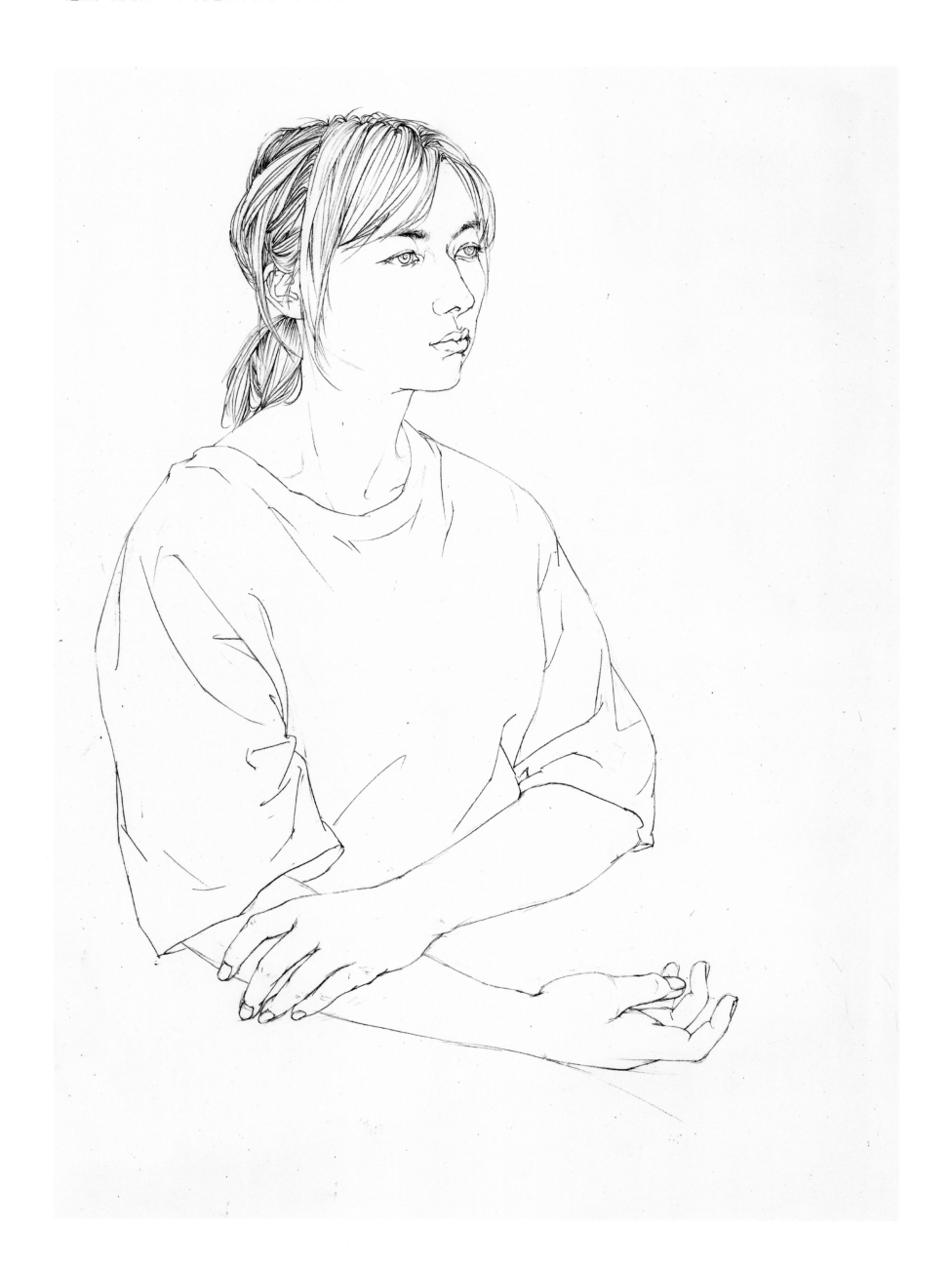

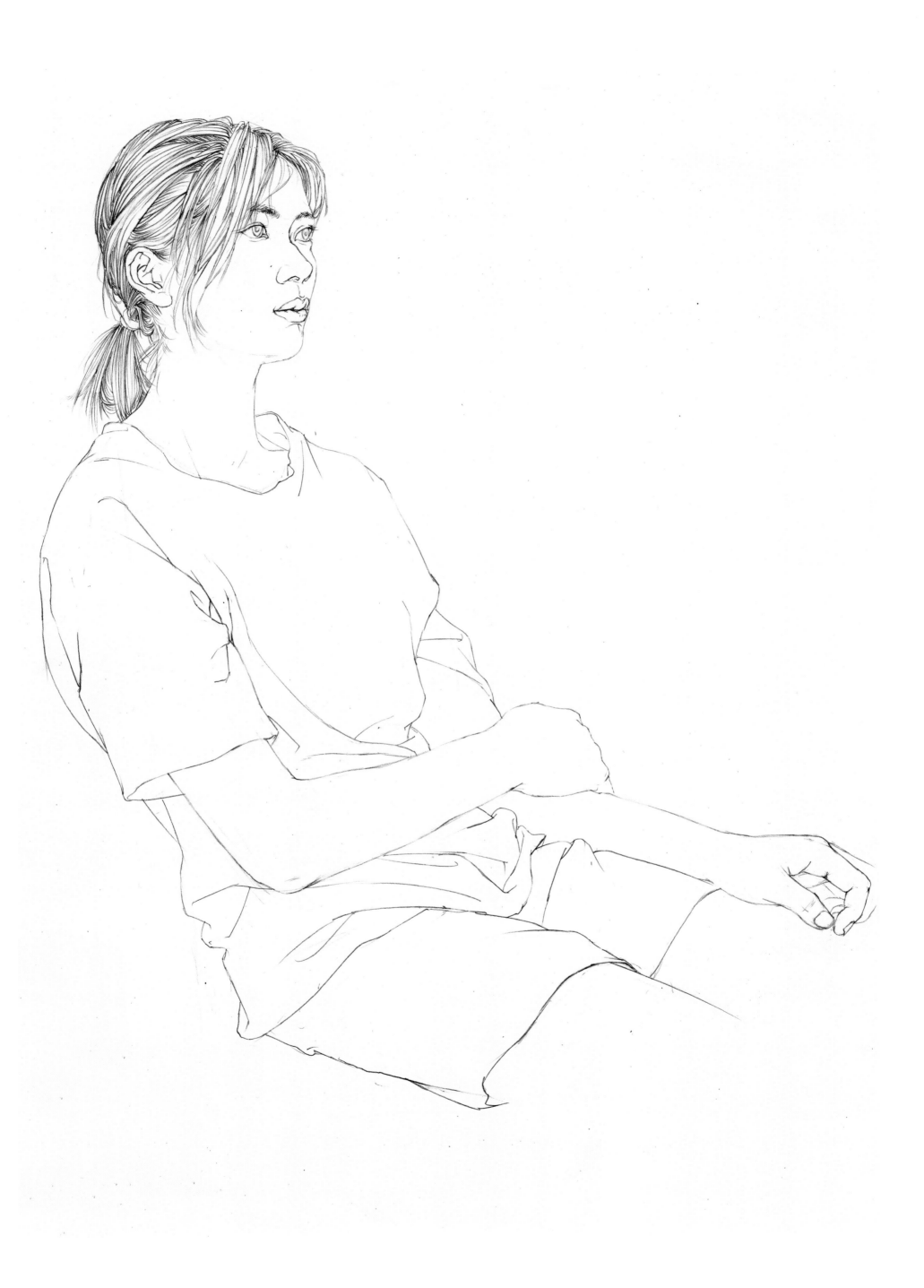

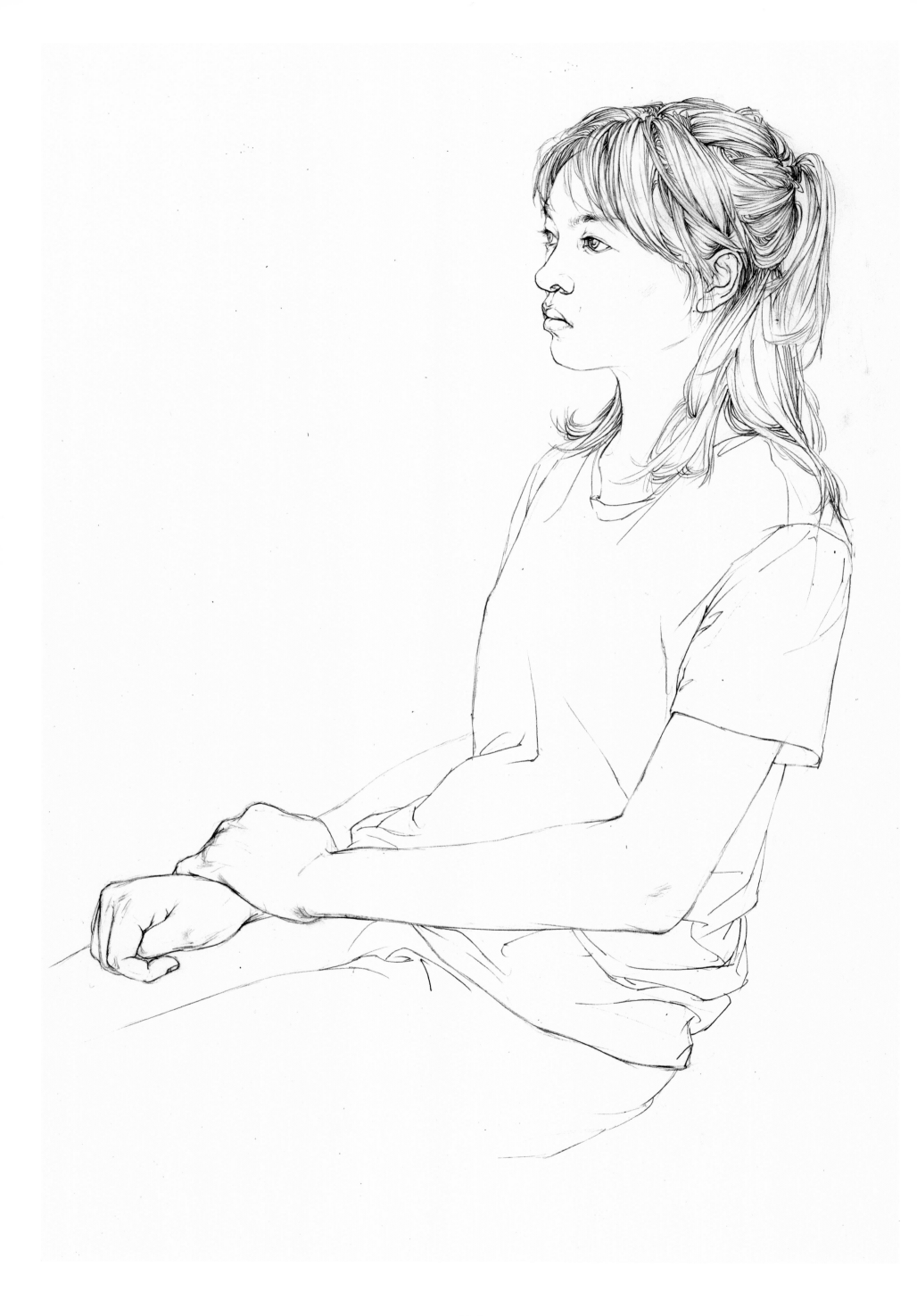

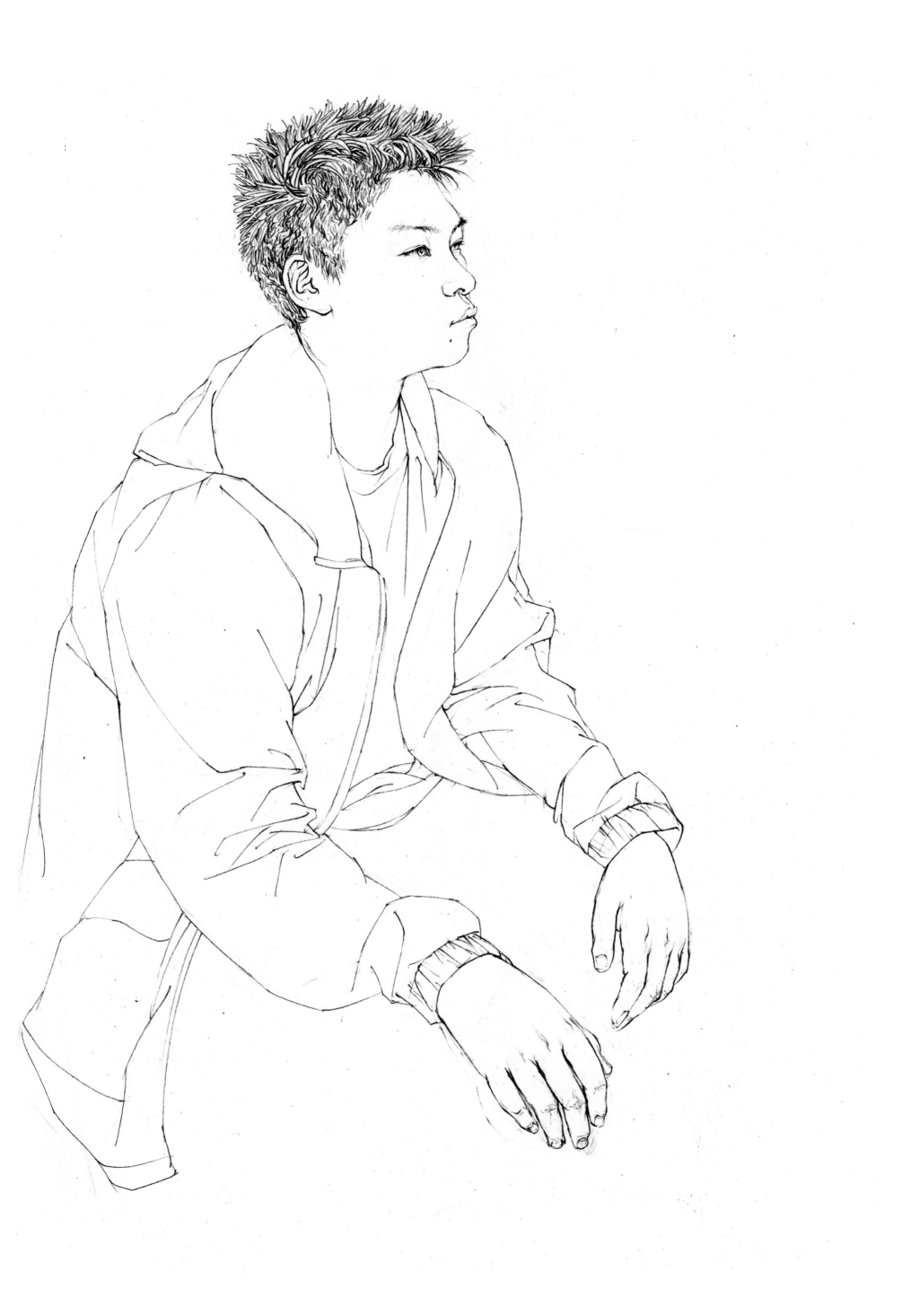

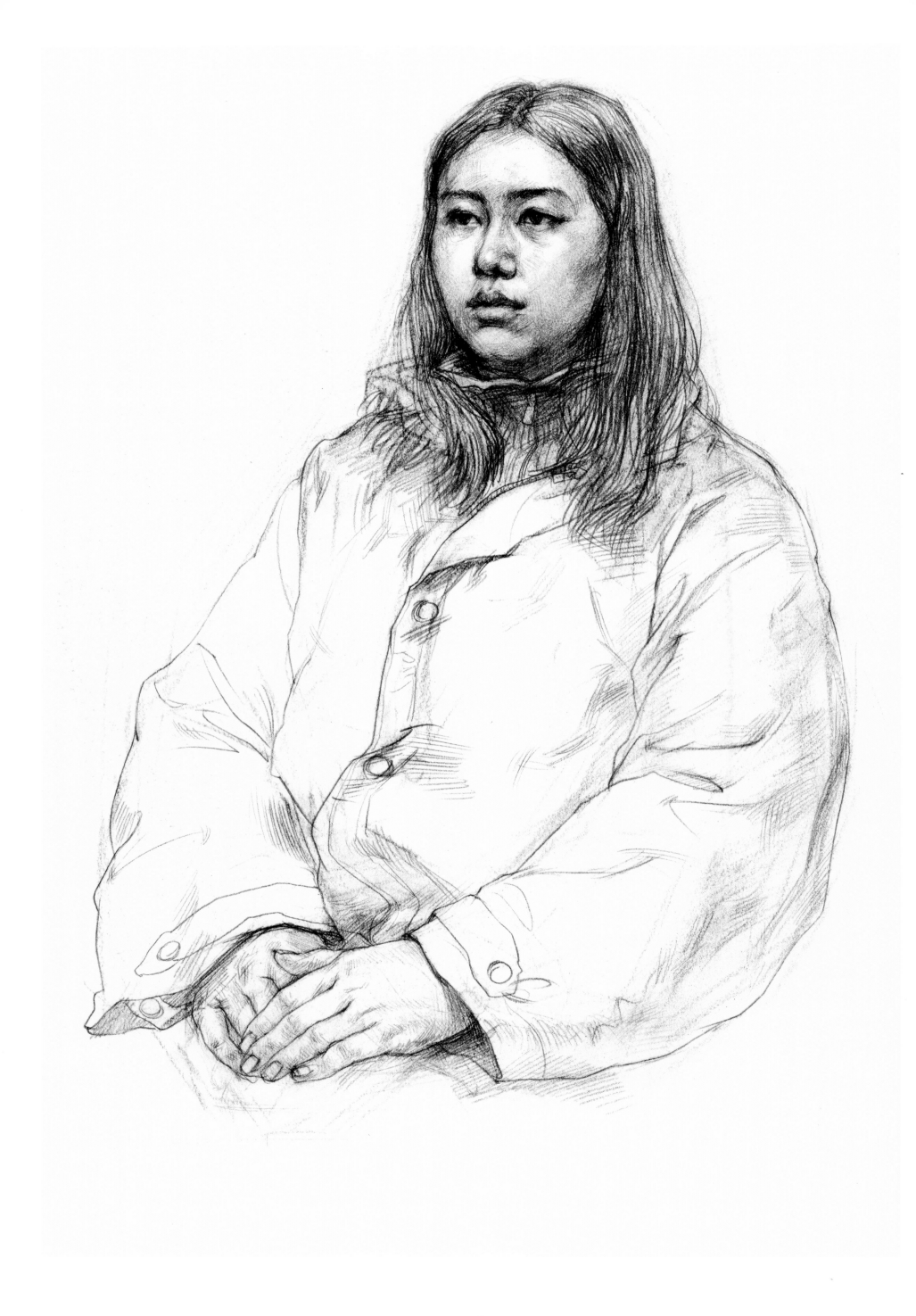

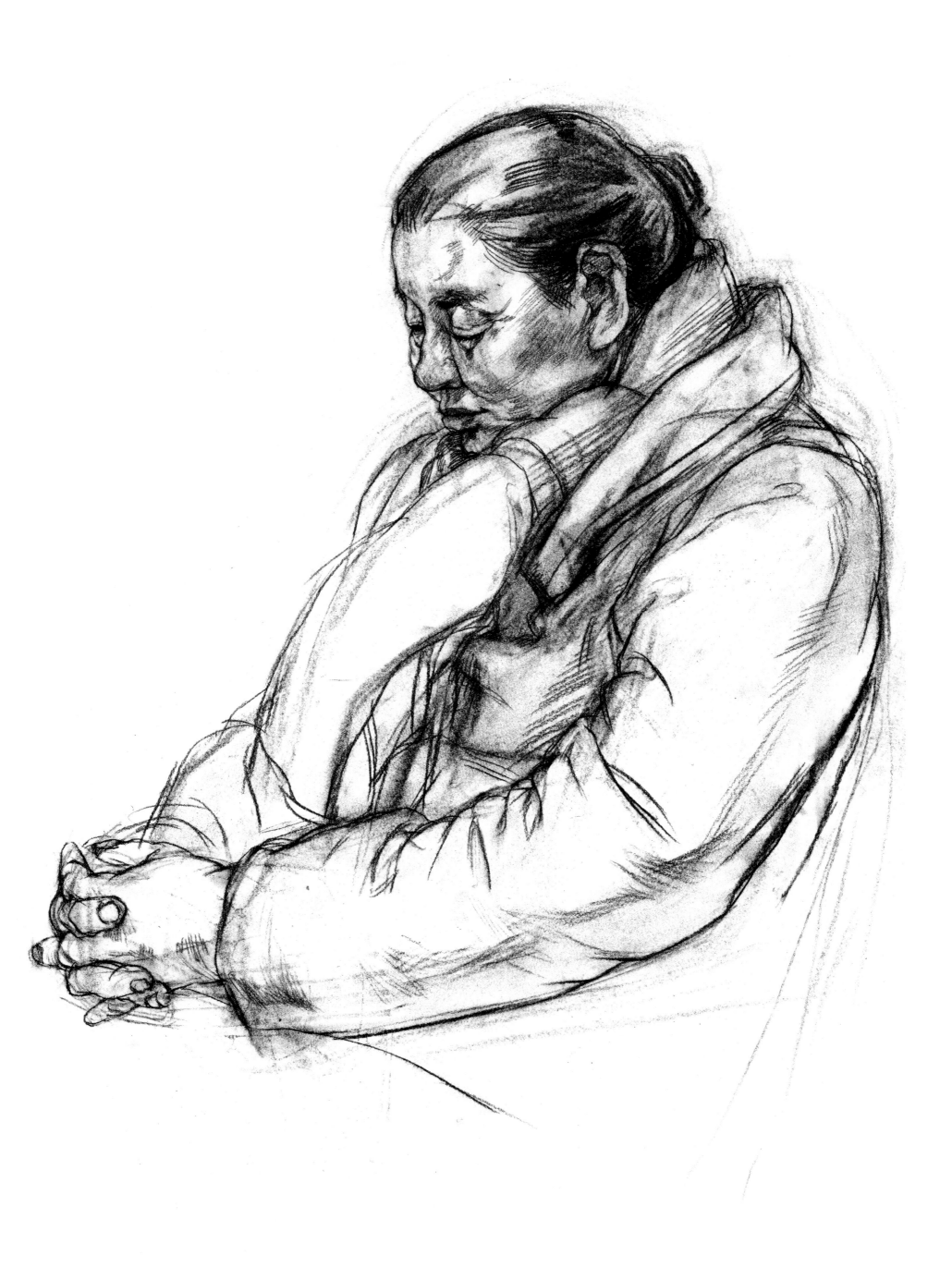

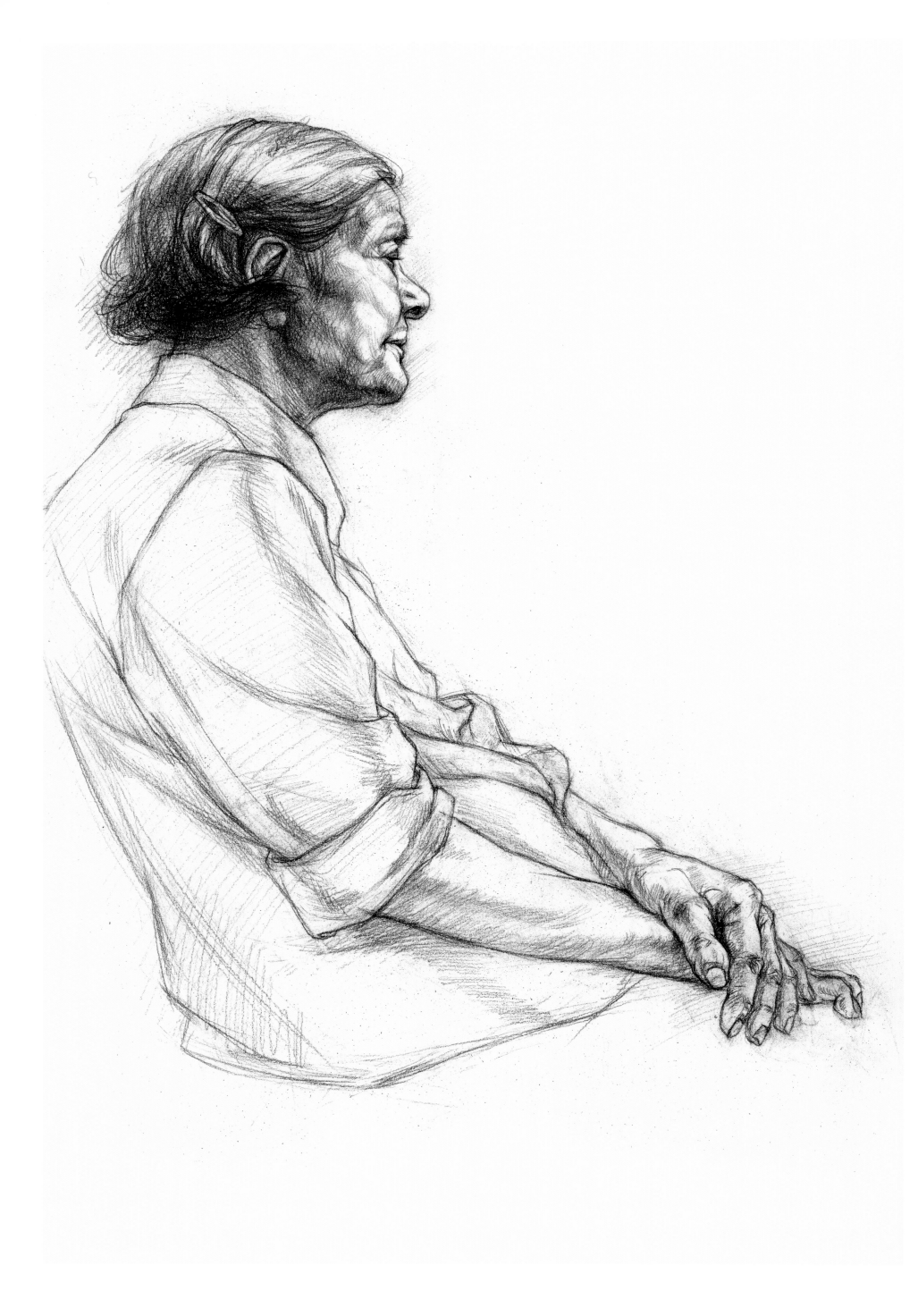

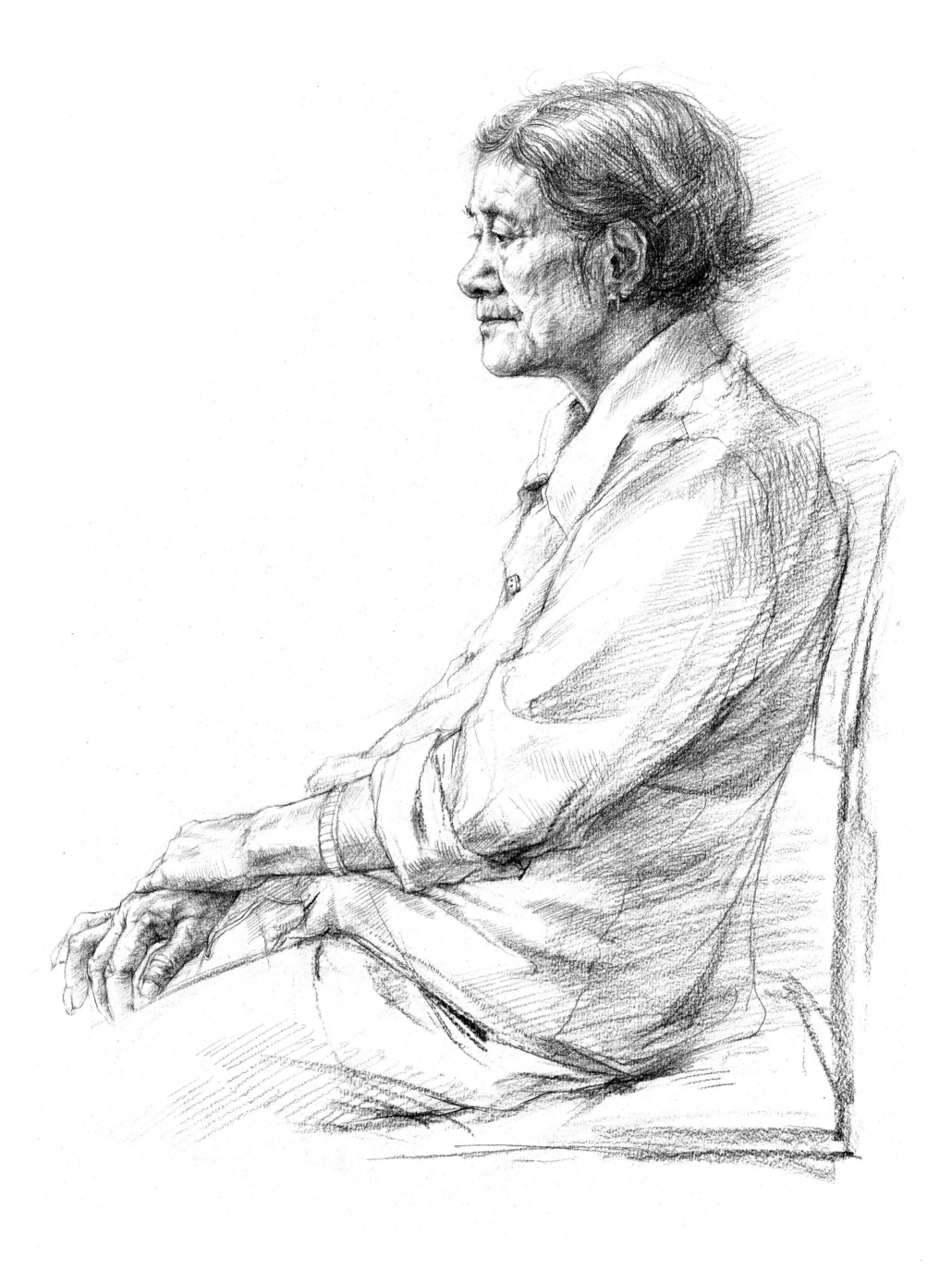

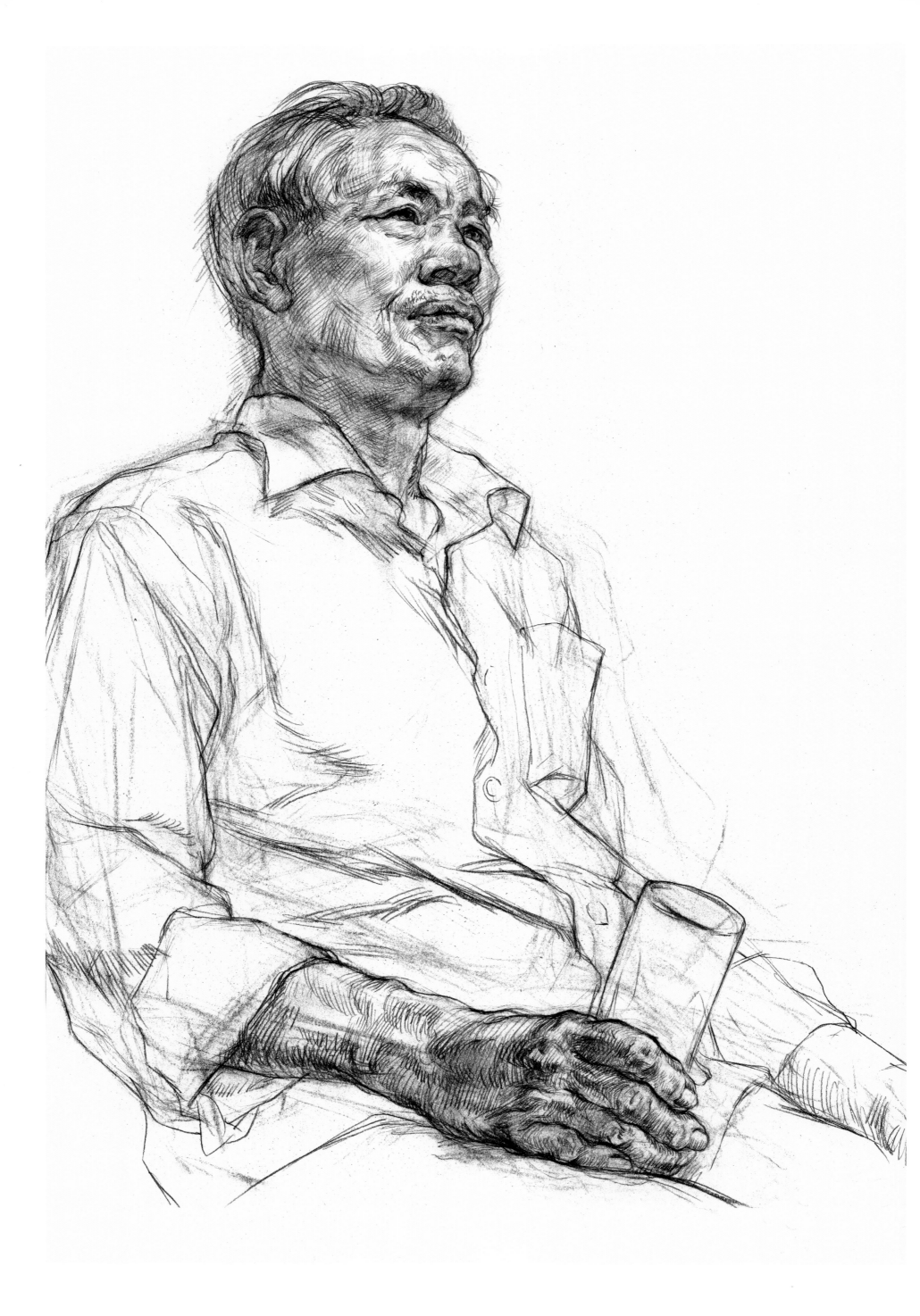

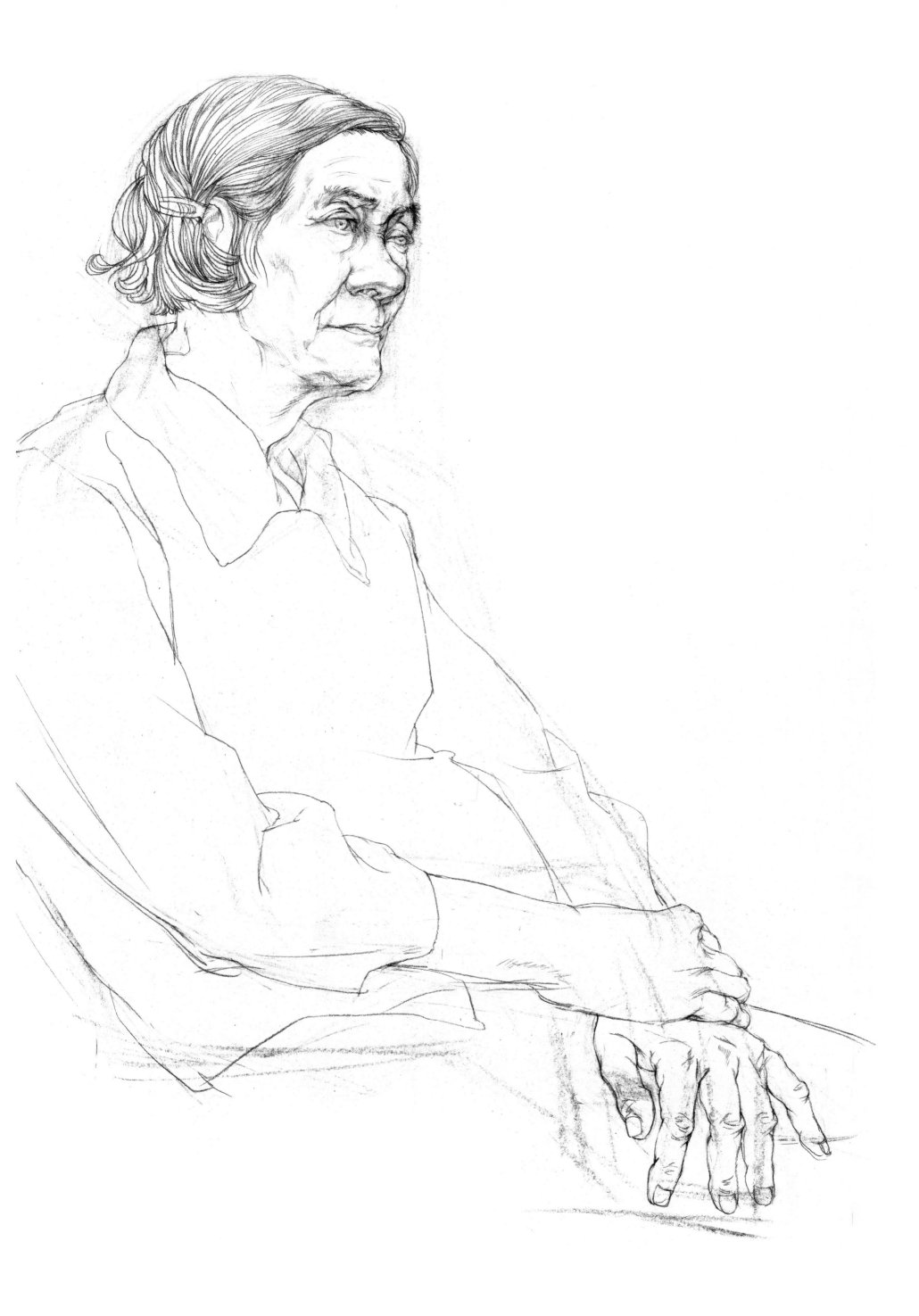

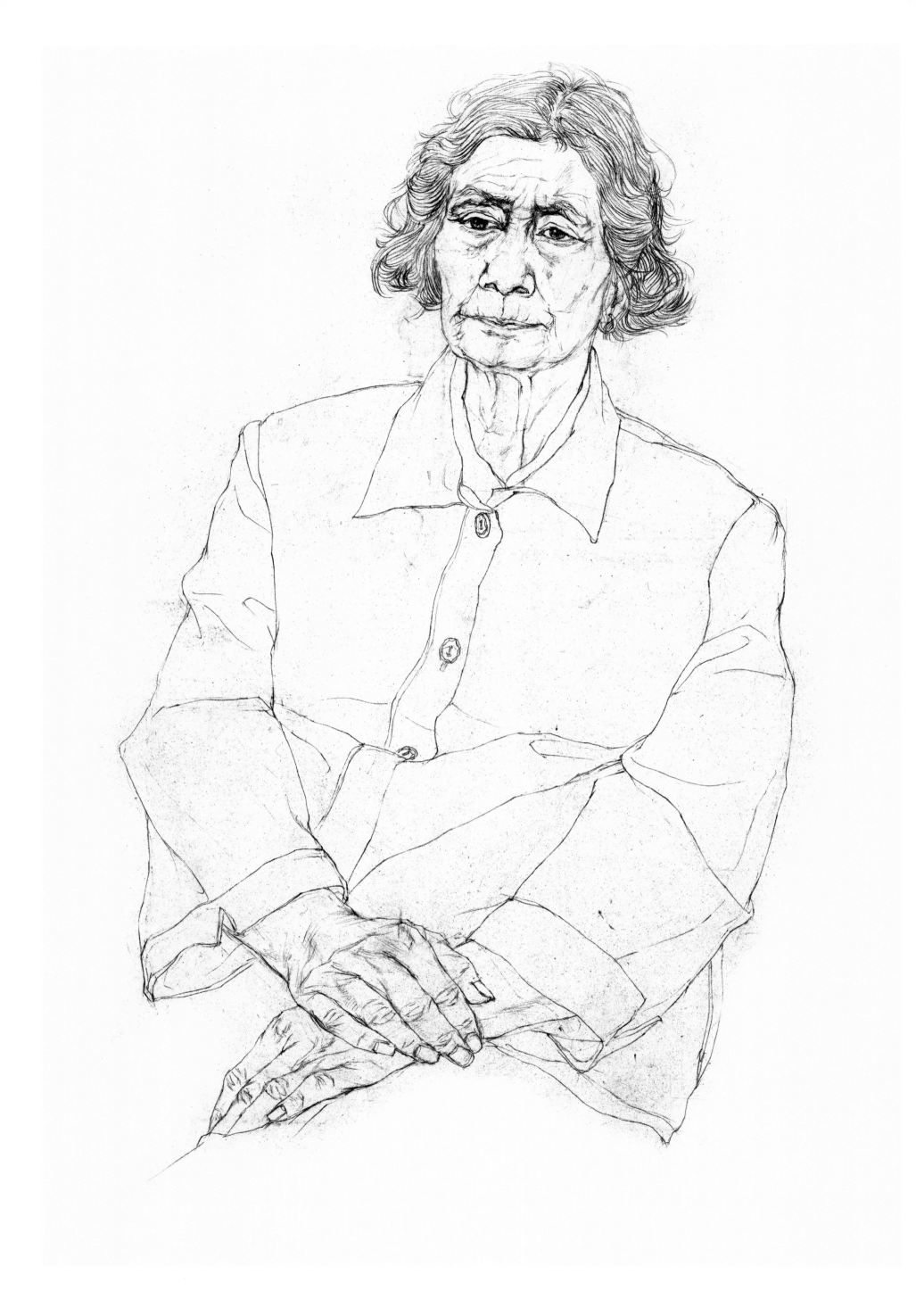

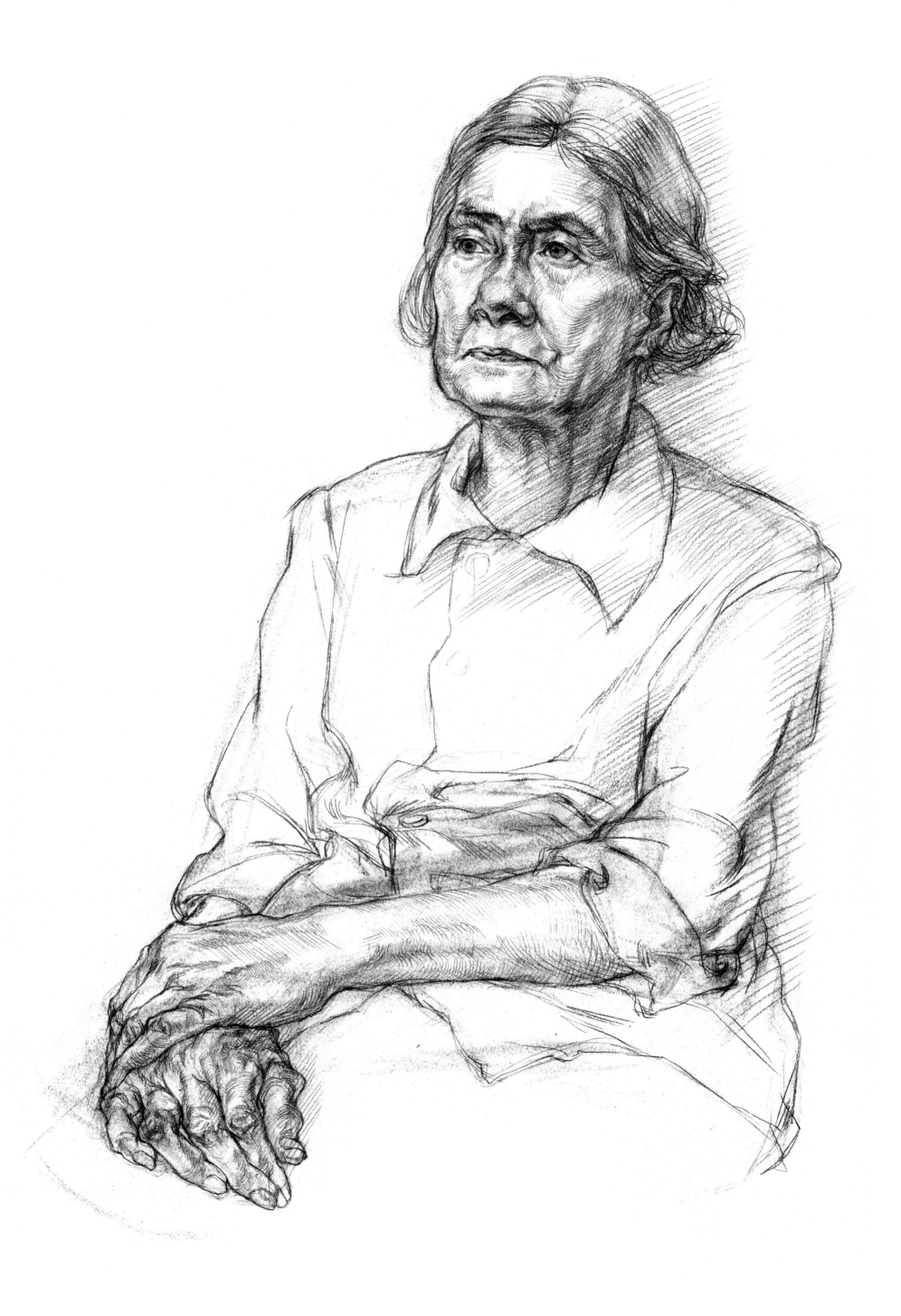

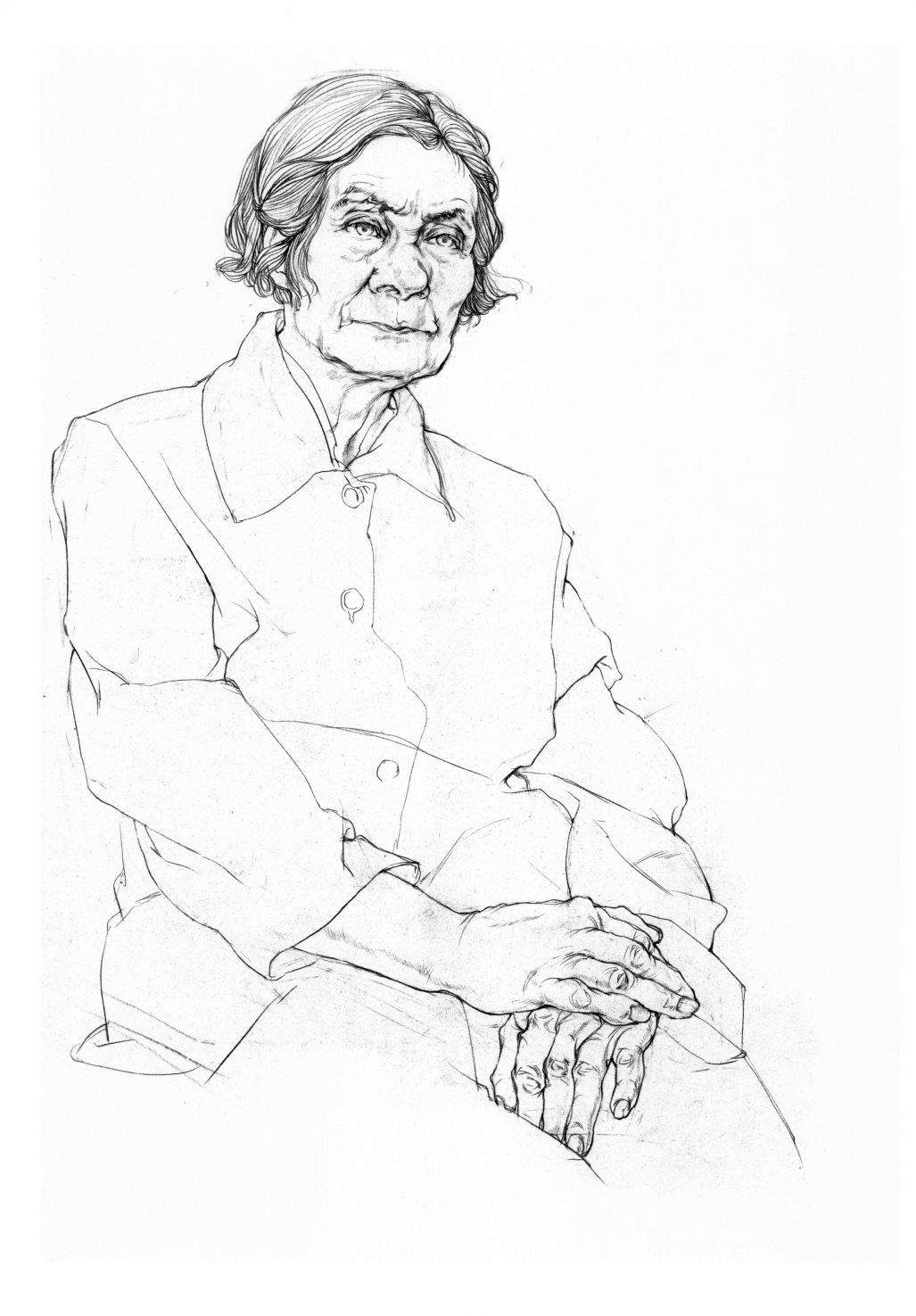

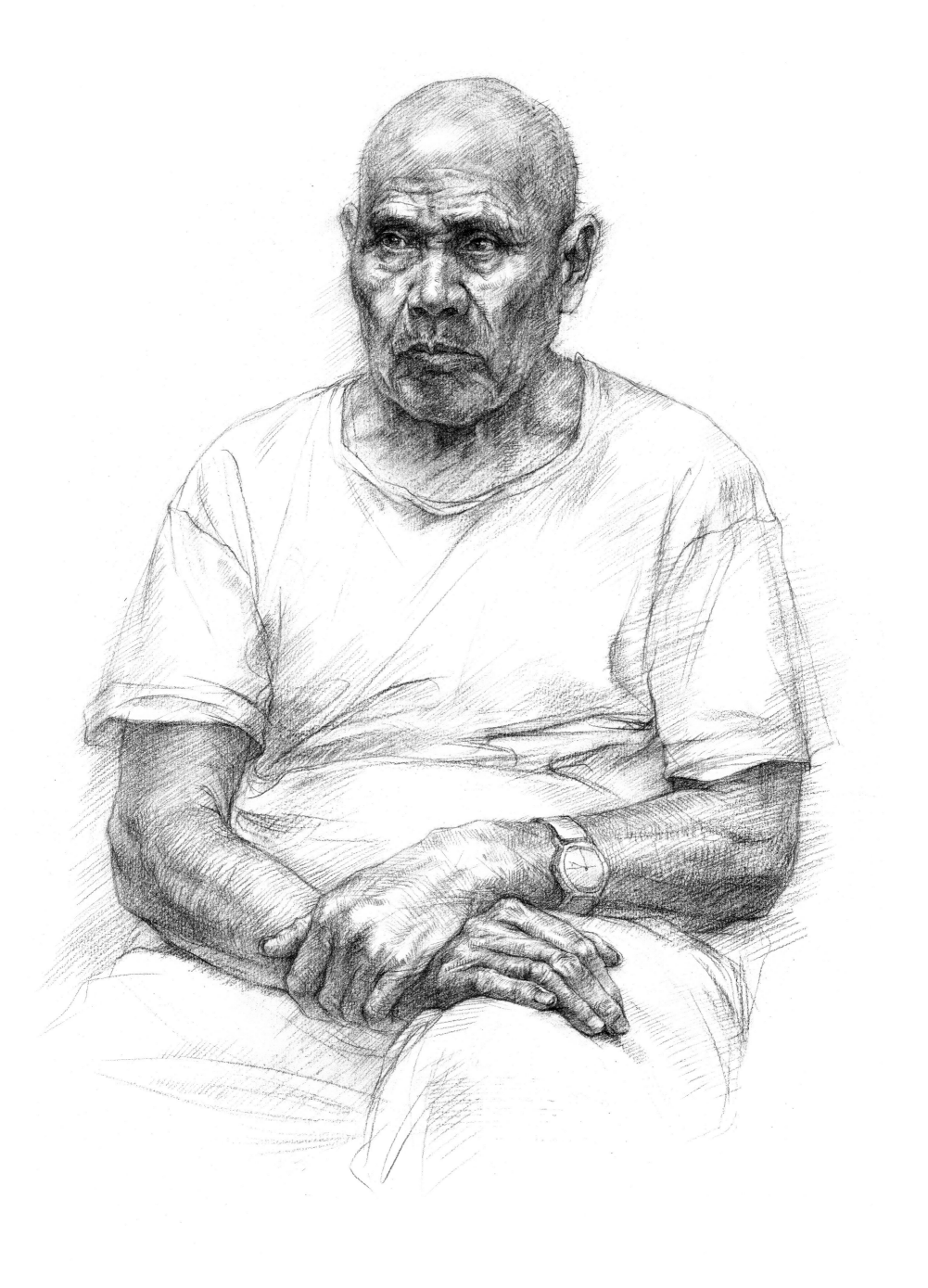

125

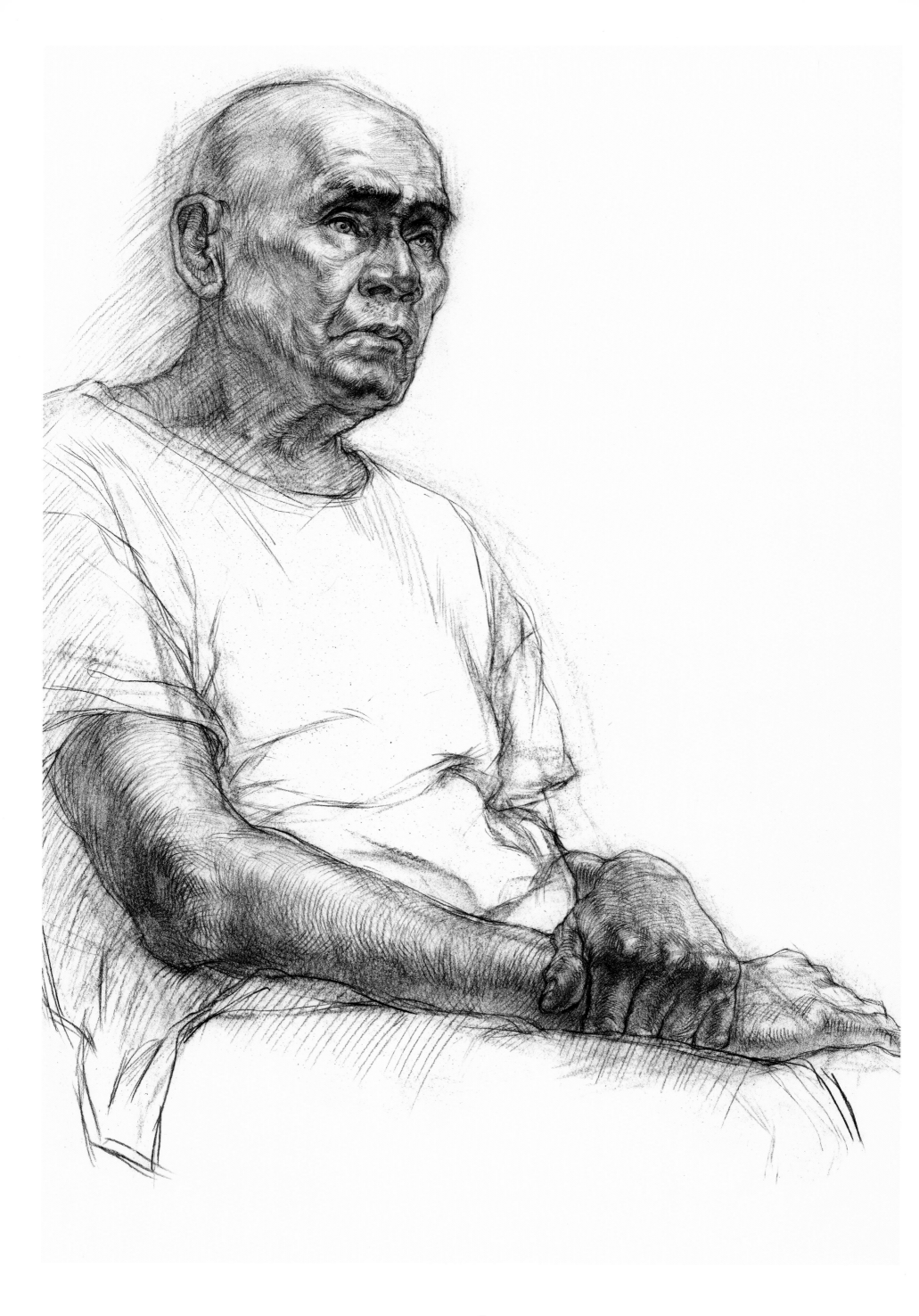

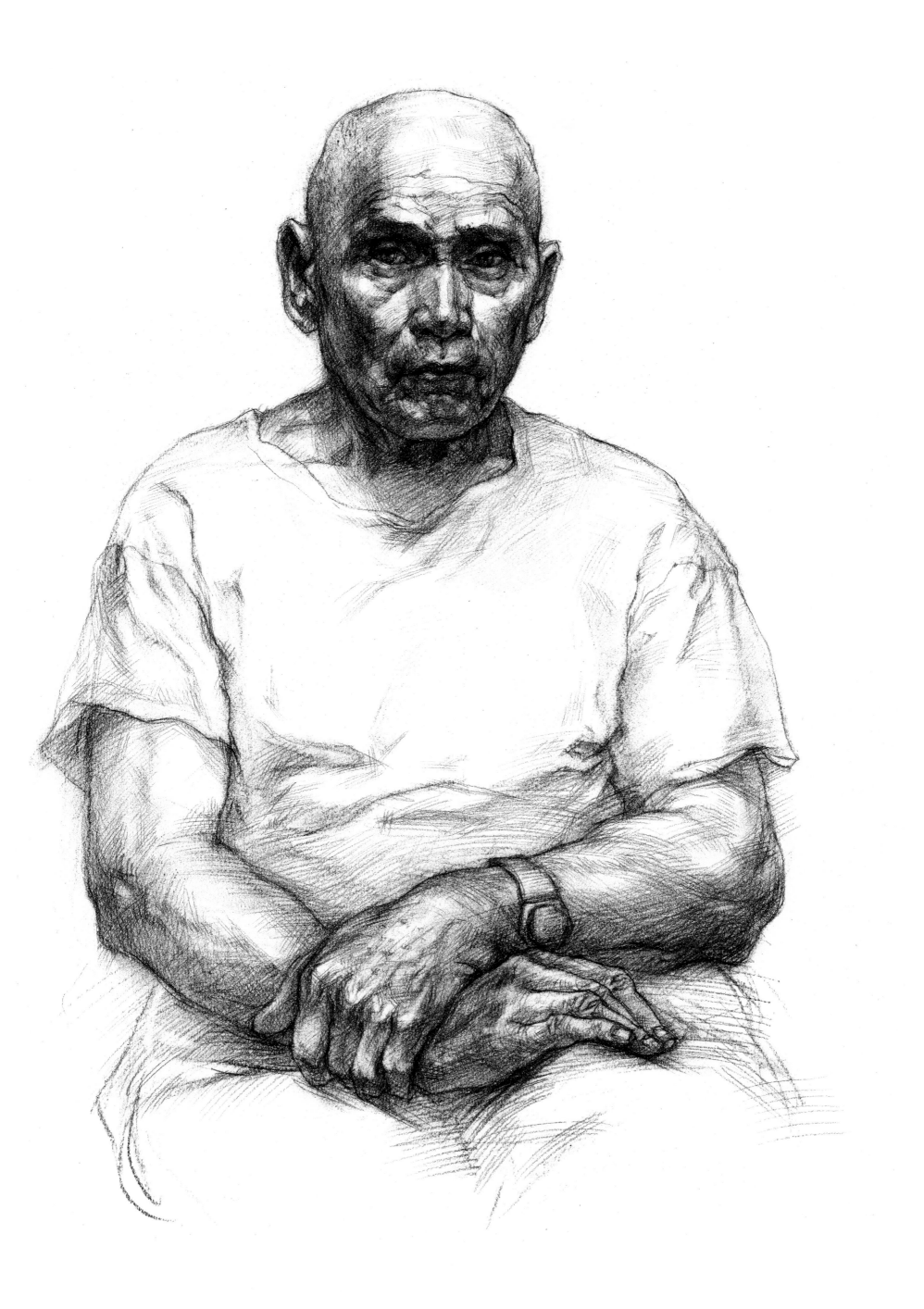

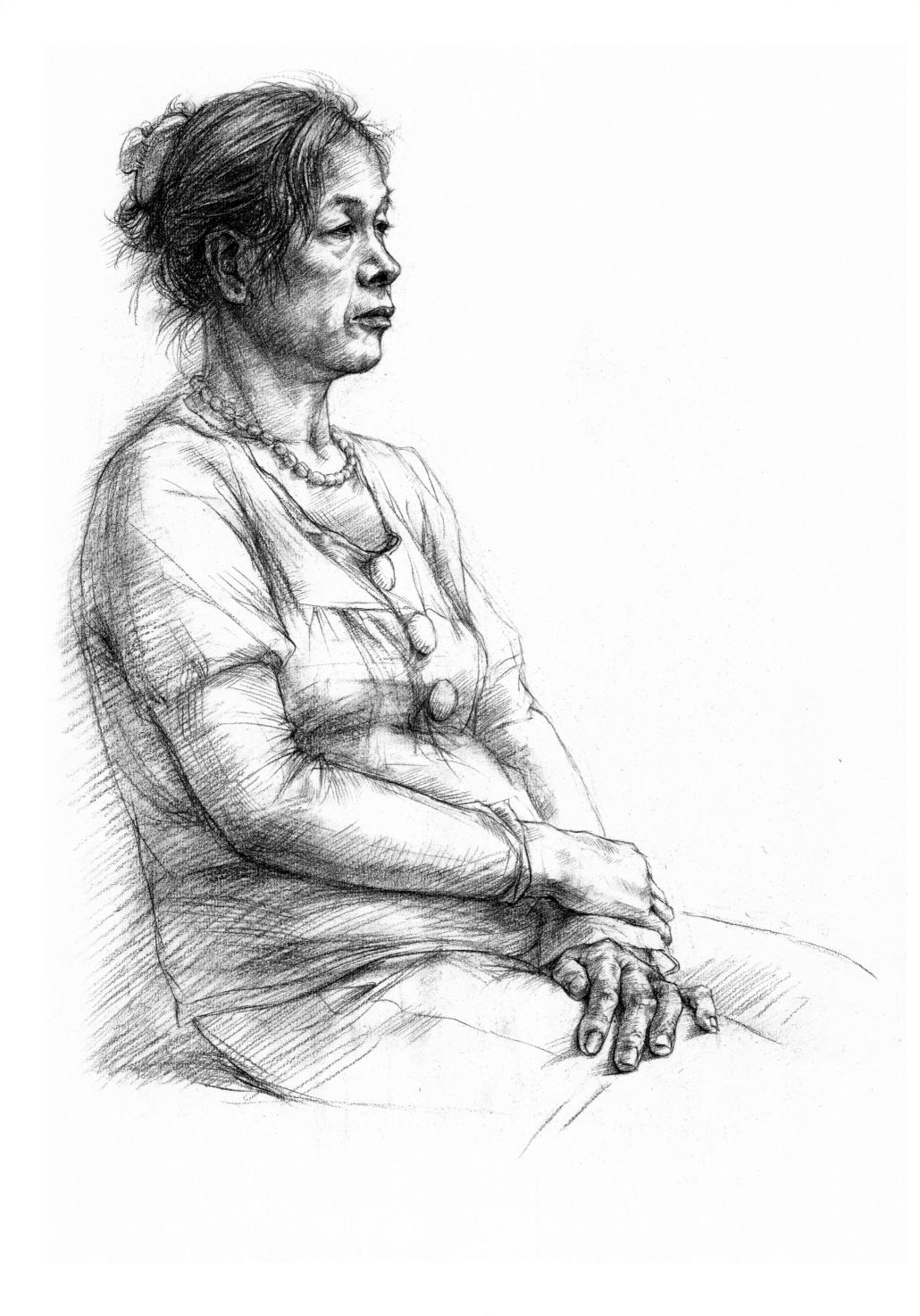

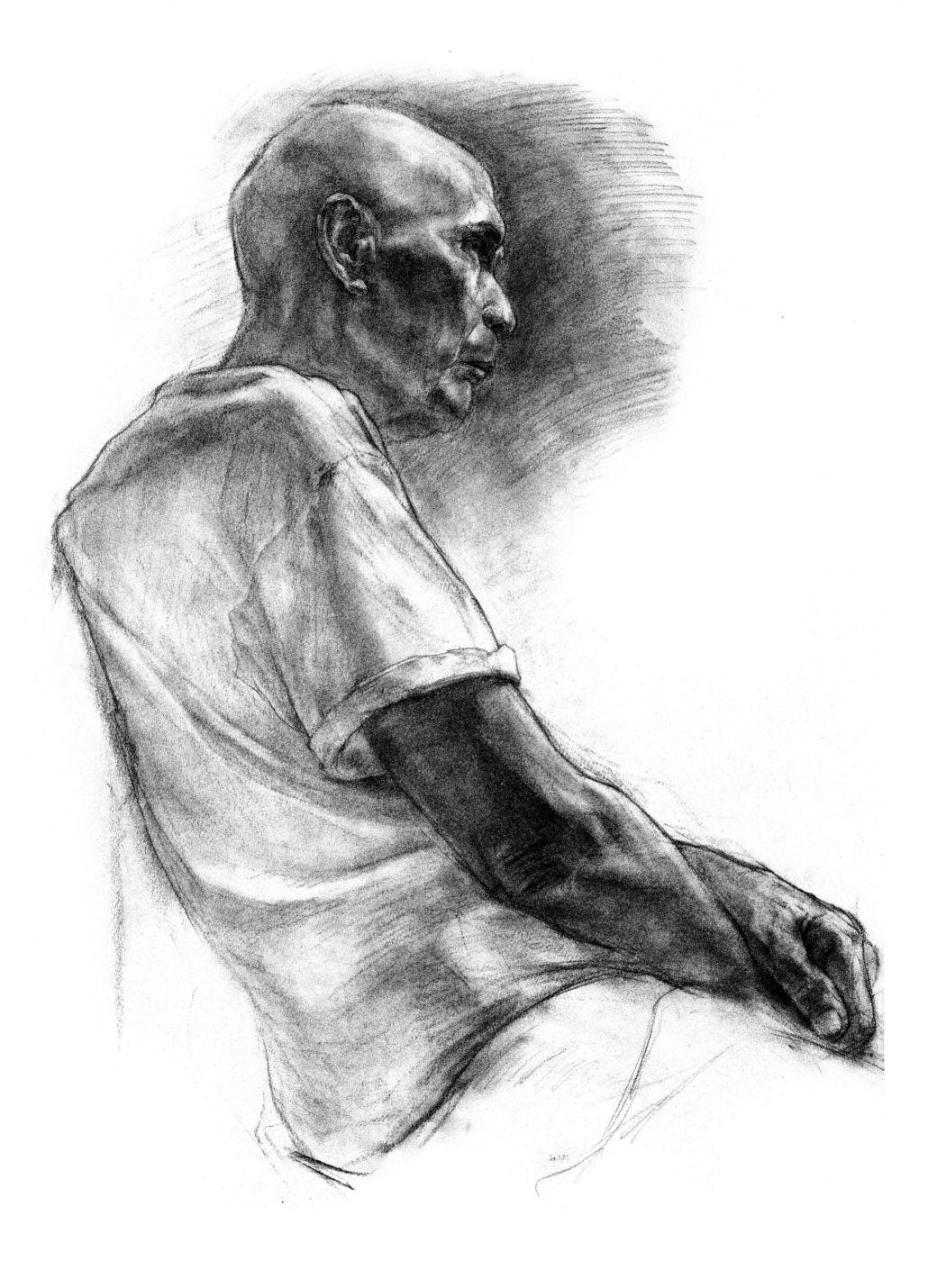

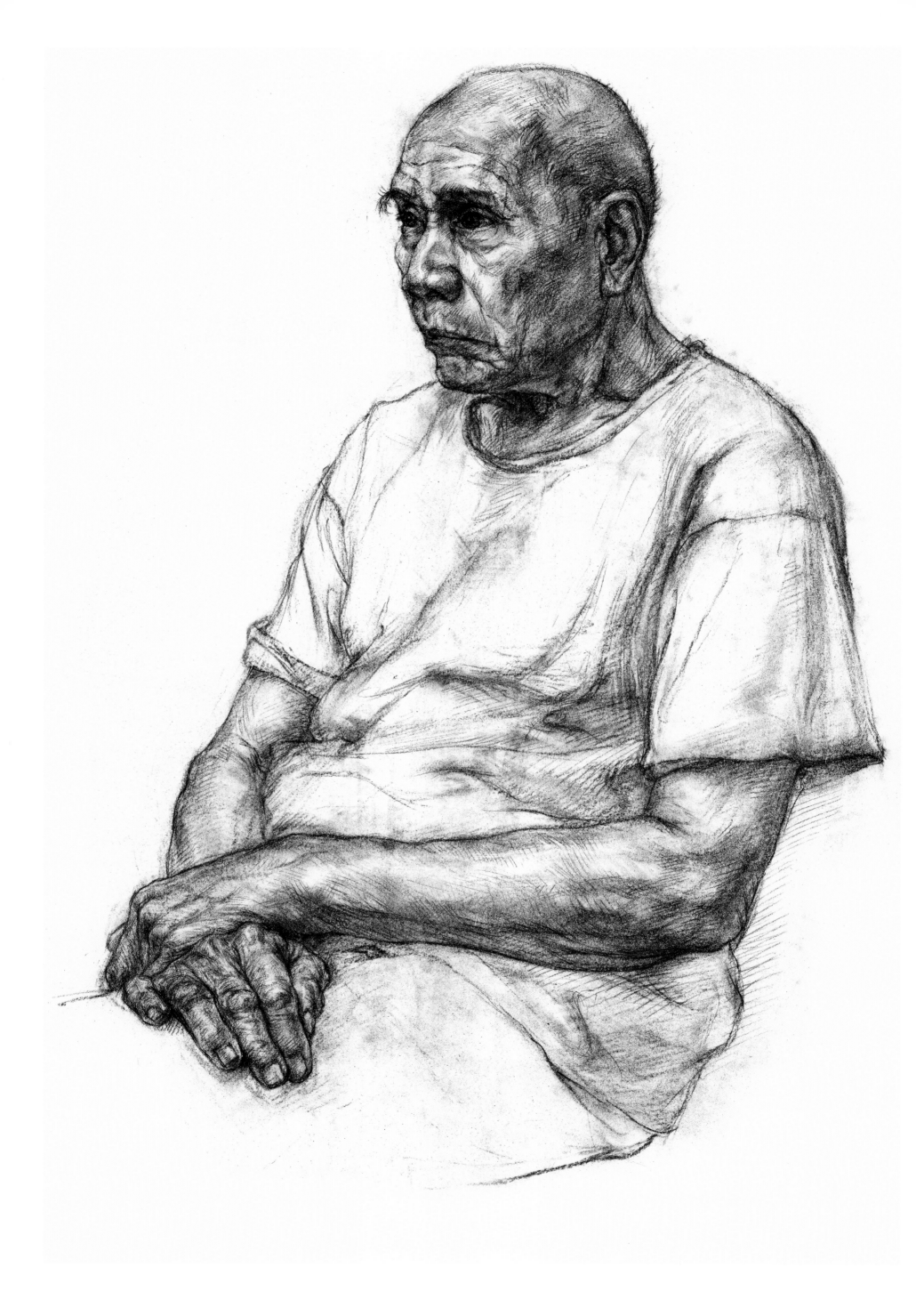

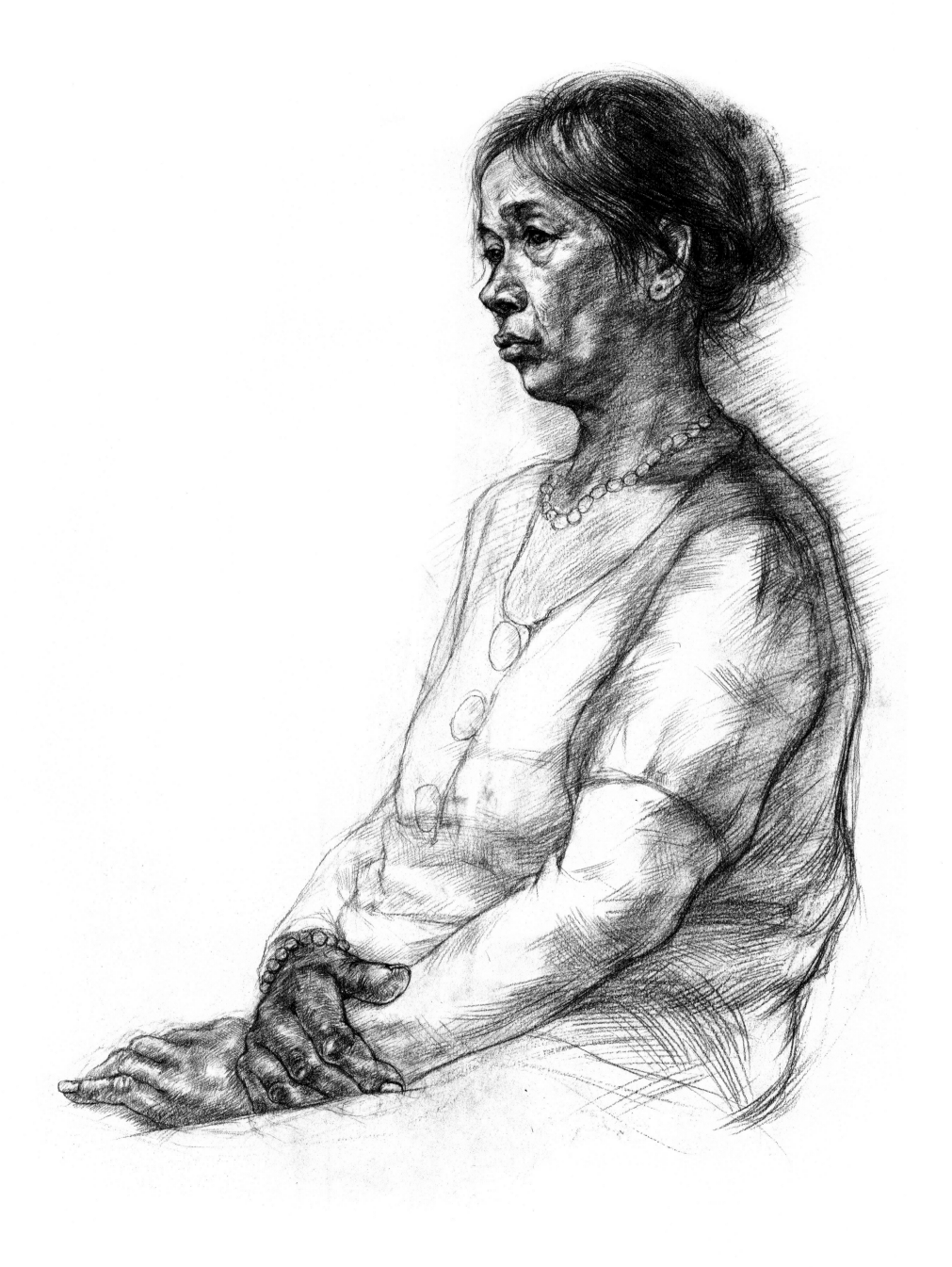

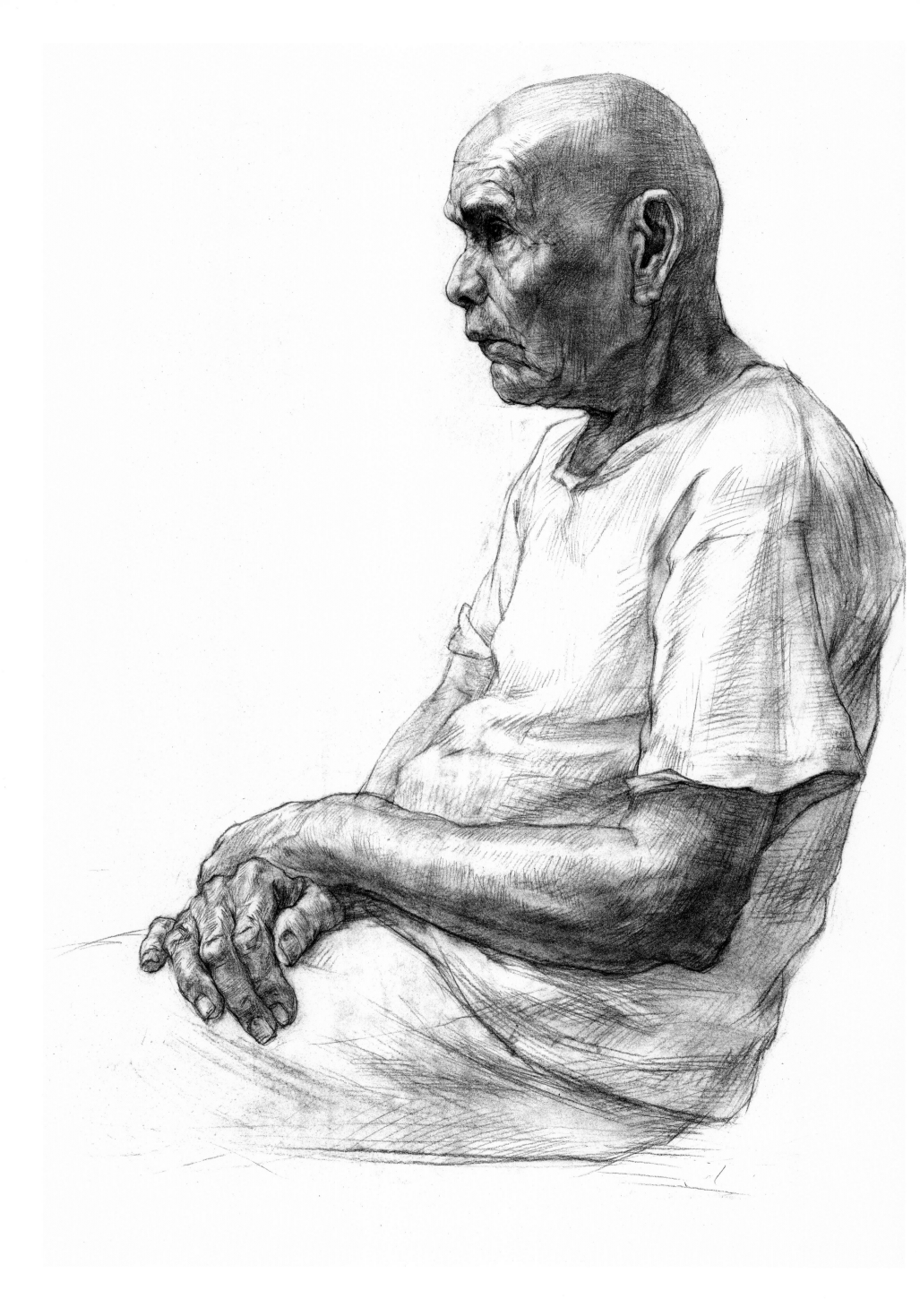

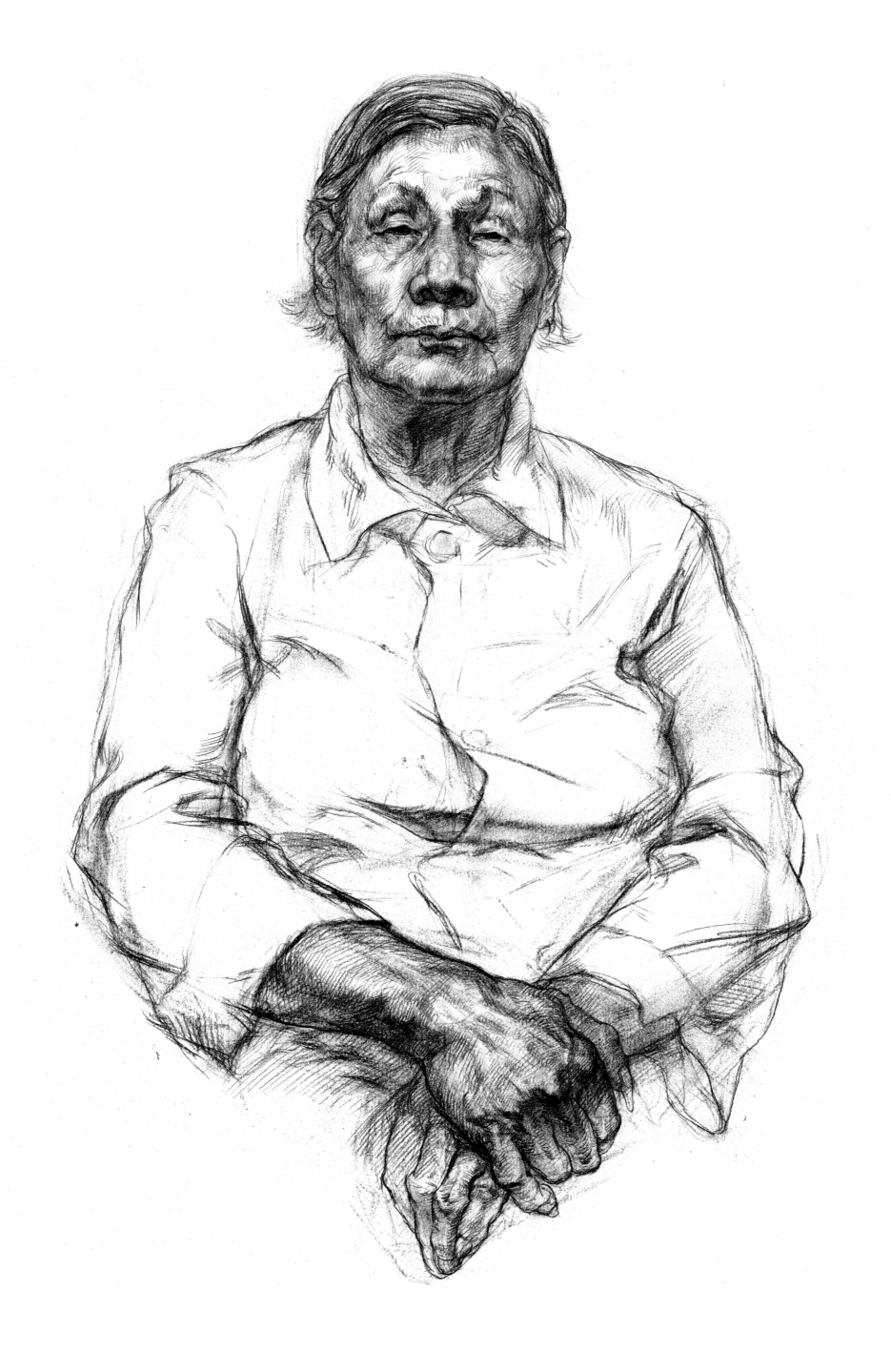

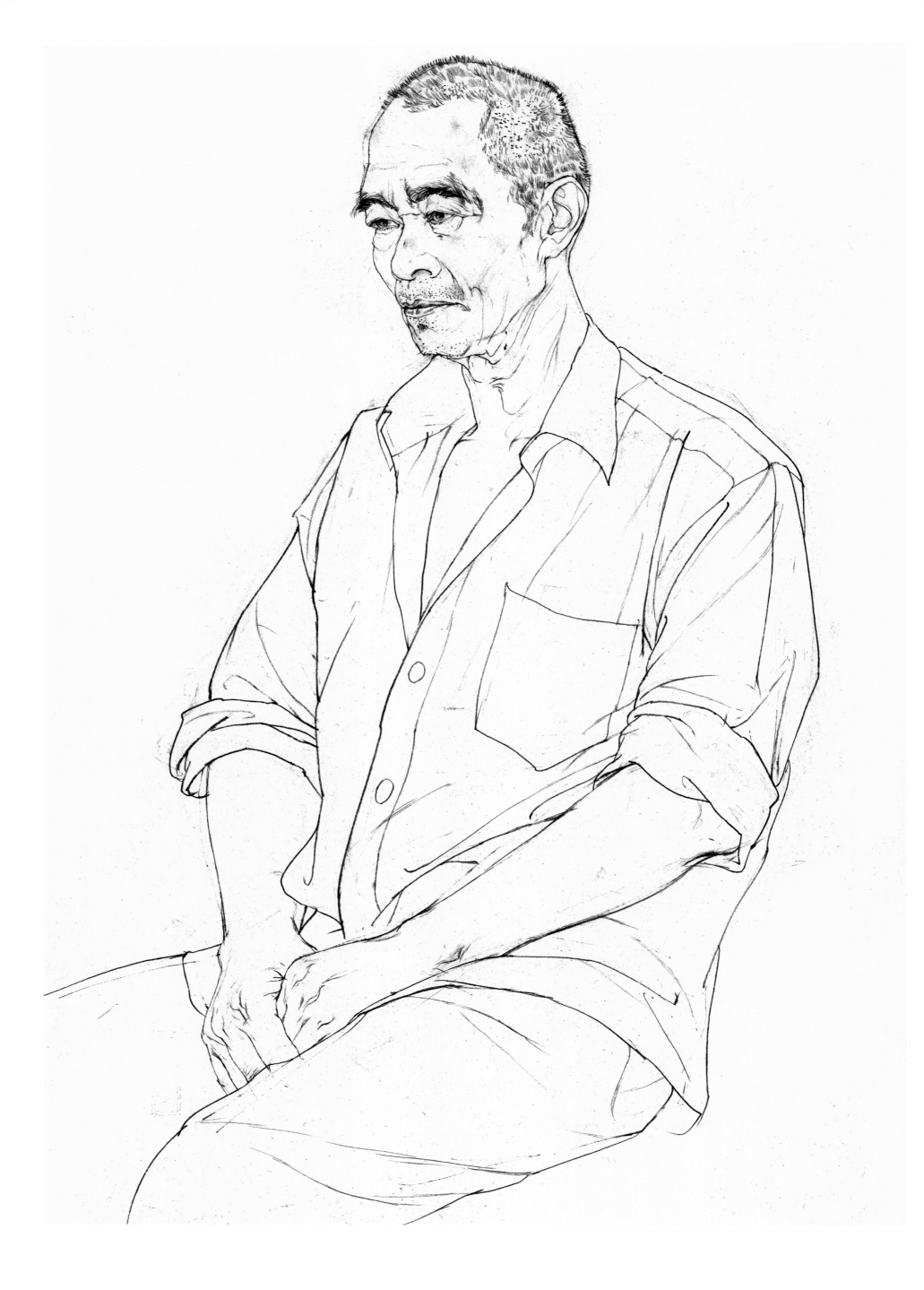

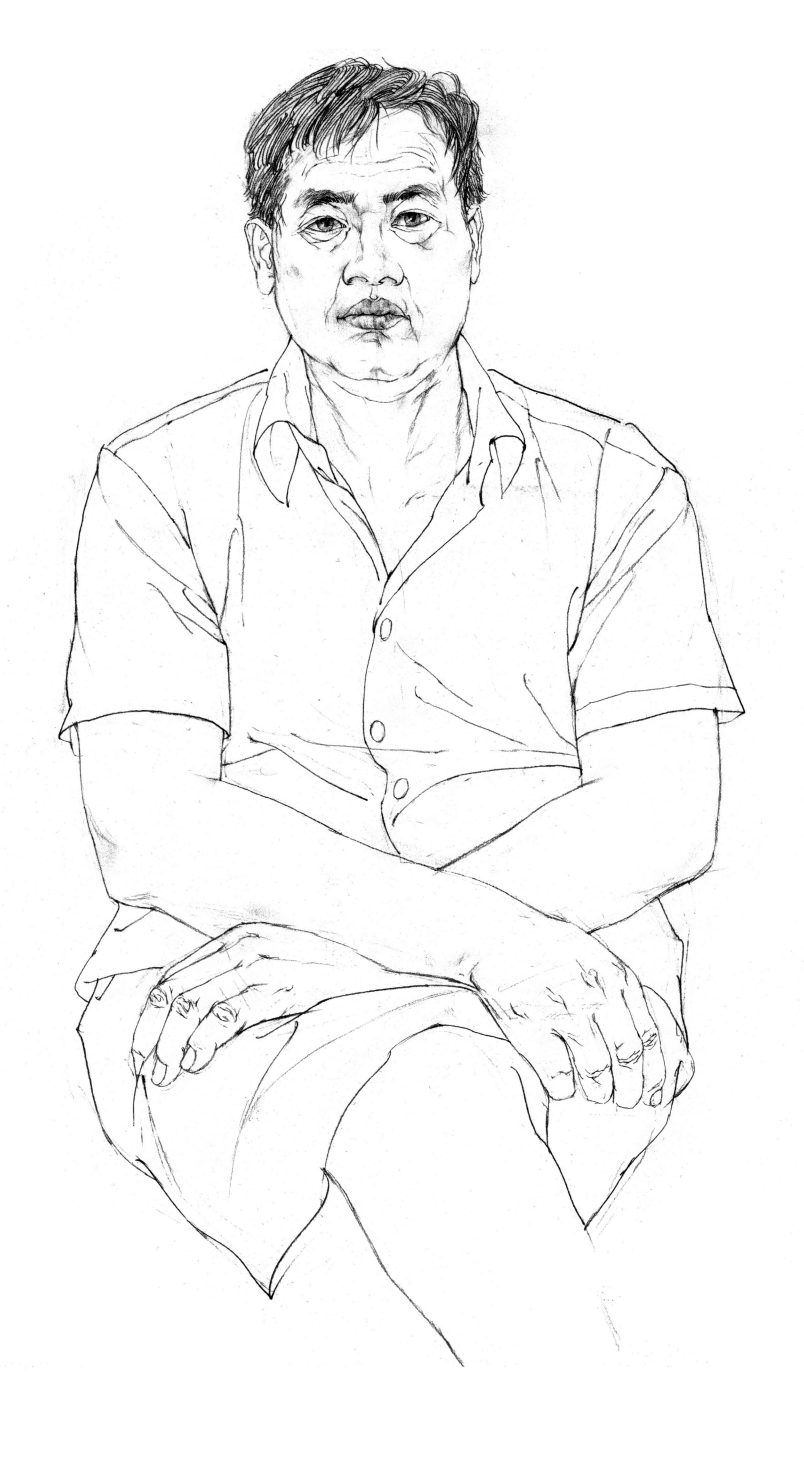

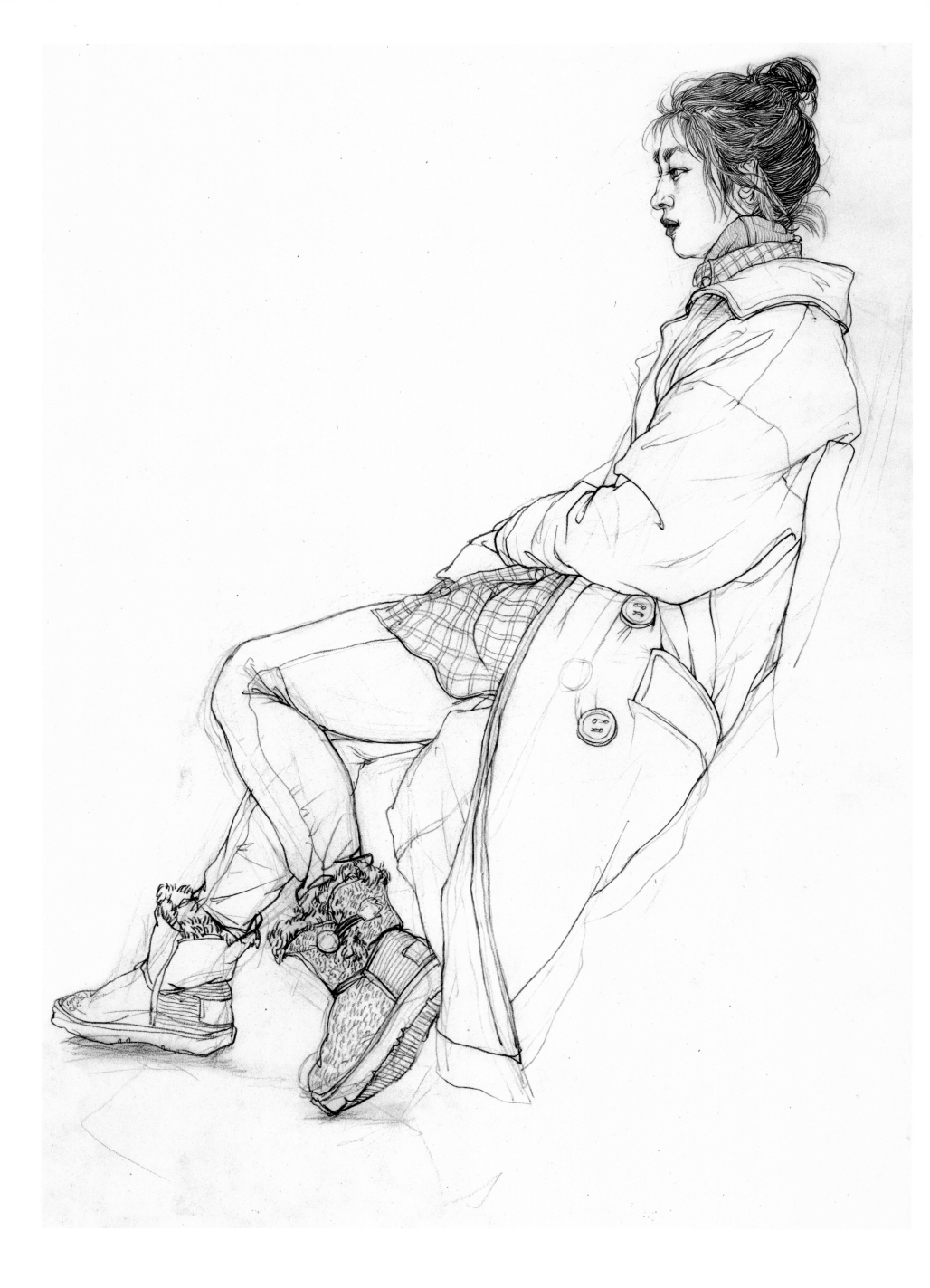

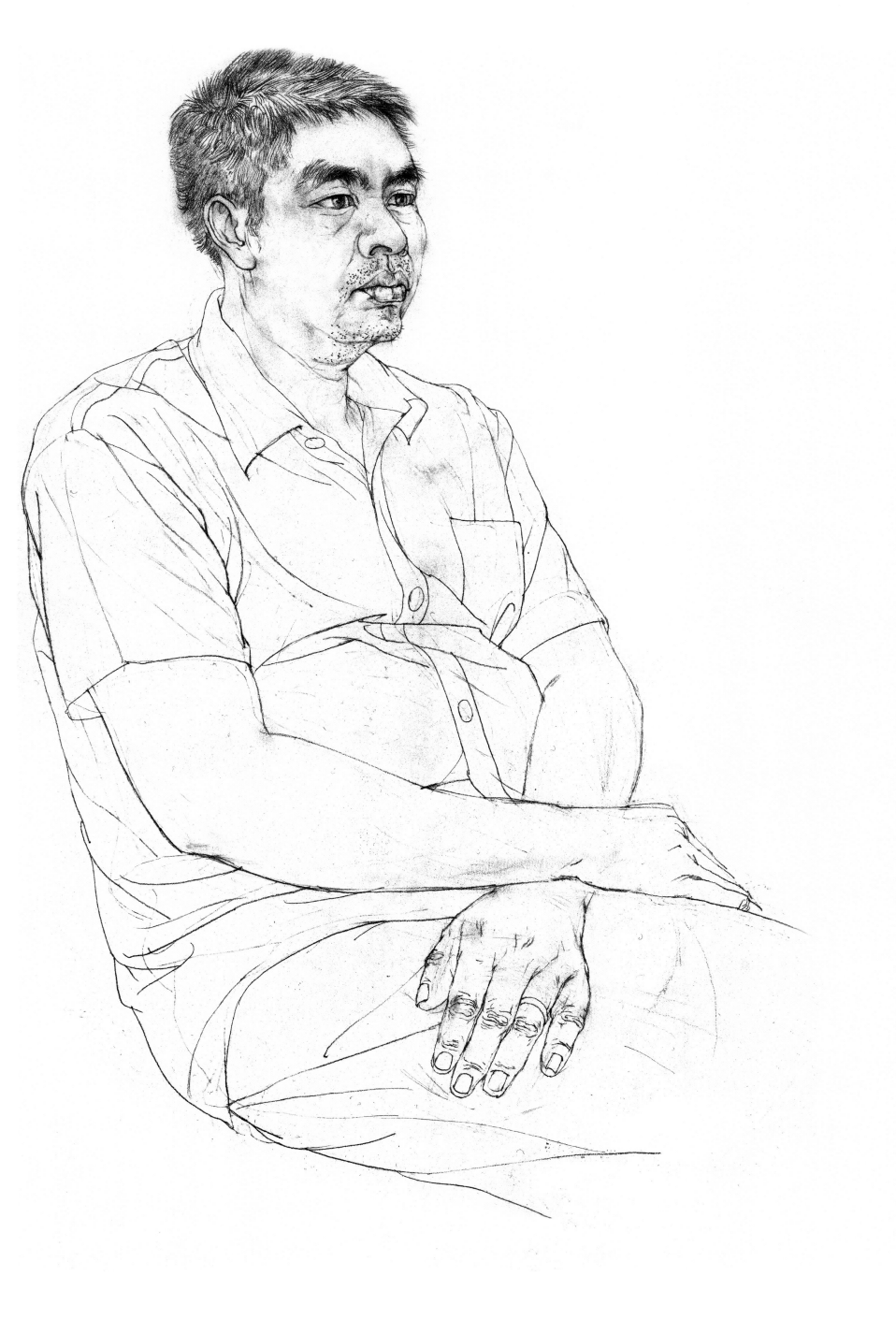

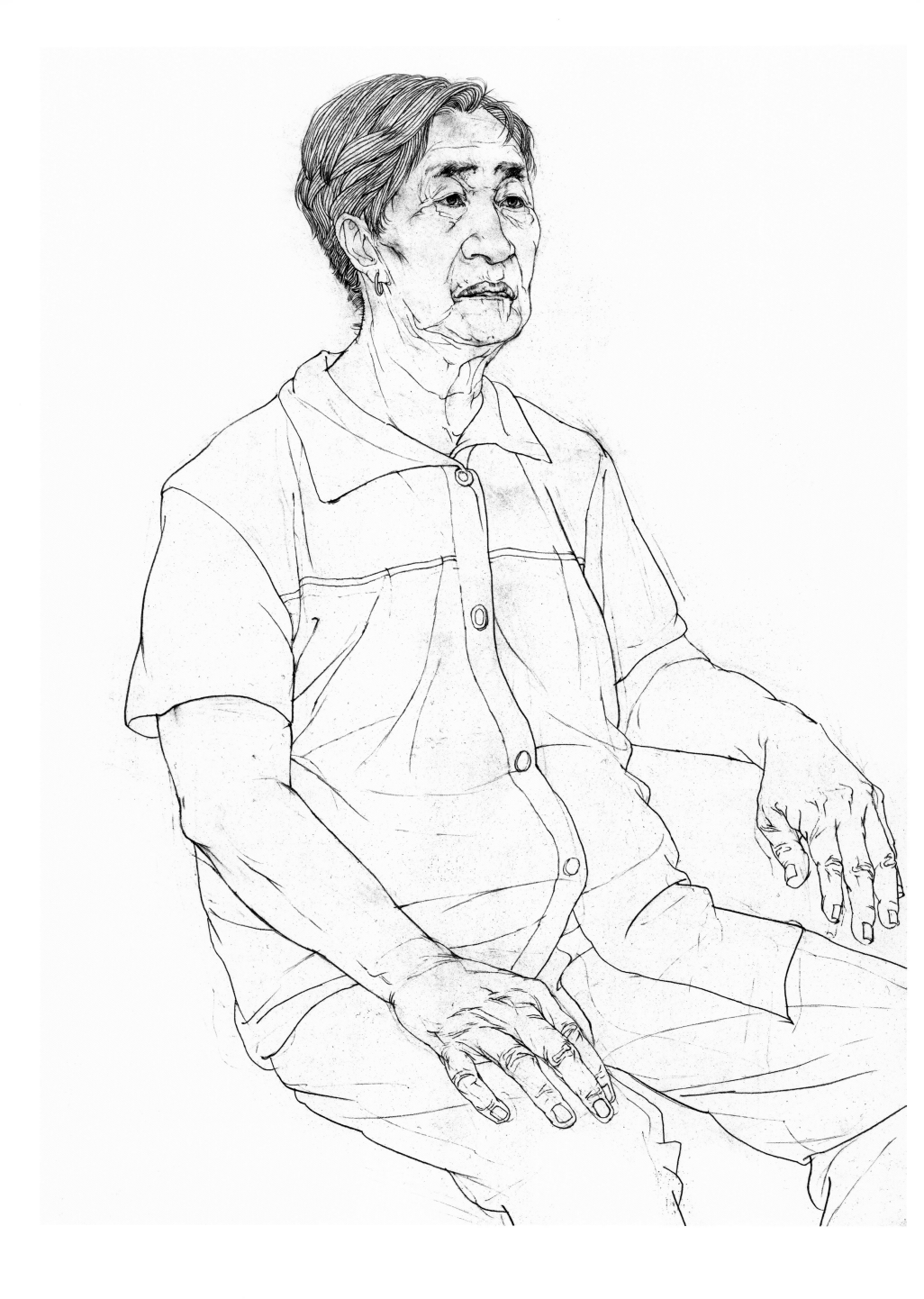

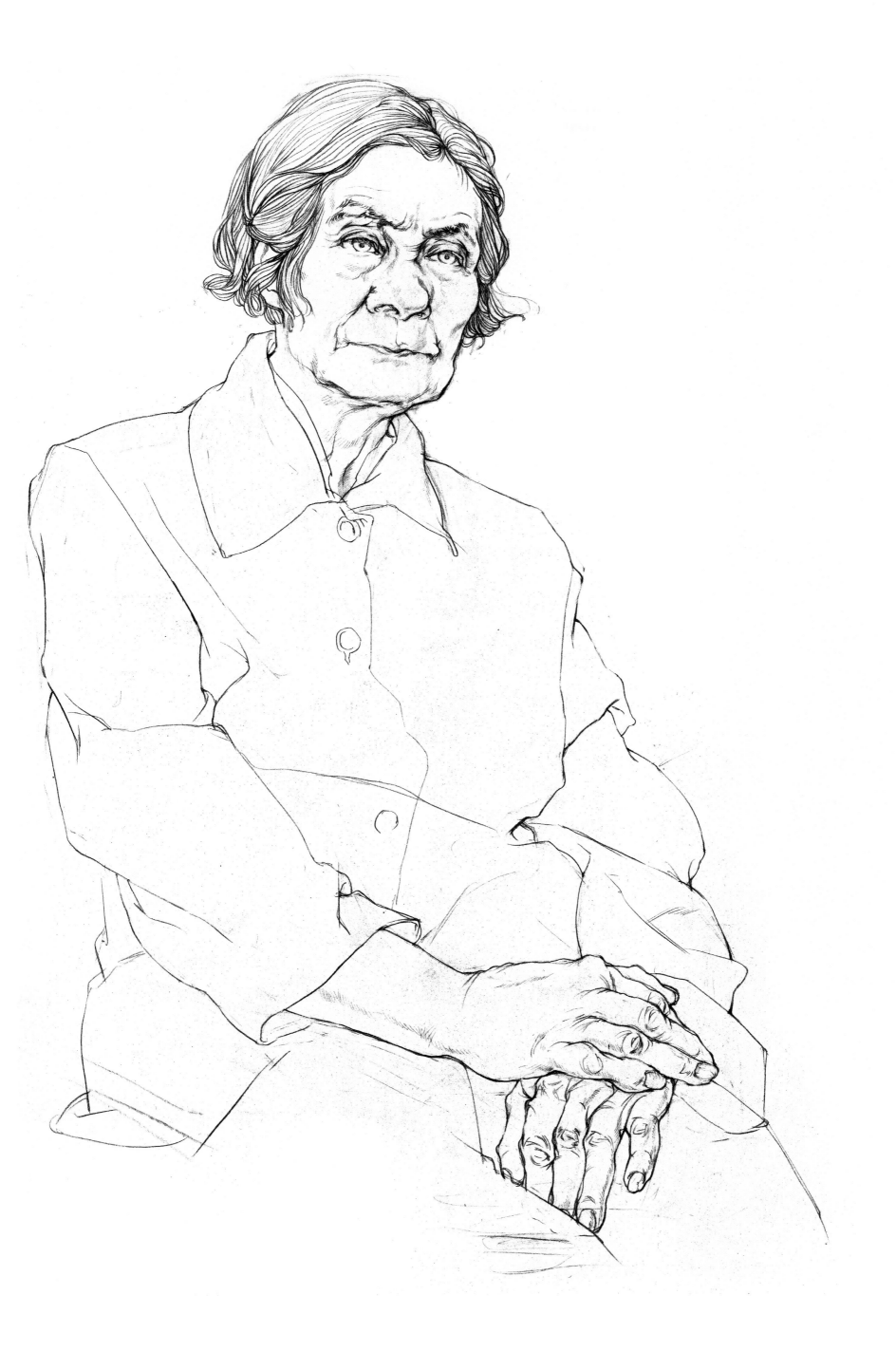

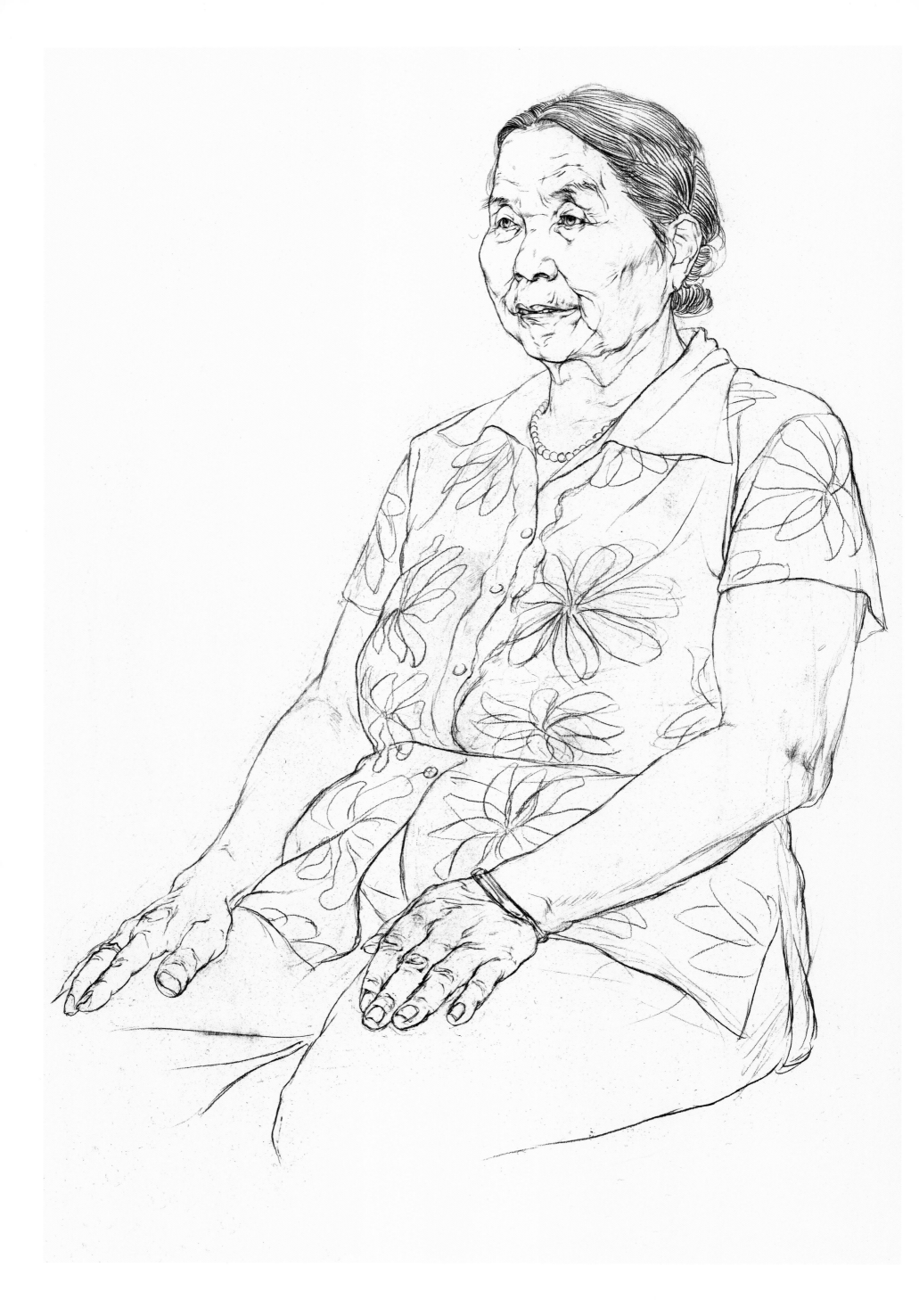

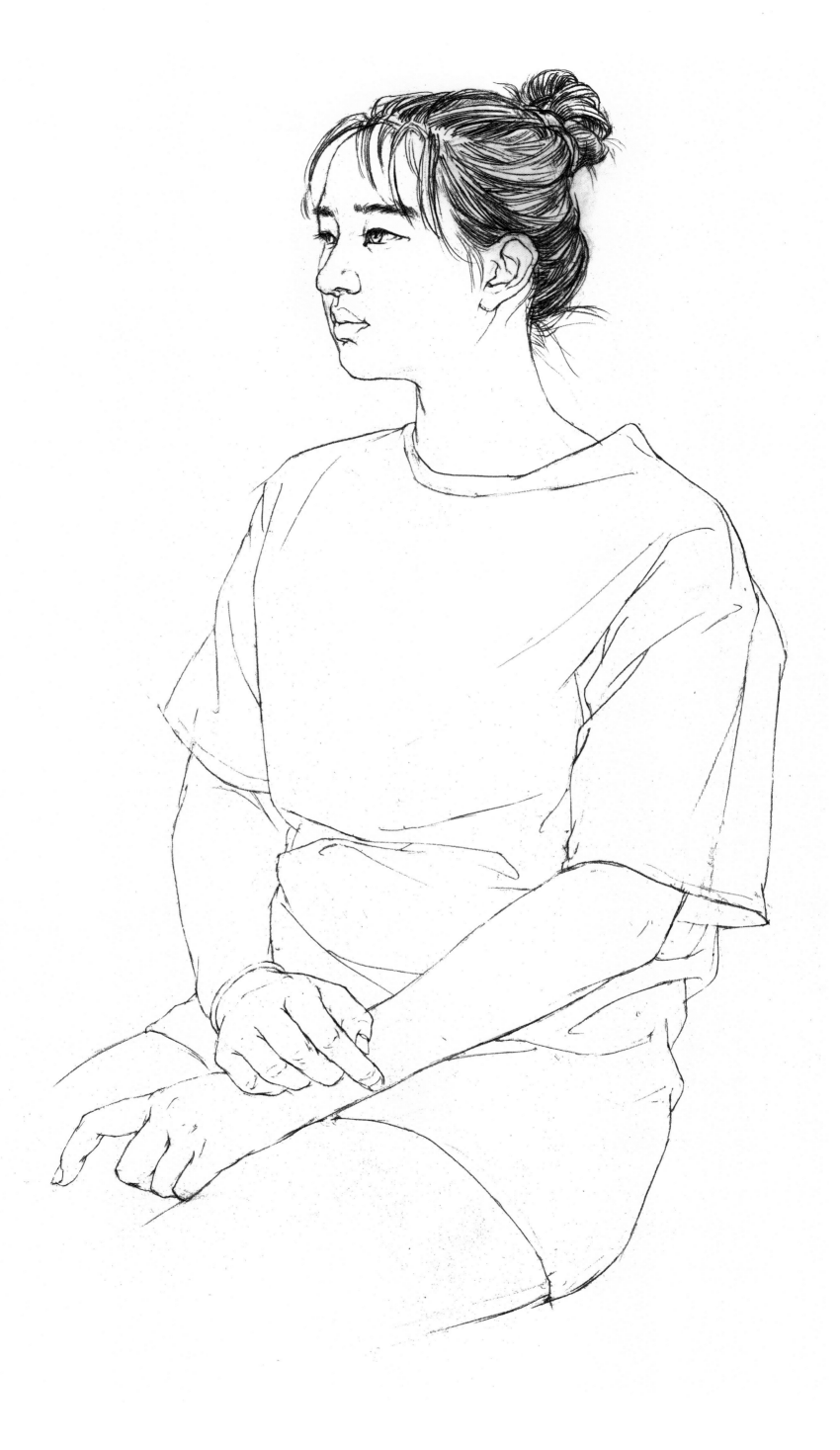

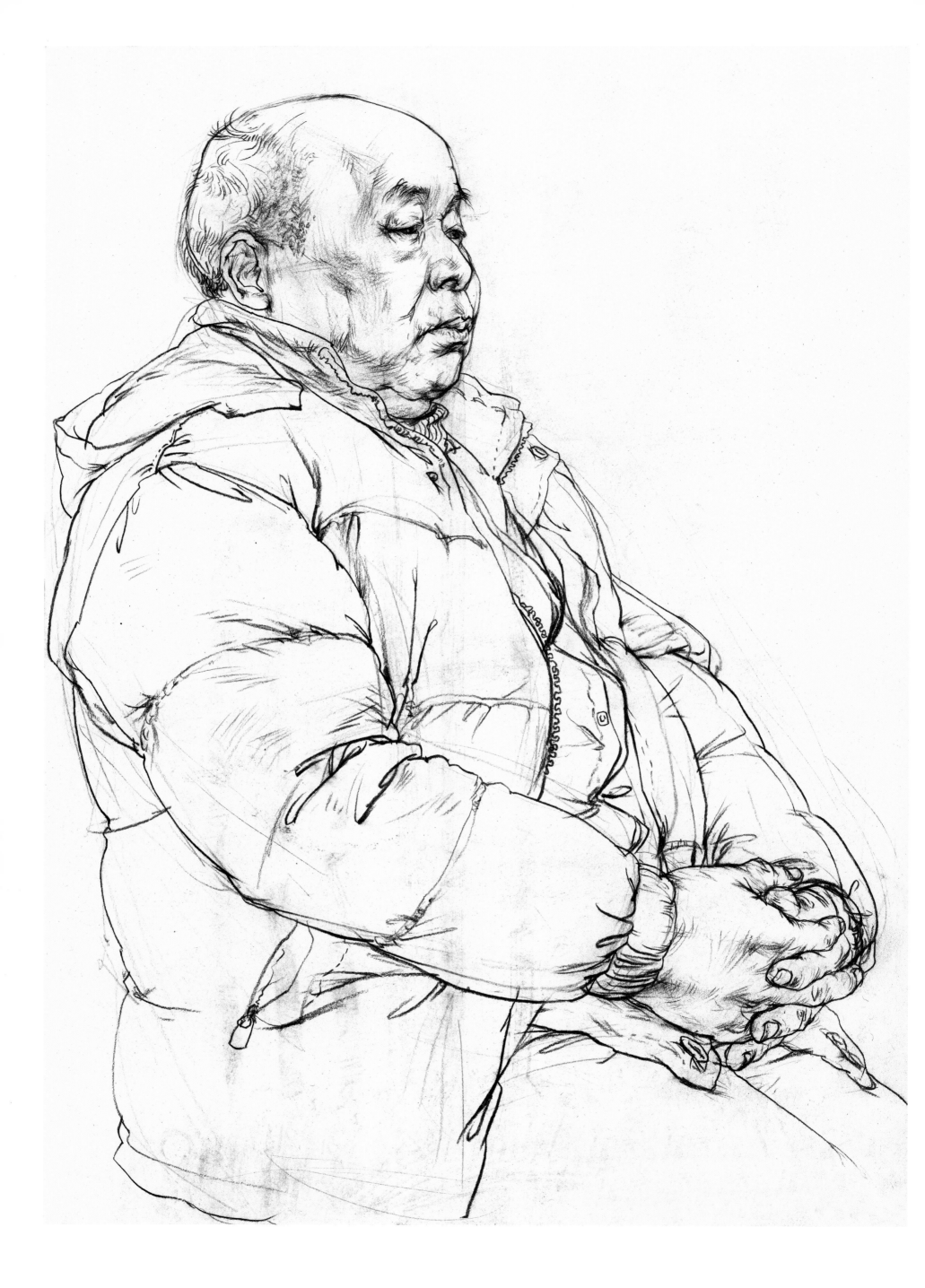

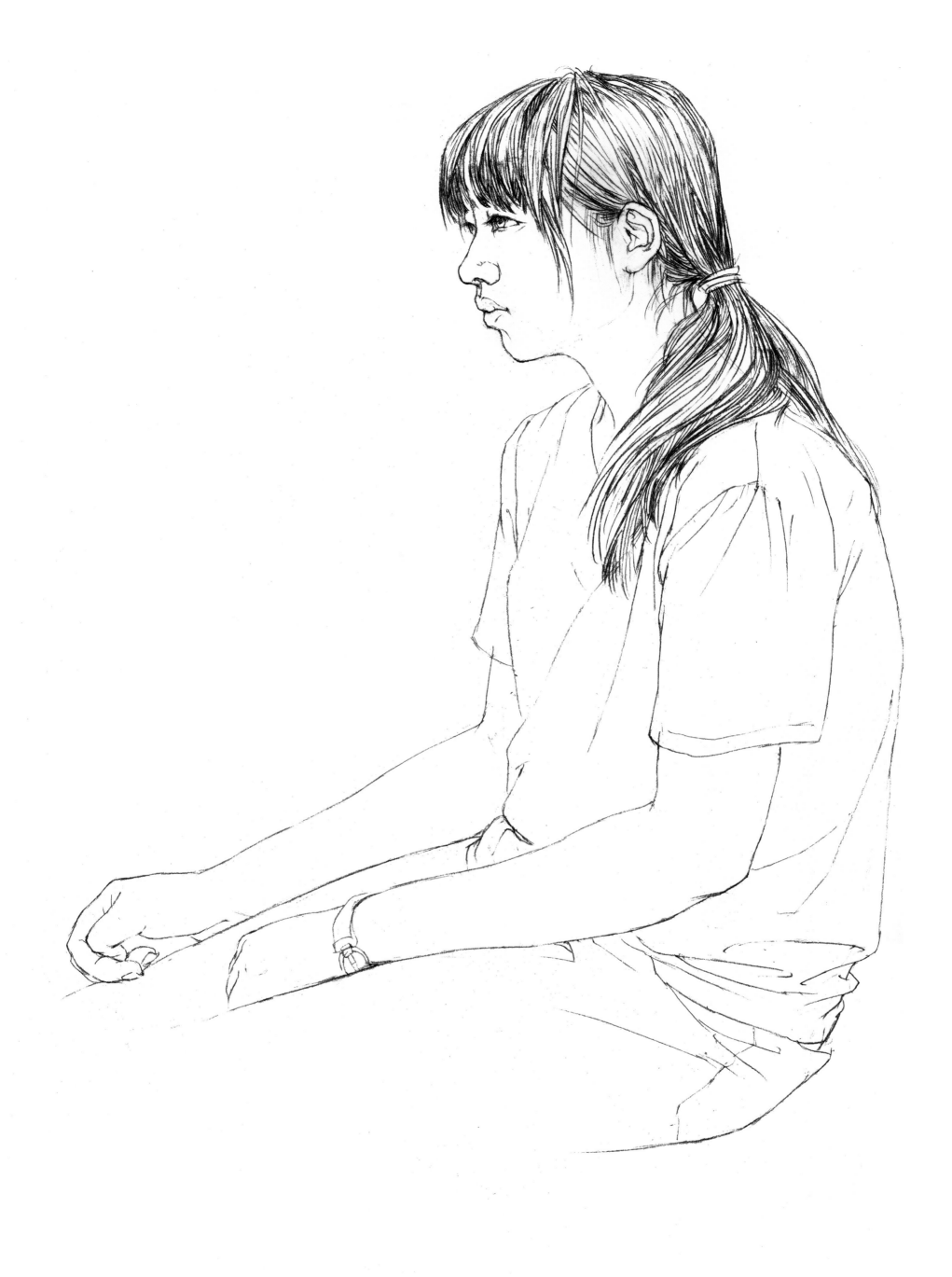

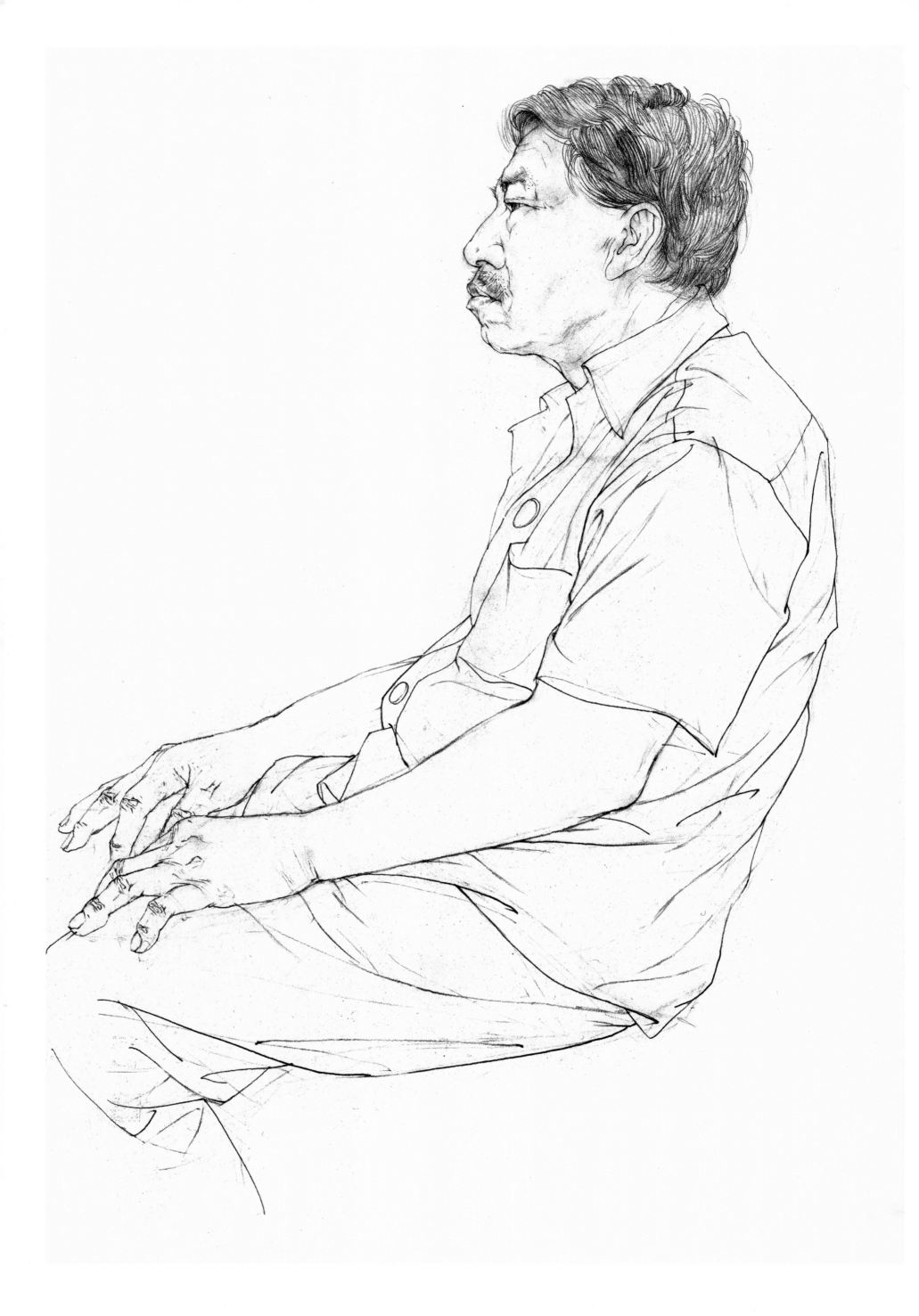